TREASURES

CANADIAN MUSEUM OF CIVILIZATION

TRÉSORS

MUSÉE CANADIEN DES CIVILISATIONS

TREASURES

CANADIAN MUSEUM OF CIVILIZATION

OLD BRIDGE PRESS IN COLLABORATION WITH THE CANADIAN MUSEUM OF CIVILIZATION

TRÉSORS

MUSÉE CANADIEN DES CIVILISATIONS

OLD BRIDGE PRESS EN COLLABORATION AVEC LE MUSÉE CANADIEN DES CIVILISATIONS

©1988 National Museums of Canada
Co-published by the
Canadian Museum of Civilization
National Museums of Canada
and the Old Bridge Press
an imprint of Camden House Publishing
(a division of Telemedia Publishing Inc.)

Canadian Cataloguing in Publication Data
Canadian Museum of Civilization
 Treasures = Trésors

Text in English and French.
ISBN 0-920656-77-3

1. Canadian Museum of Civilization. 2. Indians
of North America – Canada – Museums. 3. Inuit –
Canada – Museums. 4. Multiculturalism – Canada –
Museums. 5. Canada – History – Museums.
I. Title. II. Title: Trésors.

FC21.C35 1988 069'.9971 C88-090323-6E
F1003.5.C35 1988

Trade distribution by
Firefly Books
3520 Pharmacy Avenue, Unit 1-C
Scarborough, Ontario
Canada M1W 2T8

Printed and bound in Canada

Printed on 80 lb. Jenson Gloss

Photographs: Harry Foster

Art Direction: Dalma French

©1988 Musées nationaux du Canada
Coédition du Musée canadien des civilisations
Musées nationaux du Canada
et de Old Bridge Press
une marque d'éditeur de Camden House Publishing
(une division de Telemedia Publishing Inc.)

Données de catalogage avant publication (Canada)
Musée canadien des civilisations
 Treasures = Trésors

Texte en anglais et en français
ISBN 0-920656-77-3

1. Musée canadien des civilisations. 2. Indiens –
Amérique du Nord – Canada – Musées. 3. Inuit –
Canada – Musées. 4. Multiculturalisme – Canada –
Musées. 5. Canada – Histoire – Musées. I. Titre.
II. Titre: Trésors.

FC21.C35 1988 069'.9971 C88-090323-6F
F1003.5.C35 1988

Diffusé par
Firefly Books
3520 Pharmacy Avenue, Unit 1-C
Scarborough, Ontario
Canada M1W 2T8

Imprimé et relié au Canada

Imprimé sur Jenson Gloss 160 M

Photographies : Harry Foster

Direction artistique : Dalma French

To the people of Canada,
whose treasures these are

Au peuple canadien,
possesseur de ces trésors

Quips and Cranks and Wanton Wiles,
Nods and Becks and Wreathèd Smiles

Gérald McMaster created the drawing on the overleaf especially for this book, to serve as a dedication to the people of Canada. Its title is from John Milton's poem "L'Allegro". The artist added a dedication in Plains Cree dialect, his mother tongue.

Moqueries, railleries et ruses saugrenues,
Hochements, signes invitants et sourires rayonnants

Gerald McMaster a créé spécialement pour cet ouvrage le dessin qui est reproduit au verso et qu'il dédie au peuple canadien. Le titre du pastel *(traduction)* est tiré d'un poème de John Milton, «L'Allegro». L'artiste a ajouté une dédicace en dialecte cri des plaines, sa langue maternelle.

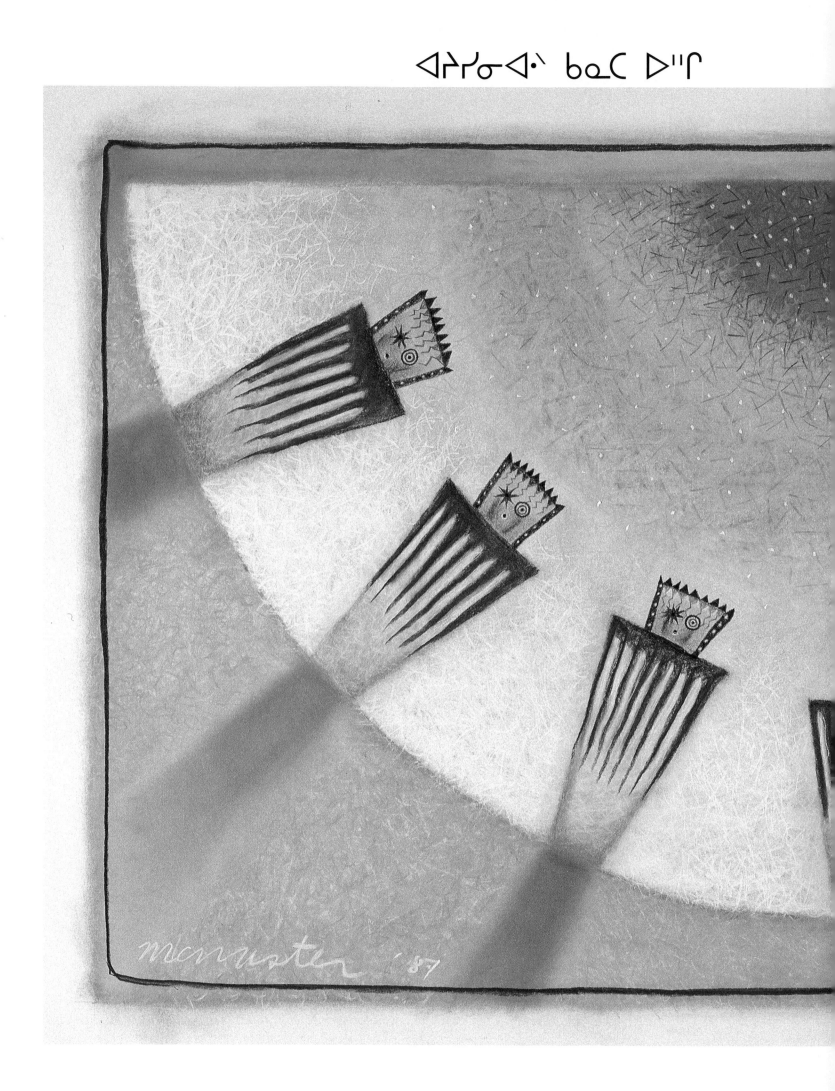

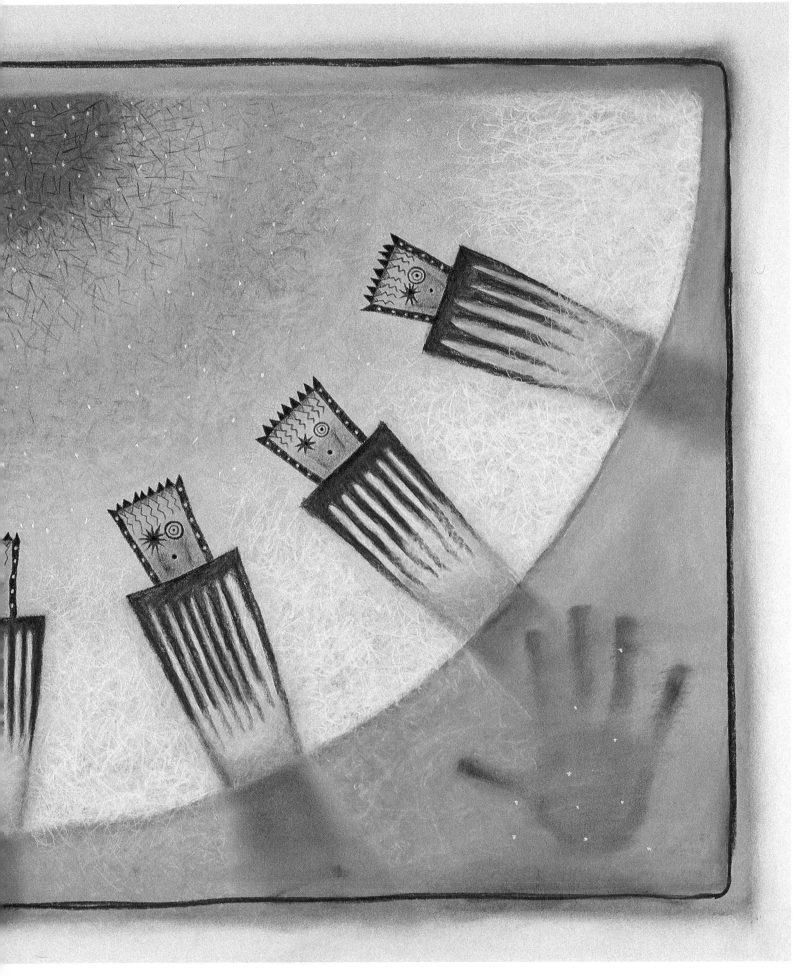

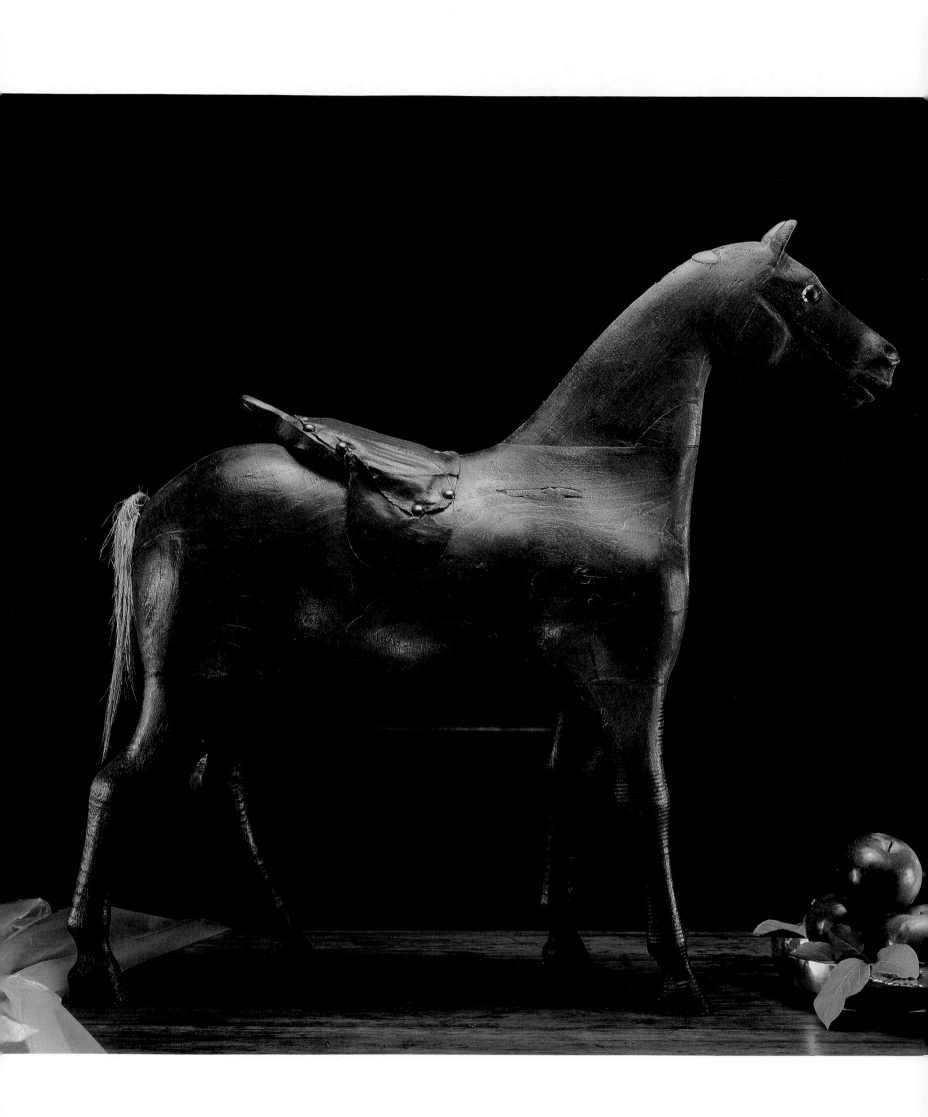

Contents

Table des matières

Foreword

As it stands here today, a monument to our past, the Canadian Museum of Civilization is the culmination of the work and effort of a team which dedicated all its energy and talents to the service of its country. Henceforth, Canadians and visitors from other lands will be better able to follow the course of our history, to hear the voices of our founders and to retrace the footsteps of a people who spared no effort in building a nation that is a shining example of strength and tenacity.

In this museum, people will discover the imprint of our personality and the many traits of our identity. For neither Canada's population nor its history is monolithic: first, there were the native peoples; there is some evidence that there were once Nordic settlements in this land; then came the French and the English, who founded the country that we know; they were followed by immigrants representing cultures from every continent. The Museum recognizes all these people, who were unified by a common desire to build a home in which to live and grow. Once scattered artifacts, when gathered together here they will assume their full significance.

They will attest to the imagination and creative spirit of the women and men who strove to provide themselves with the tools required to create these artifacts. People will thus be able to appreciate how fertile was the design of our nation's builders. From now on, it will be easier to see the innovations and progress of the living culture in the continuity of our tradition.

To the book that I have the pleasure of prefacing will be added, over the course of time, pages inspired by what has been; the Museum, for its part, will continue to illustrate them, thereby increasing the wealth of a great heritage.

Jeanne Sauvé
Governor General of Canada

Préface

Tel qu'il apparaît maintenant dans sa monumentale expression, le Musée canadien des civilisations est l'aboutissement du travail et de l'application d'une équipe qui a mis au service de son pays toutes ses ressources et tous ses talents. Désormais nos compatriotes et les gens d'ailleurs pourront mieux suivre l'évolution de notre histoire, entendre la voix des fondateurs et retracer l'itinéraire d'un peuple qui n'a pas ménagé ses efforts pour édifier une nation qui est un exemple de force et de ténacité.

On découvrira en ce lieu l'empreinte d'une personnalité et les traits multiples de notre identité. Car le Canada n'est pas monolithique, ni dans son histoire ni dans ses composantes humaines : il y a à l'origine les premiers habitants; on a retrouvé les vestiges des migrations des peuples du Nord; viennent ensuite les Français et les Anglais qui fonderont le pays que nous connaissons; puis se rattachent à l'ensemble, grâce aux nombreux immigrants, les représentants de cultures issues de tous les continents. Le Musée rend compte de cet assemblage qui tire son unité d'une commune volonté d'aménager un habitat pour y vivre et s'épanouir. Assemblées ici, des pièces autrefois dispersées reprendront toute leur signification.

Elles attesteront de l'imagination et du génie créateur des femmes et des hommes qui se sont appliqués à se donner les outils nécessaires à leur accomplissement. Ainsi pourra-t-on apprécier la fécondité du dessein des bâtisseurs de notre civilisation. On verra mieux dès lors, dans la continuité de la tradition, les audaces et les progrès de la culture vivante.

Au livre que j'ai le plaisir de préfacer s'ajouteront au fil du temps les pages inspirées par ce qui a été; le Musée continuera d'en faire l'illustration, enrichissant de cette manière le fonds d'un grand héritage.

Jeanne Sauvé
Gouverneur général du Canada

Preface

Canada is a unique storehouse of culture. As a nation it keeps safe, and develops anew, artifacts that otherwise would be lost to the world. Archaeological relics of the Western Hemisphere's earliest cultures remain safely buried in her soils. Essential details of her more recent past still lie undisturbed in country attics. Since Canada has largely escaped revolution and desecration, her many living cultures preserve objects and traditions already lost abroad. In Nova Scotia, for example, Scottish weaving techniques no longer found in Scotland still persist; and until recently Inuit singers in the Arctic used a fiddle descended from a medieval Nordic instrument.

If Canada is the storehouse, then surely the Canadian Museum of Civilization is the treasure vault. It is here that rare objects and verbal traditions collected from our vast landscape continue to survive. It is here that they can be digested, studied, and interpreted. More importantly, it is within the walls of the Museum that these treasures can be put into context. Here they can be shown as part of a fascinating and unending process: the growth and development of Canadian culture, from its native and immigrant roots to its flight into the future on the back of a computer chip. Through her treasures, Canada learns her own background, and makes herself known to the world.

Yet, though treasures, they are as unusual as their new storehouse. They are not the priceless contents of a pirate's chest, valued for their enormous monetary value. They are not always historically unique – often neither owned nor created by famous people. Nor were they necessarily even made in this country. Yet they are quintessential Canadian treasures because they give us identity. They tell us something of who we were, and who we are now.

As this book was being assembled, curators and designers alternately marvelled and scoffed at each other's choices. A ballroom chair manufactured in the United States, a *Canadian* treasure? A bed made a century ago for the Prince of Wales that he never saw? A tiny homemade Crazy Quilt, a Barbara Ann Scott doll, and Ukrainian Easter eggs? At first, the relationships between these objects may seem puzzling, but it is in their very variety that they tell more about Canada than any paragraph yet written.

In the new building, only about five per cent of the Museum's two million objects will be on display, a small number but a gratifying jump from the one per cent exhibited in our old quarters. What, then, is the use of trying to portray the richness of the national collection in only a few dozen photographs?

The answer is that building one of the largest museums in the world is a long and complex process. The Canadian Museum of Civilization will open in stages, bringing information to the public in every way possible, from simple display to interactive videodiscs. This book of today's treasured museum pieces is a way of raising the curtain on a drama that we sincerely hope will never fully come to an end. Research will continue, understanding will increase, and collections will grow. This book, then, is an interpretation at a moment in time, a tangible way of demonstrating that the Museum – *your* Museum – is gathering and protecting the fruits of our heritage, unravelling what it means to have a culture. The ultimate result will be to shed light on what it is to be Canadian.

George F. MacDonald
Director, Canadian Museum of Civilization

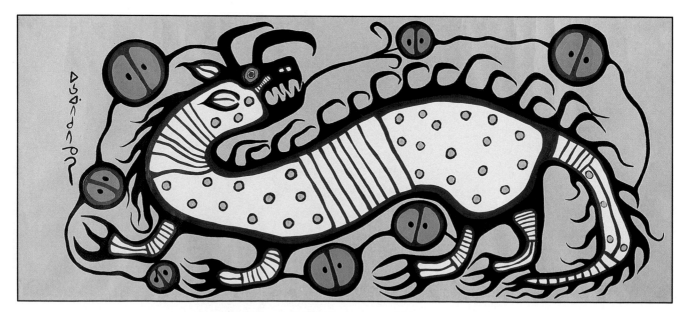

Avant-propos

Le Canada joue un rôle unique dans la préservation des objets culturels du passé. Encore aujourd'hui, il conserve sur son sol les vestiges des plus anciennes cultures de l'hémisphère ouest. Il recèle, dans les greniers de nos maisons de campagnes, certains témoignages essentiels d'un passé plus récent. Épargné par les révolutions et les saccages de l'histoire, notre pays a gardé, au sein des nombreuses cultures qui s'y côtoient, des traditions et des objets aujourd'hui introuvables à l'étranger. En Nouvelle-Écosse, par exemple, survivent des techniques écossaises de tissage que l'Écosse elle-même a oubliées; et, jusqu'à récemment, on retrouvait encore chez les Inuit de l'Arctique, sous une forme adaptée, un violon nordique de l'époque médiévale.

Si le Canada est le réceptacle de tous ces trésors du passé, le Musée canadien des civilisations en est le gardien. Grâce à lui, objets rares et traditions orales recueillis aux quatre coins de notre vaste pays continuent de vivre. Le Musée rassemble, étudie, interprète ces précieux documents. Mais surtout, il les replace dans le processus fascinant et sans fin de l'évolution culturelle au Canada, depuis ses origines autochtones et immigrantes jusqu'à l'avenir que les ordinateurs nous laissent entrevoir. À travers ces documents, le Canada se révèle à lui-même et au reste du monde.

Certes, ces objets que nous appelons nos «trésors» sont en réalité bien particuliers, tout aussi particuliers que le nouvel édifice qui les abrite. Il ne s'agit sans doute pas des richesses fabuleuses que les pirates enfermaient autrefois dans leurs coffres. En fait, ce ne sont pas toujours des pièces uniques. Souvent, l'histoire n'a gardé le souvenir ni de leur propriétaire, ni de leur auteur. Certains de ces objets ont même été fabriqués à l'étranger. Pourtant, ils demeurent dignes d'être appelés nos trésors car ils définissent notre identité collective. Et bien que fragmentaires, ils nous donnent un aperçu de ce que nous avons été, de ce que nous sommes aujourd'hui.

Tandis qu'ils travaillaient au présent ouvrage, conservateurs et concepteurs se sont montrés tantôt ravis, tantôt amusés de leurs choix respectifs. Une chaise de salle de danse faite aux États-Unis... *canadien*, ce trésor? Et ce lit fabriqué il y a un siècle pour le prince de Galles qui ne l'a même jamais vu, cette minuscule courtepointe piquée par nos grands-mères, cette poupée Barbara Ann Scott, ces œufs de Pâques ukrainiens? À première vue, le lien entre tous ces objets n'est guère évident; en fait, leur diversité même nous renseigne davantage sur notre pays qu'aucun écrit publié à ce jour.

La collection du Musée renferme deux millions d'objets. De ce nombre, environ cinq pour cent seulement seront exposés dans le nouvel édifice — pourcentage certes limité mais combien supérieur au un pour cent que l'on pouvait exposer dans les anciens locaux. À quoi bon alors vouloir représenter ici cette prodigieuse collection par quelque douzaines de photographies?

La création d'un des plus grands musées du monde est en fait une entreprise complexe et de longue haleine. Aussi, l'ouverture du nouvel édifice se fera-t-elle par étapes. Tous les moyens de diffusion possibles seront mis à profit, depuis l'exposition classique jusqu'au vidéodisque interactif. Le présent ouvrage se veut une introduction à un grand spectacle qui, nous l'espérons, grâce aux progrès de la recherche et des connaissances, à l'enrichissement des collections, ne s'achèvera jamais tout à fait. On trouvera donc ici une interprétation ponctuelle de la collection, un constat des efforts du Musée — *votre* musée — pour recueillir et protéger le legs de notre passé et tenter de révéler les sens multiples de notre culture. Bref, c'est le terme «Canadien» que le présent ouvrage interroge à travers la diversité des réalisations qui lui donnent sa pleine mesure.

George F. MacDonald
Directeur, Musée canadien des civilisations

Introduction

Museum collections have a way of growing organically, in much the same way as a puppy puts on growth spurts. First the feet seem enormous, the ears almost drag on the ground; then the skin is suddenly loose and floppy, waiting for the creature inside to fill out. In the same way, unrelated parts of a museum collection will suddenly increase dramatically. Donations will pour in without warning; curators will unaccountably buy one type of object exclusively. The most valuable collection of the season will be acquired by chance, before it is even known to be of any great value.

There are many dynamics at work as a museum collection grows. In the history of acquisition at the National Museum of Man, which in 1986 became the Canadian Museum of Civilization, passive collection was very important. One hundred years ago, the Geological Survey of Canada seemed hardly ready to accept cultural artifacts. Yet they came in, slowly, inexorably, because there was no place else for them and they were just too valuable to throw away. Like Topsy, the collection just grew, and the name of the institution changed to accommodate the artifacts.

Passive collection has a good deal to be said for it. In a sense, the Canadian people decided what were important objects for their museum. Even today, a piece may no longer be useful, or current, or pretty, but people intuitively understand it is valuable in some way and should be preserved. So it becomes a museum piece. It is brought to a museum, and inevitably it tells us something about our past.

Other pieces may be collected almost by mistake, or at least in a very offhand manner. While searching for folksongs, Marius Barbeau happened upon the sculptor Louis Jobin, whose works are among the finest examples of the French-Canadian woodcarving tradition. In the same by-the-way manner, Barbeau also began collecting Quebec silver, not because he was actively searching it out, but because it seemed too important to ignore.

Availability may play a role in collection. Suddenly, Inuit carvings and prints are sold widely in the south. Suddenly, archaeologists are given permission to dig in an area previously forbidden. Suddenly, a certain military uniform is retired, and the Canadian War Museum collection is enriched overnight. Nor is a museum immune from internal forces, such as the immediate needs of an exhibition or the requirements of an educational programme. These pressures, too, result in growth and enrichment.

There are also quite deliberate professional attempts to augment the collections in certain directions. A new director is a natural source, launching collecting plans in line with a personal vision of museum development. Director Loris Russell was interested in "lighting devices", as he always called them, and he asked his staff to acquire them as they

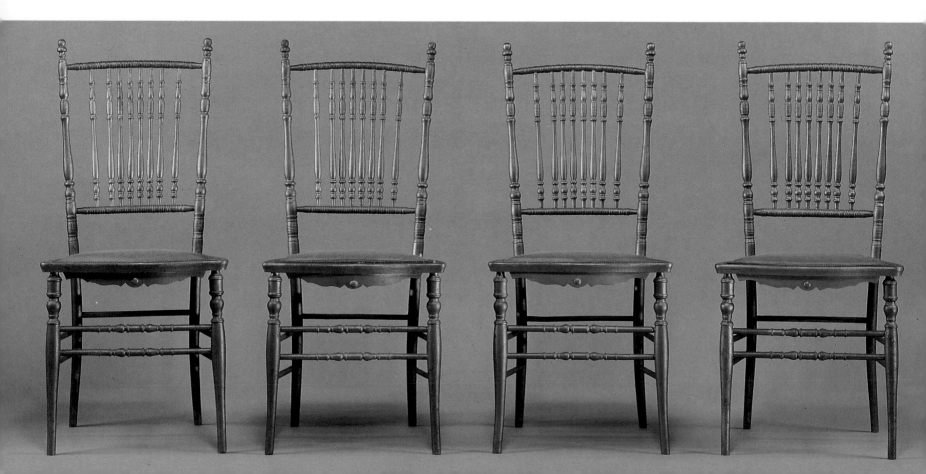

Introduction

Il y a quelque chose d'organique dans le développement d'une collection muséale. Tantôt, une pluie de dons s'abat sur le musée, tantôt certaines pièces d'un même type font l'objet d'une série d'achats inexplicables. La collection la plus précieuse de la saison sera ainsi acquise par hasard, avant même qu'on en connaisse la valeur.

De nombreuses forces contribuent à la constitution d'une collection. Dans le cas du Musée national de l'Homme, qui devenait en 1986 le Musée canadien des civilisations, les forces «passives» ont joué un rôle déterminant. Il y a une centaine d'années, la Commission géologique du Canada ne semblait guère disposée à recueillir des objets culturels. Mais ceux-ci, impossibles à loger ailleurs et trop précieux pour être jetés, devaient peu à peu s'y frayer un chemin. Et bientôt, une collection qui semblait s'être créée toute seule allait obliger son hôte à adopter une nouvelle identité.

On doit vraiment beaucoup à ces forces passives. D'une certaine manière, c'est la population canadienne elle-même qui a décidé du contenu de son musée, par cette espèce d'instinct qui, hier comme aujourd'hui, pousse à protéger certains objets ni utiles, ni modernes, ni même beaux parfois mais qui, apportés au musée, révéleront toujours quelque chose de notre passé.

Il arrive aussi que l'on recueille des pièces de collection presque par erreur, ou du moins dans des conditions tout à fait imprévues. C'est ainsi que Marius Barbeau, en quête de chansons folkloriques, fit la rencontre du sculpteur Louis Jobin, dont les œuvres comptent parmi les plus beaux exemples de la tradition canadienne française de sculpture sur bois. Tout aussi fortuitement, le folkloriste s'est mis à recueillir des pièces d'orfèvrerie québécoise, non pas dans un véritable souci d'en faire une collection, mais parce que ces pièces lui semblaient trop importantes pour les laisser se perdre.

Une collection se crée parfois à la faveur de circonstances particulières. À un certain moment, il se trouve que des sculptures et estampes inuit se répandent en grand nombre dans le sud du pays; ou bien des archéologues obtiennent l'autorisation de fouiller un site jusque-là interdit; ou encore l'armée abandonne un certain uniforme qui, du jour au lendemain, vient enrichir la collection du Musée canadien de la guerre. Un musée n'échappe pas non plus aux pressions internes, telles que les besoins immédiats des expositions ou des programmes éducatifs, qui contribuent également à l'enrichissement de ses collections.

Dans d'autres cas encore, le développement des collections est orienté de façon délibérée. Chaque nouveau directeur du musée a ses projets propres et sa vision particulière des choses. C'est ainsi que l'intérêt du directeur Loris Russell pour les «appareils d'éclairage», comme il les appelait lui-même, a permis au Musée de réunir une impressionnante collection de lampes à huile, l'une des plus grandes et des

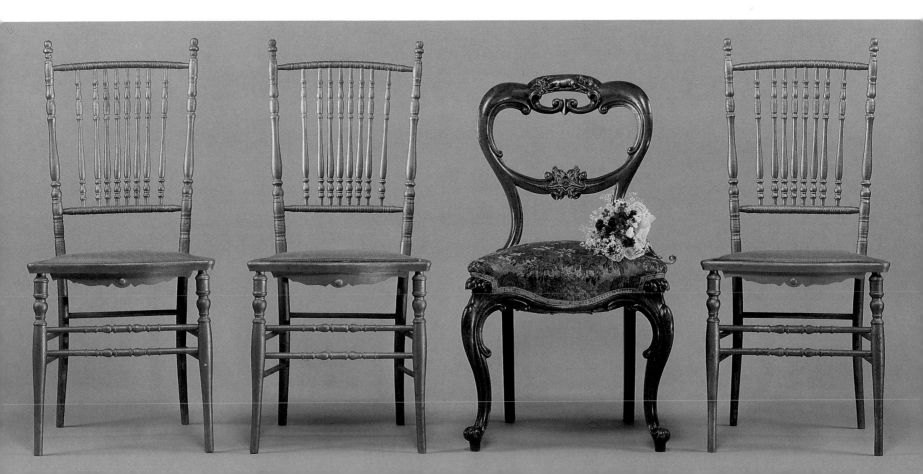

became available. The result is a large and valuable collection of oil lamps. William Taylor, a director with an interest in the creativity of native peoples, began to accumulate pieces of contemporary Indian and Inuit art. Quite simply, no other institution was yet interested, and the Museum of Civilization collection is now one of the strongest in Canada.

Obviously, there are still other aspects of collections development. Repatriation has been an increasingly important element in the past decade. European collections of Canadian items, especially of early native artifacts, occasionally come onto the market, and the Museum makes every effort to bring them home. Large donations acquired through tax relief and corporate assistance have also enlarged the Museum's collections. And, finally, there is the backbone of museum growth – the museum donor, who can often supply information about the gift that lends a particular and special meaning to the object. Sometimes, the story is of more significance than the artifact; yet this is what makes a museum collection strong.

Directors can also be truly blessed by staff who can foretell, long in advance, what will be popular, valuable or crucial to a collection. This acquisitive gift is part knowledge, part instinct, and part luck. Ten years ago, an astute employee whose avocation was duck hunting advised the purchase of a few duck decoys. After all, they were pretty, artistic, and culturally indicative of a disappearing way of life. They were also readily available, so he began to seek out bird decoys of various types, bringing them into the collection by the wheelbarrow-load.

Don't think for a minute that he wasn't criticized for adding monotonously to the decoy collection. He was. Then decorators discovered decoys, realizing that a piece shaped and painted by a recognized carver was attracting considerable interest from collectors and serious artists. Authors of decoy books began lining up at the storeroom door. Decoys were suddenly fashionable, important, significant. In 1986, a single hand-carved decoy sold at auction for more than $300,000. Profit had never been the Museum's intent, but the naysayers were strangely silent.

Monetary value is often – perhaps too often – a criterion a curator must keep in mind. First, a piece may be so costly that the budget simply cannot support it. An entire year's purchase allotment (if there is one) might be eaten up by a single valuable piece whose marketplace value has already risen too high. Should the museum buy the proverbial Million-Dollar Object and thereby forego all the regional objects that may acquire great significance a generation from now? But perhaps the Million-Dollar Object will draw more visitors, who will be so impressed that they will be inspired to donate all their regional examples to the growing collection. There are valid arguments for both procedures, and the museum director must consider them all in reaching a

decision, involving, some might say, a choice between the frying pan and the fire.

The Canadian Museum of Civilization is also the repository and active collector of Canadian words and traditional wisdom. Beginning with the pioneer efforts of Edward Sapir, Marius Barbeau and others, the Museum has collected songs, tales, proverbs, local histories, and music. Its files contain transcriptions of every kind of traditional celebration that could be recorded. Following on the early research in native and French-Canadian cultures, the Museum began in the 1960s to study all of Canada's other cultural groups, and its collection of verbal artifacts now numbers in the hundreds of thousands of items. In terms of the weight and importance of the human behaviour they represent, these materials are truly beyond price. Like their three-dimensional counterparts, they are also the signposts of our culture.

Perceived value works in other ways as well. For a period, the Museum was presented with at least one "Stradivarius violin" every year. "It was in grandfather's attic" went the usual report. "He always said it was a Stradivarius, and we think it belongs in a museum." Frequently, the violin brought to the Museum was a lovingly handmade piece, less than a generation old. The owner had to be reassured that it was a truly wonderful and valuable instrument (which it was, and sometimes, indeed, a genuine museum piece), but it was not a genuine Stradivarius.

Thus, museum curators have also to record and weigh the traditional knowledge and beliefs of their contributors. Blinded by the Stradivarius legend, a potential donor may not realize that his violin's handmade case is a superb example of Hungarian-Canadian ethnic decoration, a situation that actually once occurred. On a somewhat similar occasion, a friend of the Museum brought in some rather attractive clay formations that she thought were archaeologically interesting because they looked as if they had been shaped centuries ago by a human hand. It turned out that they had been formed naturally by water erosion, but the box in which she carried them into the museum was rare, valuable, and an instant acquisition. It was a treasure accidentally obtained from an unexpected source.

Museum collections are a nation's jewellery. Taken as a whole, the assemblage is obviously valuable, some objects more so than others; but there are individual pieces in the jewel box that stand out because of their beauty, their uniqueness, or merely the story they tell. With treasures like these, we celebrate our past as individuals and as a nation. We celebrate ourselves.

plus précieuses du monde. Un autre directeur, William Taylor, admirant la créativité des Autochtones, commença à amasser des œuvres d'art contemporain amérindien et inuit. Recueillies à une époque où aucun autre établissement ne s'y intéressait, ces œuvres font aujourd'hui de la collection du Musée l'une des plus riches du Canada.

De toute évidence, d'autres facteurs entrent en jeu dans la genèse d'une collection. Le rapatriement d'objets canadiens conservés à l'étranger a pris une importance croissante depuis une dizaine d'années; le Musée saisit toutes les occasions de récupérer les pièces des collections européennes, en particulier les anciens objets autochtones, qui apparaissent parfois sur le marché. D'importantes donations suscitées par des programmes de déduction fiscale et d'aide à l'entreprise sont également venues enrichir la collection du Musée. Enfin, les donateurs eux-mêmes jouent toujours un rôle de premier plan, tant par leurs dons proprement dits que par les renseignements connexes qu'ils fournissent et qui s'avèrent quelquefois aussi précieux que les objets eux-mêmes, sinon davantage.

Les directeurs ont parfois aussi le bonheur d'avoir dans leur entourage certains employés qui savent prévoir longtemps à l'avance, question de connaissance, d'intuition et de chance, ce qui sera utile, précieux ou même indispensable à une collection. Il y a une dizaine d'années, par exemple, un fonctionnaire clairvoyant, amateur de chasse aux canards, conseillait au Musée d'acheter quelques-uns de ces oiseaux en bois dits «appelants». Sensible à la valeur décorative, artistique et culturelle de ces objets représentatifs d'une tradition en voie de s'éteindre — objets qui, par surcroît, se trouvaient alors facilement — il se mit à en recueillir différents types, rapportant son butin au Musée à pleines brassées.

Il ne faudrait pas penser que ces ajouts répétés à la collection d'appelants n'ont pas soulevé de critiques. Bien au contraire. Mais bientôt, des décorateurs allaient eux aussi découvrir les oiseaux en bois, sous l'influence de collectionneurs et d'artistes professionnels conscients de l'intérêt de certaines pièces sculptées et peintes par des artisans reconnus. Alors, devant les portes de ses réserves, le Musée vit tout à coup s'aligner des files d'auteurs de livres sur le sujet. D'un jour à l'autre, l'art des appelants avait reçu ses lettres de noblesse. Et quand, en 1986, une pièce unique dépassa les 300 000 $ aux enchères — bien que le Musée n'ait jamais visé le profit — la critique resta étrangement silencieuse.

La valeur pécuniaire d'un objet est souvent — peut-être trop souvent — un facteur que le conservateur ne peut se permettre de négliger. Tout d'abord, parce qu'il est des pièces qui sont tout à fait hors de prix pour le Musée. La question qui se pose alors est la suivante : vaut-il la peine d'acheter à grands frais l'objet rarissime au détriment de tous les objets régionaux qui pourraient prendre de la valeur ultérieu-

rement, peut-être une génération plus tard? Et si l'objet acquis à ce prix attirait une foule de visiteurs qui, impressionnés, souhaitaient par la suite faire don d'objets régionaux de moindre valeur pour l'enrichissement de la collection? Des arguments valables militent en faveur des deux hypothèses, si bien que le directeur de musée doit tenir compte de toutes les possibilités.

Le Musée canadien des civilisations sert en outre de centre de documentation sur les traditions orales et la sagesse populaire au Canada. Autour des travaux de pionniers comme Edward Sapir et Marius Barbeau, il a réuni une vaste collection de chansons, de contes, de proverbes, d'histoires locales et de musiques, représentant tous les genres de fêtes traditionnelles possibles. Dans la foulée des premières recherches sur les cultures autochtones et canadiennes françaises, le Musée a entrepris, au cours des années soixante, l'étude de tous les autres groupes culturels du pays. Aujourd'hui, les documents oraux de ses collections se comptent par centaines de milliers. Par leur valeur de témoignages humains, ils sont véritablement inestimables. Tout comme les autres objets des collections, ils sont l'expression concrète de notre culture.

La valeur d'un objet peut en effet se juger de bien des façons. À une certaine époque, le Musée recevait au moins un violon «Stradivarius» chaque année. Habituellement, il s'agissait d'une trouvaille tirée du «grenier de grand-père». Le donateur précisait : «Grand-père nous a toujours dit que c'était un Stradivarius, et nous croyons que sa place est dans un musée.» Souvent, le violon apporté au Musée était en fait une admirable pièce de fabrication domestique, vieille d'à peine une génération. C'était certes un instrument de valeur, parfois même une authentique pièce de musée, mais non pas un véritable Stradivarius.

Le conservateur de musée doit donc se montrer attentif et critique devant l'information fournie par les donateurs, et faire la part de la réalité, de la tradition et du mythe. Aveuglé par la légende de Stradivarius, un donateur éventuel ne remarquera peut-être pas que l'étui de son violon offre un superbe exemple de décoration hongro-canadienne, comme cela s'est déjà produit.

Les collections d'un musée sont les joyaux d'un pays. Parmi les pièces qu'elles contiennent, certaines brillent d'un éclat plus vif que les autres, par leur beauté, par leur unicité ou simplement en raison de leur histoire. Mais chacune a son intérêt propre qui fait de l'ensemble de la collection un véritable trésor, celui de notre passé individuel et collectif, retrouvé et célébré.

The Museum Le Musée

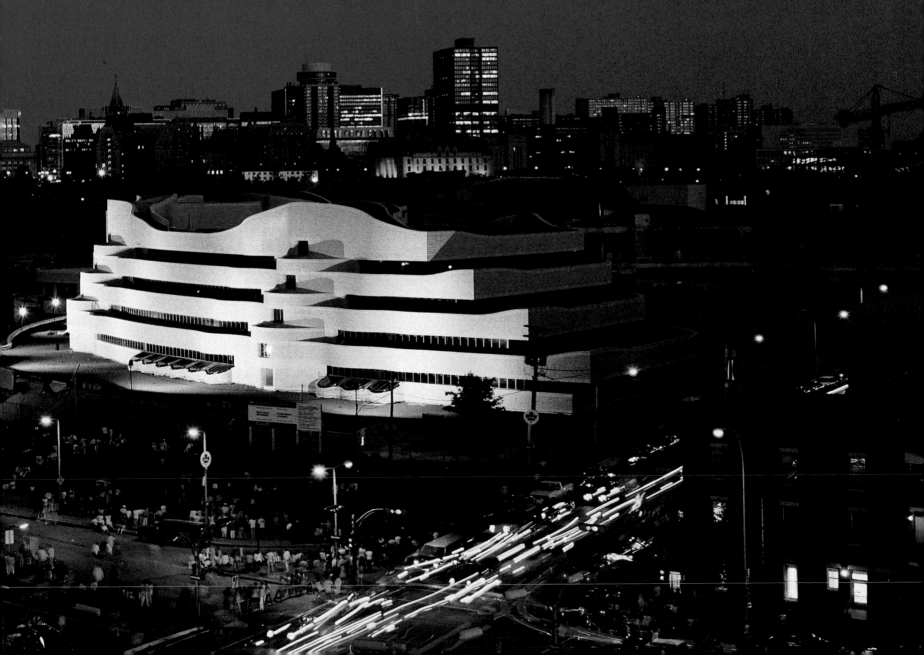

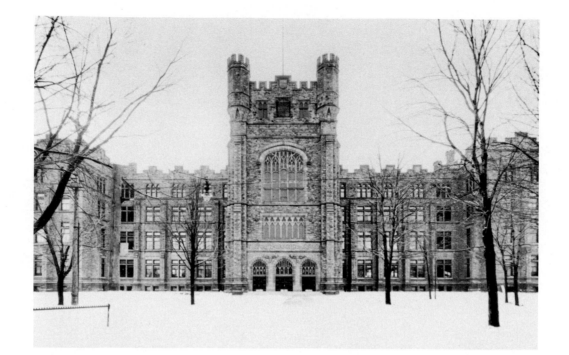

Certain museum problems never seem to go away. These include finding space and seeking funds, deciding where to house collections, and determining the scope of operations. For the Canadian Museum of Civilization, these problems surfaced even before Confederation.

In 1841, Queen Victoria granted £1500 to found the Geological Survey of Canada, first located in Montréal. In less than a generation, however, cultural objects started to accumulate, in addition to the rocks, plant and animal specimens, and archaeological finds. Meanwhile, in Ottawa, a modest museum devoted to Canadian military history was founded in 1880. The national collections were already diversifying and taking up space in various places before anyone even realized that they were national collections.

By 1905, the objects needed a permanent home, and construction began on the Victoria Memorial Museum Building, the wonderful Scottish-Baronial edifice that is still a landmark in downtown Ottawa. Because the "Vic" was built on marshy ground, the architect-engineer in charge of the project is said to have asked for additional funds for supporting-piles, but was refused because of a tight budget. As he predicted, the building began to settle at both ends soon after it was completed, and huge cables had to be quickly installed across the roof to hold it together. Unfortunately, goes the story, the builder's reputation was more seriously damaged than his creation, and, professionally, he never recovered.

The Vic, however, blossomed in all its variety. Opened to the public in 1911, it was the new home of the Geological Survey of Canada, which ultimately became the National Museum of Canada in 1927, but was also shared with the National Gallery of Canada between 1912 and 1960. After the disastrous fire of 1916 that destroyed the Centre Block of the Parliament Buildings, the Commons and the Senate moved into the Vic and held parliamentary sessions there until 1920, giving it a political flavour and new national importance. The building has since witnessed the growth of the anthropology, history and folklore collections, the creation of extensive educational programmes, particularly for children, and, more recently, a closure of five years to strengthen the structure and bring the display areas into the twentieth century. After the National Museums Corporation was established in 1968, the National Museum of Man and the National Museum of Natural Sciences became separate entities but continued to share the Vic. Both were soon cramped for space. By 1980, the time was ripe for a new home.

In 1980 the National Museum of Man chose to move, and to change its name to the Canadian Museum of Civilization. Much like the old site, the new location is also on marshy ground, on the north bank of the Ottawa River in Hull, directly across from Parliament Hill. But this time the site problem was tackled by driving more than 2000 piles into the marshy ground to guard against sinking.

Architect Douglas Cardinal's design is nothing less than spectacular. It is at once a sculpture, representing the shaping force on Canada of the Ice Age, and an enormous,

(above) The Victoria Memorial Museum Building in 1912 (NMC 18806)

(right) Children attending a Saturday lecture in 1928. Photographed by H.I. Smith. (NMC 70660)

Certains problèmes des musées semblent toujours être à l'ordre du jour : trouver des locaux, obtenir des fonds, décider où loger les collections, déterminer l'envergure des opérations. Dans le cas du Musée canadien des civilisations, ces problèmes existaient même avant la Confédération.

En 1841, la reine Victoria octroyait 1 500 livres sterling pour la création de la Commission géologique du Canada, initialement établie à Montréal. À peine une génération plus tard, des objets culturels commencent à s'accumuler dans les locaux du nouvel établissement, au voisinage des spécimens minéraux, végétaux et animaux, et du butin archéologique. À la même époque, un modeste musée d'histoire militaire canadienne s'ouvre à Ottawa en 1880. Avant même d'être considérées comme telles, les collections nationales commencent déjà à se diversifier et à s'entasser en différents endroits.

Dès 1905, il faut un édifice particulier pour les abriter en permanence. On entreprend la construction de l'Édifice commémoratif Victoria, superbe architecture de style baronnial écossais qui fait encore aujourd'hui la fierté de la ville d'Ottawa. Le bâtiment étant construit sur un sol marécageux, l'architecte-ingénieur aurait demandé des fonds additionnels pour l'achat de pieux de fondation, mais ils lui furent refusés pour des raisons budgétaires. Comme il l'avait prévu, l'édifice à peine achevé commença à s'enfoncer aux deux extrémités, si bien que l'on dut installer en vitesse d'énormes câbles pour soutenir le toit. Malheureusement, comme le veut l'histoire, le constructeur eut à souffrir beaucoup plus que son œuvre et, sur le plan professionnel, il ne s'en remit jamais.

L'édifice Victoria était toutefois promis à un avenir prestigieux. Ouvert au public en 1911, il accueille la Commission géologique du Canada — devenue le Musée national du Canada en 1927 — qui partagera les locaux avec la Galerie nationale entre 1912 et 1960. Après l'incendie dévastateur de l'immeuble central du Parlement en 1916, l'édifice Victoria devient le siège de la Chambre des communes et du Sénat jusqu'en 1920, gagnant ainsi une place particulière dans l'histoire politique du pays. Depuis lors, il a vu se développer les collections nationales d'anthropologie, d'histoire et de folklore; de grands programmes éducatifs y ont été mis sur pied, notamment pour les enfants; et, plus récemment, la fermeture de l'immeuble pendant cinq ans a permis de consolider sa structure et de moderniser ses installations. Après la création de la corporation des Musées nationaux du Canada en 1968, le Musée national de l'Homme et le Musée national des sciences naturelles deviennent des entités distinctes mais continuent de partager le même toit. Toutefois, ils ne vont pas tarder à manquer d'espace.

En 1980, l'heure est venue de plier bagage : le Musée national de l'Homme décide de déménager et d'adopter le nom de Musée canadien des civilisations. S'installant à Hull sur la rive nord de l'Outaouais, face au Parlement, il retrouvera, curieusement, un sol marécageux semblable au terrain de son ancienne demeure. Mais cette fois-ci, on a pris soin d'établir la construction sur de solides assises en enfonçant dans le sol plus de 2 000 pieux de fondation.

L'architecture dessinée par Douglas Cardinal n'est rien moins que spectaculaire. Elle se présente à la fois comme une sculpture, évoquant l'érosion du sol canadien à l'époque glaciaire, et comme une gigantesque machine conçue pour protéger, abriter et présenter au monde entier les collections

(à gauche) L'Édifice commémoratif Victoria en 1912 (MCC 18806)

(ci-dessous) Un groupe d'enfants à un cours du samedi, en 1928. Photographie de H.I. Smith (MCC 70660)

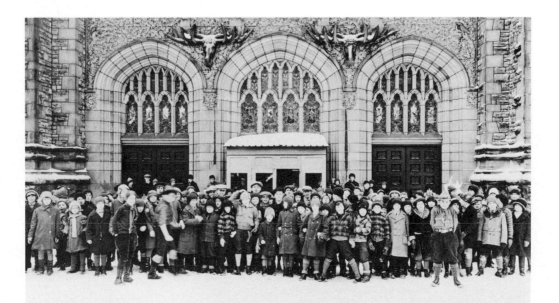

In the new building, Canadians and visitors from all over the world can choose to make a traditional museum visit, but will also experience aspects of culture never before presented in a museum setting. Through large-format films, live performances, and broadcasts from everywhere in the world, the visitor will observe, participate, even initiate cultural events. Some major programmes will be developed in the new Children's Museum; others will be aimed specifically at native peoples and at each of Canada's ethnic or linguistic groups. Research questions will be directed to the Museum Resource Centre, which will be equipped to respond through a variety of media, including the latest computer technology.

Museum visitors will study, witness, and experience; they will shop, eat, dance, and learn aspects of culture hitherto possible only by extensive travel. Scholars will have access to almost unlimited cultural information, often directly from the source, through advanced communication technology. Visitors to the Canadian Museum of Civilization will gain a new perspective on Canada, new perceptions of human history, and, above all, a better understanding of the future of humankind.

enclosed machine – protecting, housing, and presenting to the world Canada's national historical and ethnographic collections. Unmistakably a work of art, the building is also one of the most technologically sophisticated structures in the country. It will be a focal point in the National Capital Region and in the national psyche.

The museum complex under construction, December 1987

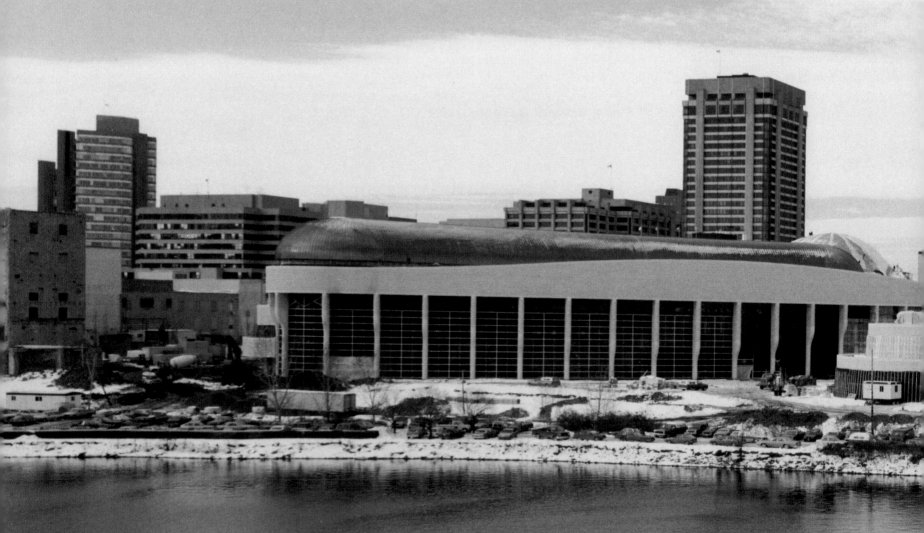

nationales historiques et ethnographiques du Canada. Véritable œuvre d'art, l'édifice est aussi l'un des mieux pourvu techniquement à l'échelle du pays. Tout concourt à en faire un lieu privilégié dans la région de la Capitale nationale aussi bien que dans notre imaginaire collectif.

Le nouvel édifice offre aux Canadiens et aux visiteurs des quatre coins du globe la possibilité de voir des expositions de type traditionnel ou, à leur gré, de découvrir certains aspects de la culture dans un contexte muséal radicalement nouveau. Projections de films sur écran géant, spectacles, émissions de radiodiffusion du monde entier permettront à chacun d'être à la fois le témoin, l'acteur et même l'auteur de manifestations culturelles. De vastes programmes sont prévus : un musée spécial pour les enfants, par exemple, ainsi que des programmes particuliers pour les Autochtones et pour chacun des groupes ethniques ou linguistiques du Canada. Enfin, pour le bénéfice des chercheurs, un centre de documentation disposera de divers équipements techniques et informatiques de pointe.

Le nouveau Musée offre à tous l'occasion d'étudier et d'observer une culture, mais aussi d'y toucher de plus près à travers la diversité d'articles offerts aux visiteurs, de spéciali-

tés culinaires et de danses, comme auparavant seuls de grands voyages permettaient de le faire. Grâce aux nouvelles techniques de télécommunications, les chercheurs pourront obtenir, souvent de la source même, une information culturelle quasi illimitée. Ce que le Musée canadien des civilisations propose à chacun, c'est en somme une nouvelle vision du Canada, un regard neuf sur l'histoire et, surtout, une meilleure compréhension de l'avenir de l'humanité.

Le nouveau complexe en construction, en décembre 1987

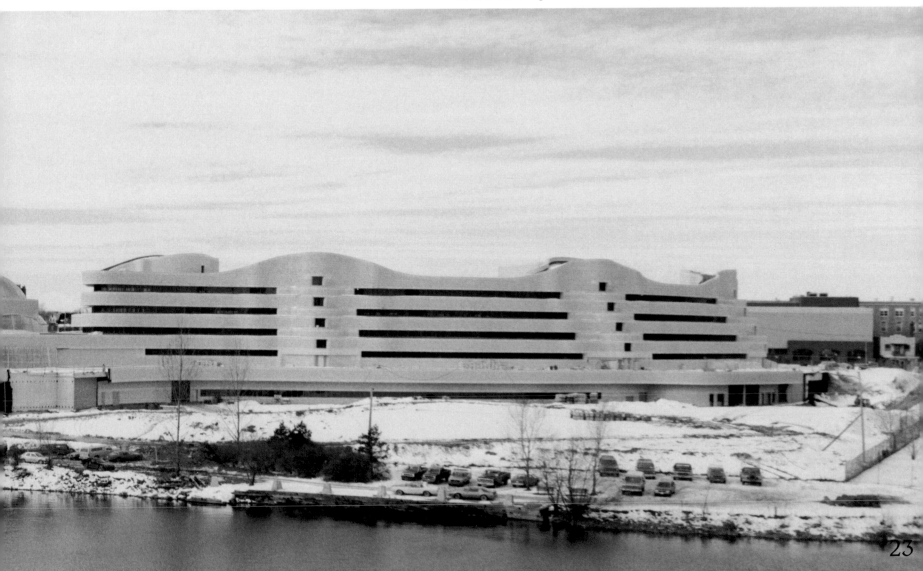

Treasures

Trésors

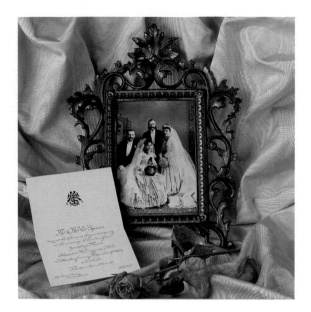

Worn in 1884 by the daughter of a wealthy Southern Ontario family, this wedding dress reflects the tastes and attitudes of Victorian society. Photographed on a mannequin, the two-piece dress with bustle and train is made of ivory ribbed silk, with banded silk-plush panels on the skirt and ruched tulle at the neck and wrists. It expresses the Victorian image of a demure and deferential bride wearing an exquisite white or ivory gown, whose colour symbolized purity and which would be worn only once. The veil, a tradition common to many cultures, was a kind of gift wrapping, preserving her "newness". A bouquet of orange blossoms, syringa, or white roses also enhanced the theme of purity.

This sumptuous wedding toilette is reflected in the mirror of a massive figured-maple and mahogany wardrobe made in Québec City around 1870 in the Renaissance revival tradition. Although machine-made, this piece and its matching bed, chest of drawers and nightstand would have been an expensive suite, and only a large home could have displayed it to advantage.

The framed photograph above is of the bride who wore this dress, her husband, and their attendants. The maid of honour is almost as elaborately gowned as the bride. Beside the photograph of the bride and groom is the engraved invitation to their wedding.

In the Victorian era, as today, a wedding offered an opportunity for the bride and her family not only to share their joy and hospitality, but also to display their wealth and finery. Weddings were simpler in less prosperous Victorian families. The bride chose a wedding dress in whatever colour pleased her, and continued to wear it on special occasions.

Témoignage des goûts et des valeurs de la société victorienne, le costume nuptial représenté ci-contre sur un mannequin fut porté en 1884 par une jeune fille d'une riche famille du sud de l'Ontario. Taillé dans une étoffe de soie côtelée de couleur ivoire et garni d'une tournure et d'une traîne, le vêtement comprend une jupe à falbalas en peluche de soie et un corsage distinct, ruché de tulle au col et aux poignets. Destiné à n'être porté qu'une seule fois, ce costume est à l'image de la jeune mariée victorienne réservée et respectueuse, exquise dans sa toilette d'une teinte évocatrice de fraîcheur. Le voile, comme dans de nombreuses autres cultures, se voulait un symbole de la «pureté» de la mariée, de même que le bouquet de fleurs d'oranger, de syringas ou de roses blanches.

Le somptueux costume se reflète ici dans la glace d'une armoire d'aspect massif, en érable et en acajou, fabriquée à Québec vers 1870 dans l'esprit du style renaissant. Ce meuble faisait partie d'un mobilier usiné, quoique de prix, conçu pour une résidence spacieuse; l'ensemble comprenait un lit, une commode et une table de chevet.

Le portrait ci-dessus montre la mariée et son époux entourés du cortège nuptial où l'on remarque, entre autres, la demoiselle d'honneur qui rivalise d'élégance avec la mariée. À gauche du cadre se trouve le faire-part imprimé pour le grand jour.

À l'époque victorienne, comme de nos jours, le mariage était pour la mariée et sa famille l'occasion de réjouissances et de retrouvailles. C'était aussi l'occasion pour eux de faire montre de leurs richesses et de leurs plus belles parures. Chez les familles moins fortunées, les usages étaient plus simples. La mariée choisissait pour la cérémonie un costume de la couleur qui lui plaisait et le conservait par la suite pour les grandes circonstances.

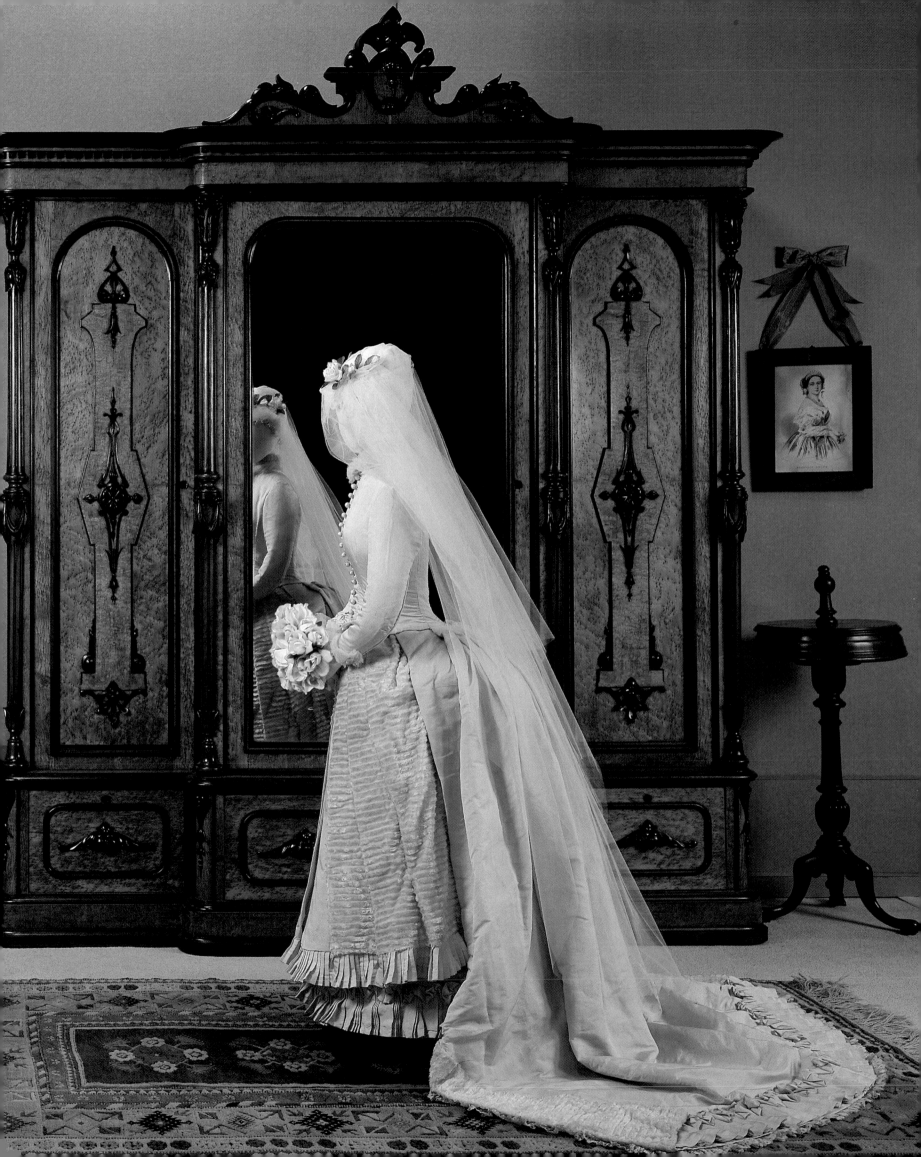

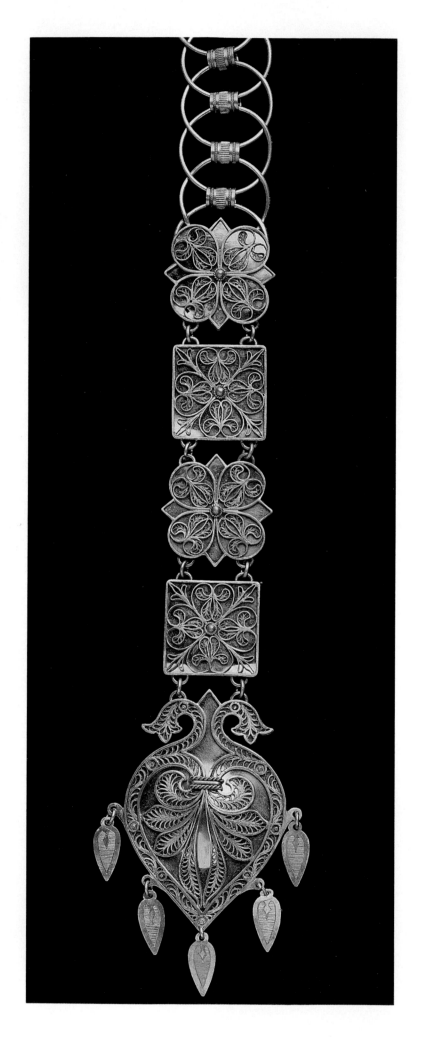

Late one October evening in 1870, Anna Vilhjálmsdóttir, the daughter of a wealthy land-owner in southern Iceland, was seen leaving her father's farmstead with a bundle under her arm. She was on her way to meet her suitor, the Reverend Oddur Gíslason, who waited for her with horses some distance away. Anna took this bold step to avoid being forced into a marriage arranged by her parents to someone they considered of more acceptable status. Anna and Oddur were married with her parents' belated blessing, had fifteen children, and in 1894 emigrated to Western Canada.

Local folklore had it that Anna's bundle contained this festive costume, known as a *skautbúningur*, traditionally used only for special occasions, such as weddings. However, Anna did not in fact wear this costume to her wedding, for it was not complete at the time of her elopement. It took two seamstresses and a silversmith more than two years to finish it and another like it for her sister.

The *skautbúningur* is always festooned with objects of gold and silver filigree, such as the belt and tiara, and also brooches, pins and chains. In a society where almost all wealth was tied up in land, the public adornment of wives and daughters was one of the few ways a man could display his surplus wealth.

Un soir d'octobre 1870, Anna Vilhjálmsdóttir, fille d'un riche propriétaire terrien du sud de l'Islande, quittait la ferme de son père à une heure tardive, un paquet sous le bras. Elle allait à la rencontre de son prétendant, le révérend Oddur Gíslason, qui l'attendait un peu plus loin avec des chevaux. Sa fugue devait lui permettre d'échapper à un mariage de convenance souhaité par ses parents. Toutefois, c'est avec la bénédiction des siens qu'elle épousa Oddur. Mère de quinze enfants, elle émigra dans l'ouest du Canada en 1894.

L'histoire veut que la jeune Anna ait transporté dans son paquet ce costume de fête appelé *skautbúningur*, réservé aux mariages et autres grandes occasions. Elle n'aura cependant pas porté à ses noces le somptueux vêtement, inachevé au moment de sa fugue. Il faudra plus de deux ans à deux couturières et un orfèvre pour l'achever, avec un autre costume semblable destiné à sa sœur.

Le *skautbúningur* est toujours chamarré de filigrane d'or et d'argent, comme la ceinture et le diadème, de broches, d'épingles et de chaînettes. Dans une société où la terre était à peu près l'unique richesse, l'homme aisé trouvait dans la parure de sa femme ou de ses filles l'un des rares moyens d'exhiber sa fortune.

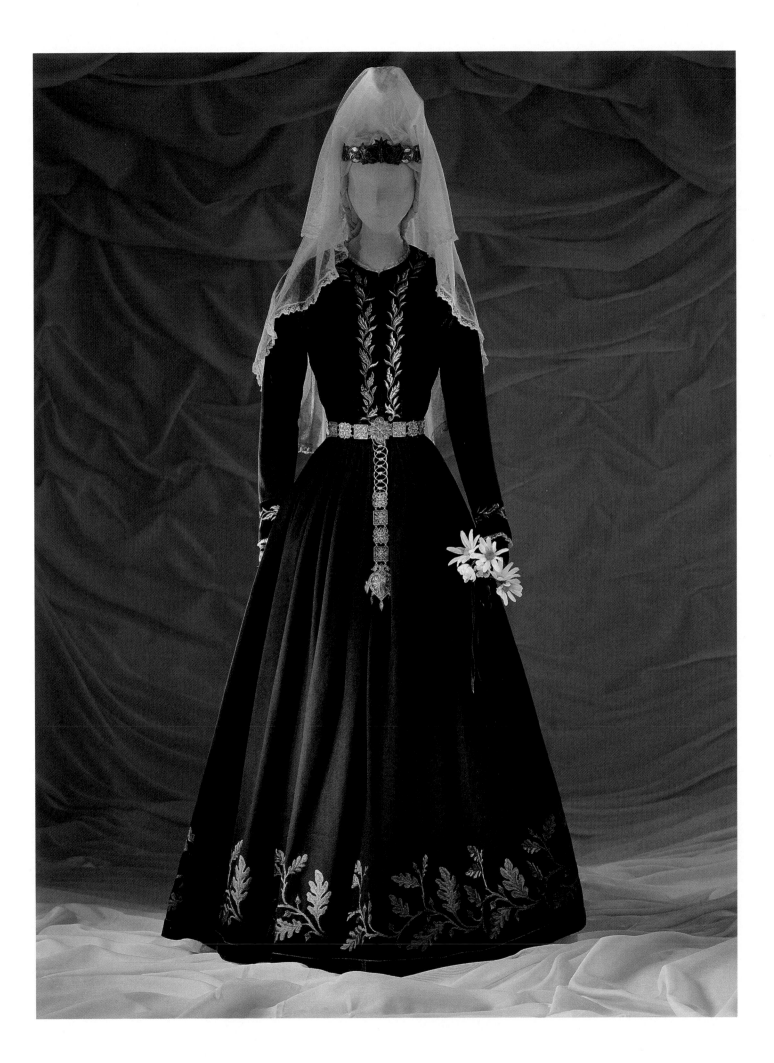

In traditional China every individual, however rich or poor, was entitled to be honoured on three occasions: birth, death and marriage. Among Chinese-Canadians marriage is similarly honoured, but the circumstances and ceremonies surrounding it now blend Chinese tradition with Western symbolism. Matchmakers and fortune-tellers are no longer consulted; Canadian-born Chinese choose their spouses themselves, though some continue to avoid marrying persons of the same surname. Weddings are now usually conducted in a church, followed by a reception at home and a banquet in a restaurant. Newlyweds maintain the tradition of offering tea to parents and relatives, but the old custom of kowtowing to elders and worshipping heaven and earth and the ancestors has waned. The traditional wedding costume, which is still favoured by many modern Chinese brides, is charged with symbolism. This bride's satin jacket and skirt is richly embroidered with sequins, rhinestones and glass beads, forming dragon and phoenix motifs. The phoenix, symbolizing beauty, was the favourite dress motif of Chinese empresses. On a bridal gown, the phoenix signifies that the bride is empress on her wedding day. The groom's coat is woven with the character *shou*, meaning longevity. Both these contemporary garments were made in Taiwan. Some traditional wedding gifts are chopsticks, dates and lotus seeds, all symbolizing the wish that the couple have many children. Another ideal gift would be a jade vase, whose name *ping* is a homophone for peace and stability. The vase pictured here has handles shaped like *ling zhi*, a fungus that is the emblem of immortality.

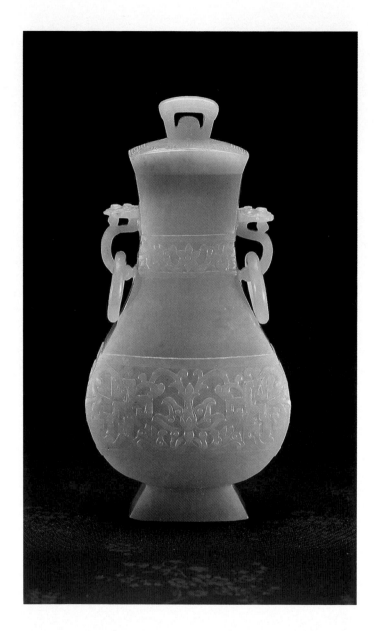

Dans la Chine traditionnelle, tout membre de la société, riche ou pauvre, avait droit aux honneurs à l'occasion de sa naissance, de sa mort et de son mariage. Chez les Sino-Canadiens, le mariage conserve toute son importance, mais les circonstances et cérémonies qui l'entourent se mêlent aujourd'hui aux usages occidentaux.

Les Chinois nés au Canada ne consultent plus marieurs et devins, ils choisissent eux-mêmes leur conjoint, bien que certains continuent d'éviter les unions entre personnes du même patronyme. Célébrés en général à l'église, les mariages sont suivis d'une réception à la maison et d'un banquet au restaurant. Selon la tradition, les nouveaux mariés offrent toujours le thé aux parents et à la famille, bien qu'ils aient rompu avec les anciennes coutumes de prosternation devant les aînés, d'hommage au ciel, à la terre et aux ancêtres. Le costume nuptial traditionnel de la femme, toujours en grande faveur, est empreint de symbolisme. La veste et la jupe de satin (ci-contre), richement brodés de sequins, faux-diamants et perles de verre, s'ornent de dragons et de phénix. Symbole de la beauté et motif fort prisé par les impératrices chinoises, le phénix fait de la mariée l'impératrice d'un jour. La tunique du marié porte le caractère *shou*, qui signifie «longévité». Les deux costumes sont contemporains et proviennent de Taiwan. Baguettes, dattes et graines de lotus, tous symboles de fécondité, sont autant de cadeaux traditionnels offerts aux jeunes mariés. Un vase de jade est également tout indiqué, son nom *ping* étant homophone du terme chinois pour «paix et stabilité». Le vase représenté ici est muni d'anses en forme de champignon *ling zhi*, emblème d'immortalité.

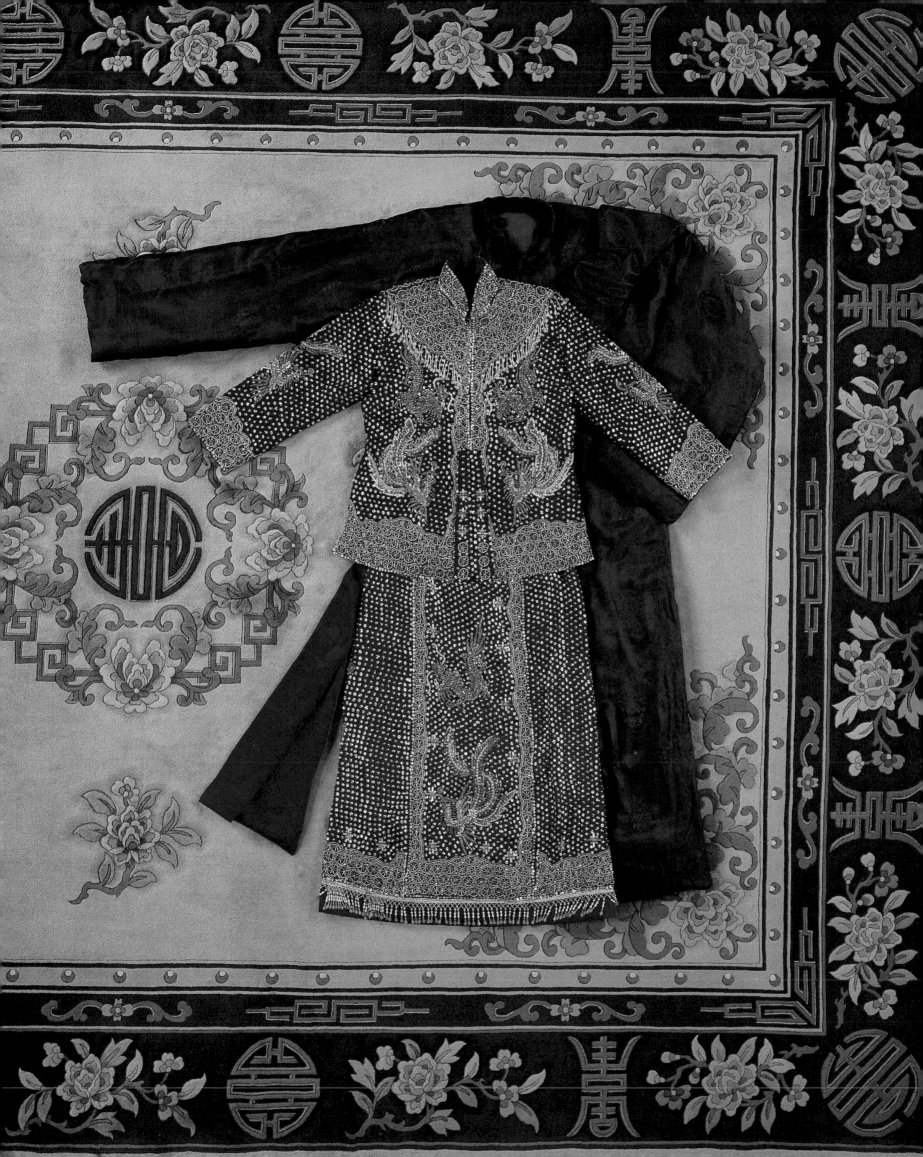

These trunks and chests represent three major waves of European immigration to Canada over a period of four hundred years. The topmost chest, as much a piece of furniture as travel luggage, arrived with the first large group of immigrants, who left northern France in the seventeenth century to settle in Acadia and Quebec. Said to have been made in 1650, the chest of Corsican pine is carved with rosettes, dolphins and fleurs-de-lys. Its date of manufacture, if correct, makes it one of the oldest artifacts in the Museum's collection.

Of north-German origin, the iron-bound oak chest immediately below was made in 1791. It came, not directly from Europe, but from the United States with the flood of British Loyalists and other groups who settled in Ontario and the Maritimes after the American Revolution. Among them were large numbers of Pennsylvania Germans, one of whom owned this chest.

The Russian Doukhobor carpetbag arrived with the third large influx of settlers, following the opening of the Canadian West in the 1870s. Typical of the Transcaucasian region of the Tsarist Empire, the bag was normally used to hold bedding and other household goods, and, according to folklore, to hide young girls in during Tatar raids. The Norwegian trunk at lower right was originally brought to Minnesota, but ultimately travelled to Saskatchewan with one of the 300 000 midwestern Americans seeking cheap land in the Canadian West.

A more unusual and poignant group of immigrants were the 8 000 orphans and homeless children sent out from England and placed in Canadian homes between 1882 and 1895 by the humanitarian, Dr. Thomas John Barnardo. They set out with their scant belongings packed in small metal trunks like the one at lower left.

Into each of these various trunks would have gone the immigrant's most useful and precious belongings. The Russian samovar on this page is one of those objects from the old culture that served to give comfort in a new land. For its owner, a Tsarist cavalry officer, it was undoubtedly an object of sentiment as well as utility.

Depuis quatre siècles, le Canada a connu au moins trois grandes vagues d'immigration d'Européens. Le coffre présenté ci-contre (en haut au centre), qui servait à la fois de meuble et de malle, est arrivé au Canada avec les premiers immigrants venus du nord de la France pour s'établir en Acadie et au Québec. Fabriqué en pin de Corse en 1650, il est décoré de rosettes, dauphins et fleurs de lys. Si sa datation est exacte, il s'agirait d'une des pièces les plus anciennes de la collection du Musée.

Le coffre qui apparaît en contrebas, fabriqué en chêne et bardé de ferrures, est originaire du nord de l'Allemagne et date de 1791. Il nous est parvenu par l'intermédiaire des États-Unis lors de l'exode des loyalistes et autres immigrants vers l'Ontario et les Maritimes après la Révolution américaine. Il appartenait à l'un des nombreux Allemands émigrés de Pennsylvanie.

Héritage de la troisième grande vague d'immigration qui coïncida avec l'expansion coloniale dans l'Ouest canadien vers les années 1870, le sac russe Doukhobor est typique de la Transcaucasie tsariste. Ces sacs servaient en général à ranger la literie et autres articles domestiques et, d'après le folklore, à dissimuler les jeunes filles pendant les invasions des Tatars. Le coffre norvégien, en bas à droite, fut d'abord apporté au Minnesota, avant d'entrer en Saskatchewan avec l'un des trois cent mille immigrants du Midwest américain, attirés par les terres à bas prix dans l'Ouest canadien.

Dans des circonstances plus émouvantes, huit mille orphelins et enfants sans abri quittaient l'Angleterre pour être accueillis dans des foyers canadiens entre 1882 et 1895, grâce aux efforts d'un philanthrope, le Dr Thomas John Barnardo. Avec eux, ils apportaient quelques objets personnels dans de petits coffres métalliques comme celui que nous reproduisons en bas à gauche.

Ces divers coffres renfermaient les biens les plus utiles et les plus précieux de l'immigrant. Le samovar russe (à gauche) est l'un de ces objets du vieux pays, chers aux nouveaux arrivants pour leur utilité sinon davantage pour leur valeur sentimentale.

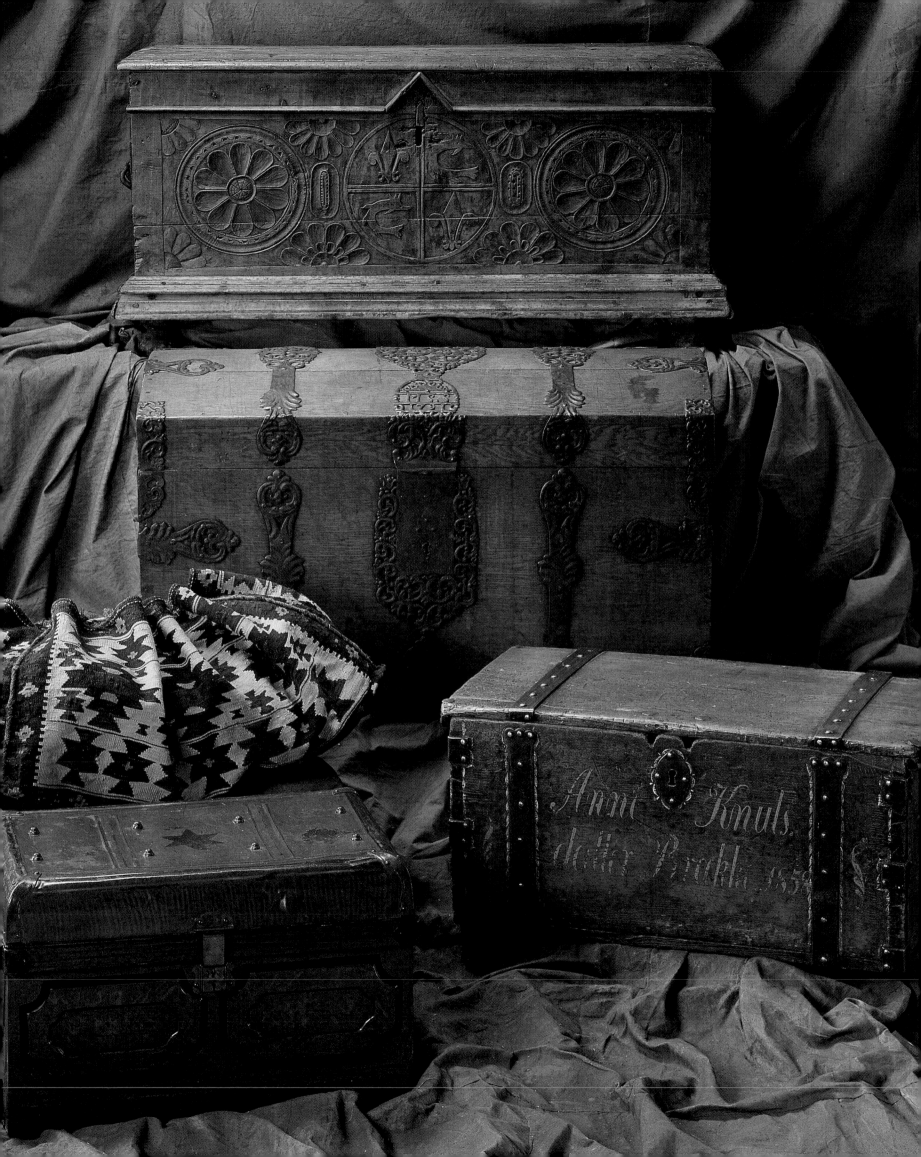

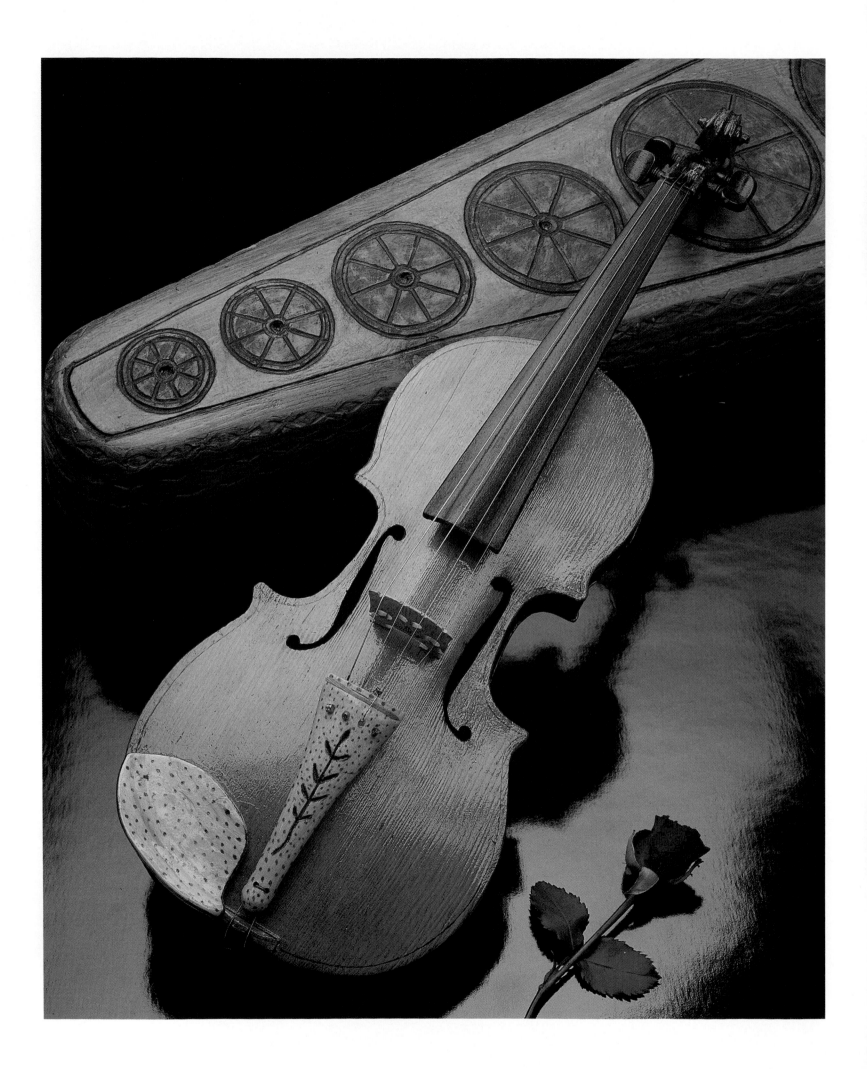

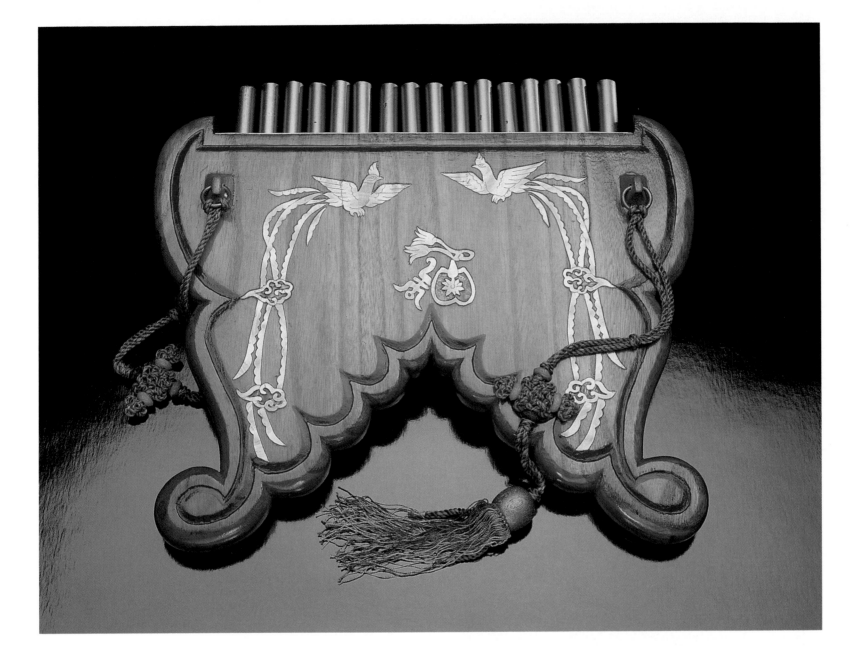

In attempting to understand the universe and the antagonistic forces within it, human beings have constructed systems of interpretation from which they draw the imagery and symbols that enrich their works. The woodcarver Nelphas Prévost has adorned his violin case with wheels that evoke the dynamism of the sky, while the flowers and tree branches that decorate his violins suggest the fecundity of the earth. These symbols, perhaps used unconsciously by the artist, correspond to the universal principle of dualism and complementarity of the female and the male that we find in China in the notion of yin and yang. The Korean *So*, a panpipe of Chinese origin, shows its yang aspect in the character of the phoenix, the fabulous bird whose wings give the instrument its shape, while its yin side, or the feminine principle, is portrayed by a fish in water.

Dans son désir de comprendre, voire d'expliquer l'univers et les forces antagonistes qui s'y rencontrent, l'être humain a construit des systèmes d'interprétation dans lesquels il puise l'imagerie et les symboles qui étoffent ses œuvres. Celles de l'artiste Nelphas Prévost, tel l'étui à violon orné de roues, évoquent le dynamisme du ciel alors que les fleurs et les branches d'arbres qui décorent ses violons rappellent la fécondité de la terre. Ces symboles, utilisés inconsciemment peut-être par l'artiste, correspondent au principe universel de dualisme et de complémentarité du féminin et du masculin que l'on trouve en Chine dans la notion du yin et du yang. La flûte de pan coréenne *So*, d'origine chinoise, nous montre par ailleurs son côté yang dans les traits de l'oiseau fabuleux, le phénix, dont les ailes donnent sa forme à l'instrument, tandis que son côté yin, ou élément féminin, revêt l'aspect d'un poisson dans l'eau.

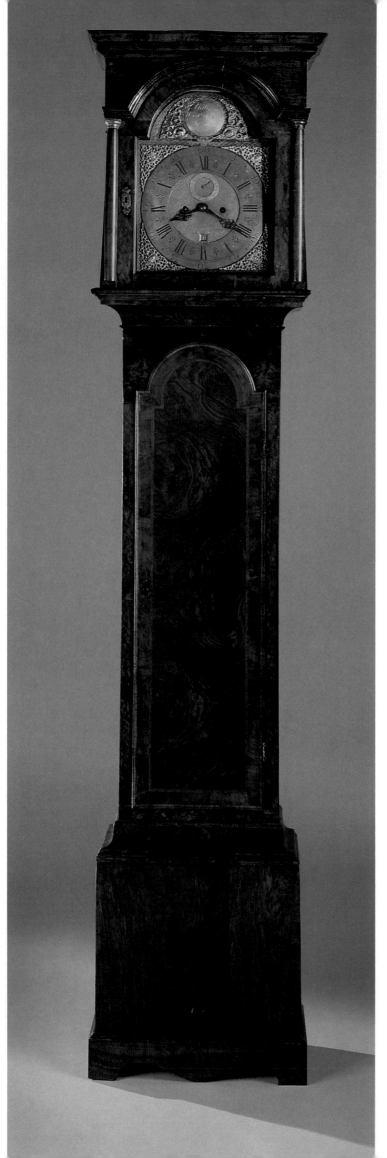

Both of these elegant but very dissimilar timepieces date from about 1730–50. On the right is a *pendule*, or bracket clock, with a mechanism made by Charles Le Roy of Paris and a case fashioned in the rococo style. Spirited, frivolous and delicate, the rococo is characteristic of eighteenth-century France and of the court of Louis XV. Louis himself is said to have sent this clock to New France as a gift to Charles Le Moyne, second Baron de Longueuil, a prominent member of the colony's military elite. There were several occasions in Le Moyne's career when such recognition would have been appropriate: for example, in 1734, when he was made a knight of the order of Saint-Louis, or in 1749, when he was appointed governor of Montréal.

The long-case clock on the left represents a radically different fashion. Little is known about this clock's history other than that the face is signed "Philip Constantin, London" and that it probably dates from the 1740s. It represents an early example of the immensely popular "grandfather clock", which never seems to go out of style. Despite their size, long-case clocks were carried to all parts of the world by English colonists, whose descendants treasure them to this day.

Ces deux horloges, élégantes mais de conception très différente, datent des environs de 1730-1750. Celle de droite, une pendule ou horloge de cheminée, renferme un mécanisme de l'horloger parisien Charles Le Roy dans une gaine de style rococo. Mouvementé, frivole et délicat, le rococo est caractéristique du XVIIIe siècle et du règne de Louis XV. Le monarque lui-même, dit-on, aurait envoyé cette horloge en Nouvelle-France pour l'offrir à Charles Le Moyne, deuxième baron de Longueuil et membre influent de l'élite militaire de la colonie. Le cadeau aurait pu souligner plusieurs occasions dans la carrière de Le Moyne, entre autres sa décoration de chevalier de l'ordre de Saint-Louis en 1734 ou sa nomination au poste de gouverneur de Montréal en 1749.

L'horloge représentée à gauche, avec son cabinet de forme allongée, est d'un esprit tout autre. Son histoire nous est à peu près inconnue. Elle porte sur le devant l'inscription «Philip Constantin, London», et date sans doute des années 1740. Il s'agit d'un des premiers exemples de la très populaire horloge de parquet, qui ne semble jamais passer de mode. Malgré leurs dimensions, ces horloges ont suivi partout dans le monde les colons anglais.

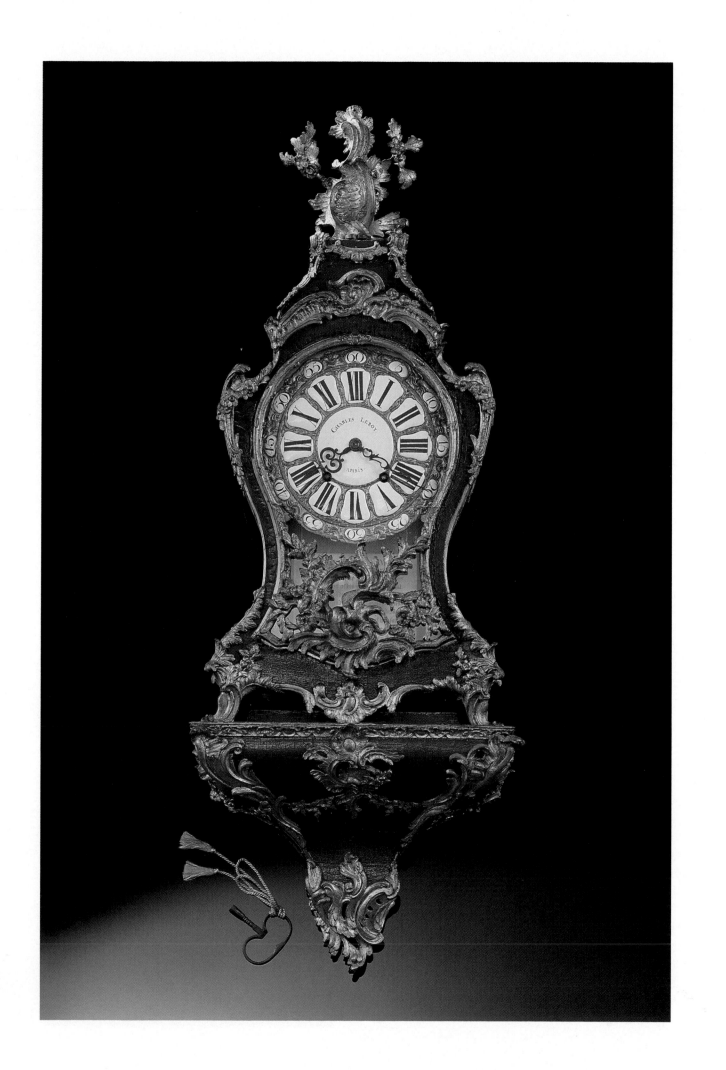

In some ways, Canada itself is a museum, preserving many objects and cultural traits that over the years have disappeared from their homelands. Examples are two rare types of Nordic musical instruments in the Museum's collection, both of them made in Canada. The oldest, a box zither (far right), is an Inuit adaptation of the medieval North Atlantic *fidla*. The Inuit of the Eastern Arctic probably first observed it being played by Orkneymen working for the Hudson's Bay Company in the late 1600s. No longer found among the Inuit, the *fidla* may have been used more as a rhythmic than a melodic accompaniment to singing, with the short bow being struck on the strings rather than drawn across. The Icelandic *langspil* (bottom), also a box zither, is a close relative of the *fidla*, which it began to replace in the 1800s. Its added features included a fixed bridge, a fretted fingerboard, and a peg box. It too was played on a table or held in the lap. The *langspil* was used in many parts of Scandinavia until the end of the last century.

An altogether different type of Nordic stringed instrument that has made its way to Canada, but unlike the others is still in use, is the Norwegian Hardanger fiddle (top). It is closely related to the ordinary violin, but has a deeper sound-box and a set of sympathetic strings, which give it greater resonance. The Hardanger fiddle can be played at the shoulder, but was traditionally played at the chest.

Véritable musée, le Canada a conservé nombre d'objets et de traits culturels aujourd'hui disparus des pays d'où ils furent issus. Voici, par exemple, deux types rares d'instruments de musique d'origine nordique, qui ont été fabriqués au Canada. Le plus ancien, une cithare sur caisse (à l'extrême droite), est une version inuit de la *fidla* médiévale de l'Atlantique Nord. Les Inuit de l'est de l'Arctique l'ont sans doute connue par des Orcadiens travaillant à la Compagnie de la Baie d'Hudson vers la fin du XVII^e siècle. Aujourd'hui disparue chez les Inuit, la *fidla* était surtout destinée à l'accompagnement rythmique des chants, en frappant son archet court sur les cordes plutôt qu'en l'y frottant. Le *langspil* islandais (en bas) est une autre cithare sur caisse très proche de la *fidla* qu'il remplacera peu à peu à partir du XIX^e siècle. Doté d'un chevalet fixe, de frettes et d'un chevillier, il se jouait également posé sur une table ou sur les genoux du musicien. Jusqu'à la fin du siècle dernier, on le retrouvait dans de nombreuses régions de Scandinavie.

D'origine norvégienne, le violon de Hardanger (en haut) est d'un tout autre genre. Également apporté au Canada, il demeure encore en usage aujourd'hui. Très proche du violon ordinaire, il comporte une caisse plus profonde et des cordes sympathiques qui lui donnent une plus grande résonance. Le musicien peut le tenir appuyé sur l'épaule ou, selon la tradition, sur la poitrine.

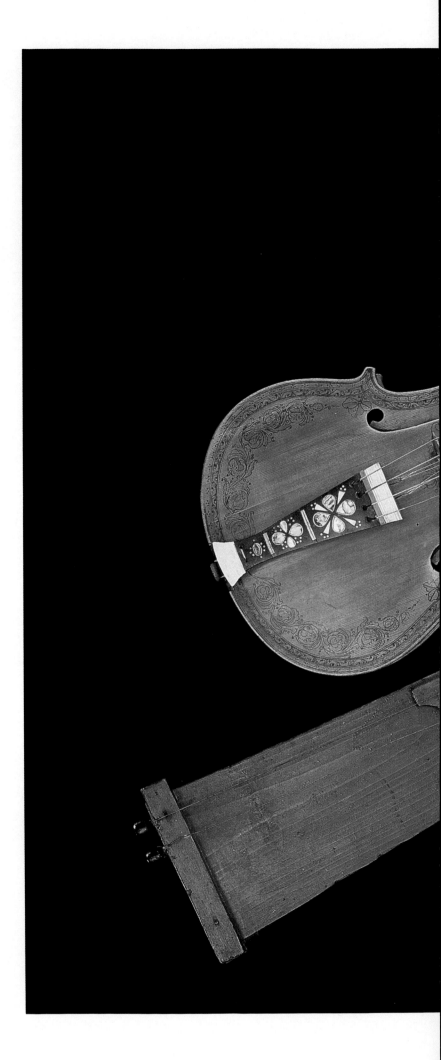

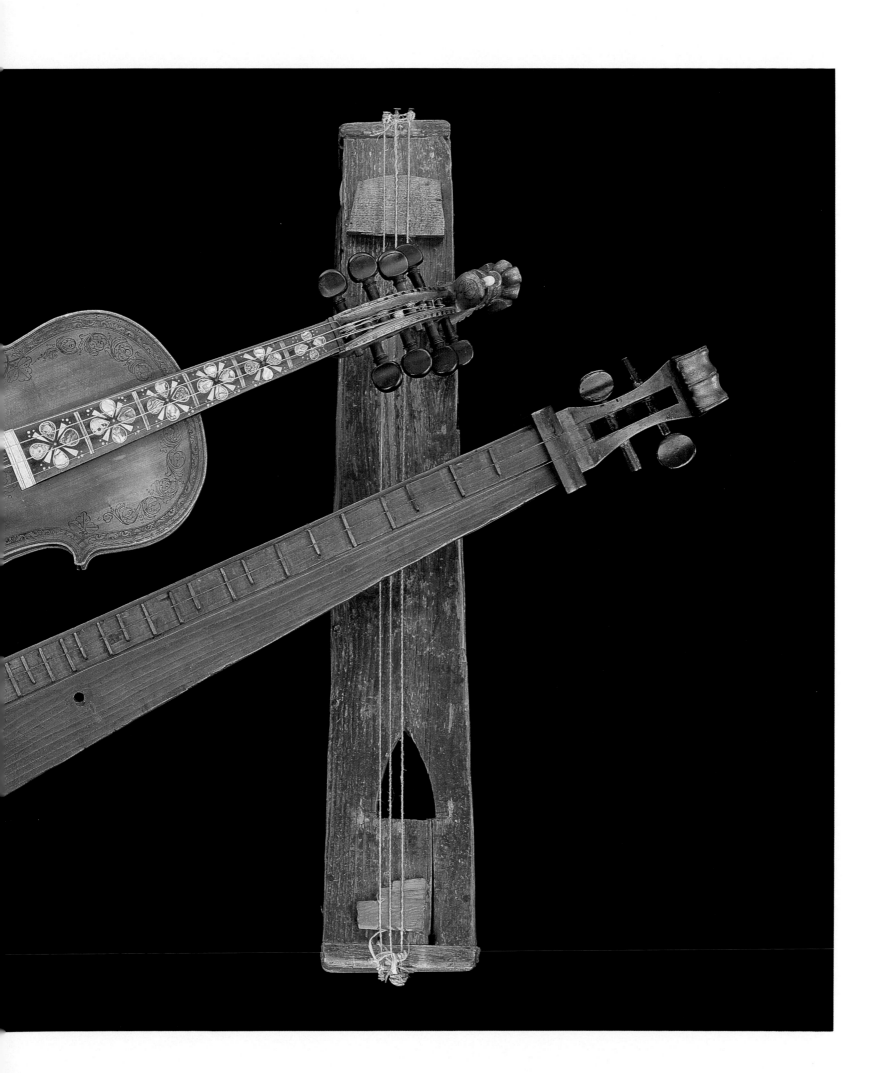

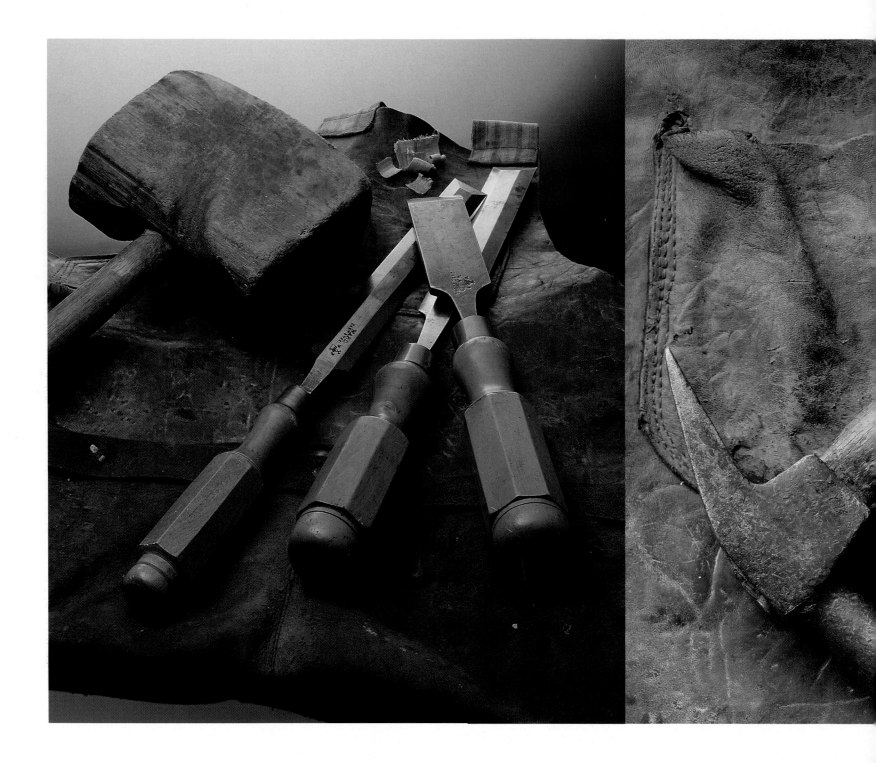

Some of these woodworking tools, such as the mallet, hammer and plane, date from the late eighteenth century, when changes had already occurred in the European craft traditions introduced into Canada from Europe. The woodworker's trade continued to be passed on from father to son or from master to apprentice and the tools remained much the same, but adaptations were necessary to work new materials and to meet people's changing needs. For example, woodworkers became more specialized as their markets expanded, some working only as carpenters, coopers or wheelwrights, and others as cabinetmakers, chair-makers or even sculptors. All used the species of wood most suitable for the objects they were making: the cooper selected ash and white oak to make watertight barrels, the chair-maker preferred cherry and white ash for their toughness and elasticity, and the cabinetmaker used pine, cherry, ash, maple and walnut for a wide variety of products. It is the furniture maker who has given us the most eloquent examples of the woodworker's art – armoires with plain or diamond-point panels, elaborate desks, buffets and chests of drawers, and elegant chairs modelled after the latest European styles.

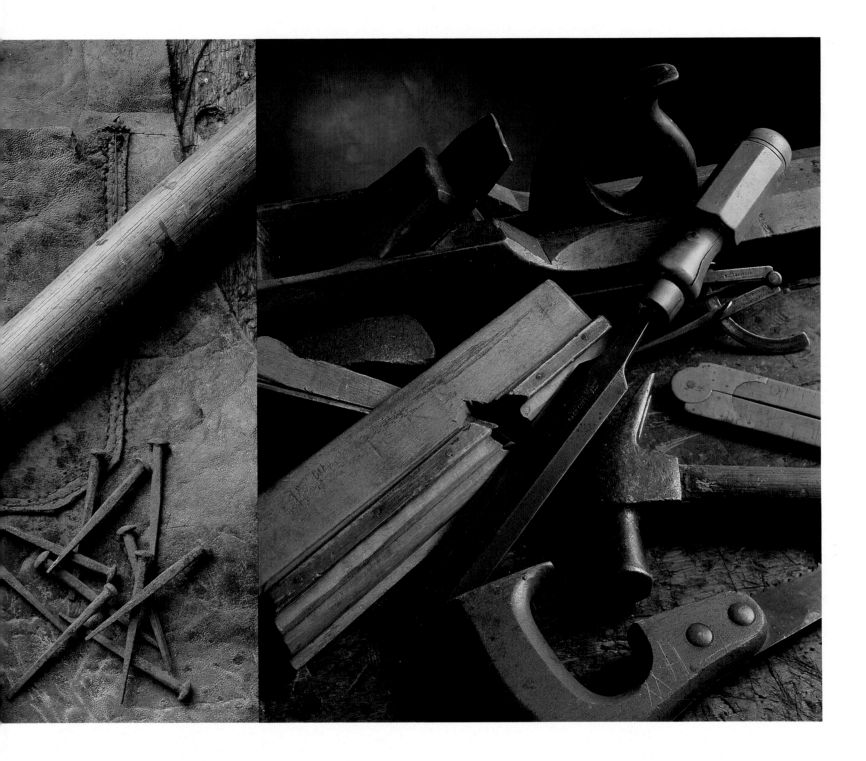

Certains de ces outils de menuisier tels le maillet, le marteau et le bouvet remontent à la fin du XVIIIᵉ siècle alors que les coutumes et traditions artisanales européennes implantées au Canada ont déjà connu des modifications. Le métier de menuisier se transmet toujours de père en fils ou de maître à apprenti, les outils demeurent les mêmes, mais il faut s'adapter aux nouveaux matériaux à travailler et aux besoins de la population. Certains artisans du bois se font donc charpentiers, tonneliers ou charrons, alors que d'autres optent pour le métier d'ébéniste, de chaisier ou même de sculpteur. Tous doivent connaître les essences ligneuses qui conviennent le mieux aux objets à fabriquer : le tonnelier choisit le frêne et le chêne blanc pour fabriquer des barils étanches, le chaisier préfère le merisier et le frêne blanc pour leur dureté et leur élasticité, et l'ébéniste, vu la variété de sa production, travaille le pin, le merisier, le frêne, l'érable et le noyer. C'est du menuisier en meubles que nous sont parvenues les plus éloquentes pièces de cet art sobre et original inspiré des styles européens en vogue à l'époque, tels les armoires à panneaux simples ou ornés de pointes de diamant, les bureaux ouvragés, les buffets ou commodes, ainsi que les chaises aux formes raffinées.

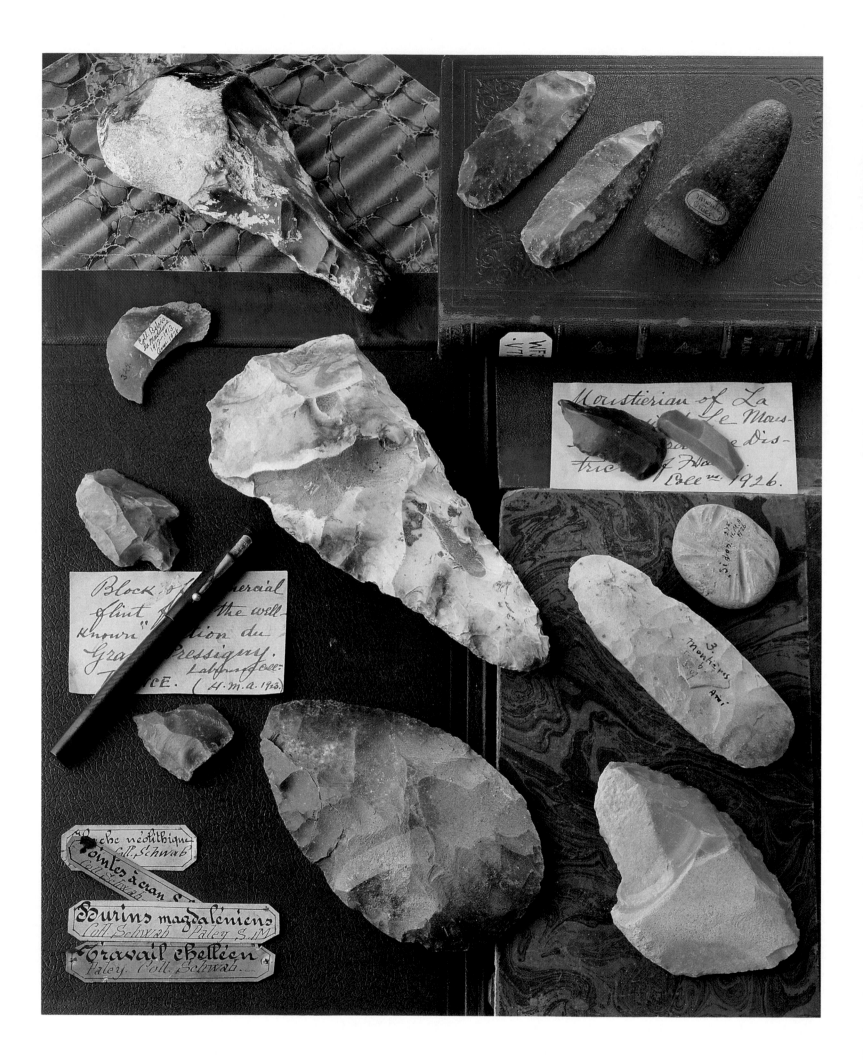

Henri-Marc Ami, a renowned geologist who had worked for the Geological Survey of Canada, chose to pursue a new career after his retirement. For about twenty years, until his death in 1931, he devoted himself enthusiastically to prehistory, a field closely related to the study of geology and the natural sciences. Working largely in the picturesque region around the village of Les Eyzies in the Dordogne region of France (depicted in the photograph on the right), he collected artifacts and conducted excavations under the auspices of France's École canadienne de préhistoire and of the Royal Society of Canada. These activities enabled him to develop what must be one of the largest collections of European palaeolithic artifacts to be found outside the Old World.

The heritage left to us by this pioneer – his papers, photographs and, above all, the artifacts of unquestionable historical value – illustrate certain landmark stages in human technological development. The Ami Collection also emphasizes another important aspect of a museum's holdings. Accumulated over the years for research purposes, they serve not only to illuminate human history but to shed light on the institution itself and the individuals who shaped it.

Géologue de renom ayant travaillé au sein de la Commission géologique du Canada, Henri-Marc Ami choisit, suite à sa retraite, de poursuivre de nouveaux intérêts de carrière. Ainsi s'appliqua-t-il avec enthousiasme pendant environ vingt ans, et ce jusqu'à sa mort en 1931, à œuvrer dans un domaine intimement lié à l'étude des sciences naturelles et de la géologie, c'est-à-dire la préhistoire. Ses travaux, effectués en grande partie dans la pittoresque région du village des Eyzies, en Dordogne – la photo de droite nous en donne un aperçu – lui permirent de développer par le biais d'achats, de cueillette, d'échanges et de fouilles menées dans le cadre de l'École canadienne de préhistoire en France et sous les auspices de la Société royale du Canada, ce qui semble être une des plus larges collections d'objets paléolithiques européens que l'on puisse trouver hors des frontières de l'Ancien Monde.

Aujourd'hui encore, ce qui nous est parvenu de cette œuvre de pionnier – quelques textes, des photographies et, surtout, des objets d'une valeur historique incontestable tels ceux de la photo en regard – sert à illustrer certaines étapes qui ont jalonné l'évolution technologique de l'humanité. Le fonds Ami souligne également la valeur des réserves d'un musée, amassées au cours des ans pour fins de recherche et qui deviennent souvent elles-mêmes objets d'histoire, nous aidant par le fait même à mieux comprendre ces institutions et ceux qui les ont façonnées.

Built-in closets and kitchen cabinets have not always been a standard feature of domestic architecture. During the eighteenth and nineteenth centuries, carpenters, cabinetmakers, as well as homeowners themselves produced a variety of free-standing and built-in cupboards to store food, dishes, clothing and other household goods. The cupboards shown here and on the next two pages are fine examples of the larger type of storage piece. Together they reflect something of the diverse cultural roots of Canadian craftsmen of the period.

The maker of this painted corner cupboard has used architectural elements drawn from the early-nineteenth-century British tradition to emphasize the cupboard's straight lines and rectangular forms. Its ornamental details matched the interior trim of the log house in Leeds County, Ontario, where the cupboard was found. Intended for the storage and display of dishes, cutlery and similar household items, it was probably made by a house carpenter rather than a cabinetmaker. The maker wrote on the bottom of one of the drawers: "This cupboard has been made by Charles C. Joynt for Henry Polk and his wife, Letticia, April, 1863."

The *Kleiderschrank*, or clothes cupboard, pictured on the following page has been attributed to John P. Klempp, a German cabinetmaker who worked in the vicinity of Hanover, Ontario, from about 1875 to 1914. The bands of intricate inlaid patterns and the traditional Germanic motifs, such as hearts and compass-stars, as well as the lively scrolled apron are characteristic features of Klempp's furniture. German craftsmen made up a relatively large proportion of nineteenth-century Ontario cabinetmakers. Some were from Pennsylvania, but Klempp was among those who arrived directly from the Continent. Similar large cupboards would have been found in many German-Canadian homes of the time in southwestern Ontario. Although machine-made furniture was widely available when this cupboard was made, strong religious and cultural traditions in many communities supported the continued use of earlier forms.

In the province of Quebec, the existence of established schools of sculpture, woodworking and architecture helped to maintain traditional forms of furniture well into the nineteenth century. The impressive armoire illustrated to the right of the *Kleiderschrank* was found at Notre-Dame-du-Bon-Conseil, Drummond County. It was inspired by French Provincial interpretations of the Louis XIII style. The armoire's prominent cornice, heavy mouldings, and door panels carved in high relief with the popular diamond-point motif are characteristic features of furniture made in Quebec during the eighteenth century.

Unfortunately, much of the earlier furniture made in Canada has been stripped of its original finish, but all three of these cupboards are in their original condition.

Les garde-robes et les armoires de cuisine n'ont pas toujours fait partie de l'architecture des maisons. Aux XVIIIᵉ et XIXᵉ siècles, menuisiers, ébénistes et amateurs fabriquaient divers types d'armoires sur pied ou encastrées dans lesquelles on rangeait provisions, pièces de vaisselle, vêtements et autres articles de ménage. Celles que nous reproduisons offrent de beaux exemples des grands meubles de rangement fabriqués à cette époque par des artisans canadiens d'origines culturelles diverses.

L'encoignure peinte (à droite) emprunte à la tradition britannique du début du XIXᵉ siècle certains éléments architecturaux qui soulignent son profil droit et ses formes rectangulaires. Le détail ornemental s'harmonisait avec le décor intérieur de la maison en bois rond du comté de Leeds (Ontario) où elle fut trouvée. Conçu pour ranger et exposer la vaisselle, les couverts de table et autres ustensiles, ce meuble est sans doute l'œuvre d'un menuisier plutôt que d'un ébéniste. Une inscription sur le fond d'un des tiroirs précise : «Cette armoire a été faite par Charles C. Joynt pour Henry Polk et sa femme, Letticia, avril 1863.»

La *Kleiderschrank* ou armoire à vêtements représentée à la page suivante est attribuée à John P. Klempp, ébéniste allemand qui travaillait près de Hanover (Ontario), entre environ 1875 et 1914. Les bandes d'incrustations aux dessins complexes, les motifs traditionnels allemands de cœurs et de roses des vents ainsi que le piétement vigoureusement chantourné sont caractéristiques des meubles de Klempp. Au XIXᵉ siècle, bon nombre des ébénistes ontariens étaient d'origine allemande : certains avaient émigré de Pennsylvanie tandis que d'autres, comme Klempp, venaient tout droit du vieux continent. Les armoires de ce genre se retrouvaient alors dans de nombreuses maisons de Germano-Canadiens, dans le sud-ouest de l'Ontario. Malgré une large concurrence du mobilier usiné, les formes anciennes du meuble gardaient à l'époque la faveur de nombreux groupes fortement attachés à leurs traditions religieuses et culturelles.

Au Québec, l'enseignement de la sculpture, de la menuiserie et de l'architecture dans des établissements reconnus contribua au maintien des formes traditionnelles du meuble pendant une bonne partie du XIXᵉ siècle. L'imposante armoire que l'on voit à droite de la *Kleiderschrank* a été trouvée à Notre-Dame-du-Bon-Conseil dans le comté de Drummond. Elle s'inspire de variantes provinciales françaises du style Louis XIII. Sa corniche à forte saillie, ses lourdes moulures et ses vantaux à pointes de diamant en haut-relief sont caractéristiques des meubles fabriqués au Québec au XVIIIᵉ siècle.

Malheureusement, une grande partie des anciens meubles canadiens ont été décapés. Toutefois, nos trois armoires demeurent dans leur état primitif.

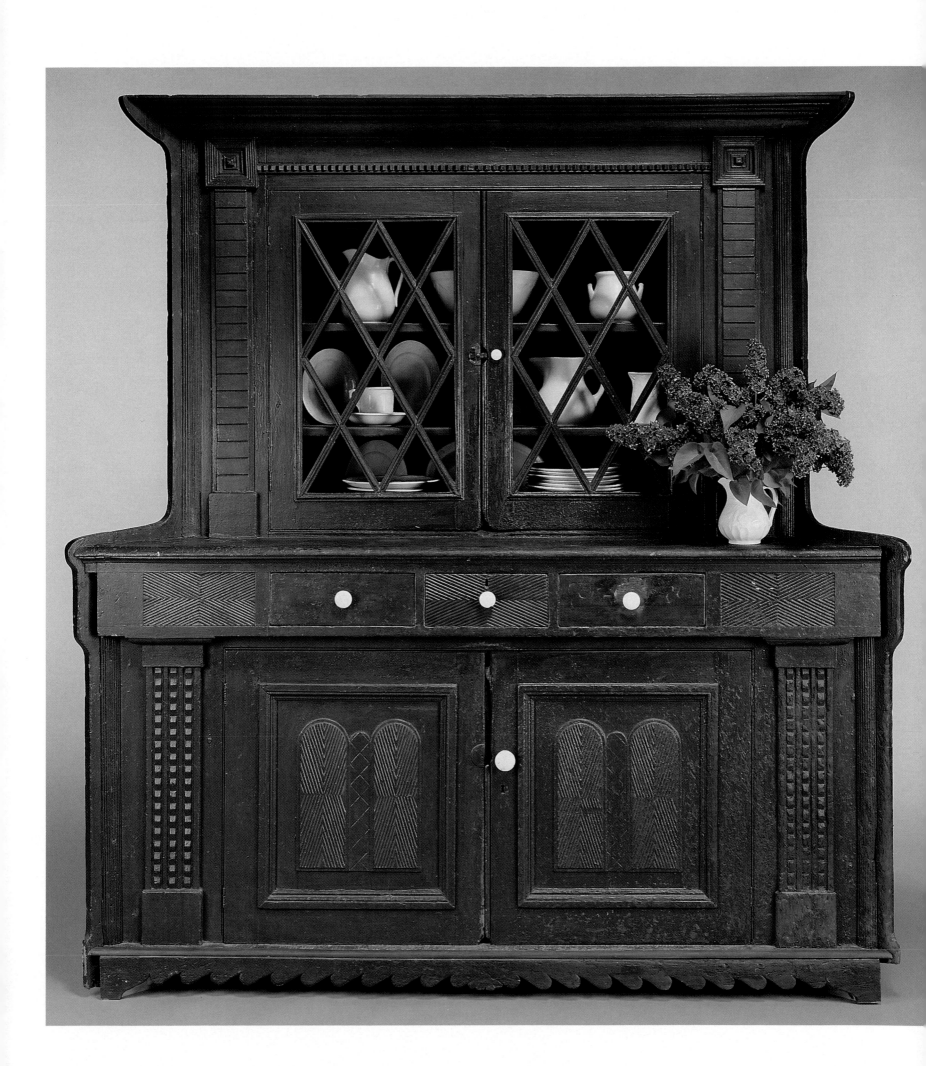

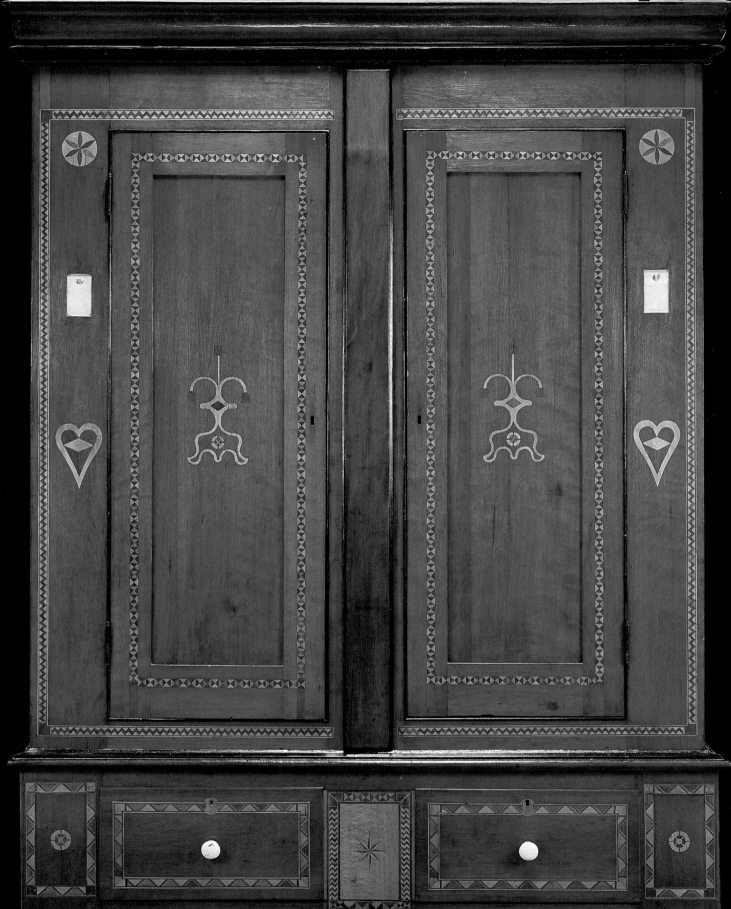

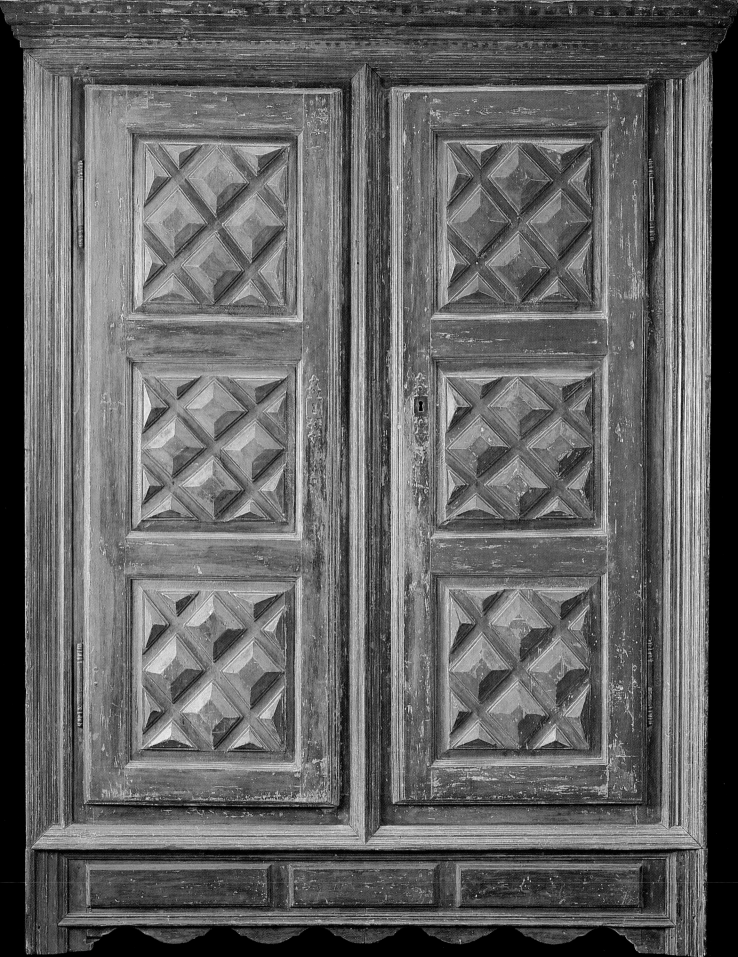

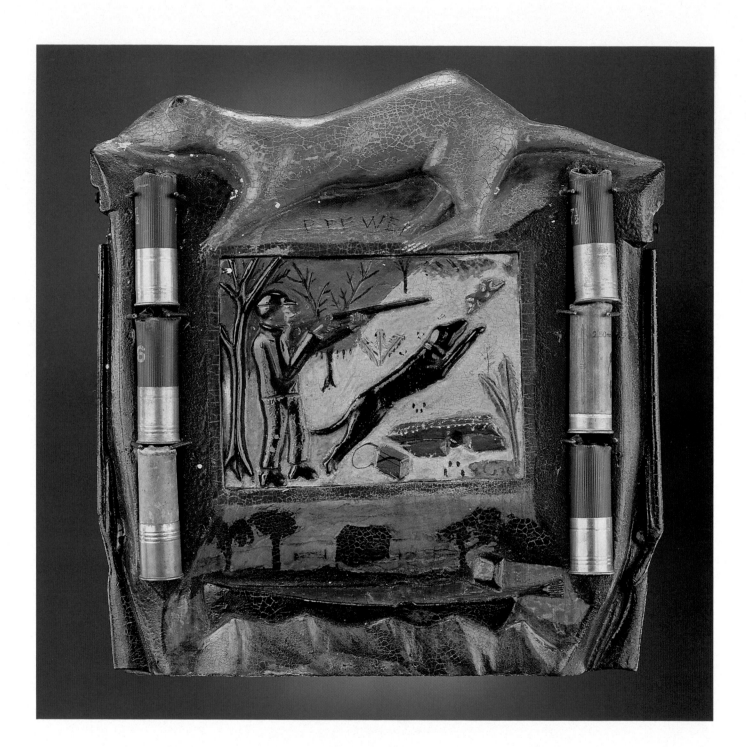

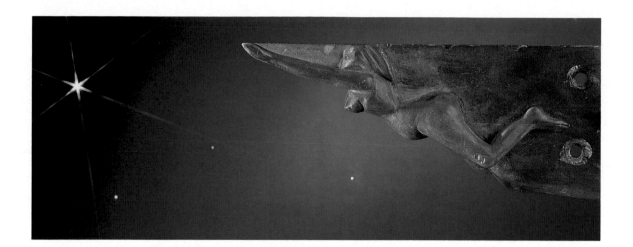

"Now that's actually me. . . . That hillside is in Prince Edward County, and that was my dog, my Great Dane . . . and my ferret Pee Wee up on top there. That was in the Depression and the ferret would get rabbits out of the holes. You had to fire quick or even grab 'em. . . . We used to get our meat that way." George Cockayne's description of his carved and painted wooden plaque with attached shotgun shells is just the beginning of one of his long and lively reflections on life. The work itself captures the essence of his life in Canada, which has been a hard one.

Cockayne was born in England in 1906 and came to Canada as an orphan in the early 1920s. He worked on farms and in lumber camps, and once lived in a cabin on an island accessible by skiff, which he has depicted at the bottom of this plaque. A "rock-and-bush farm" in central Ontario has been his home since the late 1930s. There Cockayne passes many solitary hours carving and painting for his own pleasure. The buxom creature soaring into space is one of a series of shelf brackets carved with frequent reference to the *National Geographic*. Although his eyesight has deteriorated over the years, there has been no decline in his imagination or energy. He continues to carve his strange and wonderful creations, now done "mostly by feel". They preserve his memories of the past and enable him to reach out to others. Through his carving Cockayne has been able to forge a link with the world beyond his own dirt road.

« Là, c'est moi... Je suis au pied d'un coteau dans le comté de Prince Edward, avec mon danois... et là-haut, c'est mon furet Pee Wee. Ça se passait pendant la Crise. Le furet délogeait les lapins de leur terrier. Il fallait tirer vite ou même les attraper avec les mains... C'est de cette façon qu'on se procurait de la viande.» La description que George Cockayne nous donne de son relief en bois peint orné de douilles de cartouches n'est que le prélude à une longue et vivante réflexion sur l'existence. L'œuvre elle-même exprime les dures conditions de la vie du sculpteur au Canada.

Né en Angleterre en 1906, Cockayne arrive au Canada, orphelin, au début des années vingt. Ouvrier de ferme, puis bûcheron, il habite à une certaine époque une maison plutôt rudimentaire (représentée au bas du panneau ci-contre) dans une île où il doit se rendre en skiff. Depuis la fin des années trente, il vit retiré sur une terre en friche dans le centre de l'Ontario. C'est là qu'il se consacre à la sculpture et à la peinture pour son propre plaisir. Cette image d'une plantureuse créature projetée dans l'espace (ci-dessus) appartient à un ensemble de supports de tablette à motifs souvent inspirés par la revue *National Geographic*. Malgré la détérioration de sa vue avec l'âge, Cockayne conserve intactes sa vigueur et son imagination. Il continue aujourd'hui de sculpter ses étranges visions, désormais «surtout au toucher». Refuge du souvenir, son œuvre est aussi pour lui contact avec le monde.

Painted war canoes were once a familiar sight on the Great Lakes. This metre-long model was made in about 1820 by Jean-Baptiste Assiginack, a chief of the Ottawa (Odawa) Nation, as a souvenir for Europeans. The six carved and painted wooden figures (originally seven) have distinct facial features and represent real people known to Assiginack, among them a distinguished orator, a chief and a warrior. Assiginack provided the paddlers with leggings, breechcloths, garters, sashes and feather headdresses; one even has a tiny pair of moccasins. The canoe itself is much older than any of the Museum's full-sized bark craft. Its painted decorations on both bark cover and wooden framework are of an unusual type that is very rare in ethnographic collections.

Jean-Baptiste Assiginack, who adopted his French forename when he became a Christian, assisted the British cause in the War of 1812 and later acted as interpreter for the British Indian Department at Drummond Island in Lake Huron. Born in an Ottawa village in Michigan in 1768, Assiginack died on Manitoulin Island in Georgian Bay in 1866 at the age of ninety-eight.

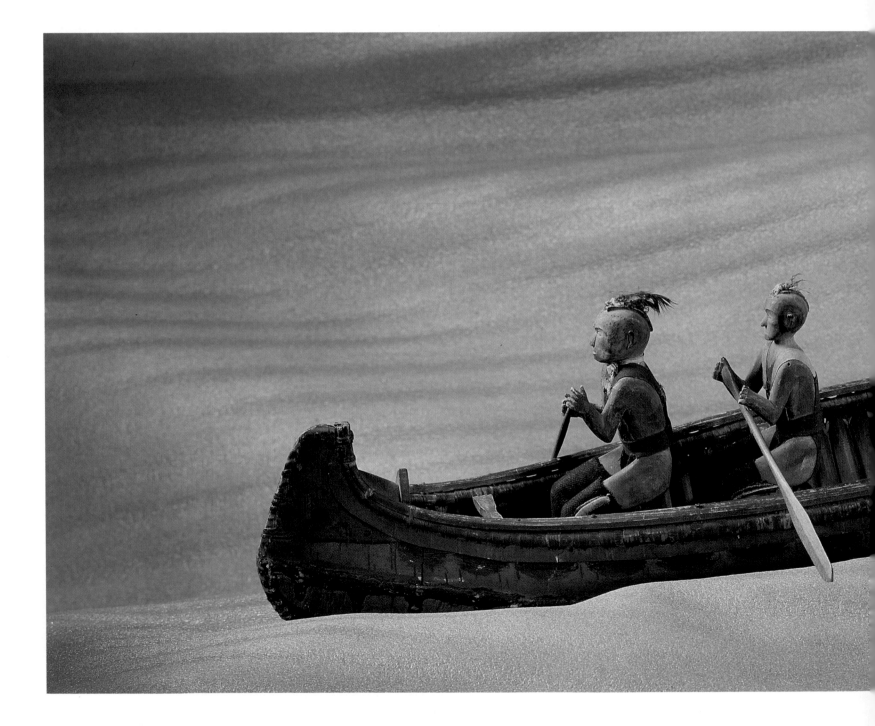

Reproduisant un type d'embarcation de guerre jadis commun sur les Grands Lacs, ce modèle de canoë peint, long d'un mètre, fut fabriqué vers 1820 par Jean-Baptiste Assiginack, l'un des chefs de la nation outaouaise (Odawa), à l'intention d'Européens amateurs de souvenirs. Les six personnages sculptés et peints (à l'origine sept) ont chacun une physionomie distincte, évoquant des personnes connues d'Assiginack : entre autres un éminent orateur, un chef de tribu et un guerrier. Les pagayeurs portent jambières, pagnes, jarretières, écharpes et coiffures à plumes. L'un d'eux revêt même une minuscule paire de mocassins. L'embarcation est d'un type beaucoup plus an-

cien qu'aucun des véritables canoës en écorce conservés au Musée. Ses décorations peintes sur l'écorce et la charpente de bois sont d'un genre inhabituel et très rare dans les collections ethnographiques.

Jean-Baptiste Assiginack, qui adopta son prénom français lors de sa conversion au christianisme, appuya les Britanniques pendant la guerre de 1812 et servit le British Indian Department comme interprète à l'île Drummond, sur le lac Huron. Né en 1768 dans un village outaouais du Michigan, il mourut en 1866 à l'île Manitoulin, dans la baie Géorgienne, à l'âge vénérable de quatre-vingt-dix-huit ans.

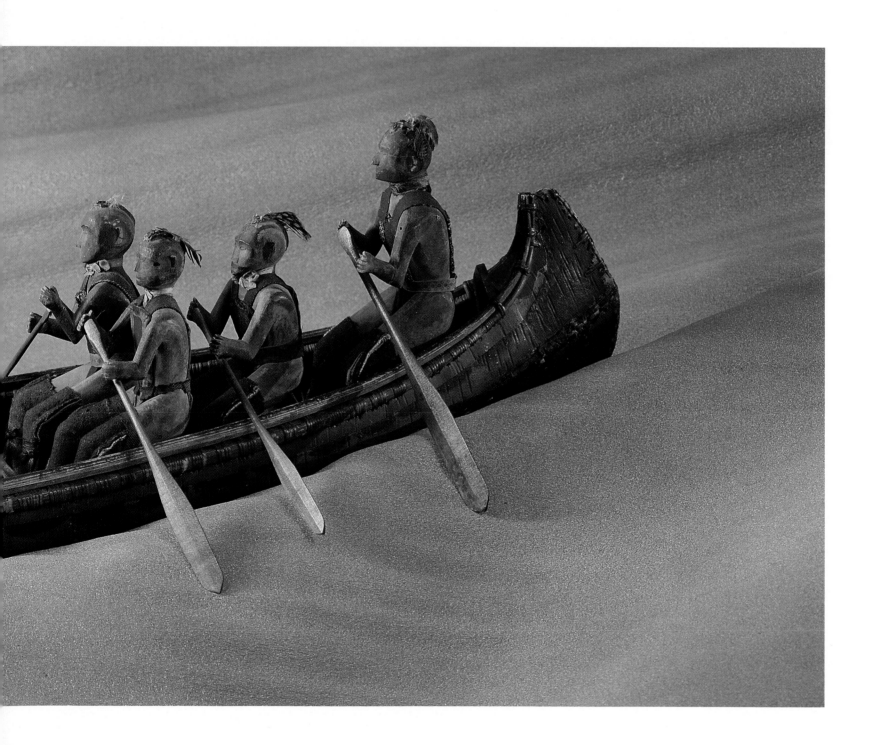

D aphne Odjig's painting, *The Indian in Transition*, interprets the history of the Indians of North America from the time before the arrival of Europeans to the present. It is a story in four parts, reading from left to right. In the first, signifying Indian life before Columbus, the mood is serene. Several figures dance to the rhythm of a drum, which symbolizes strength and vitality; its messages spread in all directions, reaching even the sky-beings. But two sentinels warn of approaching danger, represented by a serpent, which in Ojibwa mythology represents a bad omen. They herald the arrival of the white man.

The blue-coated figure in part two is Jacques Cartier, accompanied by a boatload of settlers. Beneath them lie shattered drums and a whisky bottle, symbols of broken dreams. The third scene shows the Indian people trapped in a vortex of political, social, economic and cultural change. Four ethereal figures rise above the fallen cross and broken drum towards a white authority. To the right, with liberating force, a brown figure struggles free, protectively sheltering the sacred drum, a symbol of hope and prosperity for the modern Indian. The final segment echoes the first. Both depict the Indian closely guarding the sacred drum while under the protection of the Thunderbird. Above the centre of the painting is Mother Earth, casting a maternal eye over all her beloved peoples. In this powerful work, Odjig conveys a message of hope and better understanding.

Vaste fresque retraçant l'histoire des Amérindiens d'Amérique du Nord depuis la période précolombienne, *La Transition*, de Daphne Odjig, comprend quatre scènes. La première (à gauche), évoquant la période précolombienne, se caractérise par sa sérénité; plusieurs personnages y dansent au rythme d'un tambour, symbole de force et de vitalité. Le message sonore du tambour se propage dans toutes les directions, jusqu'au domaine des esprits célestes. Mais deux sentinelles annoncent un danger prochain : l'arrivée de l'homme blanc, qui revêt la forme du serpent, mauvais présage dans la mythologie ojibwa.

La deuxième scène introduit le personnage de Jacques Cartier, en bleu, accompagné d'un groupe de colons; en contre-bas, des tambours brisés et une bouteille de whisky expriment le rêve déçu des Autochtones. Dans un troisième temps, les Amérindiens sont emportés dans un tourbillon de changements politiques, sociaux, économiques et culturels. Quatre figures éthérées se dressent au-dessus de la croix abattue et du tambour brisé, devant l'autorité des Blancs, tandis qu'à droite, un personnage en brun se soulève dans une poussée libératrice tout en protégeant le tambour sacré, symbole d'espoir et de prospérité pour l'Amérindien moderne. Enfin, le dernier volet fait pendant au premier, figurant la garde vigilante du tambour sacré par l'Amérindien, sous l'égide de l'Oiseau-Tonnerre. En haut, au centre, la Terre mère veille sur les siens. Odjig nous donne ici une œuvre puissante, porteuse d'un message d'espoir et d'harmonie.

This model totem pole and gold-plated sculpture span a century of change for the Haida people of the Canadian west coast. They were made by two innovative sculptors generations apart within the same family: traditional master Charles Edenshaw and his great-grandson Robert Davidson, a modern master. Both of these works interpret a well-known Haida narrative, beginning with Edenshaw's representation of how Raven, the great mythmaker, stole the light that his grandfather jealously guarded, and cast the orb into the sky, where it became the sun. Davidson completes the story by portraying Raven as the bearer of light and knowledge.

Edenshaw was one of many artists who earned their reputations by carving in argillite. These carvings were among the first and most enduring of the Northwest Coast art forms produced for the curio market. By the end of the nineteenth century, model totem poles like Edenshaw's had come to typify the art of argillite carving. Like his great-grandfather, Davidson works in many media. He cast this sculpture in bronze and covered it with gold to symbolize the sun. Artists like Edenshaw and Davidson, who are able to reinterpret traditional artistic forms within a changing culture, attest to the continuing vitality of Northwest Coast Indian art.

Un intervalle d'un siècle sépare ces deux sculptures des Haidas de la côte ouest, exécutées par deux artistes de la même famille : Charles Edenshaw, sculpteur traditionnel, et son arrière-petit-fils, Robert Davidson, artiste contemporain. Tous deux s'inspirent ici d'une célèbre légende haida. Sur son petit mât totémique, Edenshaw décrit d'abord comment le Corbeau, le grand créateur de mythes, vola la lumière que son grand-père gardait jalousement, puis la lança dans le ciel, où elle devint le soleil. Davidson conclut le récit avec son masque doré en représentant le Corbeau comme porteur de la lumière et de la connaissance.

Edenshaw est l'un des nombreux artistes de la côte nord-ouest qui se sont fait connaître par leurs sculptures en argilite, recherchées très tôt par les amateurs de curiosités. Vers la fin du XIXe siècle, les petits mâts totémiques comme celui-ci étaient les exemples les plus connus de ce type de sculpture. À l'instar de son grand-père, Davidson fait usage de nombreux matériaux. Ici, il recouvre le masque de bronze d'une couche d'or pour mieux évoquer le soleil. Capables d'adapter les formes artistiques traditionnelles à l'évolution de leur culture, Edenshaw et Davidson sont de ces artistes qui attestent la vitalité de l'art des Amérindiens de la côte nord-ouest.

Floral designs on articles made by the Indians of the northern forests were once thought to be traditional native motifs. Yet, such patterns are seldom seen on items made before 1800, and were never present in prehistoric native art expressions. The designs on these mid-nineteenth-century Métis pouches clearly represent European flowers in compositions that are reminiscent of colonial folk art. This influence is not surprising when we consider that Ursuline nuns in Québec in the mid-1600s had started mission schools in which they instructed native girls in the art of embroidery. Truly floral art, however, had its genesis in the Great Lakes region in the late eighteenth century. There, Métis women living at missions and fur trade posts integrated realistic floral designs into their pictorial vocabulary. By the time the Métis had settled on the Red River, their floral artistry was so distinctive that they came to be called the Flower Beadwork People by the Indians of the region. Pictured here are several Métis octopus pouches – so called for the four double tabs at the bottom. Made of cloth, such pouches were embroidered with silk thread or beads, and were used for carrying pipe, tobacco, and flint-and-steel. Gradually, through trade and intermarriage with the Métis, native peoples began to borrow their brilliant floral motifs, and the style spread throughout northwestern Canada, leading to the development of several local variants.

On a déjà cru que les dessins floraux exécutés par les Amérindiens des forêts septentrionales appartenaient à l'iconographie autochtone. Or, ces motifs y apparaissent rarement avant 1800 et ils sont inexistants dans les arts autochtones de l'époque préhistorique. Ici, les motifs de ces sacs métis du milieu du XIXᵉ siècle représentent manifestement des fleurs européennes et les diverses compositions ne sont pas sans évoquer l'art populaire colonial. Cette influence n'étonne guère puisque vers le milieu du XVIIᵉ siècle les Ursulines de Québec avaient établi dans les missions des écoles où les jeunes filles autochtones pouvaient apprendre la broderie. Toutefois, c'est dans la région des Grands Lacs et vers la fin du XVIIIᵉ siècle que naîtra le véritable art floral autochtone : dans les missions et postes de traite de fourrures, des Métisses incorporeront des motifs réalistes de ce type à leur vocabulaire d'images. Plus tard, les Métis s'établissent sur la rivière Rouge, où ils se font remarquer des Amérindiens des environs par leur art distinctif : on les appelle les «Gens du motif floral perlé». On voit ici plusieurs sacs dits «pieuvres» à cause des quatre languettes doubles qui les prolongent au bas. Ces sacs en toile, brodés de fil de soie ou de perles de verre, contenaient pipe, tabac et feu. Peu à peu, à la faveur d'échanges commerciaux et de mariages, les motifs floraux des Métis se répandent chez les Autochtones du nord-ouest du Canada, engendrant plusieurs variantes locales.

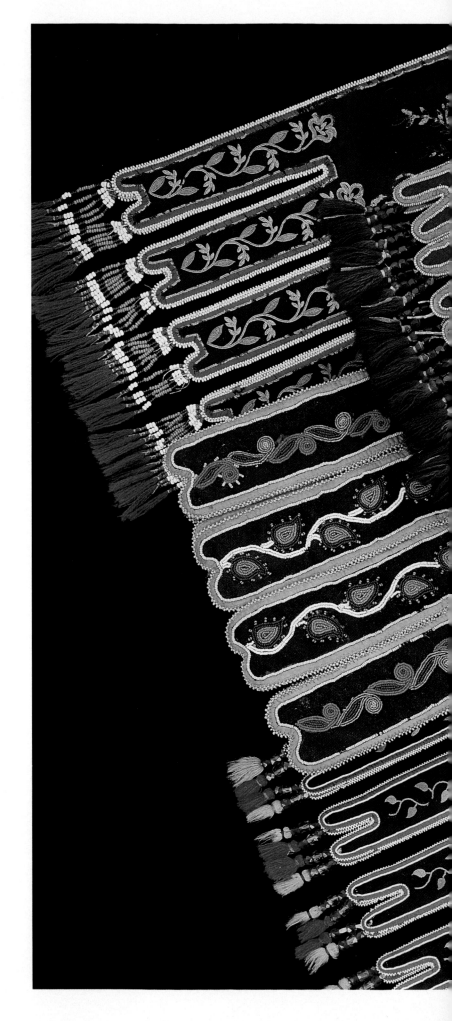

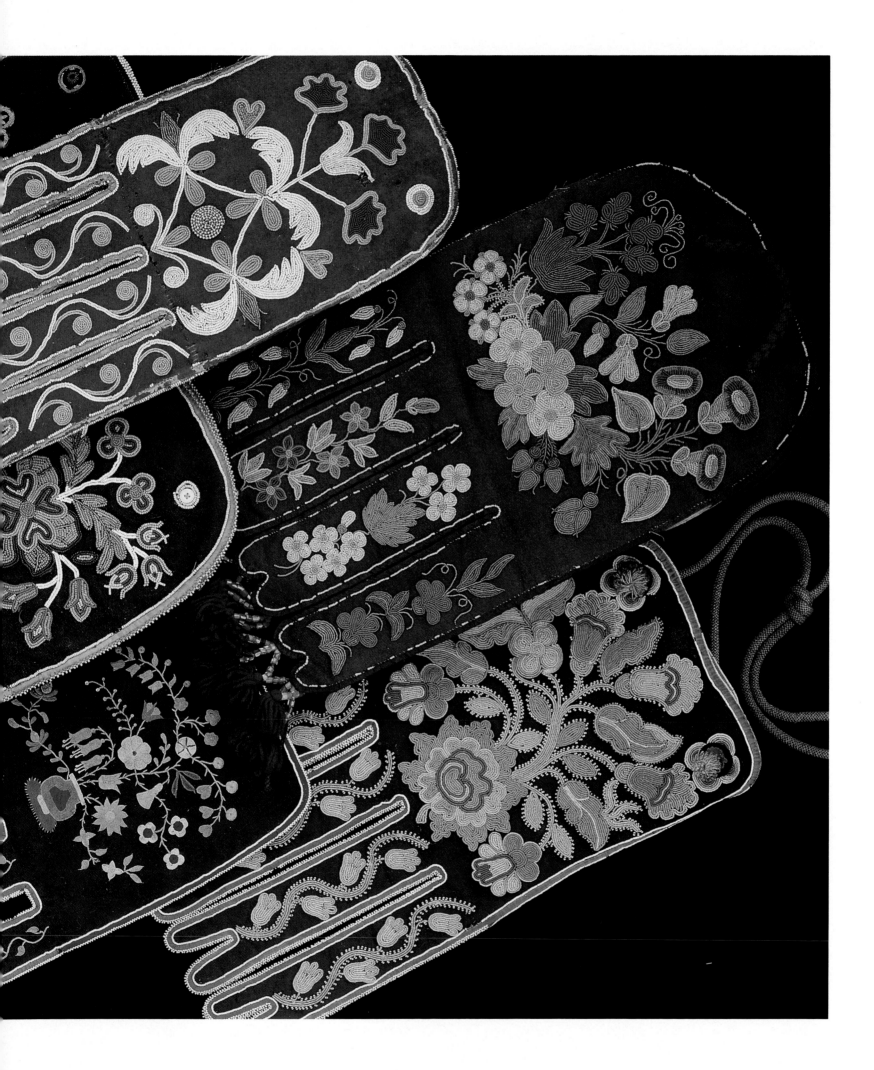

The rare, early artifacts pictured here are witness to the variety and complexity of native arts and crafts that once existed in the Great Lakes region. They are from a collection acquired by Sir John Caldwell, an Irish baronet, who proudly displays them in his portrait, now in the King's Regiment Collection, at the Liverpool Museum, Liverpool, England. As an officer in the British 8th Regiment of Foot, Caldwell was assigned to Niagara and Detroit between 1774 and 1780. His position demanded frequent official visits to Indian villages, and he took part in several Indian councils. It was during these trips that he amassed a superb collection of native objects, which he took back with him to his castle in Ireland in 1780. There an unknown artist painted him dressed in his North American finery, which he could wear with some confidence, having been elected a chief of the Ojibwa, allies of the British during the American Revolution.

The square pouch, the same one Caldwell is shown wearing on his right hip, is made of skin dyed black by boiling it in a mixture of vegetable matter, such as walnut or maple bark, and a mineral containing iron. Flattened and dyed porcupine quills are sewn to the skin in complex geometrical patterns. Such a pouch was traditionally worn by members of a ritual society concerned with hunting and war that flourished briefly in the Eastern Great Lakes region in the mid-1700s.

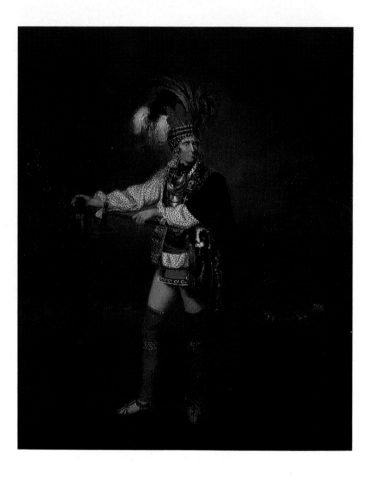

Caldwell's ear pendants and the other silver ornaments are typical of the items made by Canadian, British and American silversmiths for the fur trade. Other imports, such as glass beads and the iron and brass knife, were introduced through trading posts. Caldwell added the decorative plumes to the original headdress.

Caldwell's collection remained in Ireland until part of it was acquired by a German collector, Arthur Speyer. When, in 1973, the Museum repatriated the outstanding Speyer collection of Indian objects made during the eighteenth and early-nineteenth centuries, it also acquired the thirty-one Caldwell pieces.

Rares et anciens, les objets représentés ici témoignent de la variété et de la complexité des arts et techniques autochtones qui ont jadis fleuri dans la région des Grands Lacs. Ils proviennent d'une collection réunie par sir John Caldwell, baronnet d'Irlande, qui les exhibe avec fierté dans son portrait conservé aujourd'hui dans la King's Regiment Collection du Liverpool Museum, Liverpool (Angleterre). Officier du 8e régiment d'infanterie britannique, Caldwell fut affecté à Niagara et à Detroit entre 1774 et 1780. Visitant souvent des villages autochtones à titre officiel, il prit part à plusieurs conseils amérindiens. Ces voyages lui permirent de constituer une superbe collection d'objets autochtones, qu'il rapporta en 1780 dans son château d'Irlande. C'est là qu'un artiste inconnu le peignit revêtu de ses plus belles parures d'Amérique, qu'il pouvait porter tout à son aise ayant été élu chef des Ojibwas, alliés des Britanniques pendant la Révolution américaine.

Le petit sac carré, le même que l'on voit à la hanche droite de Caldwell sur le portrait, est fait de cuir teint en noir par immersion dans un mélange bouillant de matières végétales et d'un minéral ferrugineux. Des piquants de porc-épic, aplatis et teints, sont cousus dans le cuir suivant un réseau complexe de motifs géométriques. Ces sacs étaient portés autrefois par les membres d'une société rituelle de chasseurs et de guerriers qui connut un essor éphémère vers le milieu du XVIIIe siècle à l'est des Grands Lacs. Les pendants d'oreille et autres bijoux d'argent de la collection sont des exemples typiques de l'orfèvrerie canadienne, britannique et américaine fabriquée pour la traite des fourrures. D'autres importations, comme les perles de verre et le couteau en fer et en cuivre, arrivaient au pays par les postes de traite. Caldwell a ajouté les plumes décoratives à la coiffure originale.

Une partie de la collection Caldwell, longtemps demeurée en Irlande, fut cédée au collectionneur allemand Arthur Speyer. En 1973, avec l'acquisition de la remarquable collection d'objets amérindiens réunie par Speyer au XVIIIe siècle et au début du XIXe, le Musée devenait propriétaire des trente et une pièces de la collection Caldwell.

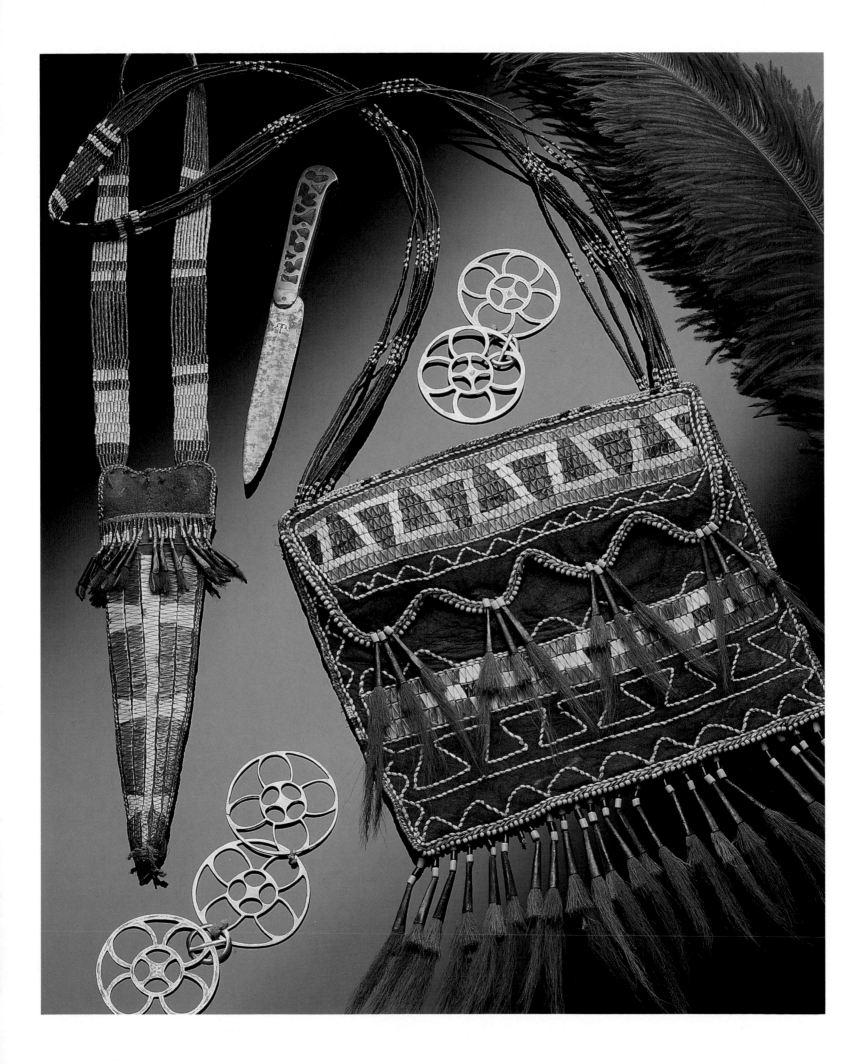

59

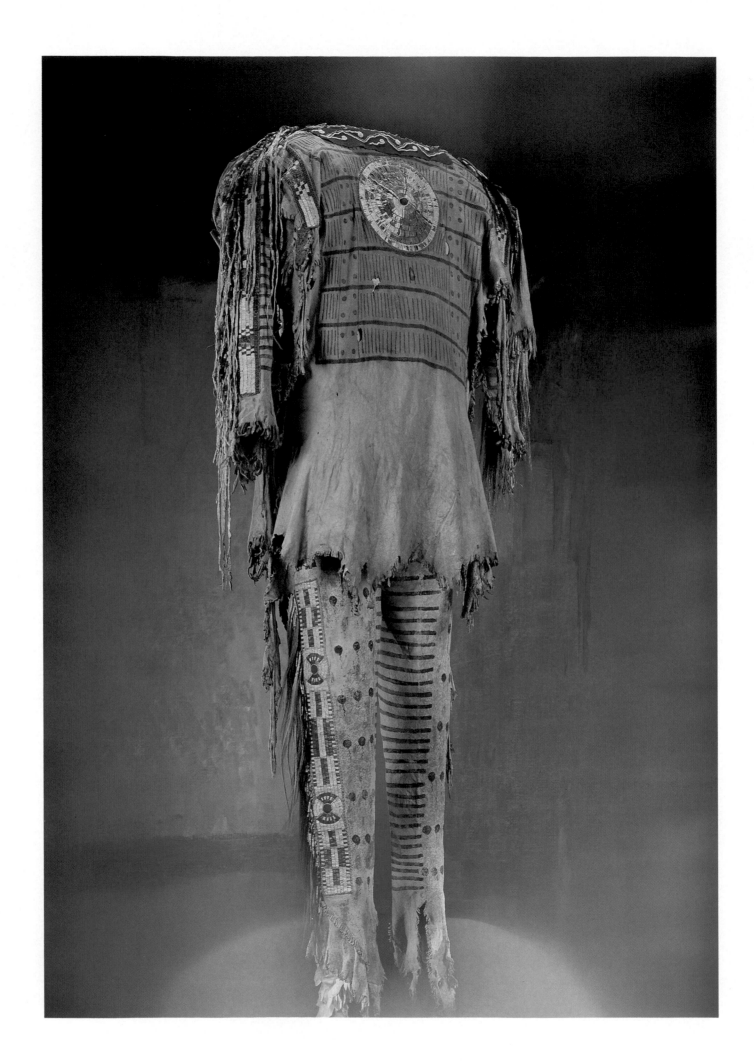

The Blackfoot owner of this striking garment must have been not only an outstanding warrior but also an ambitious man of great wealth – wealth that he lavished on the pursuit of sacred blessings and social prestige. In Blackfoot society, certain costumes associated with the spiritual patrons of warriors conferred these benefits. This costume is unique in combining the distinctive insignia of three patrons – the sun, the weasel and the bear.

The scalp-hair fringes, the painted stripes on sleeves and leggings, and the large discs on the front and back of the shirt were the marks of the Scalplock Suit. It had its origins in the legend of Scarface, to whom the Sun gave the first suit of its kind as a reward for killing his enemies. Fringes of weasel fur and the tadpole symbols painted on the leggings were characteristic of the Weaseltail Suit, which bestowed spiritual powers of the underworld. The rows of short stripes and dots on a yellow background decorating the upper part of the shirt are reminiscent of the sacred warshirt given to the Blackfoot by bear spirits.

Such ritual costumes came at a high price; for example, in the early nineteenth century thirty horses were paid to acquire a Scalplock Suit. Such magically protective garments were ritually transferred from warrior to warrior every few years, and were treated as sacred objects, honoured daily with offerings of incense. Ownership conferred the right to paint the face in a particular way and to sing certain songs during the Big Smoke, a prestigious ceremony in praise of the spirits. Warriors carried these suits, bundled, into battle, and donned them only as they returned home so that they might enter their camp in glory.

Ce superbe costume pied-noir a dû appartenir à un guerrier exceptionnel, ambitieux et riche, soucieux d'obtenir par sa fortune faveurs divines et honneurs publics. Chez les Pieds-Noirs, certains costumes associés aux esprits tutélaires des guerriers conféraient ces privilèges. Celui-ci est un exemple unique de fusion des emblèmes de trois protecteurs : le soleil, la belette et l'ours.

Les franges en cheveux, les bandes de couleurs peintes sur les manches et les jambières, et les grands disques sur le devant et le dos de la chemise caractérisent le costume orné de scalps, reçu du Soleil par le «Balafré», guerrier légendaire victorieux de ses ennemis. Les franges en fourrure de belette et les symboles de têtards peints sur les jambières sont propres au costume orné de queues de belette, qui conférait à son possesseur les pouvoirs spirituels des puissances infernales. Enfin, les rangées de petits traits et de points sur fond jaune, décorant le haut de la chemise, évoquent la chemise sacrée donnée aux guerriers pieds-noirs par les esprits des ours.

Article de valeur – au début du XIXᵉ siècle, un costume orné de scalps coûtait trente chevaux – le costume était transmis d'un guerrier à un autre après un certain nombre d'années, suivant le rite. Traité comme un objet sacré, honoré chaque jour par des offrandes d'encens, il autorisait son possesseur à arborer des peintures distinctives sur son visage et à chanter certains chants lors de la «Grande fumée», cérémonie prestigieuse en hommage aux esprits. Les guerriers emportaient ces costumes dans leurs bagages lorsqu'ils partaient au combat et ne les revêtaient qu'au retour pour l'entrée solennelle au campement.

The man who wore this painted caribou-skin coat may have done so to propitiate and honour the spirit of the caribou he sought to kill. He was a Naskapi Indian, whose people lived in northeastern Quebec and Labrador. They were semi-nomadic hunters, dependent particularly on caribou for food and for the raw materials needed to make clothing, tools and weapons. This summer coat is an unusually fine example of the Naskapi decorative tradition. Its elaborate designs were probably painted with imported pigments of vermilion and washing blue and with fish roe, which yellows with age. Before the arrival of Europeans, paints were made from plants and from natural deposits of red and yellow ochre. The woman who painted this coat of soft white caribou skins would have used tools like the ones pictured here. Those with two or more tines were for drawing parallel lines; others, with a flattened semicircular end, produced curves. Such coats became popular trade items. This one was collected in the early nineteenth century by Sir Gordon Drummond, a British officer and administrator of Upper and Lower Canada for a few years after the War of 1812.

Cette tunique peinte, en cuir blanc souple de caribou, fut peut-être portée par un Naskapi soucieux de se concilier et d'honorer l'esprit du caribou qu'il espérait tuer. Semi-nomades du nord-est du Québec et du Labrador, les Naskapis comptaient particulièrement sur la chasse au caribou pour leur nourriture et les matières brutes servant à la fabrication de leurs vêtements, armes et outils. Remarquable exemple de la tradition naskapie, cette tunique d'été présente des motifs détaillés, sans doute peints avec des pigments importés – vermillon et bleu de lessive – et des œufs de poisson qui jaunissent avec le temps. Avant l'arrivée des Européens, les couleurs étaient tirées de plantes et de gisements d'ocre rouge et jaune. L'Amérindienne qui a peint cette tunique aura utilisé des outils comme ceux que nous voyons ci-dessous. Les uns, à deux ou plusieurs fourchons, servaient à tracer des lignes parallèles; les autres, dont l'extrémité est plate et arrondie, à dessiner les courbes. Les tuniques de ce genre devinrent des articles de commerce recherchés. Celle-ci fut acquise au début du XIXᵉ siècle par sir Gordon Drummond, officier britannique qui fut administrateur du Haut et du Bas-Canada quelques années après la guerre de 1812.

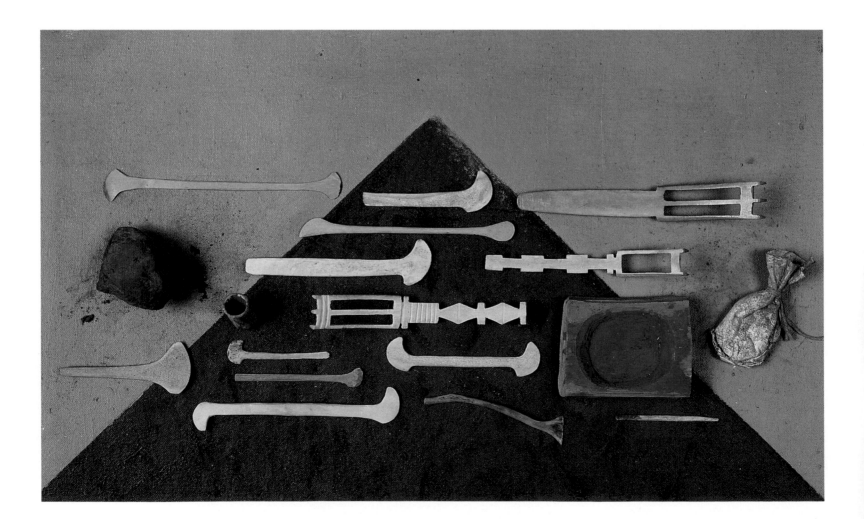

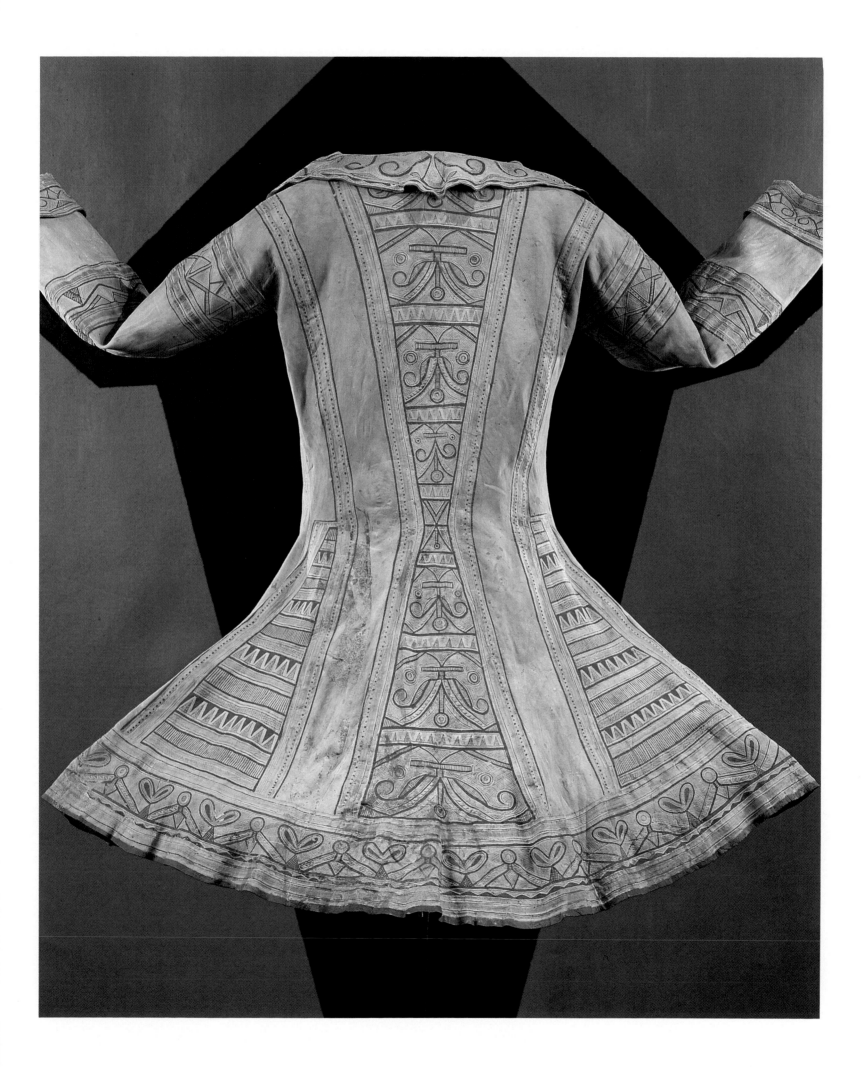

63

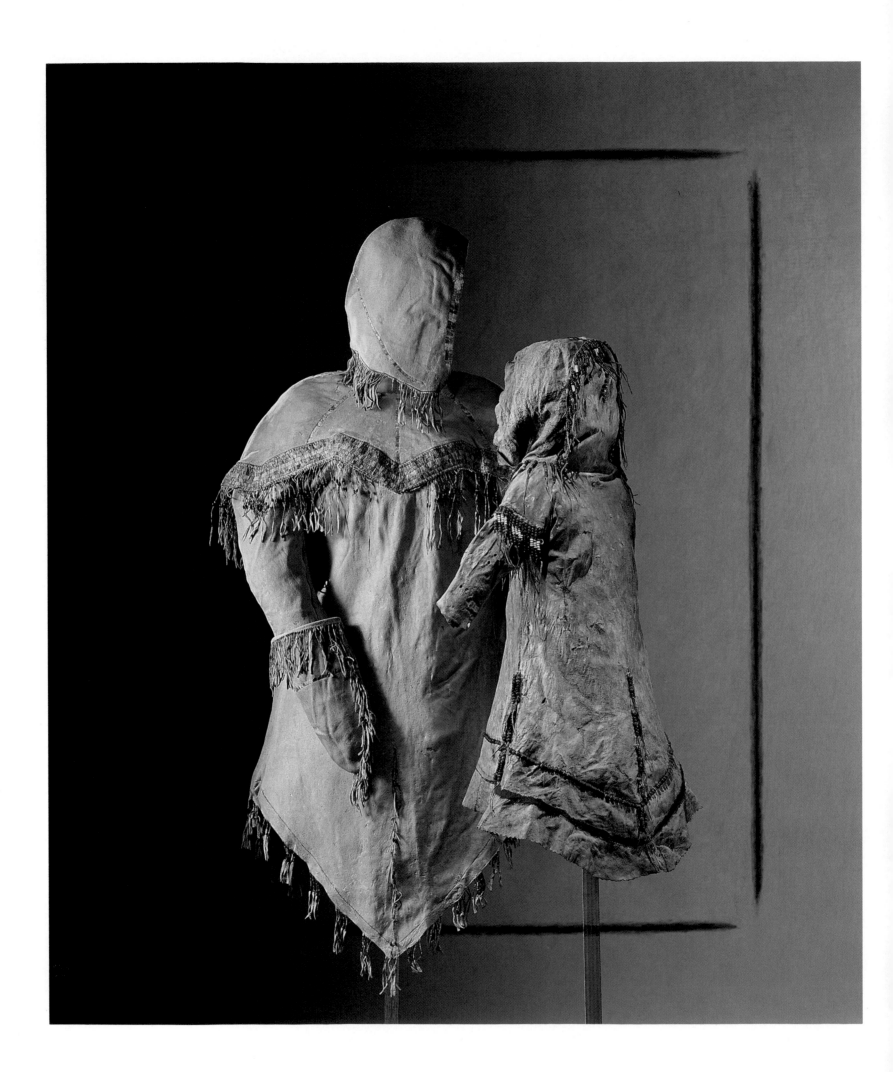

In ancient times the Athapaskans (Dene), who lived in northwestern Canada and Alaska, observed strict rituals and taboos to ensure their safety and well-being. Some of those affecting women are illustrated here.

The Athapaskans believed that menstrual blood offended animal spirits and that contamination would adversely affect hunting success. At the onset of menses, girls were secluded in huts for long periods, during which they wore fringed hoods like the one in the photograph below. They drank only from drinking tubes, which might have a grease bag attached, as illustrated; smearing grease on the mouth was intended to reduce the need for food. A necklace like the one at lower left and the collar to its right indicated that a girl was ready for marriage. The weighted ornament at upper left was attached at the back of the head to stimulate hair growth.

Widowhood also had its taboos. During the bereavement period, the Athapaskan widow wore a necklace like the one at centre top. The head scratcher was necessary because she did not comb her hair during all that time.

For ceremonies or on trading trips, women and children wore beautifully decorated garments like those shown on the facing page. Red paint applied along the seams was believed to protect the wearer.

Les anciens Athapascans (Dénés) établis dans le nord-ouest du Canada et en Alaska observaient strictement certains rituels et tabous devant leur assurer sécurité et bien-être. Les objets reproduits ici illustrent quelques-uns de ces tabous relatifs aux femmes.

Croyant que le sang menstruel offensait les esprits des animaux et pouvait, par contamination, compromettre le succès de la chasse, les Athapascans enfermaient les jeunes filles pubères dans des huttes pendant de longues périodes. Elles devaient alors porter des capuchons à franges comme celui de la photographie ci-dessous et ne boire qu'à l'aide d'un chalumeau. Celui-ci était parfois rattaché à un sac, tel que dans l'illustration, contenant de la graisse dont la jeune fille s'enduisait les lèvres, ce qui devait réduire l'appétit. Un collier comme celui en bas à gauche et le col, plus à droite, indiquaient que la jeune fille était nubile. La parure en haut à gauche se portait attachée derrière la tête pour stimuler la croissance des cheveux.

Le veuvage s'entourait également de tabous. Pendant le deuil, la veuve portait un collier comme celui qui figure en haut au centre de l'illustration; de plus, elle devait alors s'abstenir de se peigner, ce qui explique la présence du grattoir de tête.

À l'occasion de cérémonies ou de voyages de traite, femmes et enfants revêtaient des costumes magnifiquement décorés comme ceux que l'on voit ci-contre. La peinture rouge appliquée le long des coutures devait assurer une protection magique.

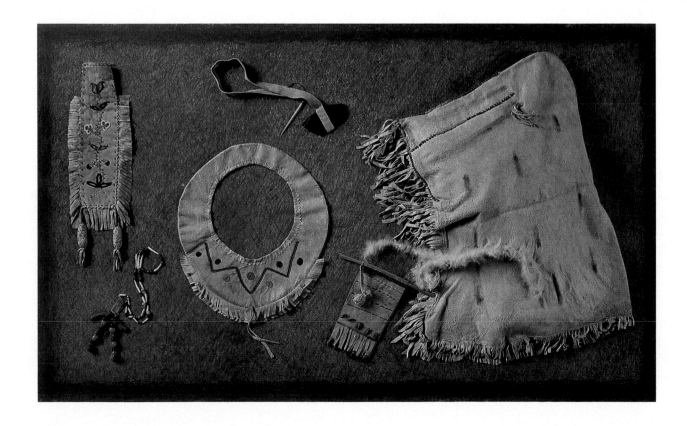

For over three hundred years, medals have been awarded to members of armed forces. Initially they went only to high-ranking officers, and were rarely bestowed on the ordinary soldier or sailor. In Canada, very few officers received awards for exceptional service. The rare field officers' gold medal shown on this page was awarded to a Canadian, Lieutenant Colonel Charles de Salaberry, for turning back a superior force of American regulars at the Battle of Châteauguay in October 1813.

It was not until about 1840 that governments began to give medals to all ranks and that service medals were created for all personnel serving in a campaign or battle. Canadians shared awards with their British and Colonial counterparts until the Second World War, when Canada began to develop medals of its own. In 1943, the Canada Volunteer Service Medal was created for all members of the Canadian Armed Forces who volunteered for service; a silver maple leaf affixed to the ribbon denotes service overseas. During both world wars, silver memorial crosses were sent to the mothers and wives of men killed on active service.

Of some 1 738 000 Canadians who served their country during both world wars, over 103 000 paid the supreme sacrifice of their lives. The medals illustrated here were among the thousands awarded to Canadians. The Canadian War Museum has few more precious objects than the decorations donated by the families of these men and women. The top group of four medals commemorates Private Lewis A. Currier, 21st Canadian Infantry Division, who died on active service on 2 January 1917. The other group of six medals was donated in memory of Sub-Lieutenant Ross M. Wilson, Royal Canadian Navy Volunteer Reserve, killed while flying with the Royal Navy on 8 September 1942.

La tradition de décorer les militaires remonte à plus de trois siècles. Autrefois réservé aux officiers supérieurs, cet honneur fut rarement accordé aux simples soldats et aux marins. Au pays, les officiers canadiens au service de l'armée britannique furent très peu souvent décorés pour service exceptionnel. D'une grande rareté, la médaille d'or présentée ci-dessus fut décernée à un Canadien, le lieutenant-colonel Charles de Salaberry, pour sa victoire de Châteauguay, en octobre 1813, contre un effectif américain supérieur en nombre.

Ce n'est que vers 1840 qu'apparaîtront les décorations destinées à tous les combattants, sans égard à leur grade. Jusqu'à la Deuxième Guerre mondiale, le Canada a emprunté ses décorations militaires à la Grande-Bretagne, comme les autres colonies britanniques. En 1943, il crée à l'intention des volontaires la Médaille canadienne du volontaire; une feuille d'érable en argent attachée à un ruban indique le service outre-mer. Pendant les deux grandes guerres, on remet des croix commémoratives en argent aux mères et aux femmes des militaires morts au combat.

Sur les quelque 1 738 000 Canadiens ayant participé aux deux guerres mondiales, plus de 103 000 y ont laissé leur vie. Les décorations reproduites ici ont appartenu à quelques-uns des milliers de médaillés canadiens. Peu d'objets du Musée canadien de la guerre sont plus précieux que ces décorations données par les familles des anciens militaires. Les quatre médailles du haut sont celles du soldat Lewis A. Currier, de la 21e Division d'infanterie, mort au front le 2 janvier 1917. Les six autres appartenaient au sous-lieutenant Ross M. Wilson, de la Réserve des Volontaires de la Marine Royale Canadienne, tué le 8 septembre 1942 à bord d'un avion de la marine royale.

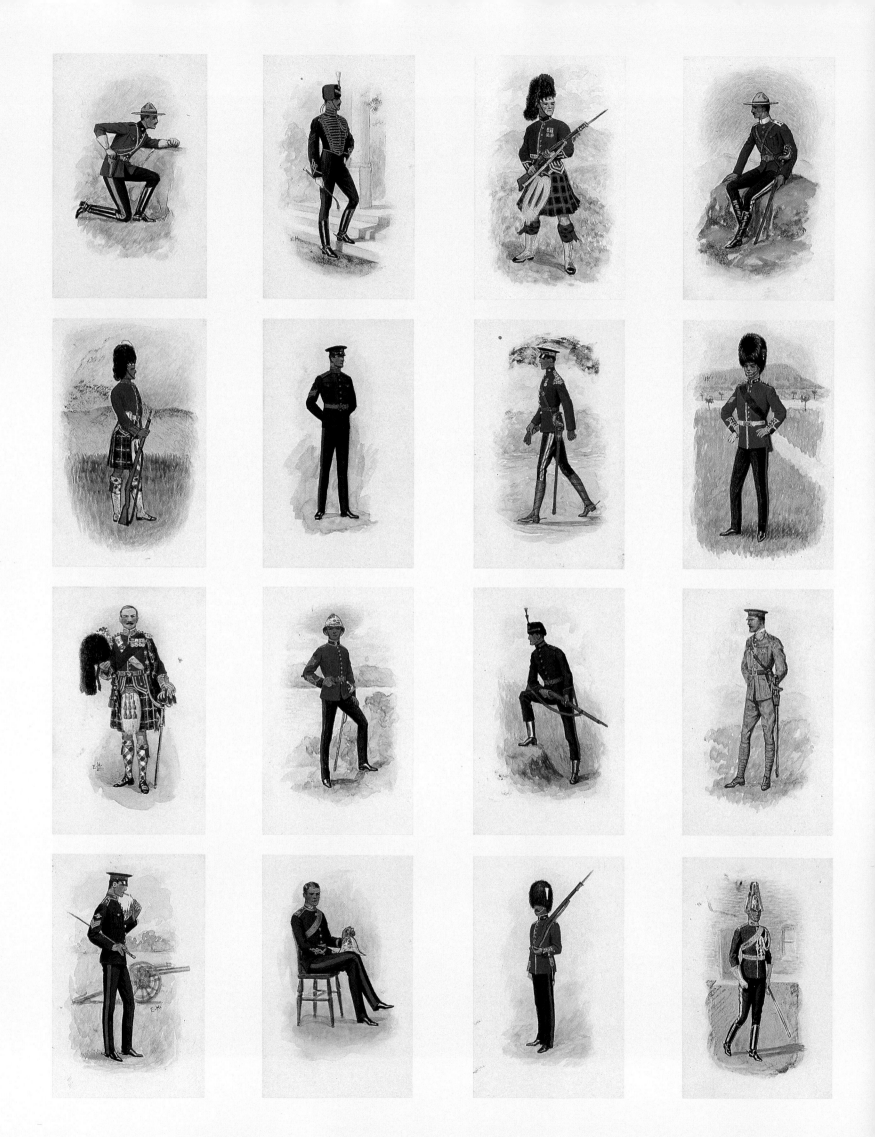

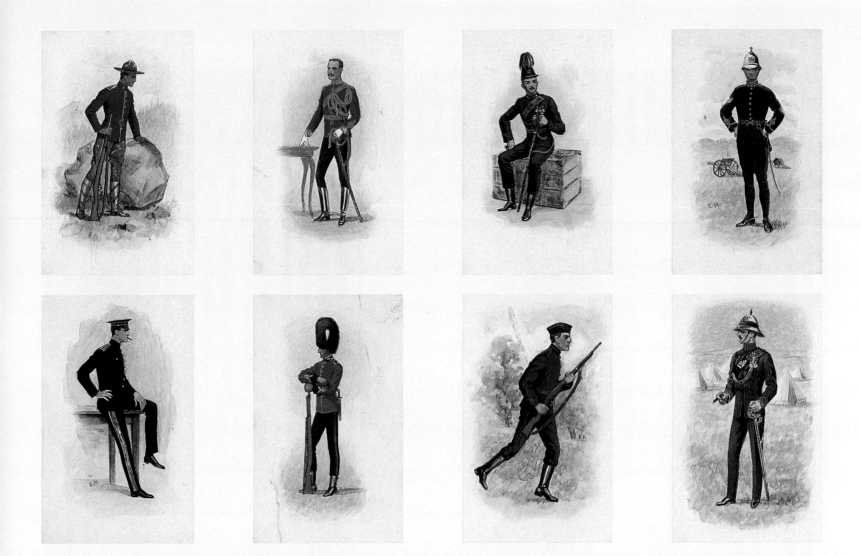

As early as the seventeenth century, tradesmen had begun to advertise on the small cards they used as stiffeners in wrapping their wares, among them snuff and then tobacco. By the late nineteenth century, pictures were being printed on the protective stiffeners in packs of cigarettes, and soon most tobacco companies were producing sets of cards on a variety of subjects. Each pack of cigarettes contained one card of a set, which when complete could be stored in an album obtained from the cigarette company. Card sets depicted many subjects – sports, entertainers, royalty and heraldry, to name a few. Very popular were military subjects, such as medals and regimental flags, badges and uniforms.

Illustrated here are the original paintings from which such a set was produced by the Imperial Tobacco Company of Canada in 1914 under the title *Regimental Uniforms of Canada*. These fifty-five paintings were also printed on silk for inclusion in cigarette packages, and became known as Canadian Silks. The heyday of the cigarette card was the 1930s, when hundreds of sets were issued. With the approach of the Second World War, cigarette cards became a casualty of the paper shortage, and by the end of 1940 they were no more.

Dès le XVIIᵉ siècle, les commerçants faisaient de la réclame sur les petits cartons qui servaient à consolider certains emballages, entre autres ceux de tabac à priser, puis ceux de cigarettes. Vers la fin du XIXᵉ siècle, on imprimait déjà des images sur ces cartons, et bientôt la plupart des fabricants de cigarettes offrirent à leur clientèle des séries de vignettes couvrant un vaste éventail de sujets. À raison d'une image par paquet de cigarettes, le fumeur constituait petit à petit une collection complète qu'il pouvait conserver dans un album offert par le fabricant. Parmi les nombreux thèmes – sports, vedettes, royauté et blasons, entre autres – on retrouvait souvent les sujets militaires tels que décorations, fanions, insignes et uniformes de régiment.

Nous reproduisons ici les cinquante-cinq peintures qui ont servi de modèles pour les vignettes de la série *Uniformes des régiments canadiens*, produites en 1914 par la société Imperial Tobacco du Canada. Imprimées sur soie pour être insérées dans des paquets de cigarettes, on les appelait communément les «soies canadiennes». La vogue des vignettes de ce genre allait atteindre son apogée dans les années trente. À la veille de la Seconde Guerre mondiale, elles se firent plus rares en raison de la pénurie de papier, puis disparurent complètement vers la fin de 1940.

Former servicemen recalling their war experiences are likely to have fond memories of the troupes of entertainers who made them briefly forget the ugliness of war. Among the most famous of these troupes during the First World War was the Third Canadian Division Concert Party, known as the *Dumbells*, which took its name from the division's identifying shoulder patch. The Dumbells developed such a successful repertoire that they went on to ten years of peacetime popularity in Canada. Again, in the Second World War, entertainers were called upon to boost morale, and several troupes were organized within the army, navy and air force. Singers, comedians, actors, dancers, and costume designers – most were destined for obscurity, but a few rose to postwar fame. Comedians Johnny Wayne and Frank Shuster made their performing debuts in Canadian Army shows. Roger Doucet, who sang "Oh Canada" before hockey matches in the Montreal Forum for many years, was another veteran of Canadian Army shows. Doucet appears here as a French waiter in a sketch by George Shirley St. John Simpson, a singer and costume designer with the Canadian Army. Simpson, photographed at bottom right in one of his own costumes, also supervised the execution of his designs. He donated his wartime costume sketches to the Canadian War Museum in 1981.

Les anciens combattants gardent sans doute un bon souvenir des troupes d'artistes qui venaient les divertir, leur faisant oublier un instant la tragédie de la guerre. L'une des plus célèbres pendant la Grande Guerre fut la Third Canadian Division Concert Party, qui se fit connaître sous le nom de «Dumbells», inspiré de l'insigne que les membres de la division portaient à l'épaule. Grâce à son répertoire très apprécié, la troupe continua de se produire en temps de paix pendant une dizaine d'années. Lors de la Deuxième Guerre mondiale, l'armée fit de nouveau appel aux artistes. Plusieurs troupes d'artistes furent alors formées par l'armée de terre, la marine et l'aviation. La plupart des vedettes – chanteurs, comédiens, acteurs, danseurs et costumiers – tombèrent vite dans l'oubli. Quelques-uns allaient toutefois connaître un succès durable. Les comédiens Johnny Wayne et Frank Shuster firent leurs débuts à cette époque dans des spectacles de l'armée canadienne. Roger Doucet, longtemps interprète de l'hymne national au début des matchs de hockey au Forum de Montréal, a lui aussi participé à ces spectacles. On le voit ici costumé à la française en garçon de café dans une esquisse de George Shirley St. John Simpson, chanteur et costumier de l'armée canadienne. Simpson, qui figure en bas à droite vêtu d'une de ses créations, supervisait lui-même l'exécution de ses modèles. Il a fait don de ses esquisses de l'époque au Musée canadien de la guerre en 1981.

The bold designs of these posters, which capture the drama and emotional intensity of war, carry simple but powerful messages. They played a part in mobilizing Canadians in two world wars by spreading information, boosting domestic morale, discouraging loose talk and inspiring patriotism. However, the overwhelming majority of posters addressed economic themes: they promoted the sale of war bonds, and exhorted farmers and industrial workers to produce more food and war matériel. Canada did not have a unified central agency to create posters; they were produced by wealthy businessmen, by organizations such as the YMCA, the Canadian Red Cross and the National Film Board, and by the armed forces themselves. Many of the designs were Canadian originals; others were adapted from foreign posters.

The Canadian War Museum's poster collection, which includes some one thousand designs, is both a boon and a challenge. As mass-produced posters were never intended to be durable, they were printed on acidic, low-quality paper that contains the elements of its own destruction. Consequently, surviving examples are rare, and their preservation is a complex task for museums and archives.

Véhicules de messages simples mais puissants, ces dessins saisissants ont servi pendant les deux grandes guerres à la mobilisation des Canadiens. Conçues pour informer le public, soutenir le moral du peuple, étouffer les propos cyniques et attiser le patriotisme, ces affiches ont surtout rempli un rôle économique : promouvoir la vente d'obligations de la victoire, encourager la production agricole et l'activité industrielle. En l'absence d'un organisme central responsable de leur production, elles étaient financées par des hommes d'affaires riches, des organismes comme les YMCA, la Croix-Rouge canadienne et l'Office national du film, ainsi que l'armée canadienne elle-même. Nombre d'entre elles étaient de conception canadienne; d'autres, adaptées à partir de modèles étrangers.

La collection du Musée canadien de la guerre regroupe environ un millier d'affiches de conception différente. Celles-ci, tirées en nombre sur papier acide de médiocre qualité, n'étaient pas faites pour durer. Rares aujourd'hui, leur conservation est une tâche complexe pour les musées et les dépôts d'archives.

Danke Schön!
"THANKS for the Tip-off"

Maintenant!
L'Emprunt de la Victoire

NOTRE ARMÉE
A BESOIN
DE BONS CANADIENS

GIVE US THE SHIPS
WE'LL finish THE SUBS!

During the First World War, a little-known but highly efficient Canadian Army unit was created to harvest the needed timber from the limited forest resources of France and Britain. The Canadian Forestry Corps at its peak numbered 22 000 men, employed in a network of lumber camps and sawmills that the men constructed themselves. *A Team of Blacks and a Mill* is by British painter Alfred Munnings, one of several artists hired to memorialize the Canadian war effort. An ardent horseman, Munnings was pleased with the care taken of the animals and impressed by the speed with which the Canadians could erect a sawmill and bring it into production.

The Canadian Forestry Corps was revived, on a smaller scale, during the Second World War to perform the same tasks as in the First. A Canadian artist, William Ogilvie, recorded the Corps' operations in 1939–45. The works of both artists form part of the Canadian War Museum's collection of nearly nine thousand pieces of war art.

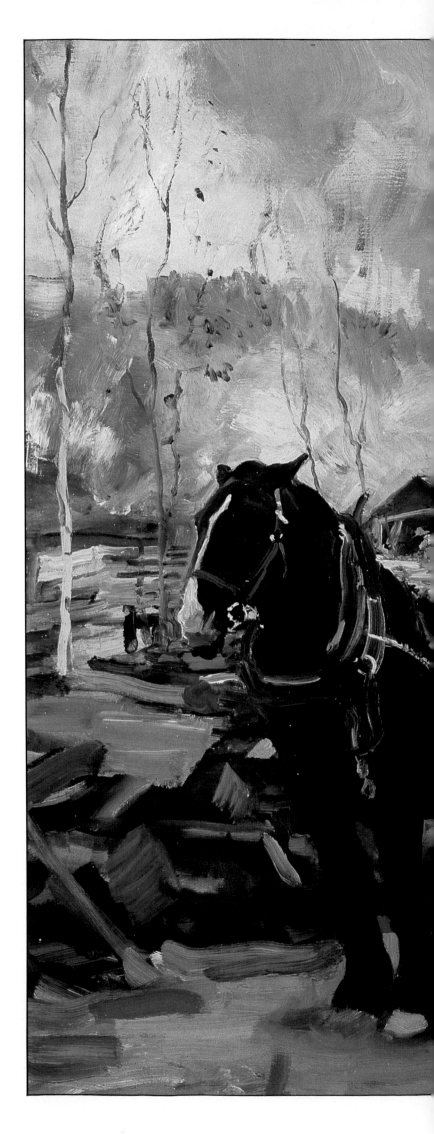

Pendant la Grande Guerre, une unité peu connue mais très efficace de l'armée canadienne fut créée pour aider la France et la Grande-Bretagne à exploiter leurs ressources forestières limitées. Le Corps forestier canadien, qui compta jusqu'à 22 000 hommes, établit dans les deux pays tout un réseau de chantiers et de scieries. *Un attelage de moreaux et une scierie* est l'œuvre du peintre britannique Alfred Munnings, l'un des artistes militaires qui ont commémoré l'effort de guerre canadien. Munnings, passionné d'équitation, était soucieux de l'entretien des chevaux et s'étonnait de la rapidité des Canadiens à construire une scierie et à la mettre en service.

Partiellement reconstitué lors de la Deuxième Guerre mondiale, le Corps forestier canadien retrouva ses anciennes fonctions. Un artiste canadien, William Ogilvie, témoigne de cette époque. Les œuvres des deux artistes font partie de la collection du Musée canadien de la guerre qui comprend près de neuf mille objets d'art de guerre.

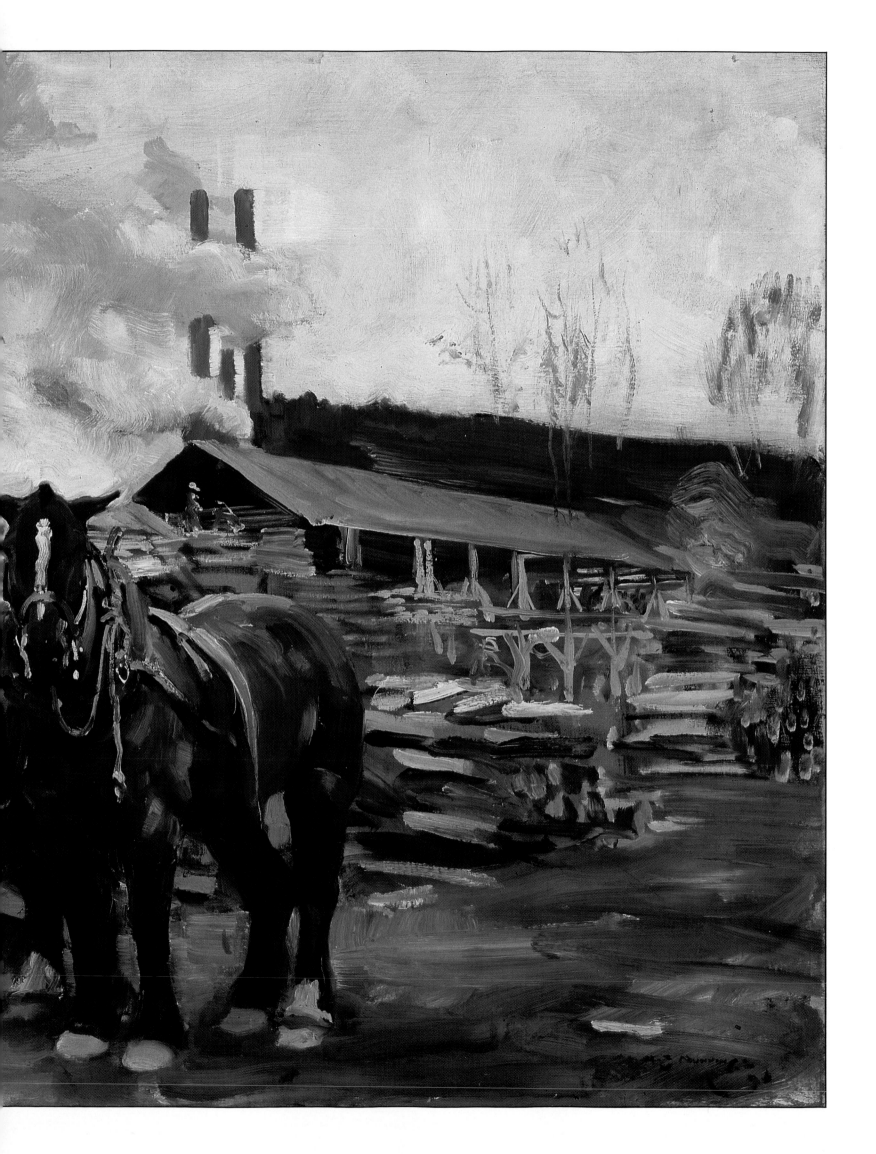

P risoners of war are at the mercy of their captors. For the detained soldier, sailor or airman, the dangers of the battlefield are exchanged for hardships that may be no less hazardous. The bullet, bayonet and mine are replaced by privation, boredom, and sometimes starvation and disease. Since the eighteenth century, Canadians have been, by turns, both captives and captors. We have held or been imprisoned by Americans, Afrikaaners, Germans, Japanese, Chinese and North Koreans.

The struggle of prisoners of war to keep up their spirits and maintain some semblance of a normal life has produced unexpected treasures, important both as records of historic conflicts and as compelling expressions of personal values. Alfred Nantel was a Canadian soldier captured at the Second Battle of Ypres in 1915. He recorded in watercolour (*overleaf*) his three years of detention by the Germans. The paintings are entitled *Before Soup* and *After Soup*. From the other side of the wire, Canadian artist Jack Shadbolt depicted German troops held captive at Petawawa, Ontario, in 1944. In his paintings on the following spread, entitled *A Corner of the Compound* and *Returning from Night Duty*, the stark buildings and barbed-wire entanglements seem to imprison inmates and guards alike.

During the Second World War, as many as 35 000 German POWs were held in camps in Canada. Many of the prisoners took up whittling to pass the long hours. The unknown carver of the stalwart figure in the photograph at right gave it to one of the Canadian guards in a camp at Monteith, Ontario. An unnamed Canadian POW, taken prisoner in France at Dieppe, fashioned the patriotic maple leaf from a piece of brass sheet in a camp in Germany. The bamboo pipe was made by R.P. Dunlop, a Canadian employee of the Hong Kong Electric Company, who was taken prisoner by the Japanese after the fall of Hong Kong in 1941.

More ambitious and complex than all of these is the wooden box with half-barrel lid and scrolled handles. It was made by a prisoner taken during the 1837 Rebellion in Upper Canada and held in the Toronto Gaol. While awaiting trial, many of the prisoners – mostly farmers, artisans and mechanics, accustomed to working with their hands – painstakingly carved little boxes from the firewood piled on the cell floors, using pocketknives or pieces of broken glass as primitive tools. The last stanza of the poem the unknown carver wrote in ink on the box reads:

In clinging to the Massey Grate
Uncertain as to future fate
I catch a glimpse of Hev'ns pure light
But trust in God to set all right

Les prisonniers de guerre sont à la merci de leurs ennemis. Pour le soldat captif, les dangers du combat font place aux rigueurs de l'incarcération, qui sont souvent tout aussi pénibles. S'il échappe aux balles, aux baïonnettes, aux mines, c'est pour connaître le dénuement, l'ennui et, parfois, les tourments de la faim et de la maladie. Depuis le XVIIIe siècle, les Canadiens ont été tour à tour prisonniers et geôliers lors des guerres contre les Américains, les Afrikaners, les Allemands, les Japonais, les Chinois et les Nord-Coréens.

S'efforçant de garder le moral et de mener une vie plus ou moins normale, les captifs nous ont laissé de surprenants témoignages des conflits historiques mais aussi de leur expérience humaine. Alfred Nantel, soldat canadien fait prisonnier à la deuxième bataille d'Ypres en 1915, raconte, dans ses aquarelles, sa détention de trois ans par les Allemands. Les deux œuvres reproduites aux pages précédentes s'intitulent *Avant la soupe* et *Après la soupe*. Par opposition au point de vue du détenu, l'artiste canadien Jack Shadbolt a peint des troupes allemandes prisonnières à Petawawa (Ontario) en 1944. Dans ses œuvres qui figurent ci-après, intitulées *Un coin de l'enceinte* et *La ronde de nuit*, les bâtiments austères et les réseaux de barbelés semblent toutefois emprisonner aussi bien les captifs que leurs gardiens.

Au cours de la Deuxième Guerre mondiale, jusqu'à 35 000 allemands ont séjourné dans des camps de prisonniers au Canada. Pour tromper l'ennui, bon nombre sculptaient de petits objets en bois. L'auteur de la figurine reproduite à gauche en fit cadeau à l'un des gardiens du camp Monteith, en Ontario. Un Canadien détenu dans un camp d'Allemagne après la bataille de Dieppe, a façonné dans une feuille de cuivre l'emblème de son pays, la feuille d'érable. La pipe en bambou est l'œuvre de R.P. Dunlop, un employé canadien de la Hong Kong Electric Company fait prisonnier par les Japonais après la chute de Hong Kong en 1941.

Le plus ambitieux et le plus complexe de tous ces objets est un coffret en bois à couvercle demi-cylindrique et poignées recourbées en volutes. Il a été fabriqué par un prisonnier incarcéré à Toronto lors de la rébellion de 1937 dans le Haut-Canada. En attendant leur procès, de nombreux détenus de la prison de Toronto — surtout des fermiers, artisans et mécaniciens, habitués au travail manuel — occupaient leur temps à sculpter de petites boîtes à même le bois de chauffage entassé dans leurs cellules, à l'aide d'outils rudimentaires tels que canifs ou tessons de verre. Sur le coffret que nous reproduisons, le sculpteur inconnnu a écrit à l'encre un poème dont la dernière strophe se lit ainsi (trad.) :

Derrière la grille de Massey
Incertain de mon sort
J'entrevois la pure lumière des cieux
Et mets mon espoir en Dieu

79

80

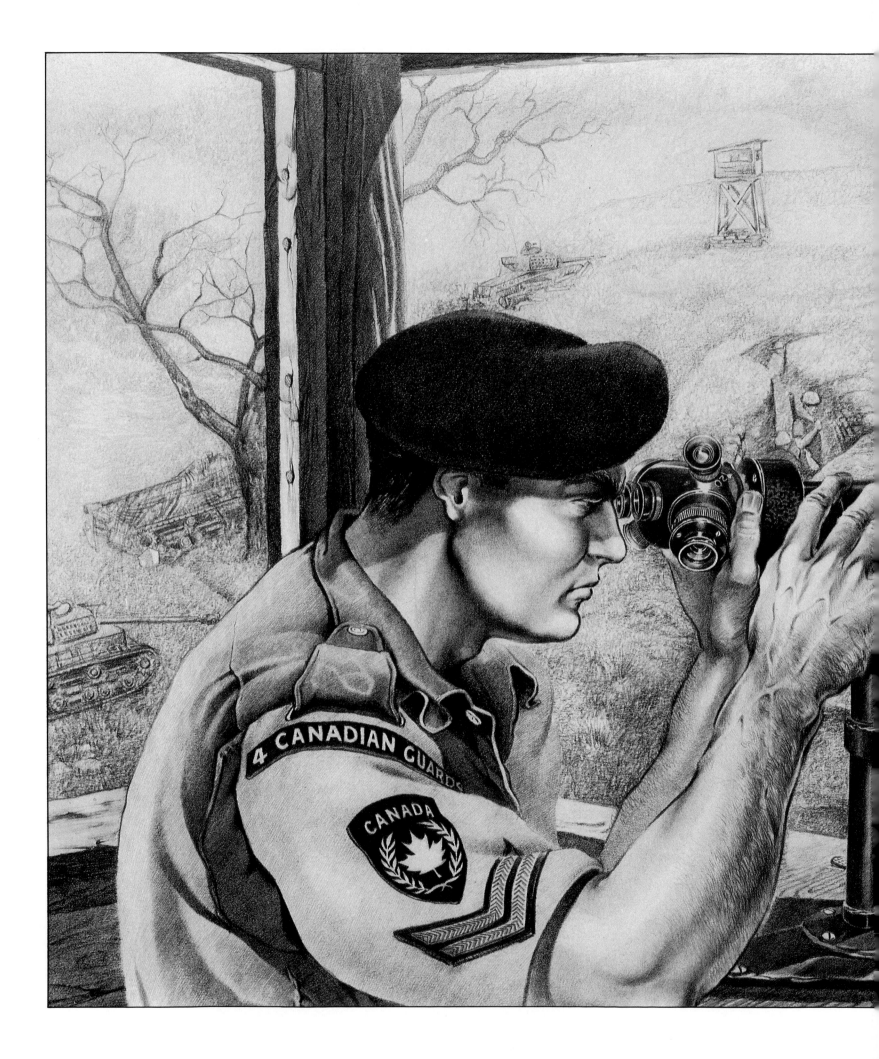

Since the Korean War, Canadian military forces have played an important role in international peace-keeping efforts. *Truce Observer*, a drawing done by Ted Ingram in Korea in 1954, is an eloquent record of our contribution to world peace. Ingram is one of approximately forty artists to have been attached briefly to military units since 1954, at first informally, and, after 1967, under a special programme. The Canadian Armed Forces Civilian Artists Programme was established by Canadian Forces Headquarters, with advice from the Canadian War Museum, to carry on the tradition begun in the First World War of assigning artists to document and interpret Canadian military activity.

The task of chronicling Canada's far-flung peacetime endeavours is a challenge indeed. In addition to the country's contributions to North American Air Defence and the North Atlantic Treaty Organization, the Canadian armed forces have duties with respect to truce observation, sovereignty protection, disaster relief, search and rescue, and aid to the civil power.

Depuis la guerre de Corée, l'armée canadienne joue un rôle important au sein des forces internationales de maintien de la paix. *Le respect de la trève*, dessin de Ted Ingram peint en Corée en 1954, témoigne avec éloquence de notre rôle à ce titre. Ingram est l'un des quelque quarante artistes affectés provisoirement par le Canada à des unités militaires depuis 1954. Ces affectations font aujourd'hui l'objet d'un programme spécial des Forces canadiennes, créé en 1967 sur les conseils du Musée canadien de la guerre afin de perpétuer une tradition artistique inaugurée dès la Première Guerre mondiale.

La chronique des activités militaires canadiennes en temps de paix offre un large éventail de sujets à l'artiste. Outre la contribution du pays à NORAD (Commandement de la défense aérospatiale de l'Amérique du Nord) et à l'Organisation du traité de l'Atlantique Nord, les opérations de l'armée canadienne comprennent la surveillance des trèves, la défense de la souveraineté, l'aide aux sinistrés, la recherche et le sauvetage, ainsi que l'aide aux pouvoirs civils.

Ducks can be fooled by anything roughly their own size and shape. Yet even early decoys were often far more accurately carved and beautifully painted than is necessary to attract birds within the range of hunters' guns. The Black Ducks shown here are excellent examples of the kind of working decoys being carved in the early years of this century. Carvers were both naturalists and conservationists, and they expressed their respect and love for nature in their carvings.

So it is not surprising that decoys have become an art form in their own right, and are now more likely to be found on the mantle than in the marsh. Public appreciation has prompted bird carvers to widen their scope, and opportunities to exhibit and compete at events all over North America have greatly refined their skills. This life-size Goshawk, a blue-ribbon winner at the World Wildlife Carving Championship of 1985, was carved by Bill Hazzard of Regina, Saskatchewan. Hazzard spent many months studying the bird's characteristic postures and creating its likeness in basswood, feather by individual feather. In Hazzard's hands, the majestic Goshawk becomes a compelling symbol of untamed nature.

Le canard se laisse aisément leurrer par tout objet ayant à peu près sa taille et sa forme. Pourtant, même les anciens appelants en bois sont souvent sculptés et peints avec beaucoup plus de soin qu'il ne faut pour attirer les proies à portée des fusils. Les canards noirs représentés ici offrent d'excellents exemples d'appelants façonnés au tout début du siècle, œuvres d'artisans pleins de respect et d'amour pour la nature.

Reconnus aujourd'hui pour leur valeur artistique, les oiseaux de bois quittent les étangs pour venir orner les manteaux des cheminées. La faveur du public, l'organisation d'expositions et de concours à l'échelle de l'Amérique du Nord, ont permis aux sculpteurs de diversifier leur production et de perfectionner largement leur technique. L'autour grandeur nature présenté ci-contre, gagnant d'un ruban bleu au World Wildlife Carving Championship de 1985, est l'œuvre de Bill Hazzard de Regina en Saskatchewan. L'artiste a passé des mois à étudier les postures caractéristiques de l'oiseau et à le reproduire en bois de tilleul, dans tous ses détails. Il fait ici du majestueux autour un riche symbole de la vie sauvage.

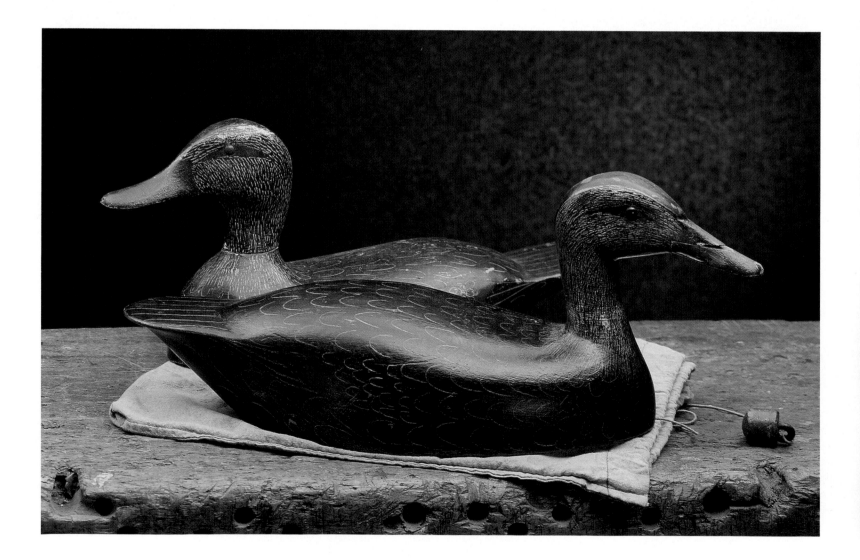

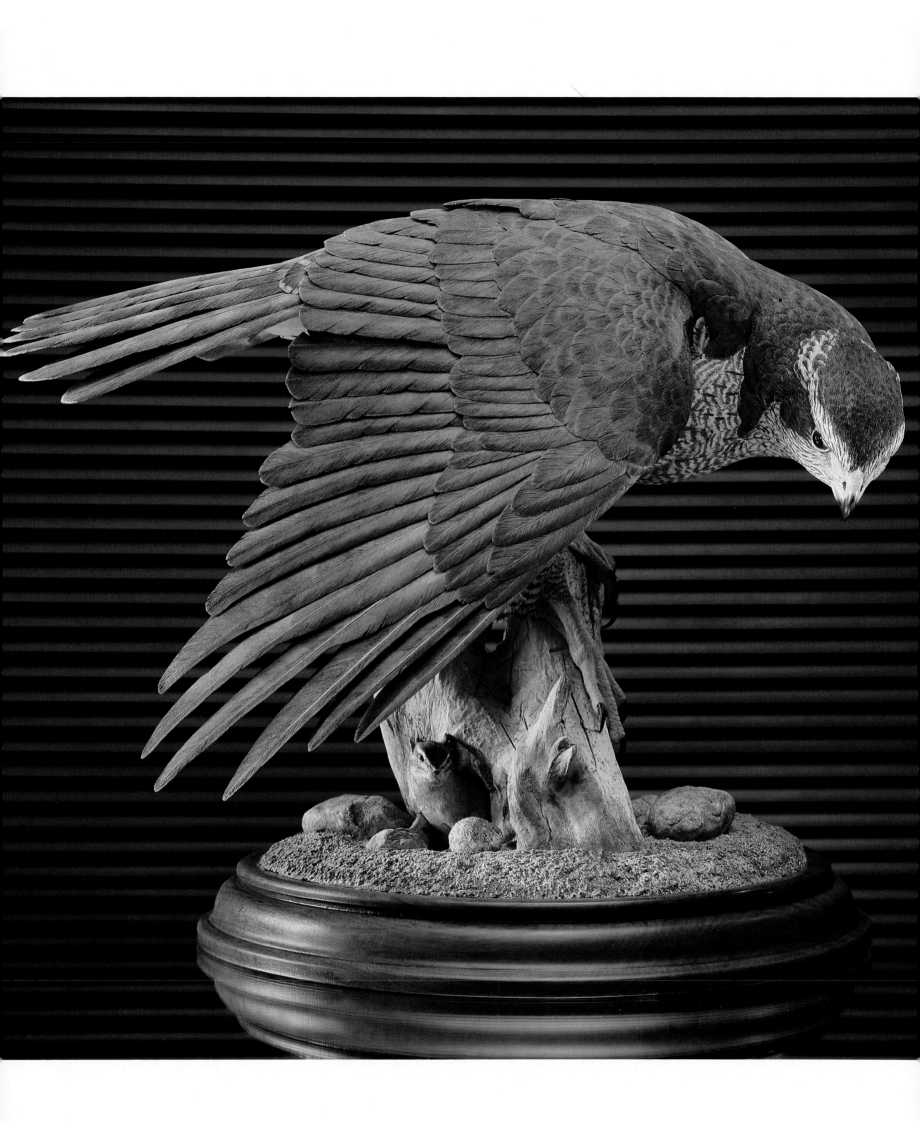

Idealization of the Canadian wilderness has been a recurring theme in Canadian art. In Stanley Williamson's *Gem of the Forest*, the virgin landscape, park-like clearing and peaceful Indians create a harmonious landscape of the imagination. The rustic frame itself is part of a genre still popular in hunting lodges and national parks, the cut logs suggesting domestication and control of the forest.

Williamson delighted in creating *trompe-l'oeil* effects. A closer look at this painting reveals that he is playing with our perceptions. The birch-log frame is not real, but is painted on the surface of the panel. Uninhibited by artistic conventions, the self-taught Williamson also modelled the trees in plaster, and attached a light bulb to the back of the painting to simulate the sun shining through the clouds.

Gem of the Forest must have been popular at Southern Ontario fairs, where the artist exhibited it along with his other carvings and paintings. A sign-painter and gravestone-carver by trade, Williamson was above all an entertainer. In the 1920s, he amused tourists in his hometown of Gananoque by exhibiting streetscapes and logging scenes with movable figures manipulated by pulleys. He often dressed in costume, played music and sang to further enhance the impact of his work.

Le paysage idéalisé est un thème fréquent dans l'art canadien. Dans *Gem of the Forest* (Le joyau de la forêt) de Stanley Williamson, la nature vierge, la vaste clairière et les Amérindiens paisibles laissent une impression d'harmonie. L'encadrement rustique en billes de bois, propre à un genre toujours en vogue dans les pavillons de chasse et les parcs nationaux, évoque une certaine maîtrise de la forêt.

Williamson se plaisait aux effets de trompe-l'œil. Un examen plus attentif du tableau y révèle le jeu de l'illusion. Le cadre en bouleau n'est pas authentique, il est peint sur le panneau. Peu soucieux de conventions artistiques, l'artiste autodidacte a modelé ses arbres en plâtre et fixé derrière le tableau une ampoule électrique imitant les rayons du soleil à travers les nuages.

Cette œuvre fut sans doute appréciée aux foires sud-ontariennes où l'artiste l'exposa avec ses autres pièces sculptées et peintes. Peintre d'enseignes et sculpteur de pierres tombales par profession, Williamson eut avant tout le génie du spectacle. Dans les années 1920, pour l'amusement des touristes de sa ville de Gananoque, il exposait des scènes de ville et de chantier, à personnages mobiles actionnés par des poulies. Souvent, il se costumait, jouait de la musique et chantait pour ajouter à l'effet de ses œuvres.

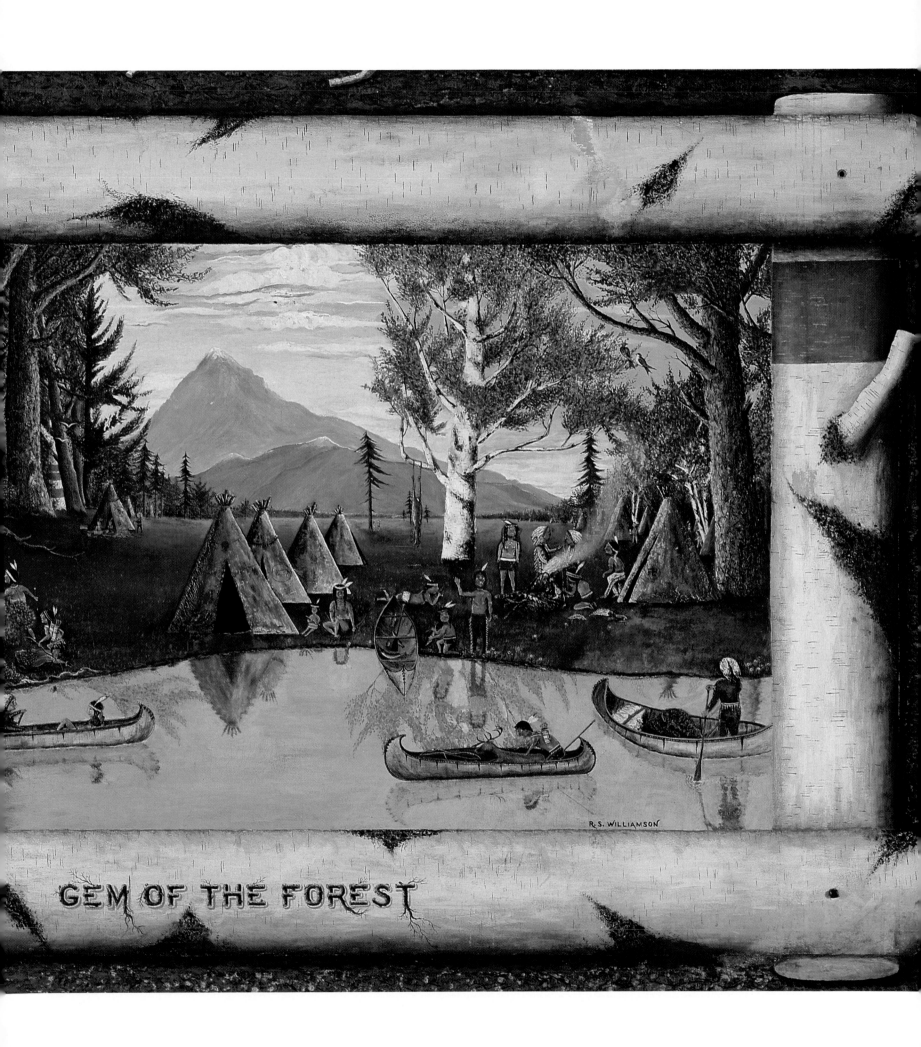

GEM OF THE FOREST

R. S. WILLIAMSON

The ability to run fast over great distances was important among the Iroquoian peoples, and remains a valued tradition today. Runners carrying messages of war or peace could traverse with remarkable speed the forest trails of what is now New York State and southwestern Ontario. Pride in this vital skill may explain why moccasins were among the most highly decorated articles of Iroquoian clothing.

Moccasin-makers drew their inspiration from a rich treasury of traditional motifs and cosmological symbols. The black-dyed hide used in the Huron moccasin below provides a bold background for elaborate floral designs in moosehair appliqué. The repeated curves along the edge of the design may represent the sun and the Sky Dome, which separated the temporal world from the world above. Cosmic motifs may also be present in the Seneca moccasins on the right. Here, the double- and single-curve motifs above zigzagging bands suggest the Celestial Tree, which was connected with the creation of the Earth. After the Europeans arrived, beads replaced the traditional porcupine quills and moosehair as decorative materials. However, the basic structure of the moccasin did not change. Made from a single piece of tanned, smoked hide, with the heel seam sewn and the toe seam notched and gathered, the Iroquois moccasin ably served the fleetest of long-distance runners.

Les Iroquoiens ont toujours valorisé la rapidité et l'endurance à la course. Leurs porteurs de messages de guerre ou de paix pouvaient parcourir avec une vitesse étonnante les sentiers de forêt de l'actuel État de New York et du sud-ouest de l'Ontario. Tirant une juste fierté de cet art, il n'est guère étonnant que les Iroquoiens aient fait du mocassin l'un des éléments vestimentaires les plus décorés.

Un large éventail de motifs traditionnels et symboles cosmologiques s'offraient à leurs artisans. Le cuir du mocassin huron ci-dessous, teint en noir, met en valeur un dessin floral complexe brodé de crin d'orignal. Les courbes répétées en bordure du dessin pourraient représenter le soleil et la voûte céleste, frontière entre l'univers temporel et l'au-delà. Les mocassins sénécas représentés à droite rappellent aussi les symboles cosmologiques : les motifs à double ou simple courbe surmontant les bandes en zigzag évoquent ici l'Arbre céleste, que l'on associait à la création de la Terre. Après l'arrivée des Européens, les perles de verre remplacent les décorations en piquants de porc-épic et en crin d'orignal. La conception générale du mocassin reste néanmoins la même. Taillé dans une seule pièce de cuir tannée et fumée, cousu au talon, échancré puis serré sur la pointe du pied, le mocassin iroquois offrait au plus infatigable coureur juste chaussure à son pied!

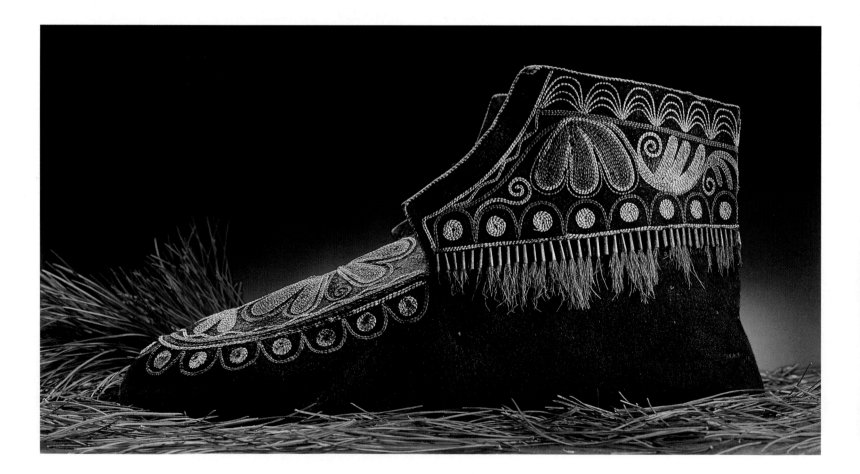

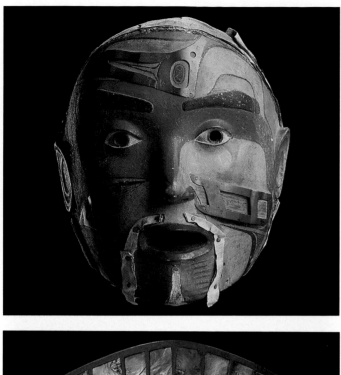

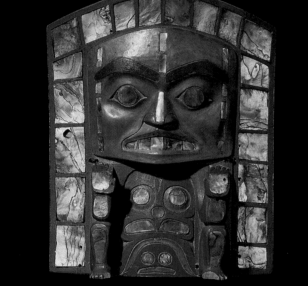

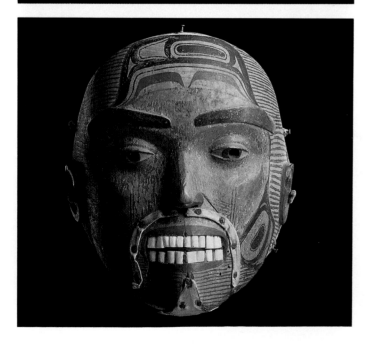

The Nishga people on the Nass River in northern British Columbia believed that illness was caused by the loss of the soul. They called on the curing shaman to capture and return it by flying through the narrow portals separating this world from the next. This difficult passage, often compared to the birth process, is represented on this curer's rattle. Portrayed in fetal position, the shaman pushes his way through to the nether world, while a ring of spirit helpers with joined hands lend their support.

The frontlet at centre left would have been worn on the forehead of a Nishga chief as part of an elaborate headdress that combined sea-lion whiskers, ermine skins and eagle down, signifying various powers of the universe. In the centre is a representation of a lineage ancestor who has enormous power over the fate and prosperity of the family. The inlays and outer platelets of abalone shell refer to the souls over which the ancestor has complete control.

Among the Haida of the Queen Charlotte Islands, shamans regularly passed through life and death states during high performances, and the masks on this page were probably worn on such occasions. The upper mask, with its surprised expression, represents a live person, while the bottom one employs the Haida convention of half-closed eyes and exposed teeth to depict the dying or dead.

Les Nishgas de la rivière Nass, dans le nord de la Colombie-Britannique, attribuaient la maladie à la perte de l'âme. Afin de retrouver les âmes perdues, le chaman guérisseur devait franchir les portes étroites de l'autre monde. Ce passage difficile, souvent comparé à la naissance, figure sur le hochet de guérisseur représenté en regard : recroquevillé comme un fœtus, le chaman fraye son chemin vers l'au-delà, entouré d'auxiliaires spirituels qui forment une chaîne autour de lui.

La parure de front, à gauche au centre, a sans doute été portée par un chef nishga. Elle aurait fait partie d'une coiffure complexe qui, ornée de moustaches d'otarie, de peaux d'hermine et de duvet d'aigle, évoquait diverses forces de l'univers. Au centre, la figure d'un ancêtre, doué d'immenses pouvoirs, veille sur le destin et la prospérité de la famille alors qu'en bordure, les incrustations et plaquettes en nacre d'haliotide représentent les âmes dominées par l'ancêtre.

Chez les Haidas des îles de la Reine-Charlotte, le chaman était souvent appelé à faire le voyage du monde des vivants à celui des morts. Il portait sans doute alors des masques comme ceux qui sont reproduits sur cette page. Le masque du haut, avec son expression de surprise, figure l'être vivant, tandis que celui du bas, les yeux mi-clos et les dents découvertes, est une représentation haida caractéristique de l'agonie ou de la mort.

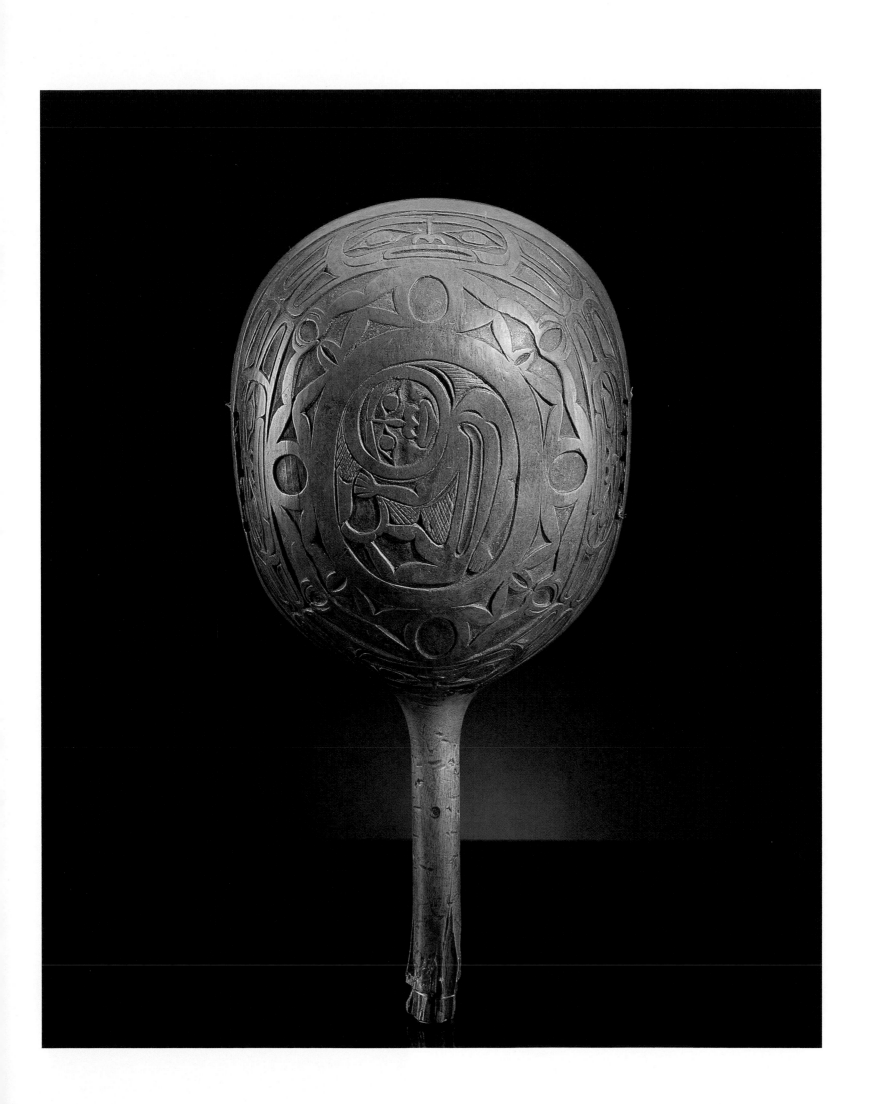

One of Canada's great national treasures, this North-west Coast mask can be transformed from the outer image of an eagle to the inner image of a supernatural being in human form. This is accomplished by pulling an elaborate set of cords attached to hinged panels that extend to form a corona. At the moment of transformation, the performer turned his back to the audience to conceal the action and heighten the mystery. The flickering light of the fire around which he danced further enhanced the dramatic effect. The ghostlike faces painted on the corona probably represent the souls of the owner's family in the underworld awaiting rebirth. Their incarnation was controlled by the supernatural being, whose face was revealed only during these secret winter ceremonies. The human hair surrounding the inner face probably came from an enemy, thus increasing the power of the mask.

Israel Wood Powell, the first deputy commissioner of Indian Affairs for British Columbia, collected the mask in the Queen Charlotte Islands in 1879. It shows the stylistic features of the Bella Bella people, who live on the coast midway between the Haida and the Bella Coola. It may have come into the hands of a northern Haida chief via intertribal trading of ceremonial treasures, which was common among the most powerful chiefs of the coastal tribes.

L'un de nos trésors les plus précieux, ce masque originaire de la côte nord-ouest, présente deux aspects différents selon qu'il est ouvert ou fermé. Figurant une tête d'aigle lorsqu'il est fermé, il s'ouvre grâce à un ensemble de ficelles reliées à des panneaux qui se déploient en couronne pour encadrer l'image d'un être surnaturel à visage humain. Au moment d'opérer la transformation, le porteur du masque tournait le dos aux spectateurs pour créer un effet de surprise, que la lumière vacillante du feu autour duquel il dansait venait accentuer. Les figures fantomatiques peintes sur la couronne représentent sans doute les mânes d'ancêtres attendant leur réincarnation. Celle-ci s'effectuait sous la surveillance de l'être surnaturel dont le visage n'était montré que dans le secret de ces cérémonies hivernales. Le visage sculpté est garni de cheveux qui, provenant tout probablement d'un ennemi, devaient accroître les pouvoirs magiques du masque.

Recueilli dans les îles de la Reine-Charlotte en 1879 par Israel Wood Powell, premier sous-commissaire aux affaires indiennes en Colombie-Britannique, ce masque appartient à la tradition stylistique du peuple bella-bella, qui était établi sur la côte à mi-distance entre les Haidas et les Bella-Coolas. Il aurait pu être troqué contre un autre objet rituel par un chef haida du nord, comme c'était la coutume parmi les grands chefs des tribus côtières.

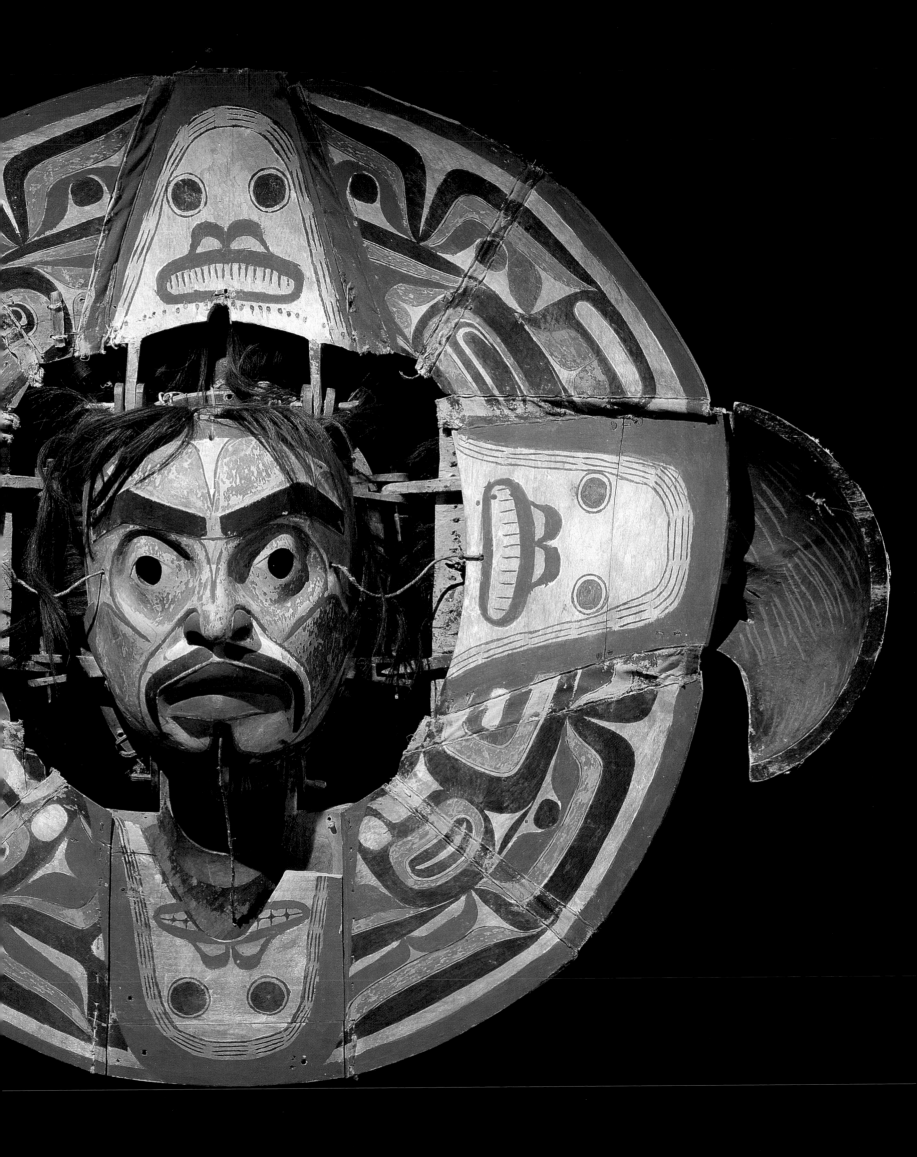

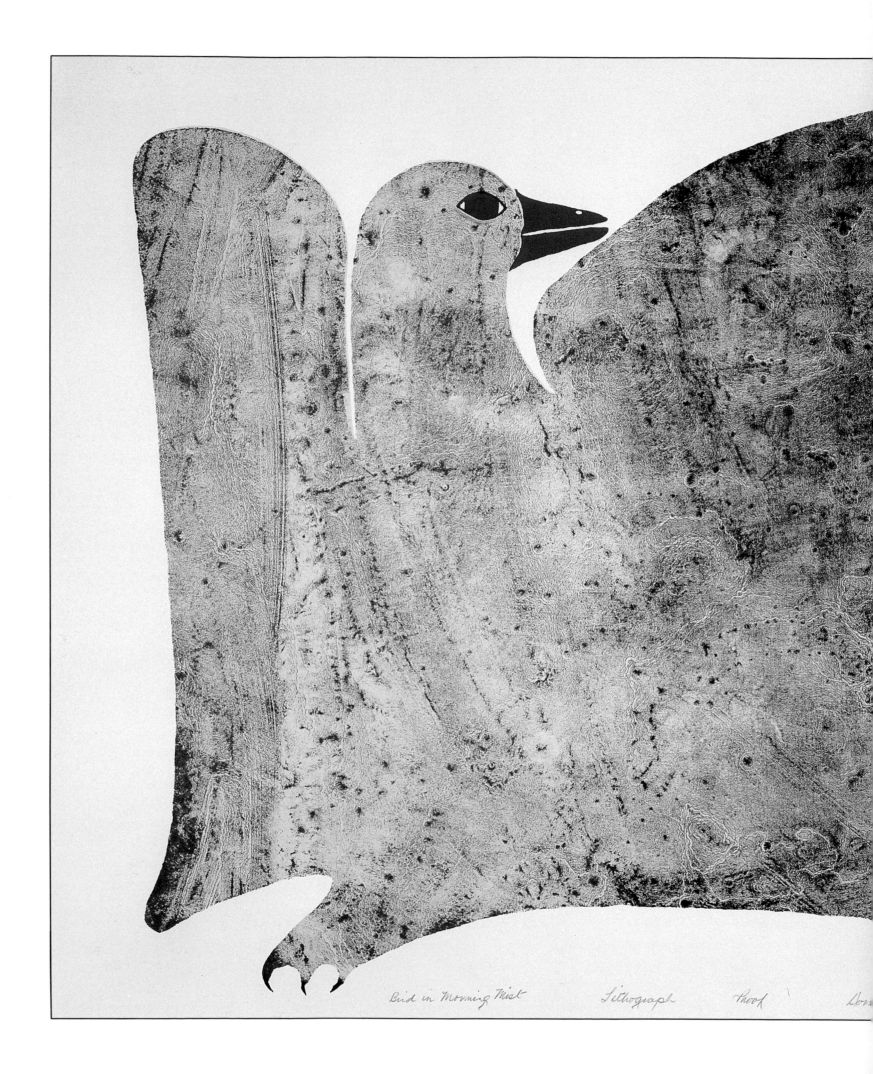

Bird in Morning Mist Lithograph Proof Dorset

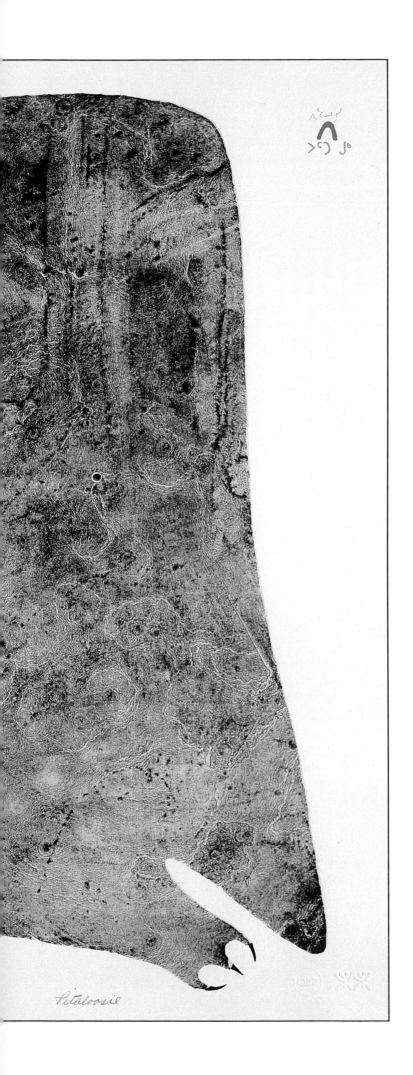

Pitaloosie

Cape Dorset was the leading community in the development of graphic art in the Canadian Arctic. Since 1959, when the first collection was assembled for exhibition, the drawings of artists like Pitaloosie Saila have been translated into prints in a variety of media. Saila's *Bird in Morning Mist* is among the most brilliant of the images to emerge from Cape Dorset print shops in recent years. It is impressive for its stylistic simplicity and its subtle use of colour and texture. The combination of realistic subject with modernistic abstraction attests to Saila's inventive genius. The stretch of the bird's legs and the sweep of its wings, almost filling the pictorial space, give the form both stability and movement. Stonecut and stencil techniques were developed in the early years, followed by copperplate engraving. In 1974, the introduction of lithography to the Cape Dorset studios permitted its printmakers to achieve the kind of rich textural effects seen in this work. Print programmes have also flourished in Povungnituk, Holman, Baker Lake, Pangnirtung and Clyde River, and each of these communities has developed its own distinctive aesthetic.

Cape Dorset fut le berceau des arts graphiques dans l'Arctique canadien. Depuis la première exposition d'estampes inuit en 1959, les dessins des artistes tels que Pitaloosie Saila ont été reproduits grâce à diverses techniques. L'œuvre de Saila, *Oiseau enveloppé dans la brume matinale*, est l'une des estampes les plus extraordinaires imprimées à Cape Dorset au cours des dernières années. Remarquable par la sobriété du style, les nuances de couleur et de texture, elle associe ingénieusement un sujet réaliste à l'abstraction moderne. L'espacement des pattes de l'oiseau et le déploiement de ses ailes, couvrant presque toute l'estampe, produisent une forme à la fois stable et dynamique. Les premières techniques utilisées furent la gravure sur pierre et l'impression au pochoir, puis la gravure sur cuivre. La lithographie, introduite à Cape Dorset en 1974, allait permettre aux graveurs de réaliser de riches effets de texture comme ceux de notre œuvre. Initiés à l'estampe dans le cadre de programmes publics, Povungnituk, Holman, Baker Lake, Pangnirtung et Clyde River affirmeront leur propre esthétique.

The delicate drawing of a woman by Shawnadithit (Nancy), the last-known surviving Beothuk Indian, who died in 1829, seems to express in its own way the fragility of her small society. Shawnadithit lived the last six years of her life in Newfoundland in English households, where she learned to speak English, and communicated a great deal of what we now know of the Beothuk culture. The Beothuk, who lived in Newfoundland until their extinction, are not believed to have ever numbered more than a thousand, and by the late 1700s historical records show only a few dozen families remaining. The Beothuk were called "Red Indians" by early European explorers because they applied a mixture of red ochre and oil to their skin, clothing and implements. Although little material evidence of their society remains, archaeological finds hint at the Beothuk's artistry and innovative technology. The finely carved caribou-bone ornaments pictured on the right are from the eighteenth century. They were probably worn as neck pendants or as amulets sewn on bags or clothing, such as the rattling fringe on the hem of the dress in Shawnadithit's drawing. Despite their mistrust of Europeans and often-hostile encounters with them, the Beothuk did acquire some of their goods, and were ingenious adapters of the new materials. They scavenged iron nails, door hinges, axes and other items from European settlements, wharfs and fishing boats, and reworked them into practical hunting and fishing implements. The juxtaposition of stone arrowheads and hand-hammered metal spears in the picture below gives us a fascinating glimpse of a society in transition. Tragically, however, through a combination of disease, strife with Europeans, and competition for their traditional food supplies, the Beothuk vanished from the Canadian scene.

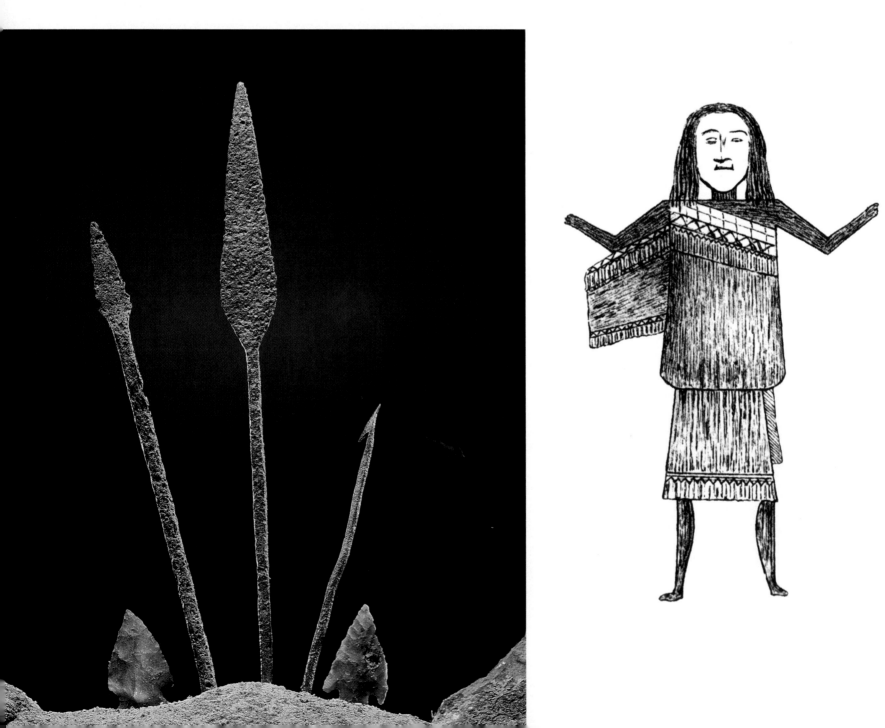

La délicate figure de femme dessinée par Shawnadithit (Nancy), dernière Béothuque morte en 1829, semble exprimer à sa façon la fragilité de cette petite société amérindienne. Shawnadithit, qui passa les dix dernières années de sa vie à Terre-Neuve chez des anglophones où elle apprit l'anglais, nous a transmis une bonne part de ce que nous savons aujourd'hui de la culture béothuque. Peuple autochtone de Terre-Neuve, les Béothuks n'auraient jamais été plus d'un millier et d'après les archives, ils ne comptaient plus que quelques douzaines de familles vers la fin du XVIIIe siècle. Les premiers explorateurs européens les nommaient «Peaux-Rouges», en raison de leur peau, de leurs vêtements et de leurs outils colorés avec un mélange d'ocre rouge et d'huile. Bien qu'il nous reste peu de vestiges de ce peuple, les découvertes archéologiques nous donnent un aperçu de son art et des techniques innovatrices qui furent siennes. Les ornements en os de caribou finement sculptés (ci-dessous) datent du XVIIIe siècle. Il s'agit sans doute de pendentifs ou d'amulettes que l'on cousait sur des sacs ou des vêtements (par exemple sur l'ourlet d'une jupe, comme dans le dessin de Shawnadithit). Malgré leur défiance à l'égard des Européens et leurs affrontements fréquents avec ceux-ci, les Béothuks se procuraient certains articles européens et adaptaient les nouveaux matériaux avec ingéniosité. Clous, pentures, haches et autres objets provenant des établissements des Européens, de quais et d'embarcations de pêche, devenaient entre leurs mains des outils pratiques de chasse et de pêche. Les pointes de flèche en pierre et les lances en métal martelé (à gauche) nous laissent entrevoir leur société à une époque de transition. Tragiquement, la maladie, les luttes contre les Européens et les rivalités entre groupes pour des raisons de subsistance allaient entraîner leur disparition.

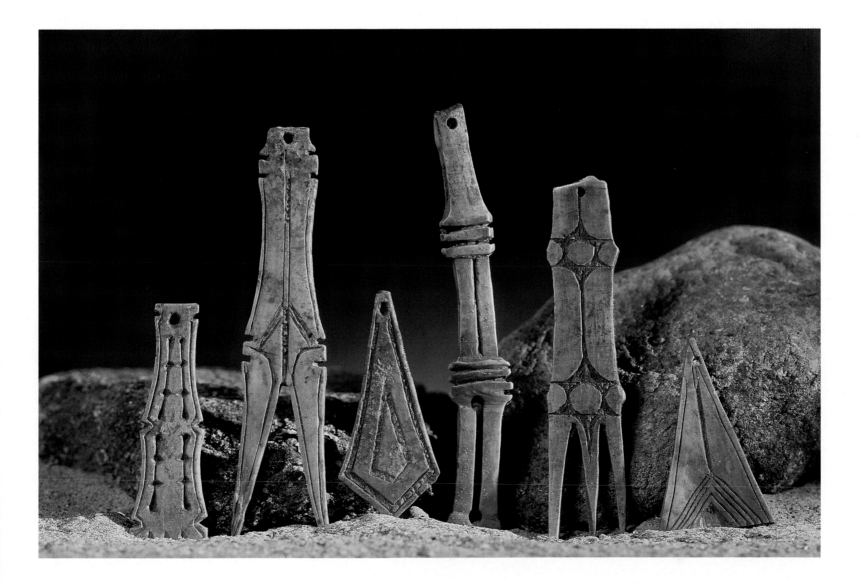

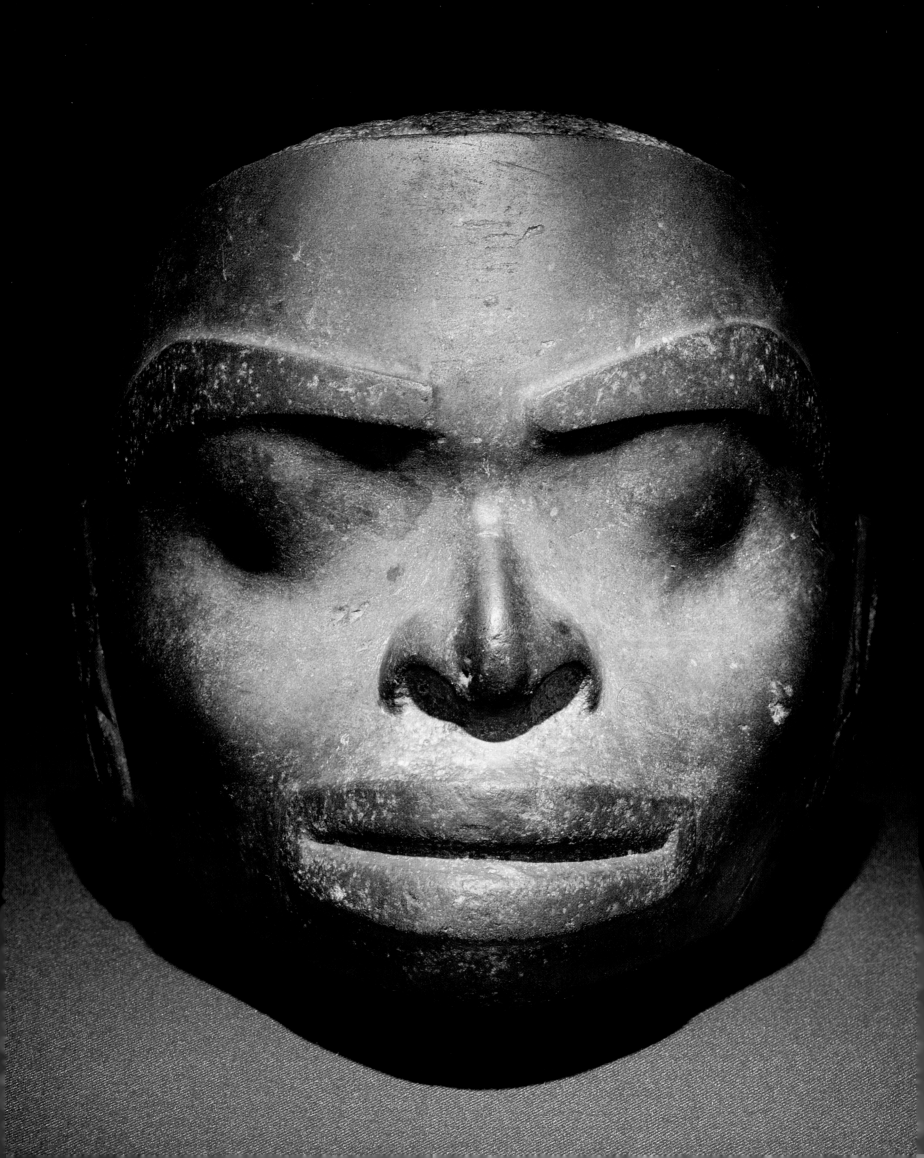

This stone mask has a twin residing in Paris in the Musée de l'Homme. Separated over one hundred years ago, the two masks were not reunited until 1975, when the Paris mask travelled to Canada to appear in the exhibition "Images Stone: B.C." It was then that the relationship between the two masks, expressions of the same face, was discovered.

The Museum's mask, without apertures for eyes, fits snugly over the Paris mask, with its round eyeholes. It is thought that the pair was worn in a *naxnox* performance, where an individual's personal power was displayed in dance. To present the illusion of the eyes actually opening and closing, the dancer must have turned quickly while removing the "blind" mask to reveal the one with eyeholes. The dancer would have needed considerable strength to hold the four-kilogram inner "sighted" mask in place with the wooden mouthpiece, although a harness attached through holes in the mask's rim might have helped support it. The "unsighted" mask may have been held in the hand, concealed by the dancer's costume.

Since *naxnox* masks and other dance paraphernalia were kept hidden away when not in use, the audience would have thought that there was only one stone mask, and that it had the ability to open and close its eyes as some of the wooden transformation masks could do.

William Duncan, the missionary who established Metlakatla, British Columbia, offered the sighted stone mask for sale in 1878, noting that it represented the "Thief"; he also referred to a stone mask that was the "fellow" to the one he had for sale. In Northwest Coast mythology, "Thief" refers to Raven, who is a culture hero of the Tsimshian Indians. One of the Raven stories recounts how he stole the sun and then released it on the Nass River to illuminate what had been a totally dark world. The theatre of the mask may have emphasized the dramatic moment for humanity in the transition from unseeing to seeing.

The association of a missionary with the collection of the masks may indicate that the native owner found that their power was not compatible with Christianity. The Paris mask was collected from the missionary by the explorer Alphonse Pinart and donated to the Musée de l'Homme in 1881. The Ottawa mask was collected in 1879 by Israel Wood Powell, deputy commissioner of Indian Affairs for British Columbia. Although he recorded acquiring the mask at Kitkatla, Powell did not visit the village that year. In view of the confusion in his records, it is probable that he acquired it in another community. One possibility is that both masks originated in Port Simpson.

Un masque en pierre jumelé à celui-ci est conservé à Paris, au Musée de l'Homme. Séparées pendant plus d'un siècle, les deux pièces ont été réunies au Canada en 1975 pour l'exposition «Images Stone : B.-C.». On a pu à cette occasion constater leurs affinités : les deux représentent un même visage où seule l'expression diffère.

Le masque canadien, aux yeux clos, et celui de Paris, aux orbites creusées et arrondies, s'emboîtent l'un dans l'autre. On croit qu'ils étaient autrefois portés pendant une danse *naxnox*, par laquelle le danseur exprimait un pouvoir personnel. Pour simuler l'animation des yeux, le danseur se retournait rapidement en enlevant le masque extérieur «aveugle», faisant apparaître son «jumeau» aux yeux ouverts. Dissimulé par son costume, le danseur retenait le masque «aveugle» de la main sans qu'il n'y paraisse. Il lui fallait néanmoins une grande force pour porter, à l'aide d'une embouchure en bois, le masque intérieur de quatre kilogrammes, bien que des attaches passant dans des trous percés sur son pourtour lui aient quelque peu facilité la tâche.

Comme les masques *naxnox* et les autres objets rituels demeuraient à l'abri des regards lorsqu'ils ne servaient pas, les spectateurs pouvaient croire qu'il existait un seul visage de pierre dont les yeux s'animaient, tel que dans le cas de certains autres masques à transformation en bois.

En 1878, William Duncan, missionnaire qui fonda Metlakatla en Colombie-Britannique, mettait en vente le masque en pierre aux yeux ouverts, signalant que celui-ci représentait le «Voleur» et faisait partie d'une paire. Dans la mythologie de la côte nord-ouest, le «Voleur» désigne le Corbeau, héros mythique des Tsimshians, qui aurait volé le soleil pour l'apporter à la rivière Nass et éclairer un monde auparavant plongé dans l'obscurité. Le théâtre de masques aurait pu servir à exprimer le moment dramatique où l'humanité passe des ténèbres à la lumière.

Le fait qu'un missionnaire soit associé à l'acquisition de ces objets pourrait indiquer que l'autochtone qui en était propriétaire a jugé leurs pouvoirs incompatibles avec la religion chrétienne. Le masque de Paris a été cédé par le missionnaire à l'explorateur Alphonse Pinart, et donné au Musée de l'Homme en 1881. Israel Wood Powell, sous-commissaire aux affaires indiennes en Colombie-Britannique, a recueilli le masque d'Ottawa en 1879. D'après les notes qu'il a laissées, Powell aurait fait cette acquisition à Kitkatla. Mais on sait que le fonctionnaire ne se rendit pas dans le village cette année-là et, ses papiers étant assez confus, il est probable que le masque provienne d'ailleurs. En fait, les deux pièces pourraient provenir de Port Simpson.

In the spring and fall, vast herds of caribou ford the Porcupine River in northern Yukon. They are following an ancient migratory route to and from their calving grounds on the Beaufort Sea. For centuries, the ancestors of the Kutchin Indians, sighting the herds on the horizon, snatched up weapons they had fashioned from the very bones of the caribou. The slender spearhead pictured here was useful for hunting caribou swimming the swift waters. Its sharp barbs quickly penetrated the flesh, and the shaft could be pulled free for re-use. The caribou hunt provided the ancestral Kutchin with food, clothing, and the raw materials for developing a technology that enabled them to survive in one of the world's harshest environments. Yet, their weapons and domestic tools are not without their own simple beauty. This gracefully curved antler spoon may have been used to scoop nutritious grease from soup made from crushed caribou bone. The fish, delicately carved from a splinter of bone, served as a fish lure. An elaborate network of trading contacts extending as far as Alaska provided the ancestral Kutchin with another versatile material – copper – which would have been cold-hammered to produce the small arrowhead. These artifacts, all of them about two hundred years old, were unearthed in two campsites within ninety kilometres of each other on the Porcupine River.

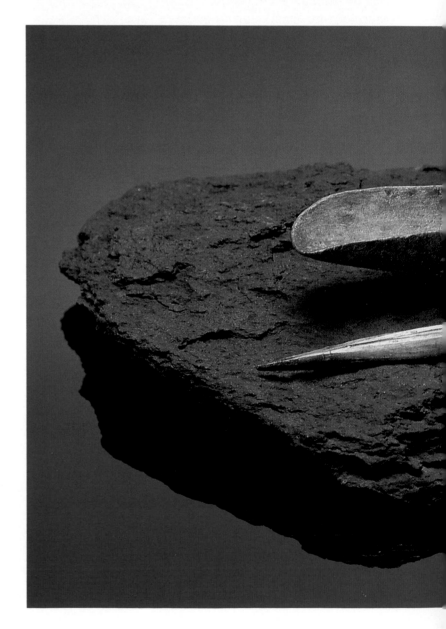

Printemps et automne, de vastes troupeaux de caribous traversent la rivière Porcupine dans le nord du Yukon; c'est l'époque de leur migration vers la mer de Beaufort, où naissent leurs petits. Pendant des siècles, les ancêtres des Kutchins ont chassé le caribou avec des armes façonnées à même les os de l'animal. La fine pointe de lance représentée ici servait à chasser les caribous qui traversaient la rivière à la nage; ses barbelures tranchantes pénétraient vite la chair et la hampe pouvait être dégagée puis réutilisée. La chasse au caribou procurait aux anciens Kutchins nourriture et vêtement, ainsi que les matériaux bruts pour la fabrication d'outils indispensables à leur survie dans un milieu des plus inhospitaliers. Quoique simples, leurs armes et ustensiles ne sont pas dépourvus de beauté. Cette cuiller en corne aux courbes élégantes aurait pu servir à récupérer la graisse nourrissante de soupes à base d'os broyés de caribou. Le poisson sculpté, finement taillé dans une esquille, servait d'appât au pêcheur. Grâce à un large réseau de traite se prolongeant jusqu'en Alaska, les Kutchins pouvaient se procurer un autre matériau à usages multiples – le cuivre – sans doute martelé à froid pour façonner la petite pointe de flèche qui figure ci-dessous. Vieux d'environ deux cents ans, ces objets proviennent de deux sites de campement séparés par une distance de quatre-vingt-dix kilomètres, sur la rivière Porcupine.

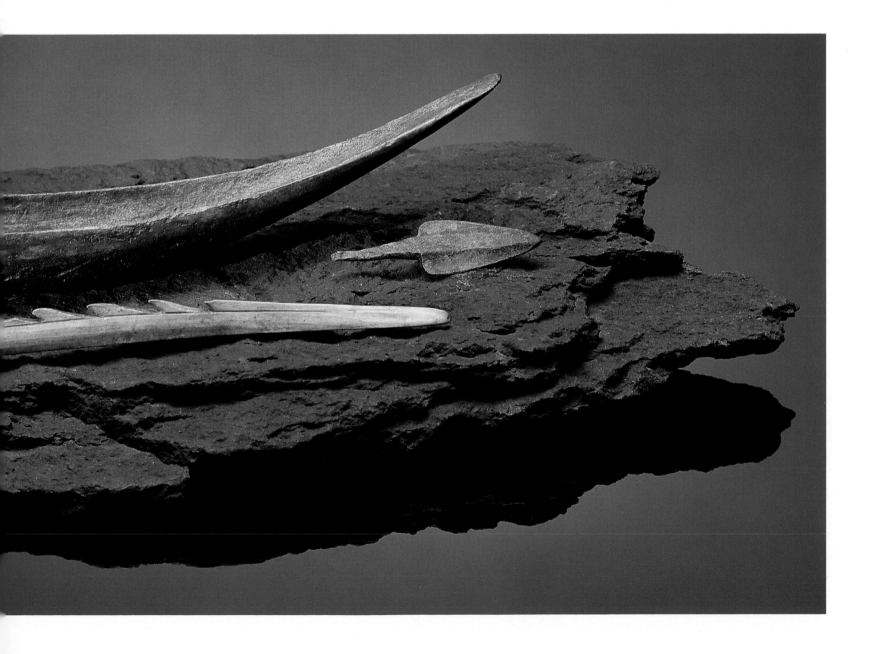

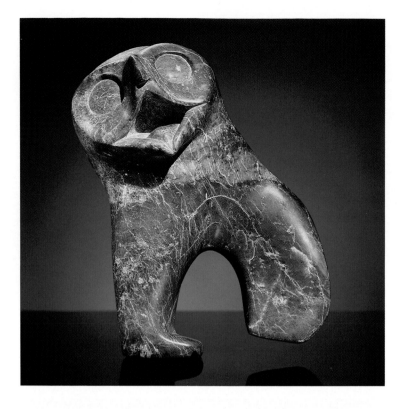

Whalers, explorers and other travellers in arctic Canada between the early 1800s and the middle of this century were able to purchase fine pieces of carved ivory like the walrus tusk below, depicting activities from traditional Eskimo life. This carving was made between 1904 and 1911 by an unknown artist living on the eastern coast of Hudson Bay. It was in 1948 that the contemporary phase of Inuit art began. Still working in indigenous materials, artists began to express themselves on a larger scale, in modern forms. Karoo Ashevak's fierce *Whalebone Face* (lower right) is a powerful sculpture verging on the abstract; it may portray a figure from the spiritual/shamanistic world. In contrast, Latcholassie Akesuk's stylized *Owl* (upper right) has a poetic quietude. The joyful *Falcon* at left, by Ipeelee Osuitok, illustrates the rhythm and movement characteristic of Cape Dorset carvings. The works of these and other Inuit artists have earned them international recognition and an important place on the Canadian art scene.

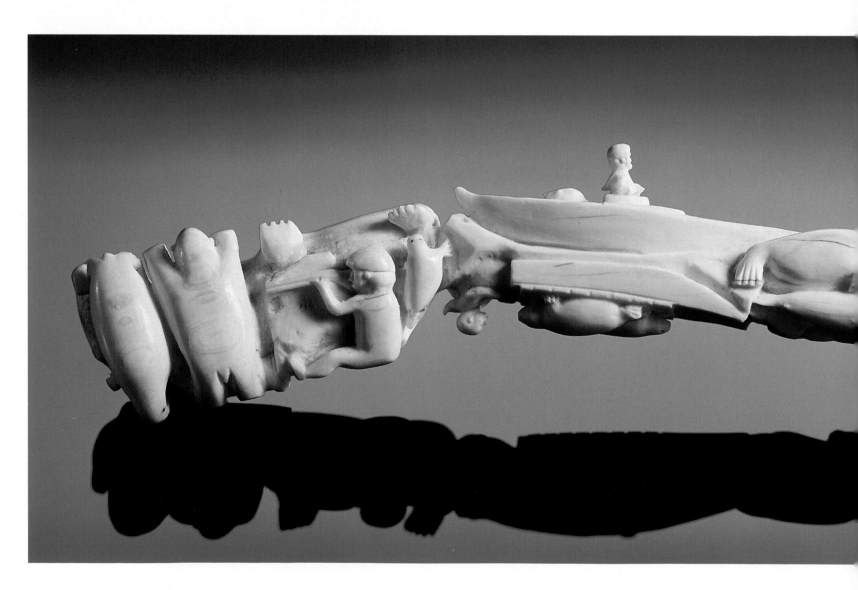

Du début du XIXe au milieu du XXe siècle, les pêcheurs de baleines, explorateurs et autres voyageurs de l'Arctique canadien pouvaient se procurer de belles sculptures en ivoire. Sculptée entre 1904 et 1911 par un artiste inconnu de la côte est de la baie d'Hudson, la défense de morse (ci-dessous) ornée de scènes de la vie inuit traditionnelle en est un exemple. En 1948, l'art inuit entre dans sa période contemporaine. Conservant les matériaux indigènes, l'artiste adopte peu à peu une plus grande échelle et des formes modernes. Le terrible *Visage en os de baleine* (en bas à droite) de Karoo Ashevak, puissante sculpture proche de l'abstraction, représente peut-être un personnage du monde spirituel ou chamanique. D'une tout autre inspiration, le *Hibou* stylisé (en haut à droite) de Latcholassie Akesuk dégage une douce quiétude. Le joyeux *Faucon* (à gauche) de Ipeelee Osuitok offre un bon exemple du rythme et du mouvement de la sculpture de Cape Dorset. Ces trois sculpteurs, comme d'autres artistes inuit, ont acquis aujourd'hui une réputation internationale et une place importante sur la scène artistique canadienne.

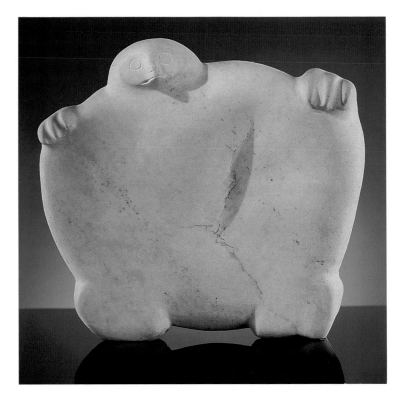

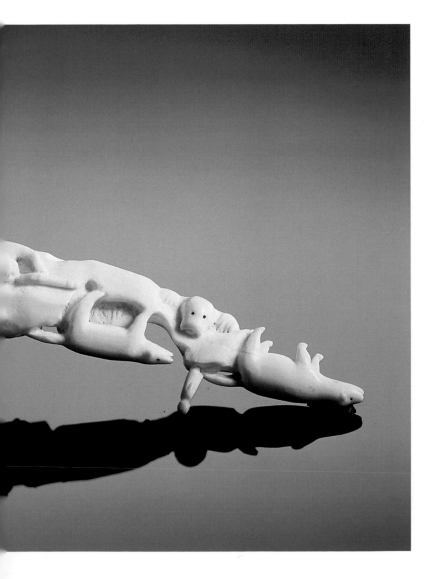

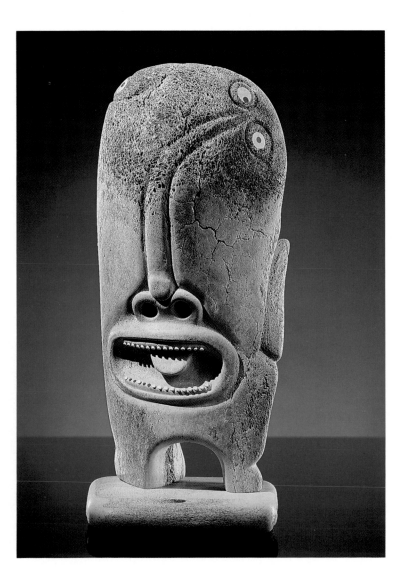

The permanently frozen soil of the Arctic acts as a gigantic vault, preserving the belongings of people who lived here thousands of years ago. Among its greatest treasures are the carvings in wood and ivory made by the Dorset people, who occupied the area before the coming of the Inuit. The people of the Dorset culture were the descendants of Siberian immigrants, who were the first occupants of arctic North America. They lived in arctic Canada for over three millennia, developing a unique way of life in apparent isolation from other human groups. Among their accomplishments was the development of an artistic tradition that is one of the finest known among hunting peoples. The two life-sized masks below were carved from driftwood and painted with red ochre; they originally had fur moustaches and eyebrows attached with pegs. Shamans probably wore the masks in rituals for curing the sick, controlling the weather, or influencing the hunt. The tiny ivory bears, carved from walrus tusk, probably also had magical significance. Some may have been worn as amulets to protect the wearer from misfortune, or to increase his luck or skill in hunting; others may have represented the spirit-helpers of a shaman. The Dorset people disappeared about five hundred years ago, probably at the hands of the invading Inuit. Our only knowledge of them comes from the frozen remains of their camps and the carvings that allow us a rare glimpse into the artistic and spiritual life of an extinct people.

Tel un gigantesque coffre-fort, le pergélisol de l'Arctique conserve l'héritage des peuples qui ont vécu il y a des millénaires. Parmi ses plus grandes richesses, il renferme des sculptures en bois et en ivoire des Dorsétiens, prédécesseurs des Inuit. Descendants des premiers habitants du Grand Nord venus de Sibérie, les Dorsétiens ont vécu plus de trois millénaires dans l'Arctique canadien. Ils y ont développé une culture originale apparemment en marge des autres sociétés, qui se distingue notamment par l'une des traditions artistiques les plus raffinées chez les peuples chasseurs. Les deux masques grandeur nature reproduits ci-dessous sont sculptés en bois flotté et peints à l'ocre rouge. À l'origine, des morceaux de fourrure imitant moustache et sourcils y étaient fixés à l'aide d'attaches. Les chamans les portaient sans doute lors de rituels qui avaient pour fonction de guérir les malades, d'influencer le ciel ou de favoriser la chasse. Les minuscules sculptures d'ours en ivoire de morse avaient probablement aussi une signification magique : les unes pourraient être des amulettes ou des porte-bonheur à l'usage des chasseurs, les autres des figurations d'esprits auxiliaires du chaman. Éteint depuis environ 500 ans, vraisemblablement par suite de l'invasion inuit, le peuple dorsétien nous est connu seulement par les vestiges de ses campements et de ses sculptures, rares documents sur la vie artistique et spirituelle d'une société disparue.

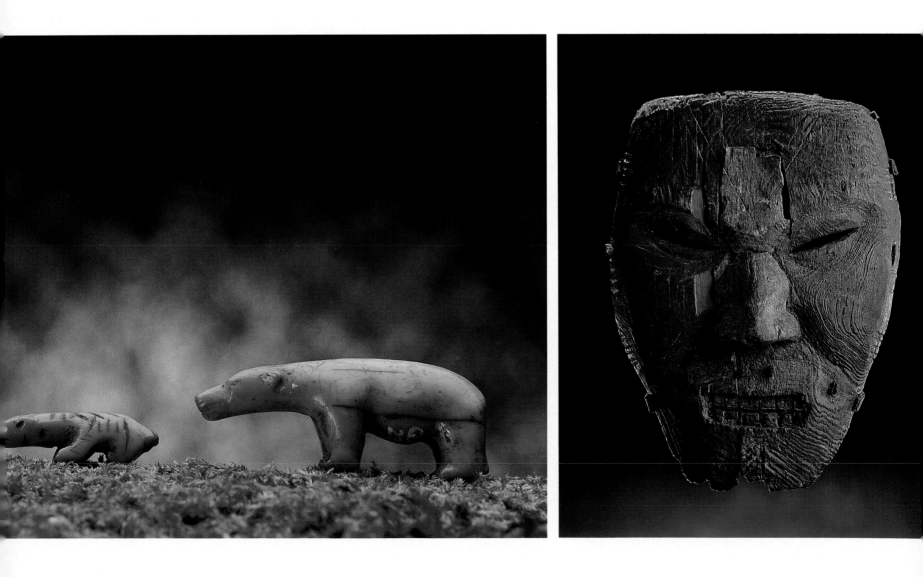

What began as a day of blueberry picking near Debert, Nova Scotia, in late August 1948 unexpectedly produced archaeological evidence of the earliest known human presence in eastern North America. Mr. and Mrs. E.S. Eaton brought their find of stone implements to the attention of the National Museum of Canada in 1955. Since then, archaeological investigations at Debert have revealed a new chapter in the prehistory of Atlantic Canada – the story of a people who lived there from nearly 11 000 years ago.

These early Maritimers lived while the effects of the last glaciation still lingered. The Nova Scotia landscape probably resembled the northern forest/tundra of modern Canada, and the sea level was as much as 50 metres lower than it is today. The Debert site seems to have been a strategic location for intercepting migrating herds of woodland caribou.

Particularly distinctive of these early people was their skill in working stone. That skill still speaks in their tools and weapons of colourful volcanic stone. Quarried from sources as far as 50 kilometres from Debert, the stone was carefully selected for its hardness, colour, and the flaking characteristics that would produce a sharp and durable working edge. Prehistoric tool kits were designed for a spectrum of tasks, from those of the hunter to those of the master craftsman. Only a few examples are illustrated.

C'est au cours d'une cueillette de bleuets près de Debert (Nouvelle-Écosse) à la fin d'août 1948 que l'on devait découvrir inopinément des vestiges de la plus ancienne société connue dans l'est du continent. En 1955, M. et Mme E.S. Eaton firent part de leur découverte d'outils en pierre au Musée national du Canada. Depuis lors, des recherches archéologiques menées à Debert ont révélé toute une partie de la préhistoire de l'est du Canada, qui remonte à près de 11 000 ans.

À cette époque reculée, qui correspond à la fin de la dernière glaciation, le paysage de la Nouvelle-Écosse devait ressembler à nos toundras boisées actuelles des régions septentrionales et le niveau de la mer était inférieur d'une cinquantaine de mètres à ce qu'il est aujourd'hui. Le site de Debert, croit-on, aurait été un emplacement stratégique pour chasser les caribous migrateurs.

Les outils et armes en pierre volcanique de couleur qui ont été retrouvés sont particulièrement distinctifs des anciens habitants des Maritimes et témoignent de leur habileté à façonner la pierre. Extraite dans un rayon de 50 kilomètres autour de Debert, la pierre était choisie avec soin pour sa dureté, sa couleur et la qualité de ses éclats, qui devaient fournir des objets tranchants et durables. L'outillage préhistorique servait à de multiples tâches, répondant aux besoins du chasseur comme à ceux de l'artisan.

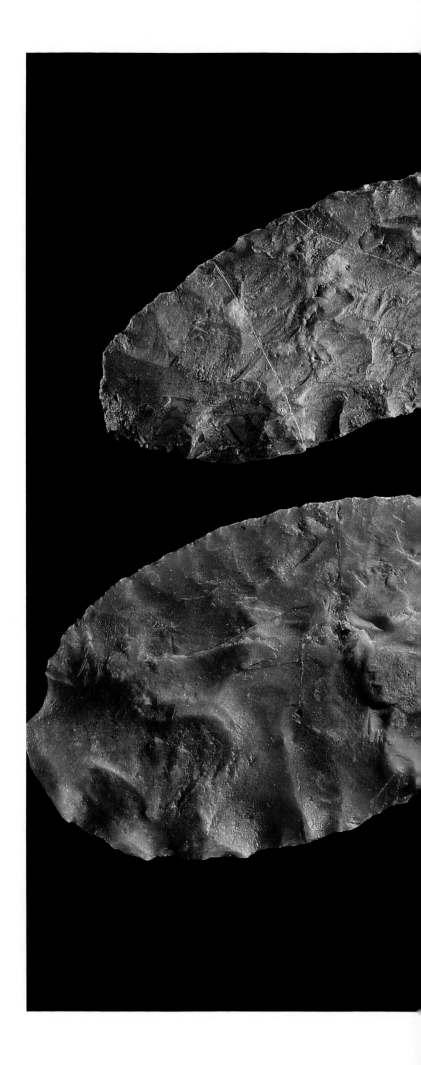

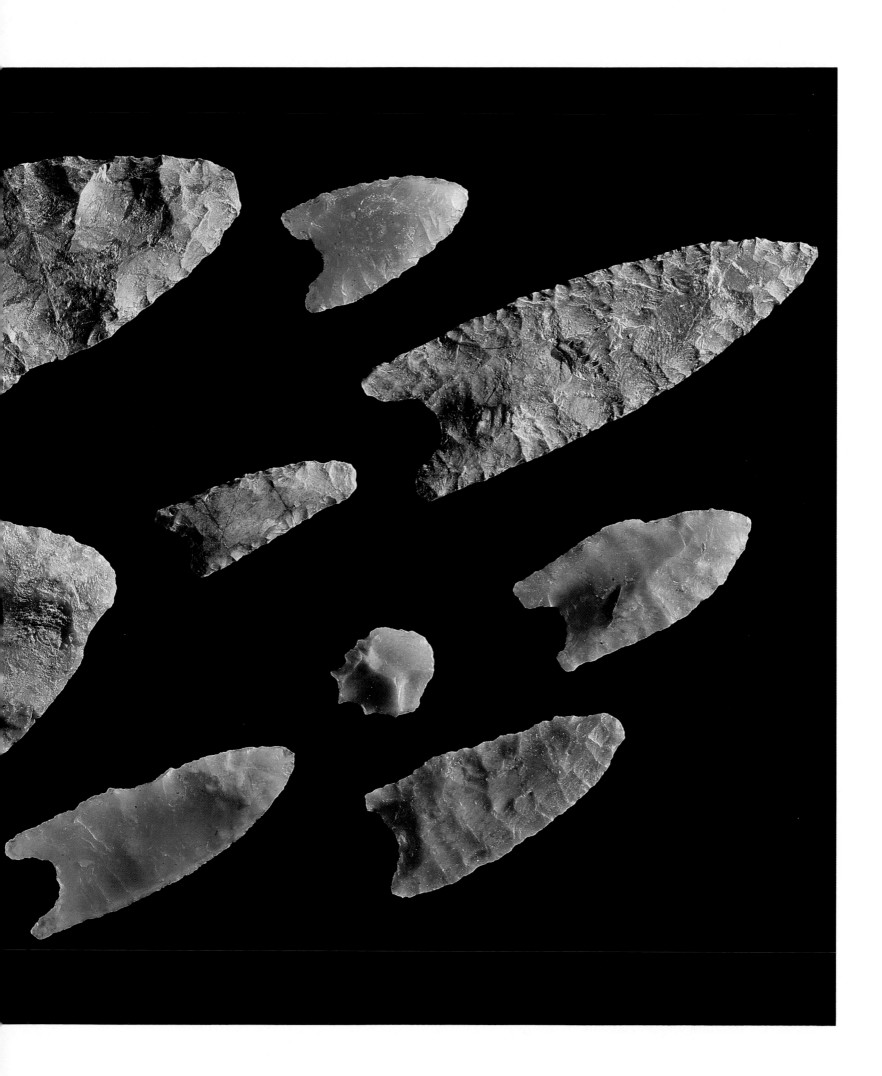

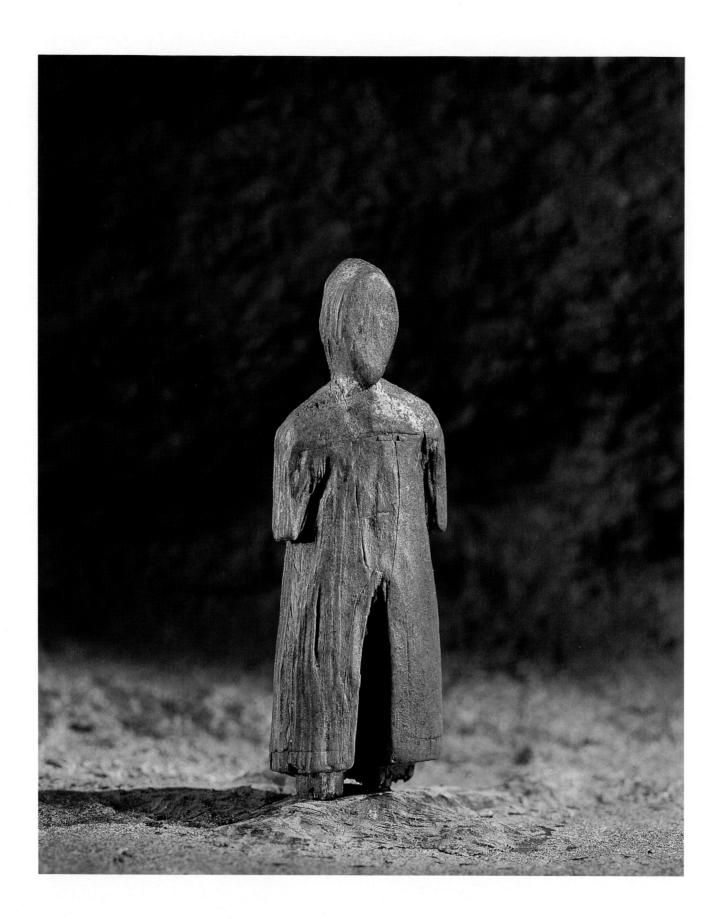

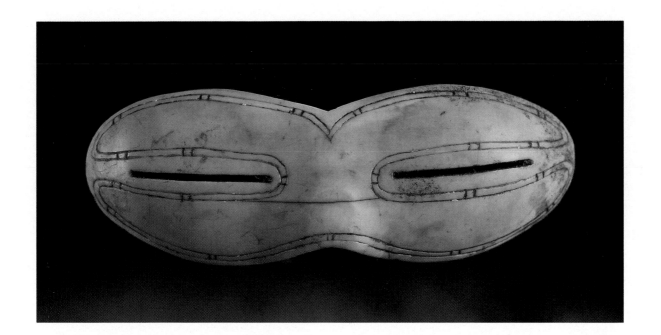

About a thousand years ago the Northern Hemisphere experienced a few centuries of relatively warm climate. Arctic sea ice diminished in extent, navigation became easier in the high latitudes, and two maritime-oriented peoples were attracted to arctic Canada. From the west came the ancestors of the Inuit, a people whose way of life had been developed along the bountiful coasts of Alaska. Travelling in large skin-covered boats in summer and by dogsled in winter, they rapidly occupied most regions of arctic Canada. From the east came the Norse, who established colonies in southwestern Greenland and made at least occasional voyages to the adjacent coasts of northeastern Canada. The meeting of these two peoples is recorded in the small wooden figure at left, carved from driftwood and found in the remains of an early Inuit house on Baffin Island. The featureless face and stumpy arms are characteristic of Inuit carvings of the period, but this figure is unique in portraying a person in European dress; lightly incised lines indicate the folds of a long robe and an apparent cross on the chest. The Norseman portrayed here may have come ashore on Baffin Island to trade with the Inuit. Such trade is suggested by scraps of metal, cloth and hardwood of European origin found in Inuit houses of the period. In return, the Inuit may have traded walrus ivory, a material that the Norse valued and that the Inuit had in abundance, even using it to manufacture many of their tools. The ivory snow-goggles, designed to protect the wearer from snow-blindness while hunting or travelling on spring ice, were found in an early Inuit house in the eastern Arctic.

Voilà environ un millénaire, l'hémisphère nord connut pendant quelques siècles un climat relativement chaud. La fonte partielle des glaces de l'océan Arctique ayant facilité la navigation sous les hautes latitudes, deux peuples maritimes furent attirés vers les régions arctiques du Canada. De l'ouest arrivèrent les ancêtres des Inuit. Laissant derrière eux les richesses des côtes de l'Alaska, ils occupèrent vite la plupart de ces régions du Canada, voyageant l'été à bord d'embarcations recouvertes de peaux et l'hiver à bord de traîneaux tirés par des chiens. De l'est vinrent les Scandinaves qui établirent des colonies dans le sud-ouest du Grœnland et firent un certain nombre de voyages sur les côtes du nord-est canadien. La figurine ci-contre, sculptée en bois flotté, illustre la rencontre de ces deux peuples. Elle fut retrouvée dans une ancienne habitation inuit de l'île de Baffin. L'absence de traits du visage, de même que les bras épais et courts sont caractéristiques des sculptures inuit de l'époque. Elle a toutefois ceci d'unique que le personnage porte un vêtement européen. De légères incisions laissent en effet deviner les plis d'une longue tunique ornée d'une croix sur le devant. Le Scandinave ainsi représenté aurait pu venir dans l'île de Baffin pour commercer avec les Inuit. C'est du moins ce que laisse croire la présence de fragments de métaux, d'étoffes et de bois dur d'origine européenne dans les habitations inuit de l'époque. Il est possible que les Inuit aient échangé ces marchandises contre l'ivoire de morse recherché des Scandinaves et qu'ils possédaient en abondance, l'employant même pour fabriquer leurs outils. Le masque d'ivoire, conçu pour protéger chasseurs et voyageurs contre l'éclat de la neige, a été découvert dans une ancienne habitation inuit de l'est de l'Arctique.

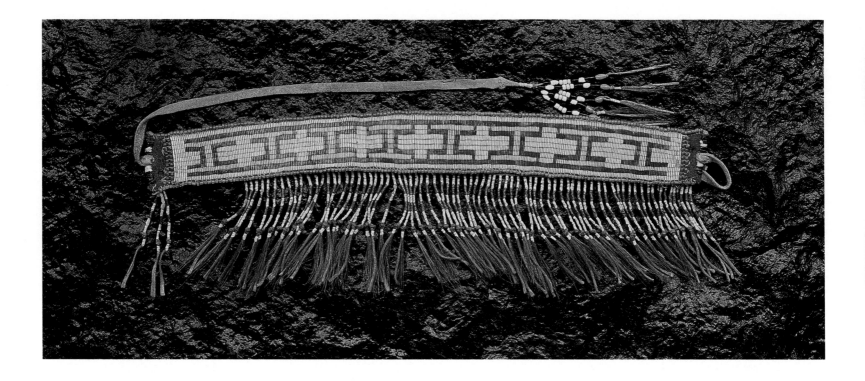

The native inhabitants of Canada's eastern subarctic woodlands – the Northern Ojibwa and Cree Indians – traditionally wore garments of animal skin decorated with porcupine quills, paint and fringes. They dressed their hair with ochre, grease and feathers, painted and tattooed their faces, and suspended ornaments of bead, shell and bone about their bodies. The garter and knife sheath shown here were part of this distinctive complex of native dress and adornment. They are fine examples of early artistic traditions and of the technical skills of the women who made them. The presence of imported materials – iron, trade cloth and glass beads – on otherwise traditional items suggests that these pieces were made soon after contact with Europeans, possibly during the late eighteenth century.

The garter is fashioned from dyed quills interwoven with sinew threads on a bow loom made from a bent stick. Such garters were worn as decoration, tied below the knee. An iron knife was a much-coveted trade item. The native owner of this one encased it in an elaborately decorated sheath, and carried it ostentatiously displayed on his chest. Made of wood and skin, the sheath is decorated with paint, trade beads, and a crossbar of woven porcupine quills from which hang tabs of trade cloth and fringes of glass beads.

Traditional eastern subarctic styles of clothing and adornment changed rapidly following exposure to European goods, technologies and fashions. Artifacts such as these are rare and irreplaceable souvenirs of a rich and complex aboriginal culture.

Traditionnellement vêtus de peaux décorées de piquants de porc-épic, de peintures et de franges, les Autochtones des forêts subarctiques de l'est du Canada − Cris et Ojibwas du Nord − se coiffaient avec de l'ocre, de la graisse et des plumes, peignaient et tatouaient leur visage, et se paraient d'ornements en perles de verre, en os ou en coquillages. Parmi ce vaste éventail de parures et de vêtements distinctifs, la jarretière et la gaine de couteau que nous voyons ici offrent d'excellents exemples d'une tradition artistique ancienne et de l'habileté des femmes qui les ont fabriquées. L'emploi de matériaux importés − fer, étoffes de fabrication commerciale et perles de verre − donne à penser que ces objets datent de l'époque des premiers contacts avec les Européens, peut-être vers la fin du XVIIIe siècle.

La jarretière est en piquants teints et entrelacés avec des fils de tendon sur un métier en archet; elle se portait au genou comme parure. Quant aux couteaux en fer, ils étaient des articles de commerce très recherchés. Celui-ci, muni d'une gaine décorée avec soin, se portait sur la poitrine. La gaine, en bois et en peau, est ornée de peintures et de perles de verre; elle se rattache, en haut, à une bande tissée en piquants de porc-épic, d'où pendent des languettes en étoffe de fabrication commerciale et des franges en perles de verre.

Les types de vêtements et de parures traditionnels des régions subarctiques de l'Est ne tardèrent pas à se modifier sous l'influence des produits, techniques et modes venus d'Europe. Si de tels objets laissent entrevoir la richesse et la complexité de la culture autochtone, ils ont aussi l'irremplaçable valeur d'un souvenir rare.

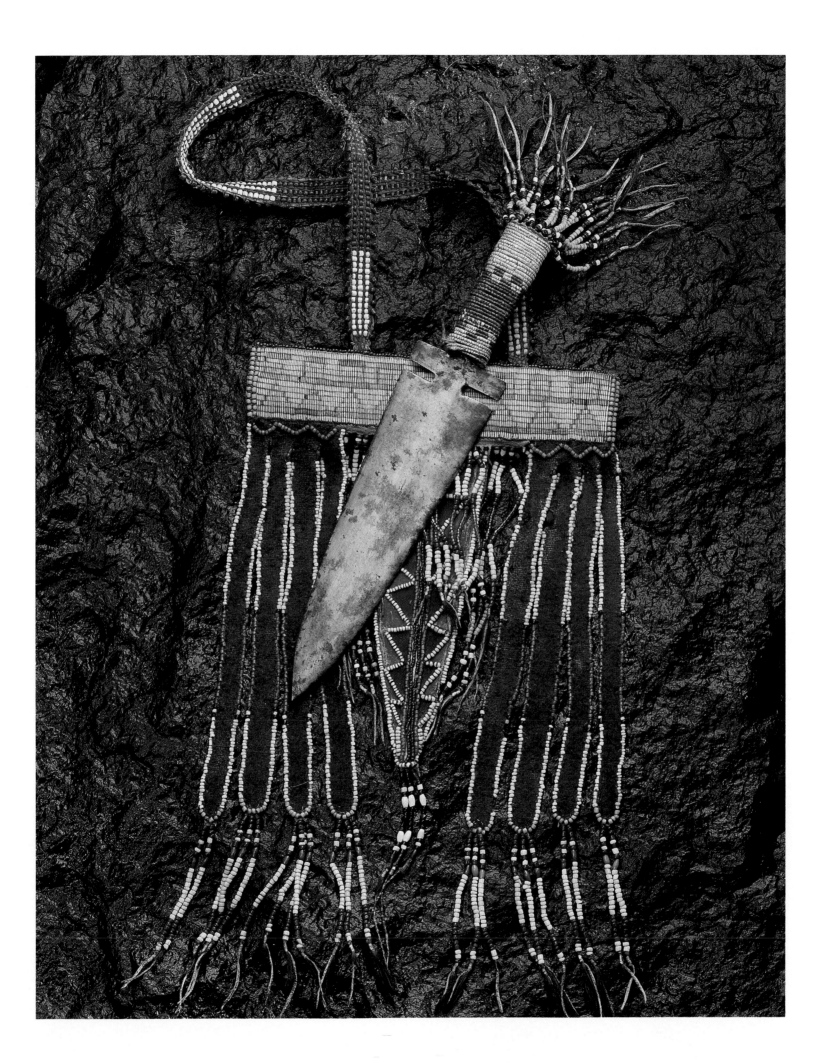

Artists are often inspired by foreign art forms. When they are attracted by a different aesthetic, a new technique or an exotic subject, its influence will show in their work. For ceramist Martin Breton, that influence was the *darabukka*, a musical instrument he discovered on a trip to Morocco. The attraction he felt to this drum, which plays a part in all Moroccan festivities, marks an important stage in his artistic production. He used his skill at throwing large ceramic pieces to create a kettledrum whose harmony of form evokes the *darabukka*. While it may look like its Moroccan model, not only the method of manufacture but the way the skin is attached is different, as can be seen in the illustration, which juxtaposes a North-African and an Egyptian *darabukka* (third and fourth from left) with some of Breton's drums. Breton stretches the skin by means of leather laces attached to the bottom of the bowl; in the *darabukka*, the skin is glued to the outer rim of the pot.

In Morocco, the drummer's skill is measured by the richness of timbre he produces on the *darabukka*. Striking the skin with his bare hands, he alternates between the centre and the edges of the drum according to strict musical rules and formulas. Martin Breton's ceramic drums retain this character of an instrument rich in resonant possibilities, while exhibiting an artist's unique response to the culture of a foreign land.

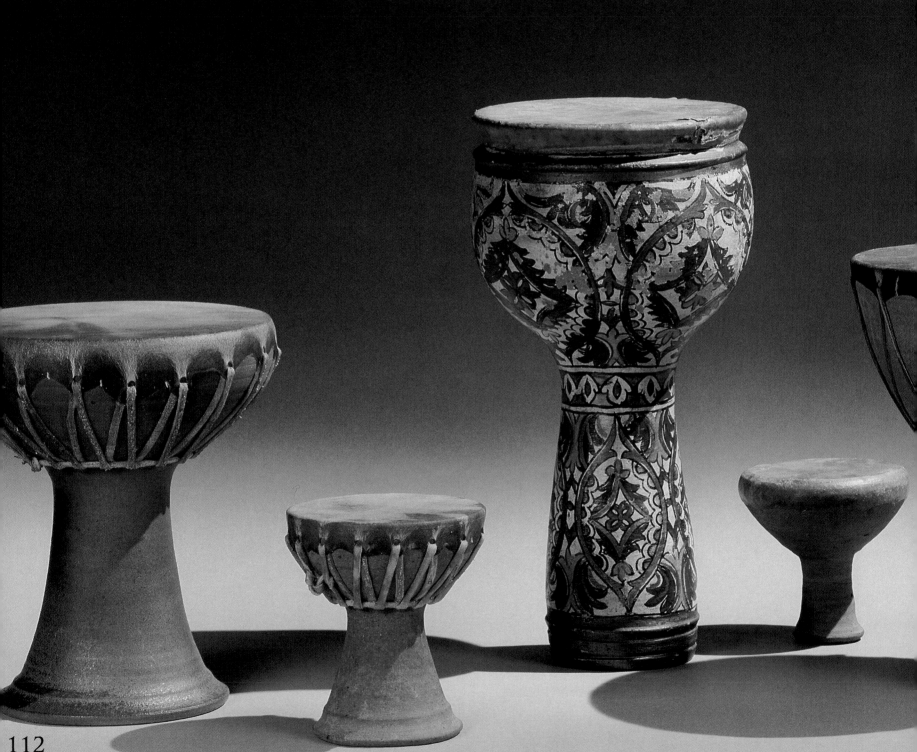

112

Nombre d'artistes se sont inspirés de l'art étranger dans la création de leurs œuvres. Fascinés par une esthétique ou une technique nouvelle ou par l'exotisme d'un sujet, leur mode d'expression en porte l'influence. Pour le céramiste Martin Breton, la *darabukka* exerça un attrait tout particulier. Ce tambour associé à toutes les fêtes au Maroc marque une étape importante dans la production artistique de Breton. Son habileté à tourner des pièces de grandes dimensions lui servit pour recréer un pot-tambour qui rappelle, par l'harmonie de ses formes, la darabukka. Si l'aspect formel se rapproche du modèle marocain, le procédé de fabrication et le mode d'attache de la peau diffèrent, comme le laisse voir l'illustration où une darabukka de provenance nord-africaine et une autre d'origine égyptienne (troisième et quatrième à partir de la gauche) côtoient les tambours de Breton. Ici la peau est tendue par des lacets de babiche attachés à la partie inférieure du vase, là-bas elle est collée sur le pourtour du pot. Au Maroc, c'est par la richesse des timbres produits sur la darabukka que le musicien professionnel se distingue. La peau est percutée à mains nues en alternant les coups au centre et sur les rebords de la poterie selon des règles et formules musicales strictes. Les pots-tambours en grès de Martin Breton conservent ce rôle d'instrument aux riches possibilités sonores et revêtent aussi l'originalité que le regard étranger de l'artisan a su leur conférer.

Three young Quebec priests travelled west in 1818 to establish missions among the Red River colonists in the territory that later became Manitoba. They had been sent at the request of Lord Selkirk, patron of the colony and a major shareholder in the Hudson's Bay Company. Among them was Sévère-Joseph-Nicolas Dumoulin, whose initials are engraved on the lid of this fine silver snuffbox. Family history holds that it was one of the few personal items Dumoulin carried with him on his travels. Stamped inside the box are the initials of its maker, Laurent Amiot, the most important silversmith in Quebec from the late 1700s until his death in 1839.

Another important memento of Canada's past is this lavishly ornamented epergne, or centrepiece, made in England in 1824. It too has a connection with the history and settlement of the West, reminding us of the bitter quarrels that raged between the Hudson's Bay Company and its competitor, the North West Company. Engraved on the base of the epergne is a dedication recognizing the efforts of Sir John Henry Pelly, a governor of the Hudson's Bay Company, in bringing about the merger of the two fur-trading companies, thereby ending their long rivalry. The showy grandeur of the epergne contrasts sharply with the personal, restrained quality of the snuffbox, but both are direct links with an exciting chapter in Canadian history. Such pieces help us to better understand the times, people and events with which they are associated.

En 1818, trois jeunes prêtres québécois se rendaient dans l'Ouest établir des missions chez les colons de la rivière Rouge au Manitoba. Ils étaient envoyés à la demande de lord Selkirk, protecteur de la colonie et important actionnaire de la Compagnie de la Baie d'Hudson. Parmi eux se trouvait Sévère-Joseph-Nicolas Dumoulin, dont les initiales sont gravées sur le couvercle de la belle tabatière en argent présentée ci-dessous. D'après les archives de la famille, il s'agirait d'un des rares articles personnels que Dumoulin apportait avec lui en voyage. À l'intérieur de la boîte, on retrouve le poinçon de l'artisan, Laurent Amiot, le plus grand orfèvre du Québec entre la fin du XVIIIe siècle et 1839, date de sa mort.

De même, ce surtout ou milieu de table richement orné, fabriqué en Angleterre en 1824, rappelle l'époque de la colonisation de l'Ouest. Témoin d'une âpre et longue rivalité entre la Compagnie de la Baie d'Hudson et la Compagnie du Nord-Ouest, il porte à sa base une inscription commémorant les efforts de sir John Henry Pelly, un des administrateurs de la Compagnie de la Baie d'Hudson, pour favoriser la fusion des deux compagnies de traite des fourrures. Son aspect grandiose et voyant contraste vivement avec le caractère personnel et sobre de la tabatière. Ces objets se rattachent tous deux à un épisode passionnant de l'histoire canadienne, qu'ils nous aident à retracer à travers les personnages et les événements de l'époque.

Originally, the Crazy Quilt was one of the most economical of patterns, using up all the odd-shaped scraps of fabric that might otherwise have gone to waste. By the late-Victorian era, however, quilting had begun its metamorphosis from necessary domestic task to leisure pastime. Women now quilted as a means of self-expression, and among their creations were Crazy Quilts of incredible colour and richness. They often incorporated fabrics of such fragility that the quilt could never have been used as an ordinary bedcover. The accomplished needle-woman from London, Ontario, who made this quilt worked a monogram and the date, 1885, into her creation. It is a small quilt, measuring only about 160 by 172 centimetres, and may have been used as a table cover. The fabrics – plain and patterned silk brocades – may have been scraps left over from dressmaking, or they may have come from the ready-made packages of fine materials that were available by that time. Like the goldminer's work pants that evolved into designer jeans, the Victorian Crazy Quilt had outgrown its utilitarian origins and become a luxurious display piece.

Libre assemblage de retailles de tissu irrégulières et difficilement récupérables, la «pointe-folle» fut d'abord l'une des formes les plus économiques de la courtepointe. Dès la fin de l'époque victorienne, la fabrication des courtepointes n'avait déjà plus la même raison d'être : de nécessité domestique qu'elle avait été jusqu'alors elle devenait passe-temps. Donnant libre cours à leur imagination, les femmes créent des pointes-folles d'une couleur et d'une richesse incroyables, souvent avec des tissus d'une telle fragilité qu'ils n'auraient pu servir comme simples dessus-de-lit d'usage courant. L'artisane accomplie de London (Ontario) qui a confectionné la courtepointe dont un détail est reproduit ci-contre a habilement incorporé monogramme et date, soit 1885, à son œuvre. De petites dimensions, soit environ 160 cm sur 172 cm, notre courtepointe aura peut-être servi de tapis de table. Les brocarts de soie unis et à motifs dont elle est faite pourraient être des retailles de robes; mais ils pourraient tout autant provenir de ces sacs d'étoffes fines que l'on vendait à l'époque dans le commerce. À l'instar de la salopette de mineur qui s'est transformée en blue-jean mode, la pointe-folle victorienne avait cessé d'être utilitaire pour devenir un objet décoratif de luxe.

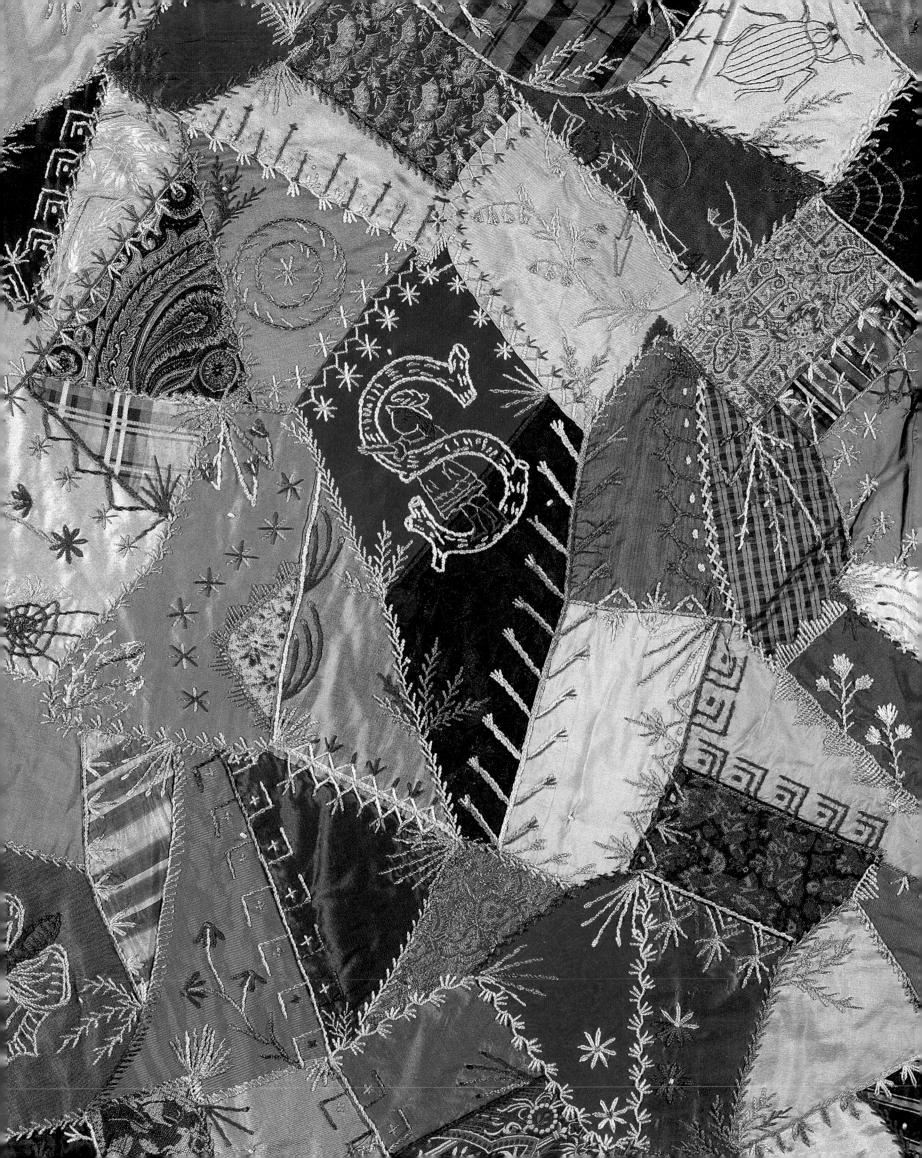

Paisley shawls spilled their "Persian cones" of colour down the nineteenth century. The fashion for these wraps began late in the eighteenth century, when beautiful cashmere shawls were introduced into Europe from Kashmir, India. To satisfy the demand, shawls in imitation of the Indian were produced in weaving centres in France, Scotland and England. In the early 1800s, weavers in Paisley, Scotland, began to mass-produce fine adaptations of Kashmiri shawls. Hence, *paisley* became the popular name for these exotic patterns and for the shawls themselves – from the hand-loomed, hand-embroidered soft woollen shawls worn by Queen Victoria to the inexpensive cotton versions worn by shop-girls. Shawls became the ubiquitous outer garment of the mid-nineteenth century, perfect to wear over the spreading skirts of the period. In Canada, every woman who could afford one had a paisley shawl in her wardrobe.

After 1870, the narrowing of the fashion silhouette and the proliferation of inexpensive copies eventually diminished the shawl's status. These gloriously coloured wraps became sofa throws, lap robes and table covers. Today, however, the famous paisley pattern is considered an international fashion classic.

L'introduction en Europe de magnifiques châles en cachemire importés de l'Inde, vers la fin du XVIIIe siècle, ne tarda pas à susciter la vogue des châles dits «paisley», qui allait se maintenir au cours du siècle suivant. Très en demande, ces châles furent vite produits sur le continent à l'imitation des modèles indiens dans les centres textiles de France, d'Écosse et d'Angleterre. Au début des années 1800, la ville de Paisley, en Écosse, commença à fabriquer une série de belles adaptations des châles du Cachemire. Elle devait donner son nom aux motifs exotiques de ces étoffes, et aux châles eux-mêmes — tant ceux de laine moelleuse tissés et brodés à la main que portait la reine Victoria, que ceux des vendeuses, en coton bon marché. Caractéristique de la toilette féminine vers le milieu du XIXe siècle, le châle s'harmonisait parfaitement avec les jupes amples de l'époque. Au Canada, toutes les femmes qui en avaient les moyens possédaient leur «paisley».

Après 1870, avec la mode des jupes plus étroites et le foisonnement de copies bon marché, le «paisley» allait perdre de son prestige. On le retrouve alors converti en housse de canapé, couverture ou tapis de table. Aujourd'hui, toutefois, dans de nombreux pays du monde, le célèbre motif «paisley» fait figure de classique.

The birth of quintuplets to a rural family in the small town of Callander, Ontario, in 1934 caused an international sensation that was to shape the future of the five identical girls. The first quintuplets known to have survived, the Dionne Quints were raised like princesses for the first nine years of their lives, during which they were the object of intense public curiosity. Tourists from all over North America flocked to Callander to watch the girls playing in a park created for their use. Those who could not visit Quintland could buy Quint-endorsed products, read about the children in magazines, or see them in Hollywood movies. Among the most popular products were Dionne Quintuplet dolls, of which the only authorized versions were made by the Madame Alexander Doll Company of New York. They came in sets of five, of course, each doll sometimes being identified with a necklace or pin bearing the quint's name: Annette, Yvonne, Cécile, Émilie or Marie. The dolls in the

Museum's set, representing the girls at about the age of two, closely resemble them and are even dressed in what was said to be each child's favourite colour. They stand only about 19 centimetres tall, but some versions measured almost 60 centimetres, making a full set quite a family for any little girl to handle.

Transportation toys are usually modelled on the prevailing mode of the times. For example, when the horse powered most forms of travel, models of horses could be found in every nursery. In the twentieth century, the automobile replaced the horse not only on the road but in the hearts of little boys. The vehicles pictured here with one of the Quints are a small truck from the 1930s, a fantasy sports car from the late forties, and a Canadian-made transport truck from the fifties.

En 1934, la naissance de quintuplées dans une famille paysanne de la petite ville de Callander en Ontario prit les proportions d'un événement international, qui devait décider de l'avenir des cinq jumelles identiques. Premières quintuplées à survivre à l'accouchement, les sœurs Dionne furent élevées en princesses pendant les neuf premières années de leur vie, époque où elles étaient l'objet d'une intense curiosité publique. Des touristes de toute l'Amérique du Nord venaient en effet les voir au jeu dans un parc aménagé spécialement pour elles et ceux qui ne pouvaient se rendre à Callander pouvaient acheter les produits Dionne autorisés, lire des articles sur les jumelles ou voir les fillettes dans les films de Hollywood. Des poupées à l'image des quintuplées furent parmi les articles les plus en demande. Fabriquées en exclusivité par la société Madame Alexander Doll de New York, elles se vendaient en groupe de cinq, bien entendu, et portaient parfois un collier ou une épingle indiquant le nom d'une des jumelles : Annette, Yvonne, Cécile, Émilie ou Marie. Celles que nous voyons ici représentent les enfants âgées d'environ deux ans; elles offrent une nette ressemblance avec les jumelles et même les couleurs des vêtements correspondraient aux préférences de chacune des quintuplées. Elles mesurent environ 19 cm, bien que d'autres modèles atteignaient presque 60 cm. Un groupe de cinq meublait donc bien des heures de jeu.

Les véhicules miniatures occupèrent également nombre de jeunes. Reflet des moyens de transport du moment, il va sans dire qu'on retrouvait des petits chevaux dans toutes les chambres d'enfants à l'époque des voitures hippomobiles. Au XXᵉ siècle, l'automobile remplace le cheval non seulement sur les voies de circulation, mais aussi dans le cœur des petits. On voit ici, autour d'une poupée Dionne, un petit camion des années trente, une voiture de course de la fin des années quarante et un poids lourd des années cinquante.

The Chinese moon cake is an important ritual food at the festival celebrating the autumn harvest. Among the many legends about the origins of the moon cake ritual is that of Chang É, who stole the herb of longevity from her husband, the famous archer Hou Yu, ate it, flew to the moon and settled there. Her flight is depicted in a print at the upper right of the photograph. Another legend says that Ming Huang, a popular emperor of the Tang dynasty, instituted the tradition to commemorate an enjoyable visit he paid to the moon in a dream. A connection has also been made with the revolutionary struggle against the Mongols: the signal for the uprising is said to have been hidden in moon cakes distributed to the people. Today, the telling of these ancient legends enriches the festivities, which include cultural events and garden parties at which fruits and moon cakes are served. The recipe for moon cakes, which in Canada has gradually been modified by changing tastes and the incorporation of local ingredients, usually includes flour, sugar, lard, baking soda, yellow-bean and black-bean paste, lotus paste, melon seeds, almonds and ham. The cakes vary in size, but are always round to symbolize the moon. During the festival, pastry shops in Chinese communities across Canada will make moon cakes using utensils like those shown here. The scale is for weighing the ingredients, and the engraved wooden moulds identify the shop, the maker, the ingredients and the variety of moon cake.

Le gâteau de lune chinois est un met rituel important servi lors de la fête automnale des moissons. Au nombre des légendes qui en évoquent les origines, on retrouve celle de Chang É, femme du célèbre archer Hou Yu, qui déroba à son mari l'herbe de la longévité, la mangea et s'envola vers la lune où elle établit sa demeure. Son voyage est figuré dans une estampe en haut à droite sur la photo. Selon un autre récit, Ming Huang, empereur fameux de la dynastie Tang, institua la tradition en souvenir d'un agréable séjour dans la lune qu'il avait fait en rêve. On mentionne d'autre part le soulèvement contre les Mongols, dont le signal aurait été donné par un message caché dans des gâteaux de lune distribués aux rebelles. Ces légendes enrichissent de nos jours les manifestations culturelles et réceptions en plein air où sont servis fruits et gâteaux de lune à l'occasion des festivités. La confection du gâteau de lune a connu quelques modifications au Canada selon l'évolution du goût et l'incorporation d'ingrédients locaux. Elle comprend d'ordinaire farine, sucre, saindoux, bicarbonate de soude, pâte de haricots jaunes et noirs, pâte de lotus, graines de melons, amandes et jambon. Les gâteaux diffèrent par leur taille mais ont toujours la forme ronde, symbolique de la lune. À l'occasion du festival, partout au Canada les pâtisseries chinoises préparent des gâteaux de lune à l'aide d'ustensiles comme ceux que nous voyons ici : balance pour peser les ingrédients et moules en bois gravés identifiant la pâtisserie, le pâtissier, les ingrédients et le type de gâteau.

Few occasions in the Hindu calendar are more colourful than the autumn festival of Durga Puja, which celebrates the triumph of good over evil. This event is the highlight of the year for people from the Indian state of West Bengal, but is also observed throughout India and wherever Hindus live. The Durga image is the focus of five days of celebration and worship, after which it is cast into the river to symbolize the cycle of birth and death and the return of the goddess and humans to their regular activities.

This image shows the powerful goddess Durga, personifying knowledge and righteousness, slaying the Buffalo Demon, who represents darkness, evil and ignorance. Seated on her lion, Durga is attended by the gods of war and auspicious beginnings and by the goddesses of wealth and the arts. Many craftsmen have combined their skills to produce from clay, foil, wood, paper, tin and plant fibre a vibrant object of worship. The Museum's image was, for several years, the focus of the annual Durga Puja organized by the Bengali cultural association of Ottawa. When a new image was brought from Calcutta, this one escaped its traditional fate to become part of the Museum's collection.

Peu de fêtes hindoues rivalisent en pittoresque avec le festival automnal durga-puja, qui marque le triomphe du bien sur le mal. Principale fête de l'année pour les Indiens du Bengale occidental, le durga-puja est célébré dans toute l'Inde et tous les milieux hindous. Pendant cinq jours, l'image de Durga est exposée à l'adoration des fidèles, puis elle est jetée à l'eau pour symboliser le cycle de la naissance et de la mort, le retour de la déesse et des humains à leurs occupations coutumières.

L'image que nous reproduisons montre la puissante déesse Durga, personnification de la connaissance et de la droiture, terrassant le buffle emblématique de l'obscurité, du mal et de l'ignorance. Assise sur un lion, Durga est entourée des dieux de la guerre et des heureux débuts ainsi que des déesses de la richesse et des arts. De nombreux artisans ont combiné leurs techniques pour tirer de l'argile, de la feuille métallique, du fer-blanc, du bois, du papier et de la fibre végétale un objet de culte palpitant de vie. Notre image fut longtemps au cœur des festivités du durga-puja organisées chaque année par l'association culturelle Bengali d'Ottawa. Remplacée par une nouvelle sculpture apportée de Calcutta, elle a échappé à son sort traditionnel pour entrer dans la collection du Musée.

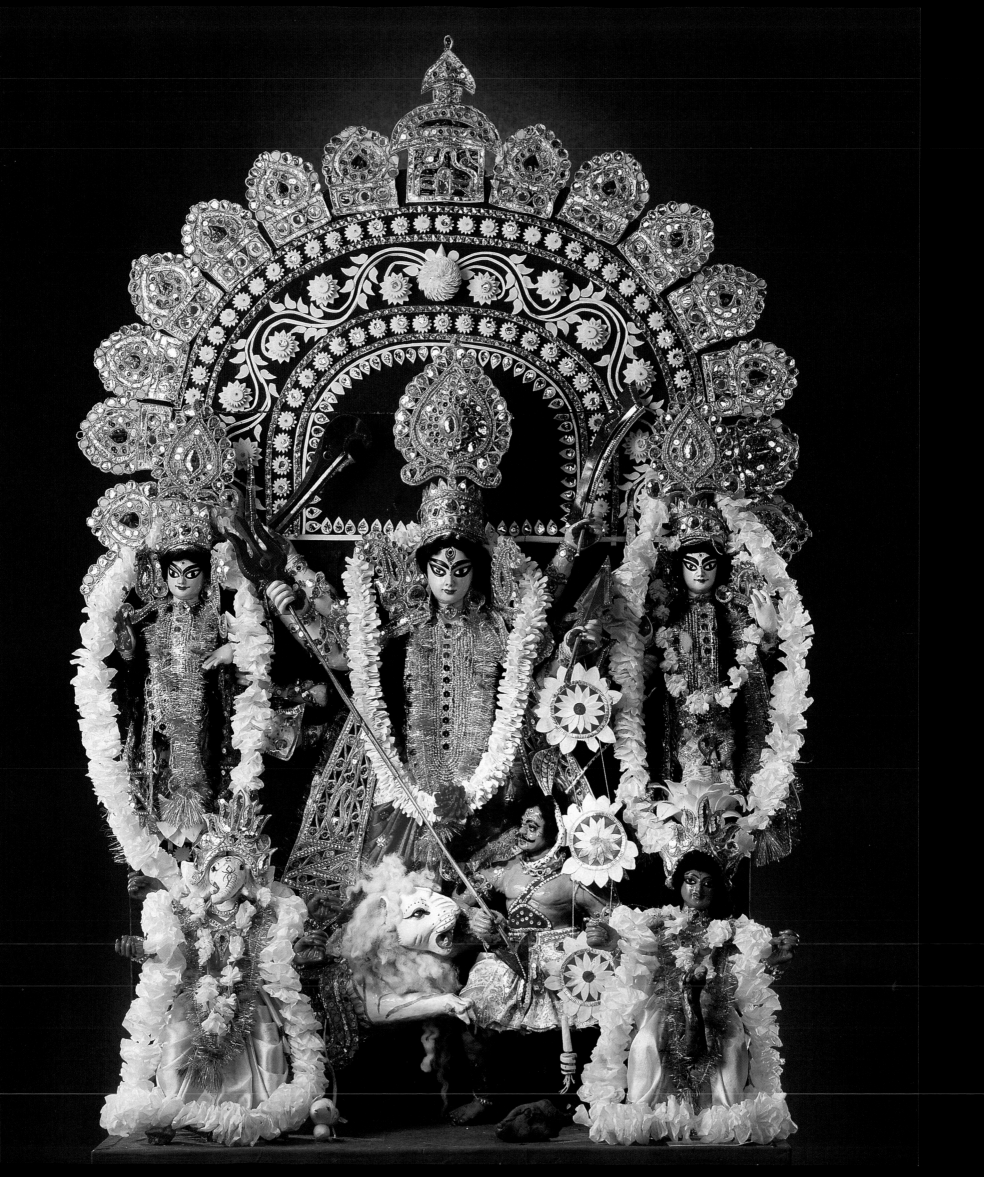

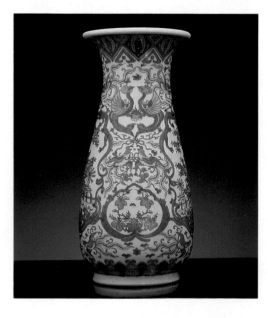

Victorian interest in the French rococo style gave Canadian craftsmen of the mid-nineteenth century great latitude in indulging their decorative fancies. The cabinetmaker who produced this elaborate walnut and mahogany sideboard has used typical rococo motifs, such as scrolls, foliage, fruit and flowers, to lighten and enhance its appearance. Although the piece is unmarked, its style and history suggest that it may have been made in Québec City in the cabinet factory of William Drum between 1855 and 1865. The wealth and sophisticated taste of prominent families in Victorian Canada, as well as the patronage of a growing middle class, supported the talents of craftsmen like Drum. Jean-Thomas Taschereau, a member of a leading seigneurial family, who became a judge of the newly formed Supreme Court of Canada in 1875, used this sideboard in his home in Québec City. After his death the sideboard passed to his son, Louis-Alexandre Taschereau, lawyer, politician, and later premier of Quebec. The sideboard makes a fine setting for a cut-glass punch-bowl made by G.H. Clapperton and Sons of Toronto, a pair of English girandoles in apple-green glass, and two nineteenth-century Japanese vases.

Le goût victorien pour le style rocaille laissait à l'artisan canadien du milieu du XIXᵉ siècle une grande liberté quant à la décoration. Dans ce buffet ouvragé, en noyer et en acajou, l'ébéniste emprunte certains motifs caractéristiques du rocaille, tels que volutes, feuillages, fruits et fleurs, pour alléger sinon égayer un meuble d'apparence plutôt massive. Bien qu'il ne soit pas signé, ce meuble pourrait provenir, par son style et son historique, de l'atelier de William Drum à Québec. Comme d'autres artisans de l'époque, Drum trouvait sa clientèle dans les grandes familles canadiennes riches au goût raffiné, ainsi que parmi la bourgeoisie moyenne de plus en plus nombreuse. Jean-Thomas Taschereau, issu d'une influente famille seigneuriale et l'un des premiers juges de la Cour suprême du Canada en 1875, possédait jadis ce buffet dans sa résidence de Québec. Après sa mort, le meuble échut à son fils, Louis-Alexandre Taschereau, avocat et homme politique qui allait devenir premier ministre du Québec. Le buffet met ici en valeur un bol à punch en verre taillé de G.H. Clapperton and Sons de Toronto, une paire de girandoles anglaises de couleur vert pomme et deux vases japonais du XIXᵉ siècle.

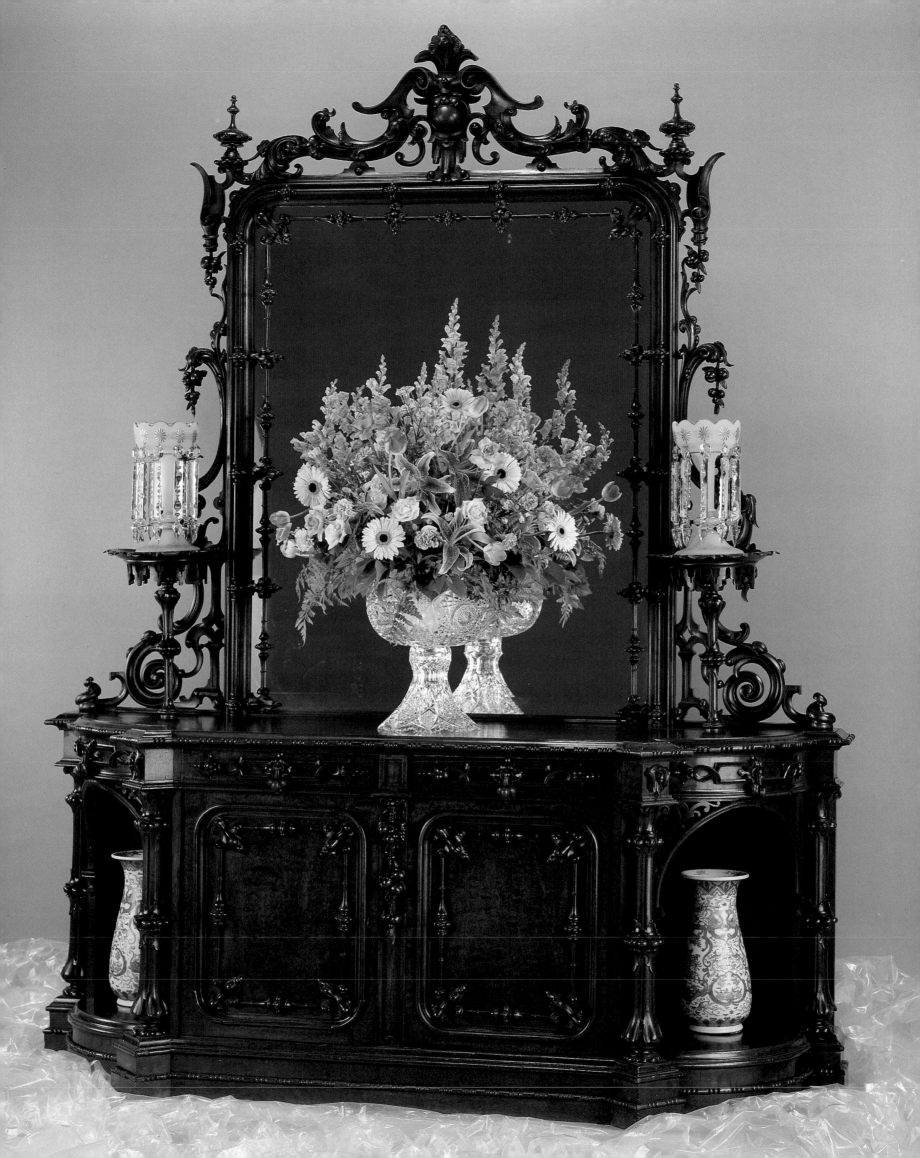

Canada had its first taste of royal fever in 1860, when the Prince of Wales toured what is now Eastern Canada. One of the many public structures the future King Edward VII opened, dedicated or inaugurated was the Victoria Bridge, a tubular railway bridge across the St. Lawrence River between Montréal and Longueuil. The occasion has been commemorated in the painting on this headboard, part of a colourful suite of painted bedroom furniture. The artist has represented the Prince by the traditional symbols of his rank – the crown and three feathers. In 1860, the citizens of the colonies had innumerable opportunities to purchase goods bearing this ancient royal symbol. For example, dinnerware such as the Royal Worcester plate shown at right was ordered from England for the royal visit and probably sold at public auction as soon as the Prince left town. Souvenirs were in such demand that, in Montréal, a ballroom constructed for the visit was disassembled and the pieces sold as mementos. Souvenirs of the 1860 visit can still be found in Canadian homes and museums, and the legend persists that the Prince used each one personally. It has not been established who commissioned this patriotic bedroom suite, but one thing is certain: the Prince of Wales did *not* sleep here.

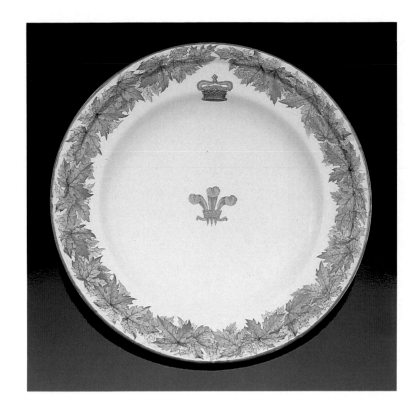

Une visite du prince de Galles dans l'est du pays en 1860 révéla le goût des Canadiens pour les manifestations royales. À cette occasion, le futur Édouard VII présida de nombreuses inaugurations, dont celle du pont Victoria, structure tubulaire qui permet aux trains de traverser le Saint-Laurent de Montréal à Longueuil. L'événement a été commémoré en peinture sur cette tête de lit où l'artiste a représenté le prince par les symboles traditionnels de son rang : la couronne et trois plumes. Les habitants des colonies eurent, en 1860, d'innombrables occasions d'acheter des articles portant cet antique symbole royal. Entre autres, des pièces de vaisselle, comme l'assiette Royal Worcester qui figure à gauche, furent commandées d'Angleterre pour la visite royale, puis sans doute vendues aux enchères dès le départ du prince. L'engouement était tel qu'une salle de bal construite à Montréal pour l'occasion fut déconstruite et vendue morceau par morceau. Aujourd'hui encore, foyers et musées canadiens conservent des souvenirs de l'événement et la tradition veut que le prince ait utilisé chacun de ces objets. On ignore toujours qui a commandé ce mobilier d'inspiration patriotique, mais une chose du moins est certaine : le prince de Galles n'y a *jamais* dormi.

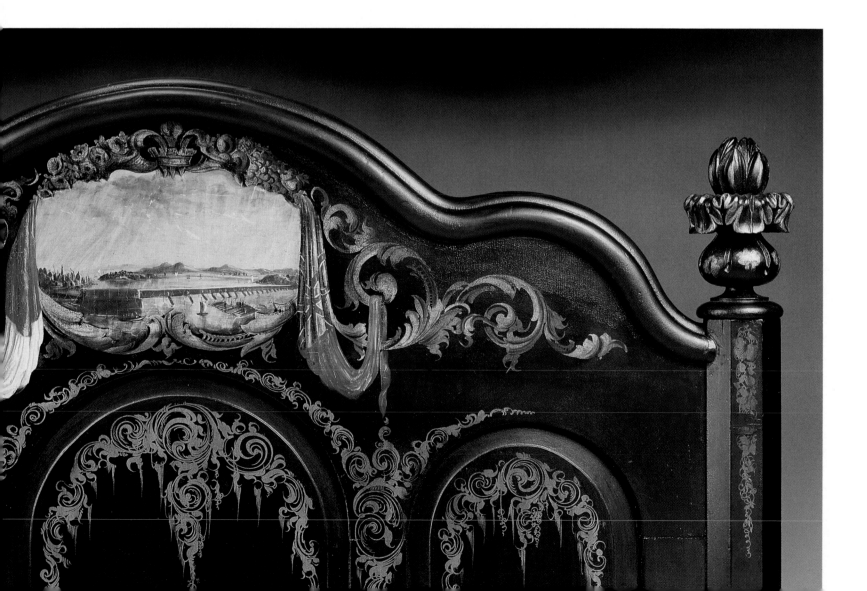

More than two metres high, this is a desk fit for a prime minister – Canada's first, Sir John A. Macdonald. A gift from supporters, the secretary/bookcase had an honoured place in the study at Earnscliffe, his Ottawa residence. Macdonald spent most mornings there, in what he called his "workshop", before leaving for the House of Commons. The words *Dominion Secretory*, carved on the drawers between the desk and the bookcase, are of course a play on the word *secretary* and Sir John A.'s *tory* politics. A particularly interesting feature of the piece is the two stacks of drawers, hinged at the back, which can be opened to create a double-pedestal desk, or closed to give the effect of two panelled doors. The secretary's simple outline when closed, its rows of turned spindles, and its shallow carving are characteristic of a furniture style influenced by the English designer Charles Lock Eastlake that was popular in Canada in the 1870s and 80s. The desk's primary wood is walnut, with decorative maple veneer. It can now be seen in Macdonald's restored office in the East Block of the Parliament Buildings.

Another Canadian furniture-maker proud of his materials and his craft took pains to integrate the date, place and origins of the piece into the complex inlaid design of this tilt-top table. In 1903 it was presented to Mr. T. R. Ronald of the County of Kent in England, after his retirement as president of the Dominion Atlantic Railway of Nova Scotia. A railway official told Mr. Ronald that the table had been made by a man living "a hermit life in the woods a few miles behind Kentville, with the most primitive tools." Among the woods used are oak, maple, birch, ash, beech and cherry. The Museum was pleased to be able to repatriate this unusual table in 1966.

Premier homme d'État à être nommé premier ministre du Canada, sir John A. Macdonald reçu ce secrétaire de ses partisans. Haut de 2,5 mètres, ce meuble occupait une place d'honneur dans le cabinet de travail du premier ministre à Earnscliffe, sa résidence d'Ottawa. C'est là que Macdonald passait le plus souvent ses matinées, dans son «atelier», avant de se rendre à la Chambre des communes. L'inscription *Dominion Secretory*, gravée sous le rayonnage du haut, est bien entendu un calembour sur les mots *secretary* (secrétaire) et *tory* (conservateur). Le meuble se distingue par ses deux caissons à tiroirs, articulés, qui peuvent former un bureau ministre ou prendre l'aspect d'une porte à deux battants. Sa ligne simple lorsqu'il est fermé, ses rangées de balustres, le faible relief du détail sculpté appartiennent à un style de meuble influencé par l'Anglais Charles Lock Eastlake, en vogue au Canada dans les années 1870 et 1880. Le meuble est en noyer rehaussé de placages d'érable. Il se trouve aujourd'hui dans le bureau restauré de sir John A. Macdonald sur la colline du Parlement, dans l'édifice de l'Est.

Un autre ébéniste canadien, fier de ses matériaux et de son art, a pris grand soin d'inscrire la date d'exécution et la provenance de son ouvrage parmi les arabesques de cette table marquetée à plateau basculant. Celle-ci fut offerte en 1903 à M. T.R. Ronald du comté de Kent en Angleterre, après son départ de la Dominion Atlantic Railway de Nouvelle-Écosse, dont il était président. Elle lui fut présentée comme l'œuvre d'un homme «menant une vie d'ermite en forêt, à quelques milles de Kentville, et travaillant avec les outils les plus primitifs». Chêne, érable, bouleau, frêne, hêtre, cerisier font partie des bois utilisés. Le Musée a pu rapatrier ce meuble peu commun en 1966.

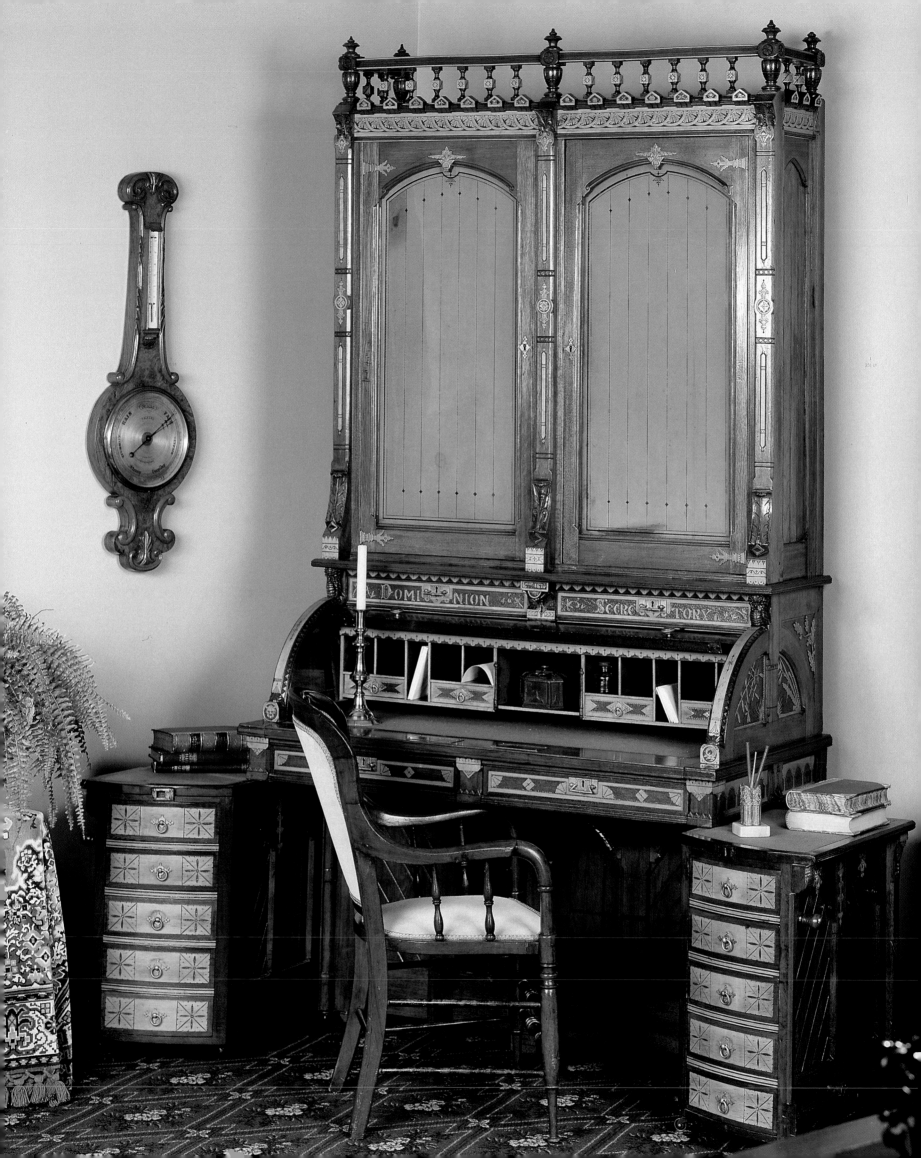

The lute is the most important musical instrument in the countries of the Near and Middle East. An ancestor of the Western lute, it spread through Islam in various forms. The instrument illustrated (facing page), which was designed between 1967 and 1975, constitutes a synthesis of modern experimental research and the art of making traditional stringed instruments. This "violut", as its creator Maher Akili calls it, is the product of joint research with several musicians, composers, acoustics experts, and stringed-instrument manufacturers. Marrying traditional techniques and innovation so as to extend the instrument's acoustical range, it features sympathetic strings added to the soundboard and inlays on the back to enrich the tone of the violut.

The age-old arts of marquetry, inlaying with ivory, ebony or mother-of-pearl, and engraving precious metals accentuate the shape of an instrument, as on the head of the banjo (at right), made by James Kindness. But they also observe the acoustic principle that the diversity of the materials used improves the timbre. This art, which seems inherent in lute-making, was perfected when the decorative arts were flourishing in the Islamic countries.

Like the Moslem artists who found an inexhaustible source of inspiration in the orderly arrangement of lines, Akili used geometric forms on his violut to create a motif in mother-of-pearl and ivory that is repeated four times.

The detail of the design shows how the play of figure and ground allows the initial diamond motif to expand into a six-pointed star, simultaneously evoking the image of a hexagon and an abstract floral theme. Simple repetition of these interwoven lozenges generated the graceful shapes on the back of the lute. The art of the stringed-instrument maker thus combines the functional with the aesthetic, wedding the beauty of the sound to that of the object and the quality of the workmanship to that of the decoration.

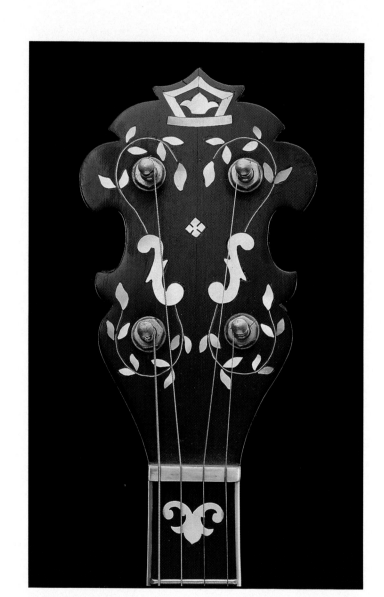

Le luth est l'instrument de musique le plus important des pays du Proche et du Moyen-Orient. Ancêtre du luth occidental, il s'est répandu sous diverses formes dans l'Islam. Conçu entre 1967 et 1975, celui qui nous est présenté (en regard) constitue une synthèse de la recherche expérimentale moderne et de l'art de la lutherie traditionnelle. Appelé «violut» par son créateur Maher Akili, il est le résultat d'une recherche menée de pair avec quelques interprètes, compositeurs, luthiers et acousticiens. Mariant les techniques traditionnelles à l'innovation afin d'étendre le champ sonore de l'instrument, des cordes sympathiques furent ajoutées sur la table d'harmonie et des incrustations sur le dos vinrent enrichir la sonorité du violut.

De tradition millénaire, l'art de la marqueterie, de l'incrustation d'ivoire, de nacre, d'ébène ou de la gravure de métaux précieux, sert à rehausser la forme d'un instrument, telle que la tête du banjo (à gauche) de James Kindness. Mais il répond aussi au principe acoustique voulant que la diversité des matériaux utilisés ajoute à la finesse du timbre. Cet art, qui semble inhérent à la facture du luth, s'est perfectionné pendant que l'art décoratif prenait son essor et florissait dans les pays de l'Islam.

À l'instar des artistes musulmans qui puisèrent dans l'organisation rationnelle des lignes une source intarissable d'inspiration, l'artiste use ici de formes géométriques pour créer avec la nacre et l'ivoire un motif quatre fois répété. Le détail du dessin laisse voir comment, par le jeu des vides et des pleins, le motif initial du losange s'épanouit en une étoile à six branches évoquant à la fois la figure de l'hexagone et un thème floral abstrait. Par la répétition même de ces losanges entrelacés, une forme gracieuse se découpe sur le dos du luth. L'art de la lutherie combine ainsi le fonctionnel à l'esthétique, il marie la beauté du son à celle de l'objet, la finesse de la facture à celle de la décoration.

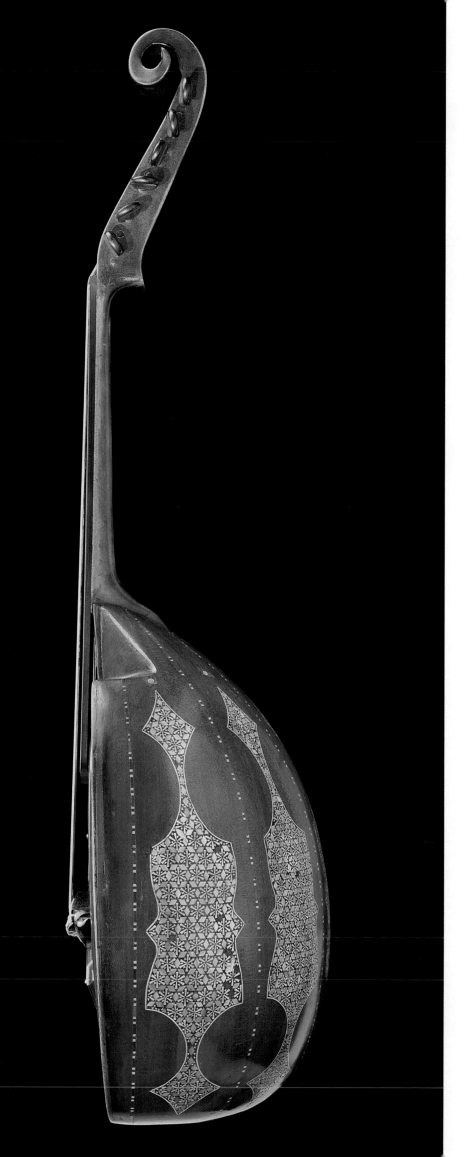

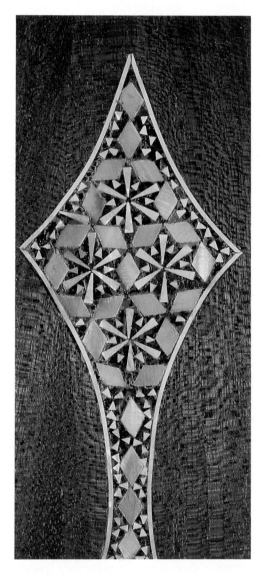

133

 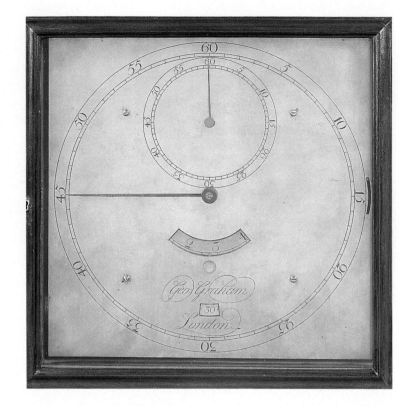

"In building the winter habitation on St. John's Island, I constructed a strong stone chimney, to the back of which I secured the clock with the greatest precaution, and the room was kept temperate by an iron stove. In a few days the clock was regulated to mean or equal time; and always examined and compared by equal latitudes of the sun and stars."

Samuel Johannes Holland, in 1764 appointed the first surveyor general of British North America, cherished the precise astronomical clock that would make his maps valuable references for many years. The clock's maker was George Graham, renowned British designer of precision instruments. Holland used the clock, whose face is shown above next to his own, to determine the longitudes for surveys of Prince Edward Island, Cape Breton, the lower St. Lawrence valley, the coast of New England, and areas of Upper and Lower Canada. His astronomical observations were published by the Royal Society. Holland set high standards of accuracy in land measurement and mapping, made important contributions to astronomy and geography, and trained many young surveyors and cartographers. His legacy is evident not only in maps, charts and reports, but in the landholding systems of Ontario, the Maritime Provinces, and parts of Quebec.

« Lorsque j'ai bâti l'habitation d'hiver dans l'île St. John's, j'ai construit une solide cheminée de pierre, au dos de laquelle j'ai fixé une horloge avec le plus grand soin; un poêle en fer maintenait la température voulue dans la pièce.» L'horloge fut réglée en quelques jours pour indiquer l'heure moyenne ou égale; puis constamment vérifiée en fonction des latitudes égales du soleil et des étoiles.

Samuel Johannes Holland, nommé en 1764 premier arpenteur en chef d'Amérique du Nord britannique, entourait de grandes précautions son horloge astronomique au mouvement précis. Au moyen de celle-ci, il établit des relevés topographiques qui furent consultés pendant de nombreuses années. Conçue par George Graham, célèbre fabricant britannique d'instruments de précision, l'horloge – dont le cadran figure ci-dessus à côté du portrait de Holland – permettait à l'arpenteur de déterminer les longitudes pour ses relevés topographiques dans l'île-du-Prince-Édouard, l'île du Cap-Breton, la vallée du Bas-Saint-Laurent, la côte de la Nouvelle-Angleterre et certaines régions du Haut et du Bas-Canada. Holland, dont les observations astronomiques furent publiées par la Royal Society, a établi des normes d'arpentage et de cartographie d'une grande rigueur. Il a largement contribué aux progrès de l'astronomie et de la géographie, et formé de nombreux arpenteurs et cartographes. Outre les cartes, relevés et rapports qu'il nous a laissés, son influence est encore sensible de nos jours dans les régimes de possession de l'Ontario, du Manitoba et de certaines parties du Québec.

The founders of the Medalta Stoneware Company might be surprised to learn that their robust bean crocks, squat brown teapots, and sturdy milk pitchers have found their way into modern homes as collector's items. Like all Medalta ware, the pieces shown here are neither rare nor beautiful, and even today are not very expensive. They were Canadian-made by a company whose name was derived from its site, Medicine Hat, Alberta, and which used nationality as a selling-point. The original Medalta Stoneware Company was founded in 1916 in an era of optimism and industrial expansion. Medicine Hat was a prime commercial site, situated on natural gas fields that Rudyard Kipling said gave it "all hell for a basement". With suitable clay deposits located nearby, a pottery industry was inevitable. Other ceramics companies came and went in The Hat, most of them specializing in bricks or sewer pipes. It was Medalta, however, with its full line of kitchen and table ware for homes and restaurants, that put the city on the map. Their production never posed a serious threat to the giant English and American potteries that dominated the Canadian market, but Medalta held its own for over forty years, through bankruptcy, depression and two world wars. Medalta finally closed in 1959. Today, another small company operates under the Medalta name, producing such items as the brown bean pot pictured below, second from the right in the front row.

Les fondateurs de la Medalta Stoneware Company seraient peut-être surpris de retrouver dans les maisons modernes leurs robustes pots de terre, leurs théières trapues et leurs lourds pichets à lait parmi les objets de collection. Comme toutes les poteries Medalta, les pièces présentées ici ne sont ni rares ni d'une esthétique particulièrement recherchée, et leur prix demeure encore très abordable. Société canadienne nommée d'après son emplacement (Medicine Hat, Alberta) et qui faisait valoir à sa clientèle l'origine canadienne de ses produits, la Medalta fut fondée en 1916 à une époque d'optimisme et d'essor industriel. Medicine Hat, avec ses riches gisements de gaz naturel qui faisaient comparer son sous-sol à un enfer par l'écrivain Rudyard Kipling, était un emplacement commercial de choix. La proximité de dépôts d'argile devait y attirer une industrie de la poterie. D'autres fabricants d'objets en terre, surtout de briques ou de conduites d'égouts, y ont eu leur usine. Mais c'est la Medalta qui fit connaître la ville, avec sa vaste gamme d'articles, d'ustensiles et de vaisselle d'usage domestique et commercial. Sans jamais menacer sérieusement les géants anglais et américains de la poterie qui dominaient alors le marché canadien, la compagnie demeura active pendant plus de quarante ans, traversant la faillite, la Crise et deux guerres mondiales. Elle fermera ses portes en 1959. Une autre entreprise fonctionne aujourd'hui sous le même nom, produisant des articles tels que la marmite en terre brune représentée ci-dessous au premier rang, deuxième à partir de la droite.

137

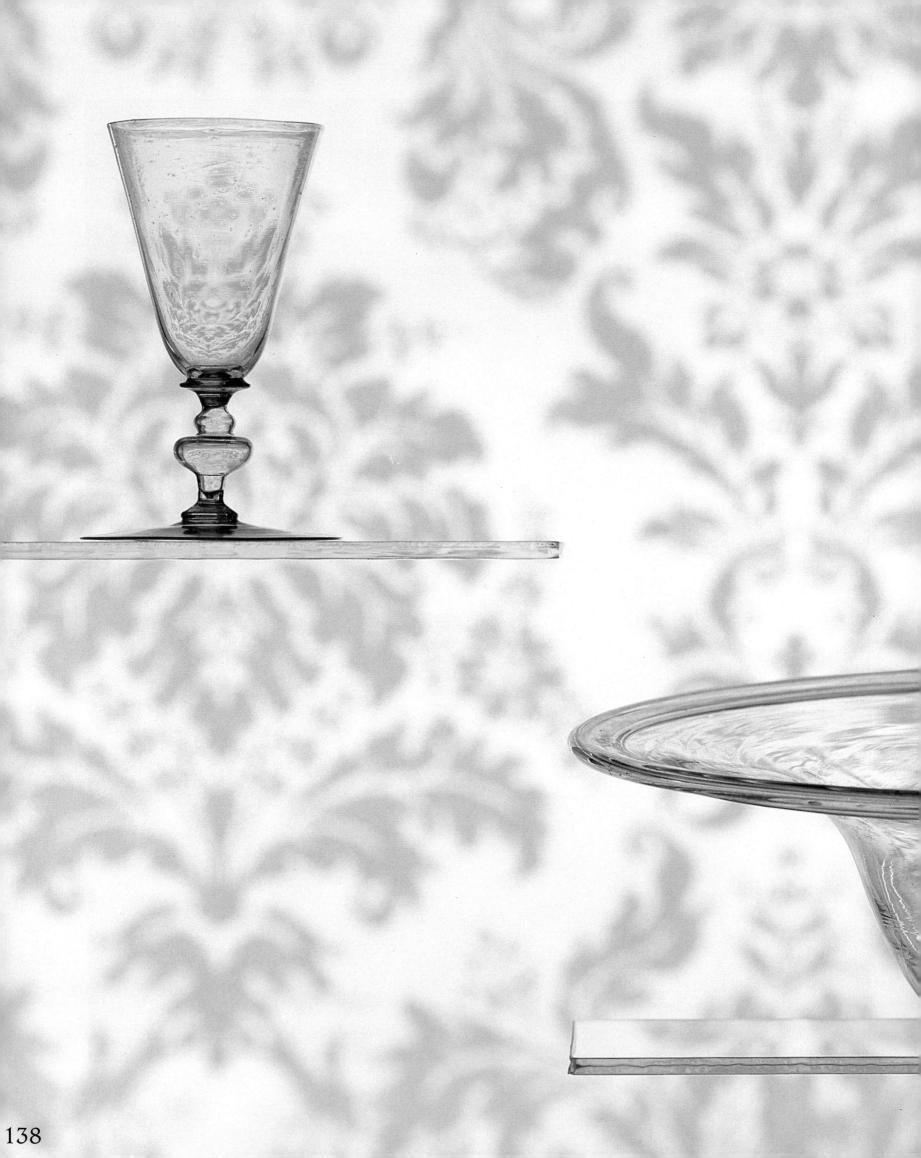

138

The shallow glass bowl pictured here was a family heirloom for almost two hundred years before the Museum acquired it. Its original owners were a Loyalist family, said to have emigrated from New York State in 1783 to become one of the first families to settle Prince Edward County in Southern Ontario. The bowl is free-blown in bottle glass with a wide folded rim. It could have been made in either England or the United States, where similar items are thought to have been produced before the American Revolution. Its unusual shape makes it a curiosity; no one has been able to determine what it might have been used for.

The goblet, in French glass known as *verre fougère*, is as fragile an object as one could ever hope to see survive for two centuries. Nothing is known about the history of the goblet itself, but many fragments of this type of thin, soda-lime glass have been found at the fortress of Louisbourg in Nova Scotia. Glasswares made in France were exported to Louisbourg during the fortress's brief lifespan, before the British demolished it in 1760. Thus, the Museum's well-preserved example is a treasure indeed, looking exactly as it would have to those who used it in the mid-1700s.

Le bol en verre peu profond représenté ici fut conservé près de deux siècles dans la même famille avant que le Musée n'en fasse l'acquisition. Il appartenait à l'origine à une famille loyaliste qui aurait émigré de New York, en 1783, avec les premiers colons du comté de Prince Edward, dans le sud de l'Ontario. Le bol, à large rebord, est en verre à bouteilles soufflé. Il pourrait provenir d'Angleterre mais aussi des États-Unis où l'on fabriquait des articles semblables avant la Révolution américaine. Sa forme inhabituelle en fait un objet de curiosité et l'usage qu'on a pu en faire reste un mystère.

La coupe, en verre fougère de fabrication française, est un objet étonnamment fragile pour avoir traversé deux siècles. Son historique nous est inconnu, mais de nombreux fragments du même type de verre sodocalcique mince ont été retrouvés à la forteresse de Louisbourg en Nouvelle-Écosse. On sait que la France fabriquait et exportait des articles de verre à Louisbourg pendant la brève existence de la forteresse, démantelée par les Britanniques en 1760. Le spécimen du Musée, précieuse pièce de collection, conserve l'aspect exact qu'il avait vers le milieu du XVIIIe siècle.

Canada had a certain romantic cachet in the nineteenth century, when views of faraway lands appealed to the Victorian imagination. Earthenware dishes with Canadian scenes were produced in British potteries not only for buyers in what we now call Canada, but also for an even larger market in the United States. There is also evidence that they were sold as far away as Mexico and Portugal. Plates decorated with under-glaze transfer prints like those shown here married the work of artists and printmakers with that of the enormous British pottery industry. Popular Canadian views included the walled city of Québec (lower right), Montmorency Falls near Québec (lower left), Montréal harbour with the steamboat *British America* (centre top), and Bytown (Ottawa) on the Rideau Canal (centre bottom). In these scenes, as in the engravings that were their sources, the rawness of the Canadian settlements has been softened. The illustrations on the other two plates, showing a little girl shovelling snow and a boy tobogganing, first appeared on a series of Christmas cards published in Montréal in the 1880s. They are from a multi-scene pattern called "Canadian Sports", made by a Scottish potter, John Marshall and Company.

C'est empreint du romantisme des terres lointaines que le Canada apparaissait à l'imagination victorienne. À cette époque, les potiers britanniques produisent de la vaisselle en terre cuite, non seulement pour leur clientèle d'Amérique du Nord britannique mais aussi pour le vaste marché des États-Unis. Leurs produits se vendent même jusqu'au Mexique et au Portugal. Des assiettes comme celles-ci, ornées de reproductions d'estampes vernissées, marient le travail de l'artiste et du graveur à celui de la gigantesque industrie britannique de la poterie. Parmi les motifs alors en vogue, on retrouve la citadelle de Québec (en bas à droite), les chutes Montmorency (en bas à gauche), le port de Montréal avec le vapeur *British America* (en haut au centre) et la ville de Bytown (Ottawa) sur le canal Rideau (en bas au centre). Ces scènes, tout comme les gravures dont elles sont tirées, offrent une image édulcorée des dures conditions de vie dans la colonie. Les illustrations qui figurent sur les deux autres assiettes — une fillette dans la neige tenant une pelle et un garçonnet en toboggan — proviennent de cartes de Noël imprimées à Montréal dans les années 1880. Elles font partie d'un ensemble ayant pour thème les sports canadiens, fabriqué par la société écossaise John Marshall and Company.

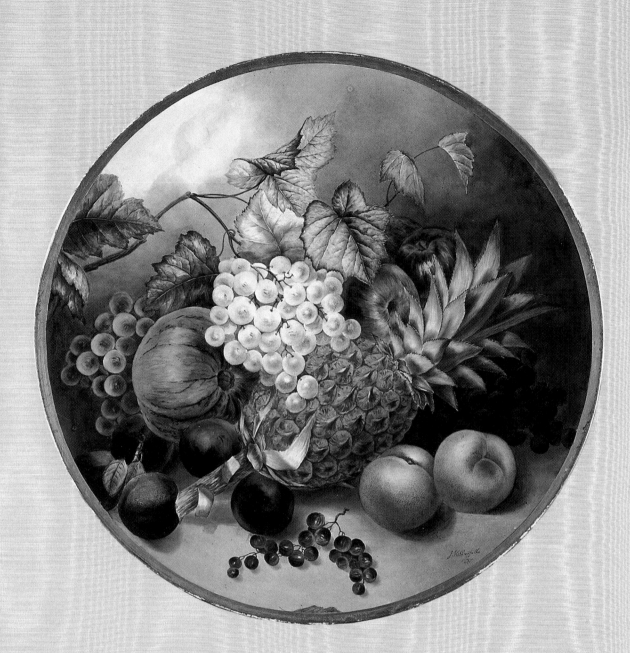

John Howard Griffiths was a master of the art of china decorating. He was born in England in 1826 and was trained there, probably at the famous Mintons pottery, before emigrating to Canada in mid-century. Griffiths became well known as an artist and teacher of china decorating and was one of the founders, and later principal, of the Western School of Art in London, Ontario. Many prizes and honours came his way, including the privilege of hand-decorating a porcelain tête-à-tête tea set that the Canadian government gave to Queen Victoria on her Golden Jubilee in 1887. The works shown here, which were hand-painted on ceramic blanks imported from England or France, include a circular wall plaque, 1887; a moonflask vase, circa 1880–98; and a door push, 1892.

John Howard Griffiths fut un maître de la peinture sur porcelaine. Né en Angleterre en 1826, il reçoit sa formation dans son pays natal, sans doute chez le célèbre Minton, avant d'émigrer au Canada vers le milieu du siècle. Rénommé pour son œuvre et son enseignement de cette technique, il est l'un des fondateurs de la Western School of Art de London (Ontario), dont il devint directeur. Comblé de prix et d'honneurs, il eut entre autres le privilège de décorer un tête-à-tête en porcelaine pour le thé, offert par le Canada à la reine Victoria lors de son jubilé en 1887. Peintes sur céramique vierge importée d'Angleterre ou de France, les œuvres reproduites comprennent une plaque murale circulaire (1887), un vase rond à panse aplatie (vers 1880-1898) et une garniture de porte (1892).

Children opening the Eaton's catalogue of 1950–51 would have instantly recognized this doll on skates. Barbara Ann Scott, "Canada's darling of the ice lanes", had a career as brief as it was extraordinary. In 1948 she won, within a five-week period, the European, World, and Olympic figure-skating championships. Seventy-thousand fans gave Barbara Ann a superstar's welcome when she returned to her home in Ottawa. The Reliable Toy Company, of Toronto, was quick to recognize the marketability of a doll in her image and sold them from 1949 to 1955, dressed in a variety of costumes. In the meantime, Barbara Ann had become the star of an American ice show, but retired from skating a few years later. Her legacy? A few surviving dolls, the memory of a petite blonde champion twirling on an outdoor rink, and a generation of Canadian women, now in their thirties, named Barbara Ann.

Just as Barbara Ann Scott inspired many little girls to become figure skaters, toy locomotives made little boys dream of being train engineers. The models shown here are trackless – meant to be pushed or pulled along the floor – and date from the late nineteenth century to the 1920s.

Un enfant ouvrant le catalogue Eaton de 1950-1951 aurait vite reconnu cette petite patineuse. Barbara Ann Scott, enfant chérie des Canadiens, eut une carrière aussi brève qu'extraordinaire. En 1948, elle remportait, en cinq semaines, les championnats européen, mondial et olympique de patinage artistique. À son retour à Ottawa, 70 000 admirateurs l'accueillaient en triomphe. La société Reliable Toy de Toronto ne tarda pas à réaliser les possibilités commerciales d'une poupée à l'image de la championne, qu'elle vendit avec différents costumes de 1949 à 1955. Devenue à cette époque la vedette d'un spectacle américain de patinage, Barbara Ann Scott allait toutefois mettre fin à sa carrière quelques années plus tard. Son héritage? Quelques poupées, le souvenir d'une petite blonde virevoltant sur la glace et toute une génération de femmes, maintenant dans la trentaine, qui porte le prénom Barbara Ann.

Tout comme l'exemple de Barbara Ann Scott attira de nombreuses fillettes vers le patinage artistique, les locomotives miniatures ont fait rêver les petits garçons d'une carrière de mécanicien. Les modèles représentés ici, conçus sans rails, se situent entre la fin du XIXe siècle et les années vingt.

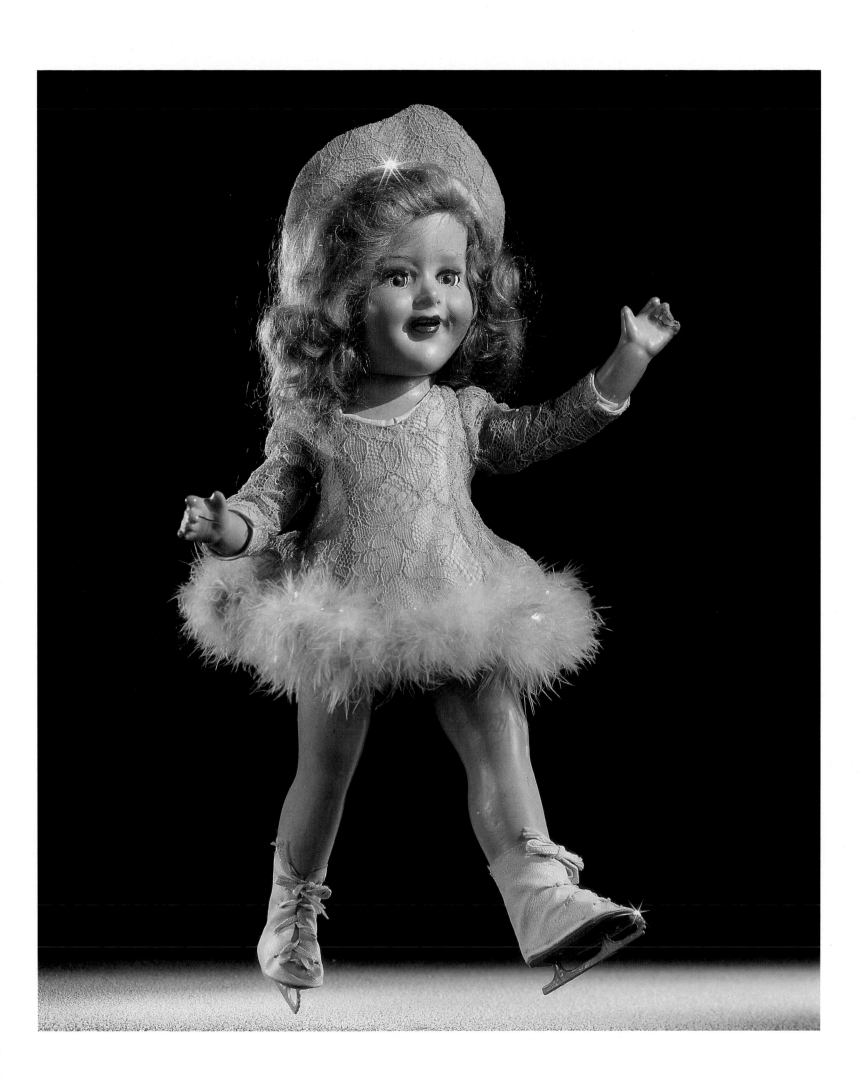

"It took 23 months to make this display", Archelas Poulin wrote on a sign hanging in his ballroom masterpiece. Poulin was clearly proud of the labour he had lavished on the 113 figures in this scene, each of which moves in response to a network of hidden mechanisms driven by electric motors. Dancers whirl, musicians play, and feet beneath the toilet doors tap in time to the music. Poulin's artistry comes out of a rich tradition of wood carving in Quebec. And like many folk artists, his creative genius began to flower in a period of personal isolation. After the young resident of Lac-Mégantic, Quebec, was severely injured in a logging accident in 1917, he took up a pocketknife and began to whittle carvings from pine. The twenty-four dioramas he completed depicting the life of Christ caused such a sensation at local fairs that he decided to take them on the road, first by train and later by truck. Visitors to fairs as far away as Cuba and Mexico marvelled at the ingenuity of Poulin's mobile exhibit. When the entire display was stolen in Boston in 1926, Poulin was undaunted. Soon he was touring with another show. Each of his twelve new dioramas represented a month in the life of rural Quebec one hundred years ago. This ballroom scene was one of several additions made after he acquired a modern tractor-trailer in the late 1940s. The adventurous Poulin is part of a small phenomenon of itinerant carvers who bring their art to their audiences, usually in small towns and rural fairs.

Dans une inscription placée bien en évidence au centre de son chef-d'œuvre, Archelas Poulin précise : «J'ai mis 23 mois à produire cet ouvrage.» Fier de son travail, le sculpteur nous présente dans cette scène 113 personnages animés par des mécanismes invisibles mus à l'électricité. Les danseurs tournoient, les musiciens jouent avec entrain et des pieds visibles sous la porte des cabinets marquent le tempo. Représentant d'une riche tradition québécoise de sculptures sur bois, Poulin, comme de nombreux artistes populaires, a révélé son génie créateur dans la solitude. Après un grave accident sur un chantier en 1917, le jeune habitant de Lac-Mégantic (Québec) se mit à sculpter le bois de pin avec un couteau de poche. Il réalisa ainsi vingt-quatre dioramas inspirés de la vie du Christ. Encouragé par le grand succès de son œuvre dans les foires locales, il entreprit une tournée en Amérique, d'abord en train, puis en camion. Jusqu'à Cuba et au Mexique, les visiteurs des foires s'émerveillèrent de son ingéniosité. Le vol de ses vingt-quatre dioramas à Boston en 1926 ne l'empêcha pas de poursuivre sa carrière. Peu de temps après, il présente en tournée un nouveau spectacle : douze dioramas représentant les mois de l'année dans le Québec rural du siècle dernier. Il y ajoutera plus tard cette scène de bal, avec plusieurs autres œuvres, après avoir fait l'acquisition d'un camion à remorque vers la fin des années quarante. Aventurier, Poulin est l'un de ces sculpteurs marginaux qui vont à la rencontre de leur public, souvent dans les petites villes et les foires rurales.

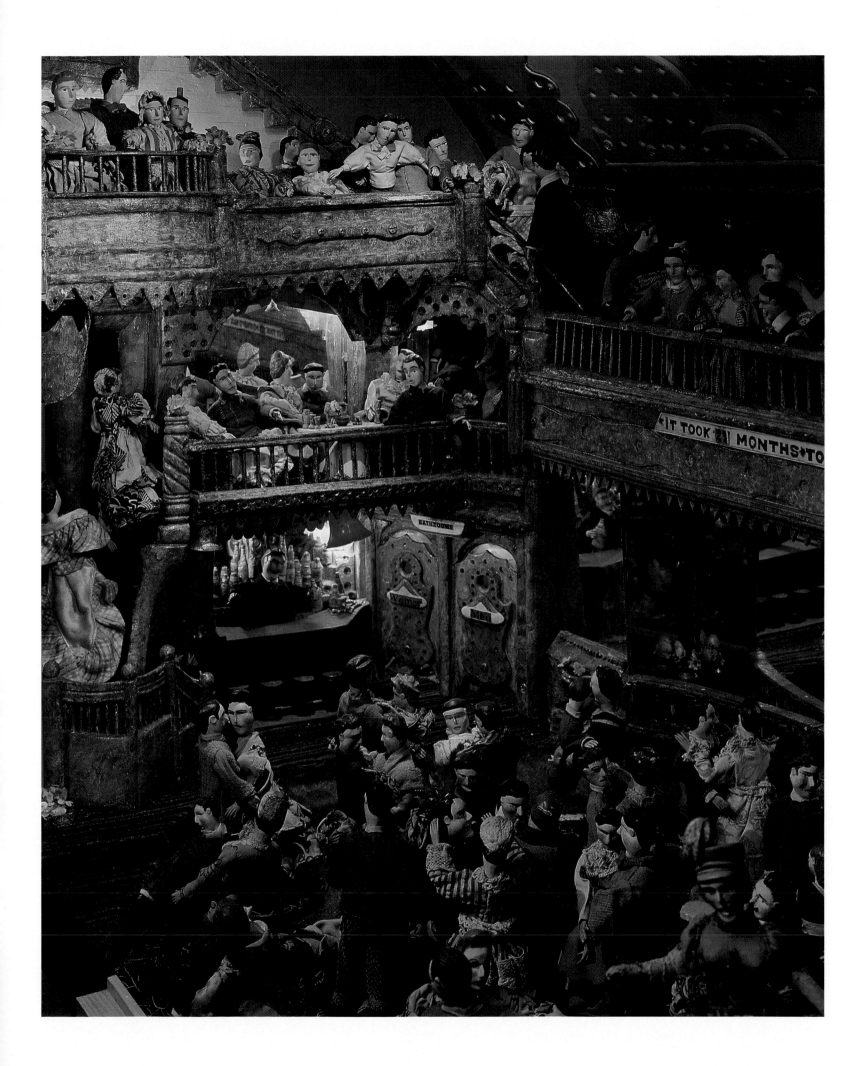

147

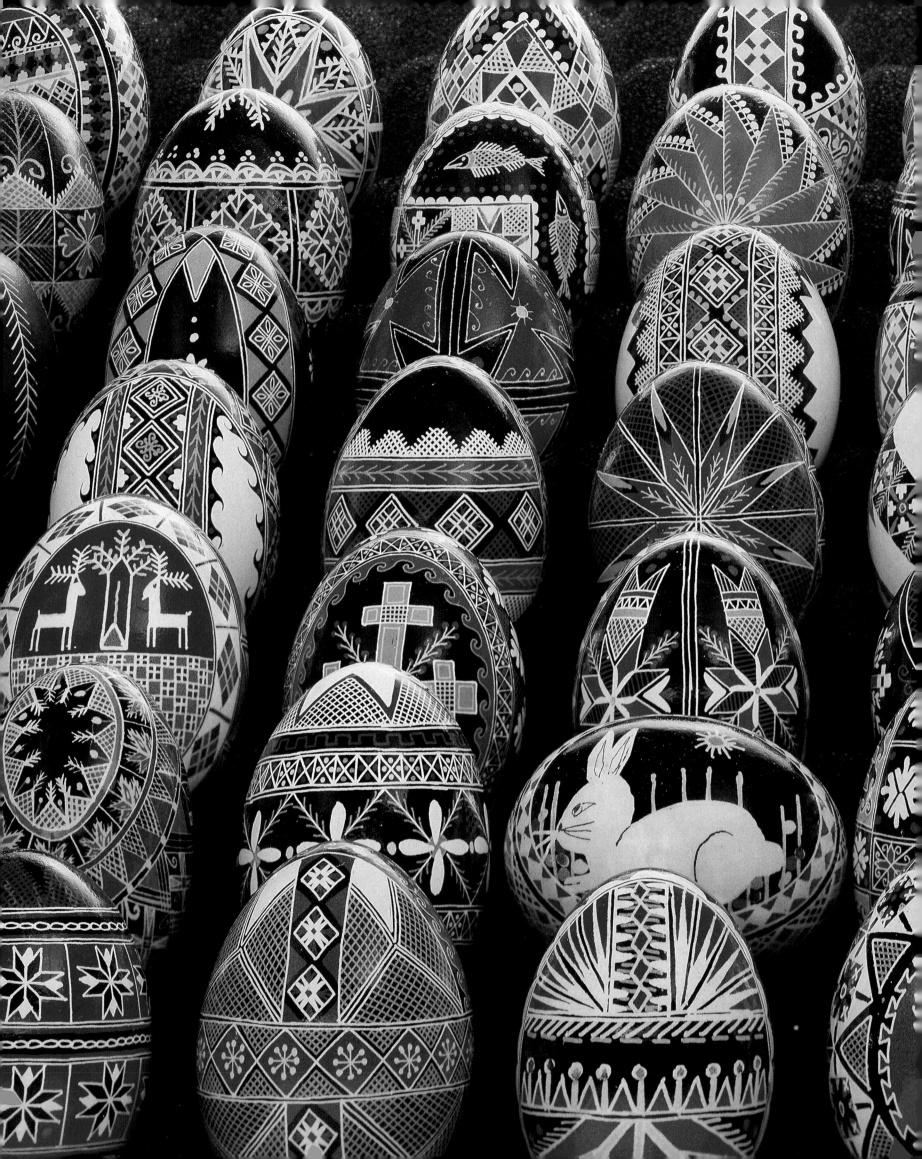

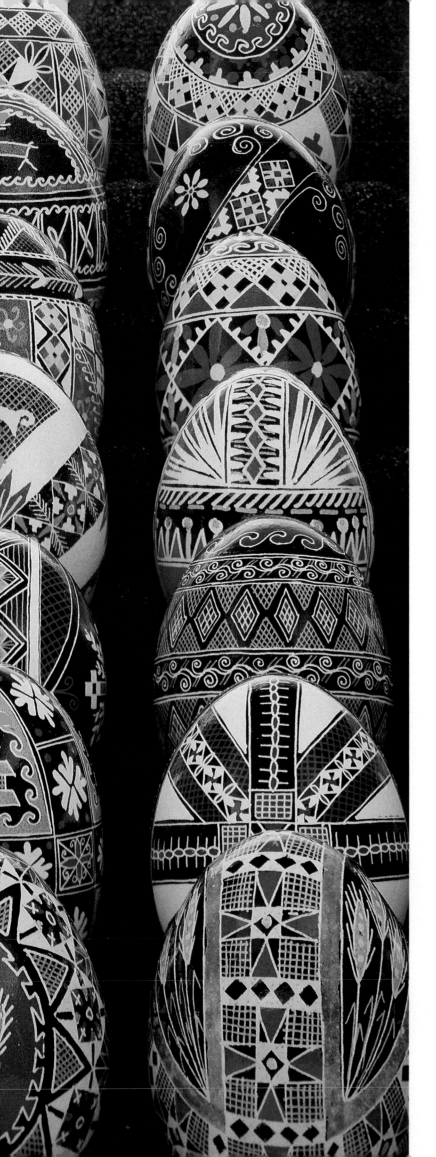

The Slavic peoples have been decorating eggs since prehistoric times, originally in the belief that their magic would assure the coming of spring. Later, under Christianity, the decorated egg became a symbol of the Resurrection and its message of renewal. The Ukrainian community in Canada has developed this traditional craft into a vivid cultural symbol and a source of ethnic pride. Their rich decorative heritage gives Ukrainian egg-painters enormous scope for originality. Among the myriad ornamental motifs that can be recognized in the Museum's egg collection are symbols drawn from solar, plant, animal and ecclesiastical sources. Ukrainians call these eggs *pysanky*, from the verb *pysaty*, "to write". The design is "written" on the shell in molten wax, using a stylus, before the dyes are applied. As in batik, the wax protects the areas not to be dyed.

La coutume slave de décorer les œufs remonte à la préhistoire, époque où la croyance magique associait cet acte à la venue du printemps. Avec le christianisme, l'œuf décoré est devenu symbole de la Résurrection et de son message de renouveau. Au Canada, les Ukrainiens en ont fait un emblème de leur culture et une source de fierté collective. Une vaste iconographie assure la diversité et l'originalité de leurs créations. Parmi des myriades d'ornements, la collection du Musée présente des motifs évoquant le soleil, les plantes, les animaux et la symbolique religieuse. Les Ukrainiens appellent ces œufs *pysanky*, d'après le verbe *pysaty* qui signifie «écrire». Le dessin est en effet «écrit» à l'aide d'un style sur la coquille enduite de cire fondue, avant l'application des couleurs. Comme dans le batik, la cire protège les parties en réserve.

The vessels pictured here are products of a studio-glass movement that began in the 1960s. In North America, most glass articles had been produced in factory settings, and designers rarely worked the glass themselves. But in the sixties the development of glass with a lower melting point made it possible to build a furnace small enough to fit into a studio. Suddenly, artists could work independently. They developed new approaches to cutting, casting, blowing, engraving, sandblasting and laminating glass. The result has been the creation of exquisite works such as those shown here. Bracketing the spare, elegant lines of Darrell Wilson's bottles, the opalescent colours of Daniel Crichton's vessels confront the contrasting textures of François Houdé's large white vase. These and other glass artists transform a glowing molten substance into finished works that seem to retain some of that liquid luminosity. Their sensuous appeal has aroused an increasingly enthusiastic response, making art glass one of the most popular craft media in Canada among collectors.

Les vases représentés ci-dessous et en regard sont un exemple du renouveau qu'a connu la verrerie d'atelier depuis les années 1960. En Amérique du Nord, la plupart des objets de verre étaient auparavant produits en usine, rarement étaient-ils façonnés par des artistes. L'invention d'un verre fusible à basse température, dans les années soixante, permit la construction d'un fourneau aux dimensions réduites utilisable dans un atelier d'artiste. Dès lors, le verrier pouvait travailler de façon autonome. Renouvelant les techniques de moulage, de sablage, de soufflage, de taille, de gravure et de laminage du verre, les verriers nous ont donné des œuvres exquises et variées, telles qu'en témoignent celles que nous reproduisons ici. Ainsi, la pureté et l'élégance des formes dans les flacons de Darrell Wilson de même que l'opalescence des couleurs dans les vases de Daniel Crichton côtoient-elles les textures contrastées dont François Houdé a fait usage pour réaliser son grand vase blanc. L'attrait esthétique de ces œuvres, qui rappellent la luminosité du verre en fusion, touche un public de plus en plus large et fait de la verrerie l'un des types de créations artisanales les plus recherchés par les collectionneurs au Canada.

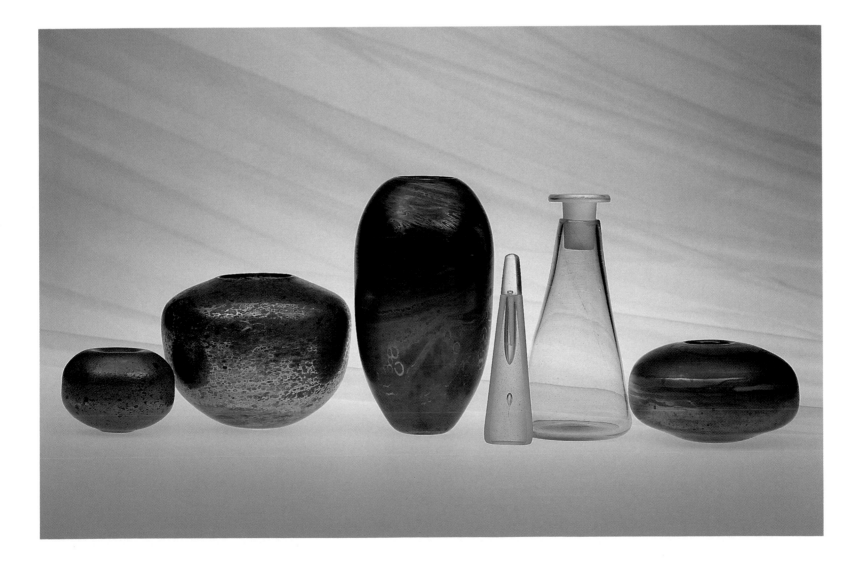

Catalogue

6–7

Quips and Cranks and Wanton Wiles,
Nods and Becks and Wreathèd Smiles
Gerald McMaster, 1953–
Pastel
Image: 16.5 cm H x 127 cm W
CANES V-A-256

The drawing was created especially to serve as a dedication for this book. It shows the stylized figures of Assiniboine dancers costumed for the Fools Dance, which is performed once a year, in late spring, to bring happiness and goodness to everyone. The dancers appear against a semicircular background that represents a tipi opened up and laid out flat. John Milton's poem "L'Allegro" provided the title for the drawing.

The artist, Gerald McMaster, is curator of the Museum's collection of contemporary Indian and Inuit art. He has generously donated his drawing to the collection.

8–9

Wooden Horse, ca. 1810
Acquired at Saint John, New Brunswick
Carved alder, horsehair, glass
69.8 cm L x 63.5 cm H
HIS C-245

10–11

Pair of Windows, ca. 1840
Stained and painted leaded glass
Each 84.3 cm H x 26.6 cm W, including frame
HIS D-3267

The windows were formerly in the General Hospital, Kingston, Ontario. Newly constructed as a municipal hospital, the structure was modified to house the Parliament of the new United Province of Canada (now Quebec and Ontario), which held its meetings there between 1841 and 1843.

12

Mishapishoo (Water Spirit) 1974
Norval Morrisseau, 1931–
Ojibwa
Acrylic on paper
80.7 cm H x 183.5 cm W
CANES III-G-1102

6–7

Moqueries, railleries et ruses saugrenues, hochements, signes invitants et sourires rayonnants
Gerald McMaster, 1953-
Pastel
Image: H. 16,5 cm; larg. 127 cm
SCE V-A-256

Ce dessin, créé spécialement pour ce livre, est dédié au peuple canadien. Il représente, sous une forme stylisée, des danseurs assiniboines costumés pour la Danse des fous, rite annuel célébré à la fin du pritemps comme gage de bonheur et de bienveillance. Les danseurs se détachent sur un motif en demi-cercle figurant un tipi ouvert et posé à plat. Le titre du pastel est tiré du poème «L'Allegro» de John Milton *(traduction)*.

L'artiste, Gerald McMaster, est conservateur de l'art amérindien et Inuit contemporain au Musée canadien des civilisations. Il a généreusement fait don de son dessin au Musée.

8–9

Cheval de bois, vers 1810
Acquis à Saint John
(Nouveau-Brunswick)
Aulne sculpté, crin de cheval, verre
L. 69,8 cm; H. 63,5 cm
HIS C-245

10–11

Fenêtres, vers 1840
Verre de plomb coloré et peint
Chaque pièce : H. 84,3 cm; larg. 26,6 cm, y compris le châssis
HIS D-3267

Elles proviennent de l'ancien hôpital général de Kingston en Ontario, dont la structure a été modifiée pour loger le Parlement du nouveau Canada-Uni (Québec et Ontario) entre 1841 et 1843.

12

Mishapishoo (L'Esprit des eaux) 1974
Norval Morrisseau, 1931-
Ojibwa
Acrylique sur papier
H. 80,7 cm; larg. 183,5 cm
SCE III-G-1102

14–15

Set of Chairs, ca. 1860–1910
Made by Heywood Brothers and Wakefield Company, New York State. Used at Government House, Ottawa.
Gilded hardwood, originally with woven cane seats, which have been recovered with green rep
92.7 cm H x 41.5 cm W x 39.4 cm D
HIS D-5422

15

(second from right)
Chair, ca. 1850
Made by William Drum, Québec, Quebec. Exhibited at the Great Exhibition, London, England, in 1851, and the Universal Exhibition, Paris, in 1855.
Mahogany, cotton brocade upholstery
83.5 cm H x 52 cm W x 47.5 cm D
HIS A-4857

26

Invitation to the wedding of Josephine Maud Spencer and Alexander McTaggart, M.D., on Wednesday 17 September 1884, at the home of the bride's parents. The evening wedding, at 8 o'clock, was followed by a reception from 8:30 to 10 o'clock. The photograph is of the wedding party.
Invitation: HIS D-10764
Photograph: HIS Neg. 78-950

27

Wedding Dress of Josephine Maud Spencer McTaggart, London, Ontario, 1884
Two-piece dress of silk, cotton and tulle, with train and veil
HIS D-10764

Wardrobe, ca. 1870
Made in Québec, Quebec
Maple and mahogany; part of a suite that also includes a bed, chest of drawers and nightstand
271 cm H x 241 cm W x 84 cm D
HIS A-568

14–15

Ensemble de chaises, vers 1860-1910
Fabriquées par la compagnie Heywood Brothers and Wakefield, État de New York; utilisées à Rideau Hall (Ottawa)
Bois franc doré, sièges cannés à l'origine, recouverts de reps vert à une date postérieure
H. 92,7 cm; larg. 41,5 cm; P. 39,4 cm
HIS D-5422

15

(deuxième à droite)
Chaise, vers 1850
Fabriquée par William Drum, Québec (Québec); présentée à la grande exposition de Londres en 1851 et à l'exposition universelle de Paris en 1855
Acajou, brocart de coton
H. 83,5 cm; larg. 52 cm; P. 47,5 cm
HIS A-4857

26

Faire-part pour les noces de Josephine Maud Spencer et du docteur Alexander McTaggart, le mercredi 17 septembre 1884, chez les parents de la mariée. Le mariage eut lieu à 20 h et fut suivi d'une réception de 20 h 30 à 22 h. La photographie montre les invités de la noce.
Faire-part : HIS D-10764
Photographie : HIS Nég. 78-950

27

Costume nuptial de Josephine Maud Spencer McTaggart, London (Ontario), 1884
Ensemble deux-pièces en soie, coton et tulle, avec traîne et voile
HIS D-10764

Armoire, vers 1870
Fabriquée à Québec (Québec)
Érable et acajou; le mobilier comprend également un lit, une commode et une table de chevet
H. 271 cm; larg. 241 cm; P. 84 cm
HIS A-568

28

Belt (detail), ca. 1870
Maker of belt and tiara possibly
Sigurtur Vigfússon, of Reykjavik,
Iceland
Silver filigree, gilded
108.5 cm L
CCFCS 69-94.4

29

Lady's Festive Costume
(*Skautbúningur*), ca. 1870
Iceland
Consists of seven pieces: jacket
with gold metallic embroidery,
skirt with embroidered oak-leaf
design, veils over shaped mount,
tiara and belt
CCFCS 69-94.1−7

30

Ping (Vase), early 1900s
China
Carved jade
14.5 cm H x 4.5 cm diam.
CCFCS 80-441

31

Bride's Wedding Costume, mid-
nineteenth century
Taiwan
Satin, sequins, rhinestones, glass
beads
Jacket: 63.7 cm L
Skirt: 96.5 cm L
CCFCS 74-10.1−2

Groom's Wedding Coat, mid-
nineteenth century
Taiwan
Silk damask
74.9 cm L
CCFCS 74-11.2

Carpet, ca. 1985
China
Wool, carved
Courtesy Tapis d'Orient, Ottawa

32

Samovar, ca. 1850
Russia; brought to Canada 1920s
Brass
56.6 cm H x 30 cm W
CCFCS 76-531

28

Ceinture (détail), vers 1870
La ceinture et le diadème pour-
raient être l'œuvre de Sigurtur
Vigfússon, de Reykjavik, Islande
Filigrane d'argent doré
L. 108,5 cm
CCECT 69-94.4

29

Costume d'apparat féminin
(*skautbúningur),* vers 1870
Islande
Sept pièces : veste brodée de fils
métalliques dorés, jupe à motifs
de feuilles de chêne brodés, voiles
et accessoires, diadème et ceinture
CCECT 69-94.1−7

30

Ping (vase), début XXᵉ siècle
Chine
Jade sculpté
H. 14,5 cm; D. 4,5 cm
CCECT 80-441

31

Costume de mariée, milieu XIXᵉ
siècle
Taiwan
Satin, sequins, faux-diamants et
perles de verre
Veste : L. 63,7 cm;
jupe : L. 96,5 cm
CCECT 74-10.1−2

Tunique de marié, milieu XIXᵉ
siècle
Taiwan
Soie damassée
L. 74,9 cm
CCECT 74-11.2

Tapis, vers 1985
Chine
Laine
Avec la permission de Tapis
d'Orient, Ottawa

32

Samovar, vers 1850
Russie; apporté au Canada dans
les années 1920
Laiton
H. 56,6 cm; larg. 30 cm
CCECT 76-531

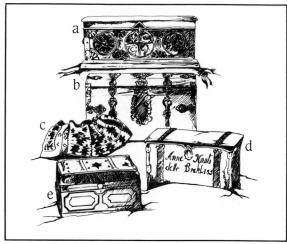

33

a Chest, ca. 1650
France; brought to Canada
ca. 1650
Corsican pine, carved
138 cm L x 57 cm W x
69.5 cm H
CCFCS 78-181

b Chest 1791
Berlin, Germany; brought to
Canada ca. 1800
Oak and metal
115 cm L x 67 cm W x 67.5 cm H
CCFCS 71-176

c Carpetbag, nineteenth century
Transcaucasian Russia; brought
to Canada ca. 1900
Wool
91 cm L x 45 cm H (incl. handle)
CCFCS 81-249

d Trunk 1858
Norway; brought to Canada
ca. 1905
Pine and metal
88 cm L x 45 cm W x 43 cm H
CCFCS 73-70

e Trunk, ca. 1850
England; brought to Canada
1890s
Sheet metal, painted and stamped
67.3 cm L x 42.2 cm W x 42 cm H
HIS D-5576

33

a Coffre, vers 1650
France; apporté au Canada vers
1650
Pin de Corse sculpté
L. 138 cm; larg. 57 cm; H. 69,5 cm
CCECT 78-181

b Coffre 1791
Berlin (Allemagne); apporté au
Canada vers 1800
Chêne et métal
L. 115 cm; larg. 67 cm; H. 67,5 cm
CCECT 71-176

c Sac de voyage, XIXᵉ siècle
Russie transcaucasienne; apporté
au Canada vers 1900
Laine
L. 91 cm; H. 45 cm (poignée
comprise)
CCECT 81-249

d Malle 1858
Norvège; apportée au Canada vers
1905
Pin et métal
L. 88 cm; larg. 45 cm; H. 43 cm
CCECT 73-70

e Malle, vers 1850
Angleterre; apportée au Canada
dans les années 1890
Tôle peinte et estampillée
L. 67,3 cm; larg. 42,2 cm;
H. 42 cm
HIS D-5576

34

Violin 1978
Nelphas Prévost, 1904–
Fassett, Quebec
Swamp white oak, painted and
varnished
62 cm L x 19 cm W x 9 cm D
CCFCS 80-540.1

Violin Case 1978
Nelphas Prévost, 1904–
Fassett, Quebec
Painted and varnished wood
77.5 cm L x 28 cm W x 12 cm D
CCFCS 79-1560.3

35

So (Panpipe) 1973
Seoul, Korea
Painted and inlaid wood
40.7 cm H x 35.6 cm W x
5.3 cm D
CCFCS 74-182

36

Long-Case Clock 1740s
Works marked "Philip Constantin,
London". Acquired in 1971 at
Rothesay, New Brunswick.
Walnut burl case, brass face and
works
218.5 cm H x 44.8 cm W x
22.3 cm D
HIS C-297

37

Pendule (Bracket Clock),
ca. 1730–50
Face and works marked "Charles
Le Roy, Paris, France"
Painted and gilded wooden case
and bracket, enamel face, brass
works
68 cm H x 45.7 cm W x 19.5 cm D
HIS 980.44.1a–f

34

Violon 1978
Nelphas Prévost, 1904-
Fassett (Québec)
Chêne bicolore, peint et vernis
L. 62 cm; larg. 19 cm; P. 9 cm
CCECT 80-540.1

Étui à violon 1978
Nelphas Prévost, 1904-
Fassett (Québec)
Bois peint et vernis
L. 77,5 cm; larg. 28 cm; P. 12 cm
CCECT 79-1560.3

35

So (flûte de Pan) 1973
Séoul (Corée)
Bois peint et marqueté
H. 40,7 cm; larg. 35,6 cm;
P. 5,3 cm
CCECT 74-182

36

Horloge de parquet 1740-1750
Mouvement signé «Philip
Constantin, London»; acquise en
1971 à Rothesay (Nouveau-
Brunswick)
Gaine en ronce de noyer, cadran et
mouvement en laiton
H. 218,5 cm; larg. 44,8 cm;
P. 22,3 cm
HIS C-297

37

Pendule (horloge de cheminée),
vers 1730-1750
Cadran et mouvement signés
«Charles Le Roy, Paris, France»
Gaine et étagère en bois peint et
doré, cadran émaillé, mouvement
en laiton
H. 68 cm; larg. 45,7 cm;
P. 19,5 cm
HIS 980.44.1a–f

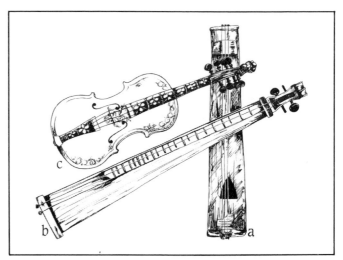

38–39

a Inuit Box Zither
Cape Dorset, Baffin Island,
Northwest Territories
Collected by J.D. Soper in
1924–25
Pine, twine strings
61.3 cm L x 10.9 cm W x
7.9 cm D
CANES IV-C-2691

b *Langspil* (Box Zither),
ca. 1895
Benedikt Araason
Husavik, Manitoba
Wood, metal strings
83 cm L x 13 cm W x 7.5 cm D
CCFCS 69-62

c Hardanger Fiddle 1928
Anders Odegaarden
Norway Valley, Alberta
Spruce and maple, inlaid with
mother-of-pearl
63 cm L x 21 cm W x 6 cm D
CCFCS 65-2
 This fiddle is one of about six
hundred instruments that
Mr. Odegaarden built.

40–41

Woodworking Tools
A few examples of the Canadian
Museum of Civilization's exten-
sive collection of craftsmen's tools
are illustrated. They include tools
from the cabinetmaker's shop of
Francis Jones, Middlesex, Ontario,
ca. 1850–94; from the woodwork-
ing shop of Edmond and Georges
Picard, Sainte-Louise, L'Islet
county, Quebec; and from a tool
cabinet manufactured in England,
brought to Canada, and used in
London, Ontario, by A. Sorrill,
ca. 1870. The tools were photo-
graphed on a traditional leather
craftsman's apron.

38–39

a Cithare sur caisse inuit
Cape Dorset, île de Baffin,
Territoires du Nord-Ouest
Recueillie par J.D. Soper en
1924-1925
Pin, cordes torsadées
L. 61,3 cm; larg. 10,9 cm;
P. 7,9 cm
SCE IV-C-2691

b *Langspil* (cithare sur caisse)
vers 1895
Benedikt Araason
Husavik (Manitoba)
Bois, cordes métalliques
L. 83 cm; larg. 13 cm; P. 7,5 cm
CCECT 69-62

c Violon de Hardanger 1928
Anders Odegaarden
Norway Valley (Alberta)
Épinette et érable, incrustations
de nacre
L. 63 cm; larg. 21 cm; P. 6 cm
CCECT 65-2
 Ce violon est l'un des quelque
six cents instruments de musique
fabriqués par M. Odegaarden.

40–41

Outils de menuisier
Ces quelques pièces de la vaste
collection d'outils anciens du Musée
canadien des civilisations pro-
viennent de l'atelier de l'ébéniste
Francis Jones, Middlesex (Ontario),
vers 1850-1894; de l'atelier des
menuisiers Edmond et Georges
Picard, Sainte-Louise, comté de
L'Islet (Québec); et d'un coffre à
outils, de fabrication anglaise, uti-
lisé à London (Ontario) par
A. Sorril vers 1870. Elles sont
présentées sur un tablier en cuir.

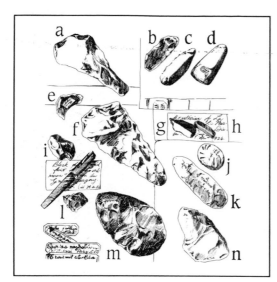

42

(a–n)
Archaeological Stone Specimens
Excavated or collected by Henri-
Marc Ami between 1914 and
1927
Lengths range from 4 to 19 cm

a Hand-Axe
Lower Palaeolithic
Cagny-sur-Somme, northeastern
France
ASC 21

b Side-Scraper, Convex
Middle Palaeolithic
Combe Capelle site, level III,
Dordogne, France
ASC 603-139

c Mousterian Point
Middle Palaeolithic
Combe Capelle site, level III,
Dordogne, France
ASC 604-139

d Polished Adze
Neolithic
Probably Bourgogne (Burgundy),
France
ASC 16

e "Parrot-Beak" Burin
Upper Palaeolithic
La Madeleine site, Dordogne,
France
ASC 349

f Hand-Axe
Lower Palaeolithic
Cagny-sur-Somme, northeastern
France
ASC 26a

g End-Scraper/Burin
Upper Palaeolithic
La Ferrassie site, Dordogne,
France
ASC 663-3

42

(a – n)
Spécimens archéologiques en
pierre
Exhumés ou recueillis par Henri-
Marc Ami entre 1914 et 1927
Longueurs : entre 4 et 19 cm

a Biface
Paléolithique inférieur
Cagny-sur-Somme (nord-est de la
France)
CAC 21

b Racloir simple, convexe
Paléolithique moyen
Site de Combe-Capelle, niveau III,
Dordogne (France)
CAC 603-139

c Pointe moustérienne
Paléolithique moyen
Site de Combe-Capelle, niveau III,
Dordogne (France)
CAC 604-139

d Erminette polie
Néolithique
Probablement de la Bourgogne
(France)
CAC 16

e Burin bec-de-perroquet
Paléolithique supérieur
Site de La Madeleine, Dordogne
(France)
CAC 349

f Biface
Paléolithique inférieur
Cagny-sur-Somme (nord-est de la
France)
CAC 26a

g Burin-grattoir
Paléolithique supérieur
Site de La Ferrassie, Dordogne
(France)
CAC 663-3

h End-Scraper
Upper Palaeolithic
La Ferrassie site, Dordogne,
France
ASC 549

i Aterian Point
Late-Middle Palaeolithic
North Africa
ASC

j Grindstone
Neolithic
Sidon, Syria
ASC 278

k Adze
Neolithic
Montières, France
ASC 3

l Borer
Upper Palaeolithic
La Ferrassie site, Dordogne,
France
ASC 549

m Hand-Axe
Middle Palaeolithic
Le Moustier, Dordogne, France
ASC 577

n Side-Scraper, Convex
Middle Palaeolithic
Combe Capelle site, level III,
Dordogne, France
ASC 603-165

43

A street of medieval buildings
built into the Château rock shelter,
Les Eyzies, Dordogne, France
Photograph by Henri-Marc Ami,
1923 (ASC Ms. No. 2934, No. 55)

45

Corner Cupboard 1863
Made by Charles C. Joynt for
Henry and Letticia Polk, Bastard
Township, Leeds County, Ontario;
in 1952 it was removed from the
house it was made for.
Butternut, painted finish
207 cm H x 191.5 cm W x
79 cm D
HIS D-1388

h Grattoir sur lame
Paléolithique supérieur
Site de La Ferrassie, Dordogne
(France)
CAC 549

i Pointe atérienne
Paléolithique moyen tardif
Afrique du Nord
CAC

j Affûtoir
Néolithique
Sidon (Syrie)
CAC 278

k Erminette
Néolithique
Montières (France)
CAC 3

l Perçoir
Paléolithique supérieur
Site de La Ferrassie, Dordogne
(France)
CAC 549

m Biface
Paléolithique moyen
Le Moustier, Dordogne (France)
CAC 577

n Racloir simple, convexe
Paléolithique moyen
Site de Combe-Capelle, niveau III,
Dordogne (France)
CAC 603-165

43

Bâtiments médiévaux construits
dans l'abri-sous-roche du Château,
Les Eyzies, Dordogne (France)
Photographie d'Henri-Marc Ami,
1923 (CAC ms. n° 2934, n° 55)

45

Encoignure 1863
Fabriquée par Charles C. Joynt
pour la maison de Henry et Letticia
Polk, Bastard Township, comté de
Leeds (Ontario), où elle fut
recueillie en 1952
Noyer cendré, peint
H. 207 cm; larg. 191,5 cm;
P. 79 cm
HIS D-1388

46

Kleiderschrank (Clothes Cupboard), ca. 1885
Attributed to John P. Klempp, a German-Canadian cabinetmaker of Hanover, Ontario
Cherry with maple and walnut inlay
229 cm H x 175.5 cm W x 52.6 cm D
HIS 978.17.1

47

Armoire, ca. 1775
Found at Notre-Dame-du-Bon-Conseil, Drummond County, Quebec
Pine carved with diamond-point panels; dark-green painted finish
216 cm H x 155 cm W x 53.5 cm D
HIS A-540

48

Peewee 1932
George Cockayne, 1906–
Madoc, Ontario
Carved and painted wood with applied shotgun shells
29.8 cm H x 27.9 cm W x 5 cm D
Patricia and Ralph Price Collection
CCFCS 79-1849

49

Shelf Bracket, ca. 1930
George Cockayne, 1906–
Madoc, Ontario
Carved and painted wood
15.5 cm L x 6.5 cm H x 3 cm D
CCFCS 75-1056

50–51

Model Canoe, ca. 1820
Made by Jean-Baptiste Assiginack, Chief of the Ottawa (Odawa) Nation, probably on Drummond Island, Lake Huron
Birch-bark canoe with six (originally seven) carved and painted wooden figures dressed in woollen cloth, feathers, tanned skin
94 cm L x 21 cm W x 19 cm H
CANES III-M-10-a–n

Reference: Garth J. Taylor, "Assiginack's Canoe: Memories of Indian Warfare on the Great Lakes", *The Beaver*, October/November 1986, pp. 49–53.

46

Kleiderschrank (armoire à vêtements), vers 1885
Attribuée à John P. Klempp, ébéniste germano-canadien de Hanover (Ontario)
Cerisier avec placages d'érable et de noyer
H. 229 cm; larg. 175,5 cm; P. 52,6 cm
HIS 978.17.1

47

Armoire, vers 1775
Trouvée à Notre-Dame-du-Bon-Conseil, comté de Drummond (Québec)
Pin sculpté, panneaux à pointes de diamants, peinte vert foncé
H. 216 cm; larg. 155 cm; P. 53,5 cm
HIS A-540

48

Peewee 1932
George Cockayne, 1906-
Madoc (Ontario)
Bois sculpté et peint, douilles de cartouche
H. 29,8 cm; larg. 27,9; P. 5 cm
Collection Patricia et Ralph Price
CCECT 79-1849

49

Support à tablette, vers 1930
George Cockayne, 1906-
Madoc (Ontario)
Bois sculpté et peint
L. 15,5 cm; H. 6,5 cm; P. 3 cm
CCECT 75-1056

50–51

Canoë (modèle), vers 1820
Fait par Jean-Baptiste Assiginack, chef des Outaouais (Odawa), sans doute à l'île Drummond (lac Huron)
Canoë en écorce de bouleau avec six (à l'origine sept) figures en bois sculptées et peintes, vêtues d'étoffe de laine, de plumes et de peau tannée
L. 94 cm; larg. 21 cm; H. 19 cm
SCE III-M-10-a–n

Source : Garth J. Taylor, «Assiginack's Canoe : Memories of Indian Warfare on the Great Lakes», *The Beaver*, octobre – novembre 1986, p. 49-53.

52–53

The Indian in Transition 1978
Daphne Odjig, 1919–
Potawatomi
Anglemont, British Columbia
Acrylic on canvas
2.43 m H x 8.22 m W
CANES III-M-15

54

Raven Steals the Sun, ca. 1895
Charles Edenshaw, 1839–1920
Haida
Queen Charlotte Islands, British Columbia
Argillite
63.5 cm H
CANES VII-B-792

55

Raven Bringing Light to the World 1986–87
Robert Davidson, 1946–
Haida
White Rock, British Columbia
Gilded bronze, ed. 2/12
30 cm diam.
CANES VII-B-1830

52–53

La transition 1978
Daphne Odjig, 1919-
Potawatomi
Anglemont (Colombie-Britannique)
Acrylique sur toile
H. 2,43 m; larg. 8,22 m
SCE III-M-15

54

Corbeau vole le soleil, vers 1895
Charles Edenshaw, 1839-1920
Haidas
Îles de la Reine-Charlotte (Colombie-Britannique)
Argilite
H. 63,5 cm
SCE VII-B-792

55

Corbeau apportant la lumière au monde 1986-1987
Robert Davidson, 1946-
Haida
White Rock (Colombie-Britannique)
Bronze doré, ex. 2/12
D. 30 cm
SCE VII-B-1830

56–57

(a–f)
Six Octopus-Type Pouches
Woollen cloth decorated with silk ribbon, woollen tassels, silk thread, and glass beads; cotton cloth lining

a Red River Métis or Western Cree, ca. 1845
Collected in Manitoba in 1846–47 by Colonel J.F. Crofton, 6th (Royal Warwickshire) Regiment of Foot
52.6 cm L x 22.2 cm W
CANES V-Z-14

b Northern Plains Métis type, 1850s
47 cm L x 19.6 cm W
CANES 82/24/2

c Western Woods Cree type, ca. 1890
Collected by Dr. Edward Prince in Winnipeg, Manitoba, in August 1895
42 cm L x 25 cm W
CANES III-DD-48

d Athapaskan Métis, ca. 1870
Collected by Mr. Harris, fur broker, Hudson's Bay Company
43.5 cm L x 26 cm W
CANES VI-Z-235

e Cree Métis type, ca. 1870
Collected at Michipicoten, Ontario, by Peter Wentworth Bell, chief factor, Hudson's Bay Company
43.5 cm L x 22 cm W
CANES III-X-293

f Western Woods Cree type, ca. 1900
47 cm L x 25 cm W
Acquired from D.C. Scott, Deputy Commissioner, Department of Indian Affairs
CANES V-X-131

56–57

(a – f)
Six sacs dits «pieuvres»
Étoffe de laine ornée de ruban de soie, de glands de laine, de fil de soie et de perles de verre; doublure en cotonnade

a Métis de la rivière Rouge ou Cri de l'Ouest, vers 1845
Recueilli au Manitoba en 1846-1847 par le colonel J.F. Crofton, 6ᵉ Régiment d'infanterie (Royal Warwickshire)
L. 52,6 cm; larg. 22,2 cm
SCE V-Z-14

b Genre métis des plaines du Nord, vers 1850
L. 47 cm; larg. 19,6 cm
SCE 82/24/2

c Genre cri des bois de l'Ouest, vers 1890
Recueilli par Edward Prince à Winnipeg (Manitoba) en août 1895
L. 42 cm; larg. 25 cm
SCE III-DD-48

d Métis athapascan, vers 1870
Recueilli par M. Harris, agent de traite, Compagnie de la Baie d'Hudson
L. 43,5 cm; larg. 26 cm
SCE VI-Z-235

e Genre métis cri, vers 1870
Recueilli à Michipicoten (Ontario) par Peter Wentworth Bell, commandant d'un poste de traite à la Compagnie de la Baie d'Hudson
L. 43,5 cm; larg. 22 cm
SCE III-X-293

f Genre cri des bois de l'Ouest, vers 1900
L. 47 cm; larg. 25 cm
Acquis de D.C. Scott, sous-commissaire, ministère des Affaires indiennes
SCE V-X-131

58

Portrait of Sir John Caldwell 1780
Artist unknown
Oil on canvas
127 cm H x 101.6 cm W
Courtesy of the King's Regiment Collection, at the Liverpool Museum, National Museums and Galleries on Merseyside, Liverpool, England

58

Portrait de sir John Caldwell 1780
Artiste inconnu
Huile sur toile
H. 127 cm; larg. 101,6 cm
Avec la permission de la King's Regiment Collection du Liverpool Museum, National Museums and Galleries on Merseyside, Liverpool (Angleterre)

59

a Knife and Sheath
Collected by Sir John Caldwell in the Eastern Great Lakes region, 1774–80
Knife: iron blade, brass handle, tortoise-shell inlay; 21.5 cm L
Sheath: tanned and smoked skin, porcupine quills, metal cones, hair; 86.5 cm L
Speyer Collection
CANES III-X-281a,b

b Ear Pendants
Collected by Sir John Caldwell in the Eastern Great Lakes region, 1774–80. Made by Quebec silversmiths for trade with native peoples: three of the wheels are by Robert Cruickshank, of Montréal, and two are by Jonas Schindler, of Québec City.
Silver, 5.8 cm diam.
Speyer Collection
CANES III-X-246a,b

59

a Couteau et gaine
Recueillis par sir John Caldwell dans la région de l'est des Grands Lacs, 1774-1780
Couteau : lame en fer, poignée en laiton, incrustations d'écailles de tortue; L. 21,5 cm
Gaine : peau tannée et fumée, piquants de porc-épic, cônes métalliques, poil; L. 86,5 cm
Collection Speyer
SCE III-X-281a,b

b Pendants d'oreilles
Recueillis par sir John Caldwell dans la région de l'est des Grands Lacs, 1774-1780. Fabriqués par des orfèvres du Québec pour le commerce avec les Autochtones : trois des anneaux sont de Robert Cruickshank, de Montréal, et deux autres de Jonas Schindler, de Québec.
Argent; D. 5,8 cm
Collection Speyer
SCE III-X-246a,b

c Pouch, Ottawa type
Collected by Sir John Caldwell in the Eastern Great Lakes region, 1774–80
Black-dyed skin, porcupine quills, glass beads, metal cones, hair
24 cm W x 21 cm H, excluding fringe and strap
Speyer Collection
CANES III-M-3

60

Man's Shirt and Leggings
Blackfoot, ca. 1840
Tanned deerskin, porcupine quills, hair, glass beads, woollen cloth, paint
Shirt: 89 cm L; *leggings:* 109 cm L
Speyer Collection
CANES V-B-413 (shirt)
CANES V-B-415a,b (leggings)

61

Detail from leggings on page 60.
6.1 cm diam.

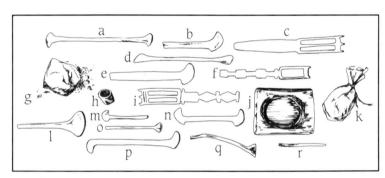

62

(a–f, i, l–r)
Naskapi Painting Sticks
Collected in Labrador by Duncan Burgess in 1930, Richard White, Jr., in 1930, and Alika Podolinsky in 1961
Caribou antler, bone, wood
Lengths range from 7 cm to 17.2 cm
CANES III-B-538[a], 246[b], 124[c], 521[d], 241[e], 228[f], 231[i], 242[l], 262[m], 233[n], 490[o], 235[p], 263[q], 264[r]

(h, j)
Naskapi Paint Dishes
Collected in Labrador by Richard White, Jr., in 1929
h: antler, 2.9 cm H x 1.6 cm diam.
j: wood, 8.7 cm L x 6.6 cm W
CANES III-B-92[h], 89[j]

c Sac, genre outaouais
Recueilli par sir John Caldwell dans la région de l'est des Grands Lacs, 1774-1780
Peau teinte en noire, piquants de porc-épic, perles de verre, cônes métalliques, poil
H. 21 cm; larg. 24 cm; à l'exclusion des franges et de la courroie
Collection Speyer
SCE III-M-3

60

Chemise et jambières d'homme
Pieds-noirs, vers 1840
Peau de chevreuil tannée, piquants de porc-épic, poil, perles de verre, étoffe de laine, peinture
Chemise : L. 89 cm; *jambières :* L. 109 cm
Collection Speyer
SCE V-B-413 (chemise)
SCE V-B-415a,b (jambières)

61

Détail des jambières à la page 60
D. 6,1 cm

62

(a–f, i, l – r)
Bâtons à peindre naskapis
Recueillis au Labrador par Duncan Burgess en 1930, Richard White fils en 1930 et Alika Podolinsky en 1961
Bois de caribou, os, bois
Longueurs : entre 7 cm et 17,2 cm
SCE III-B-538[a], 246[b], 124[c], 521[d], 241[e], 228[f], 231[i], 242[l], 262[m], 233[n], 490[o], 235[p], 263[q], 264[r]

(h, j)
Assiettes à peinture naskapies
Recueillies au Labrador par Richard White fils en 1929
h : bois de caribou, H. 2,9 cm; D. 1,6 cm
j : bois, L. 8,7 cm; larg. 6,6 cm
SCE III-B-92[h], 89[j]

(g, k)
Paint Pigments
Red ochre in solid and powdered forms
CANES VII-X-1179[g]
CANES III-C-416[k]

63

Naskapi Man's Coat
Collected by General Sir Gordon Drummond, 1813–16
Tanned caribou skin, pigments of vermilion and washing blue, fish roe
103 cm L
CANES III-B-632

64

Woman's Summer Costume, ca. 1880
Kutchin Athapaskan, Yukon River region, Alaska/Yukon Territory
Collected by S.S. Cummins, 1880s
Tanned caribou skin, dyed porcupine quills, seed and wooden beads, sinew
Dress: 104.5 cm L
CANES VI-I-80a–c

Child's Summer Costume, ca. 1870
Koyukon Athapaskan, Tanana/Yukon River region, Alaska
Tanned caribou skin, woollen cloth, cotton thread, sinew, red ochre pigment, glass and metal beads
Dress and hood: 87.7 cm L
CANES VI-V-14

Similar garments of both types were worn by adults and children of both sexes on special occasions during the summer. The costumes included trouser-moccasins, hoods and mittens.

(g, k)
Pigments de peinture
Ocre rouge en bloc et en poudre
SCE VII-X-1179[g],
SCE III-C-416[k]

63

Manteau d'homme naskapi
Recueilli par le général sir Gordon Drummond, 1813-1816
Peau de caribou tannée, pigments de vermillon et de bleu de lessive, œufs de poissons
L. 103 cm
SCE III-B-632

64

Costume d'été féminin, vers 1880
Athapascans kutchins, région du fleuve Yukon, Alaska/Territoire du Yukon
Recueilli par S.S. Cummins vers 1880
Peau de caribou tannée, piquants de porc-épic teints, graines, perles de bois, tendon
Robe : L. 104,5 cm
SCE VI-I-80a–c

Costume d'été pour enfant, vers 1870
Athapascans koyukons, Tanana/région du fleuve Yukon, Alaska
Peau de caribou tannée, étoffe de laine, fil de coton, tendon, pigment d'ocre rouge, perles de verre et de métal
Robe et capuchon : L. 87,7 cm
SCE VI-V-14

Adultes et enfants portaient ces deux types de vêtements d'été à certaines occasions. Les costumes comprennent pantalon à mocassins, capuchons et moufles.

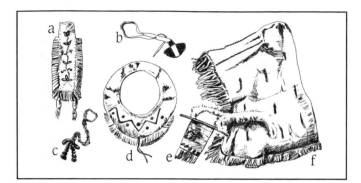

65

(a–e)
Tahltan Athapaskan Women's Ornaments, pre-1915
Collected by J.A. Teit, 1912–15, at Cassiar and Bear Lake, British Columbia

a Hair ornament worn by Athapaskan women between puberty and marriage
Tanned caribou skin, glass beads, lucky-charm stone weights
49 cm L, including pendants
CANES VI-O-59

b Widow's necklace with stone pendant and bone head-scratcher
Tanned caribou skin, unworked slate, caribou bone, cotton thread
Necklace: 37 cm L; *pendant:* 11 cm W; *head scratcher:* 9.5 cm L
CANES VI-O-85a,b

c Necklace worn after puberty seclusion to indicate a young woman was ready for marriage
Tanned moose calfskin, dentalia, glass beads, lucky-charm stone, cotton thread
Necklace: 44 cm L; *pendant:* 9.5 cm L
CANES VI-O-62

d Collar worn between puberty and marriage
Tanned caribou skin, glass and seed beads, sinew, cotton thread
42 cm L
CANES VI-O-56

e Drinking tube, carrying case and grease bag used during puberty seclusion
Swan's leg-bone, tanned caribou skin, glass beads, beaver claws, red ochre, swansdown
Tube: 24.3 cm L; *case:* 21.2 cm L x 11.4 cm W; *bag:* 4 cm L x 3 cm W
CANES VI-O-57a,b

65

(a – e)
Parures d'Athapascanes tahltanes, avant 1915
Recueillies par J. A. Teit, 1912-1915, à Cassiar et à Bear Lake (Colombie-Britannique)

a Parure de cheveux portée par les Athapascanes à partir de la puberté jusqu'à leur mariage
Peau de caribou tannée, perles de verre, pierres pendantes porte-bonheur
L. 49 cm, y compris les pierres pendantes
SCE VI-O-59

b Collier de veuve à pendentif en pierre muni d'un grattoir de tête en os
Peau de caribou tannée, morceau d'ardoise, os de caribou, fil de coton
Collier : L. 37 cm; *pendentif :* larg. 11 cm; *grattoir :* L. 9,5 cm
SCE VI-O-85a,b

c Collier porté après l'isolement pubertaire, indiquant la nubilité de la jeune femme
Peau de jeune orignal tannée, dentales, perles de verre, pierre porte-bonheur, fil de coton
Collier : L. 44 cm;
pendentif : L. 9,5 cm
SCE VI-O-62

d Col porté de la puberté à l'époque du mariage
Peau de caribou tannée, perles de verre, graines, tendon, fil de coton
L. 42 cm
SCE VI-O-56

e Chalumeau, porte-chalumeau et sac à graisse utilisés pendant la période d'isolement pubertaire
Os de patte de cygne, peau de caribou tannée, perles de verre, griffes de castor, ocre rouge, duvet de cygne
Chalumeau : L. 24,3 cm; *porte-chalumeau :* L. 21,2 cm; larg. 11,4 cm; *sac :* L. 4 cm; larg. 3 cm
SCE VI-O-57a,b

f Puberty Hood, late 1940s (a model representative of a type used in the early 1900s)
Southern Tutchone Athapaskan, Carcross, Yukon Territory
Made by Mrs. Patsy Henderson
Tanned caribou skin, glass beads, red ochre pigment, sinew, cotton thread
71 cm L x 59.5 cm W (the original hoods were somewhat larger than this model)
CANES VI-Q-172

The puberty hood is worn by Athapaskan girls during menstrual seclusion to prevent them from looking on the faces of hunters. It was believed that, if they were to do so, the hunt would be unsuccessful and members of their lineages might become ill or be killed by vengeful spirits.

66

Field Officers' Gold Medal Awarded to Lt. Col. Charles de Salaberry, 60th Regiment of Foot, commanding officer of the Provincial Corps of Light Infantry in Lower Canada (Canadian Voltigeurs), for distinguished service at the Battle of Châteauguay, 26 October 1813
Made in England, ca. 1813
Gold, die-struck
3.3 cm diam.
CWM 1986-205/1

f Capuchon de puberté, fin des années 1940 (modèle représentatif d'un type utilisé au début des années 1900)
Athapascans tutchonis du Sud, Carcross (Territoire du Yukon)
Fait par Mᵐᵉ Patsy Henderson
Peau de caribou tannée, perles de verre, pigment d'ocre rouge, tendon, fil de coton
L. 71 cm; larg. 59,5 cm (les capuchons des années 1900 étaient un peu plus grands que ce modèle)
SCE VI-Q-172

Le capuchon de puberté est porté par les jeunes Athapascanes pendant l'isolement pubertaire pour les empêcher de regarder le visage des chasseurs. On croyait autrefois qu'en désobéissant, elles auraient compromis le succès de la chasse et attiré la maladie et la mort sur leurs descendants.

66

Médaille d'or d'officier supérieur Décernée au lieutenant-colonel Charles de Salaberry, 60ᵉ régiment d'infanterie, commandant du Corps provincial d'infanterie légère (Voltigeurs canadiens) dans le Bas-Canada, pour commémorer sa victoire de Châteauguay, le 26 octobre 1813
Frappée en Angleterre vers 1813
Or, frappé au coin
D. 3,3 cm
MCG 1986-205/1

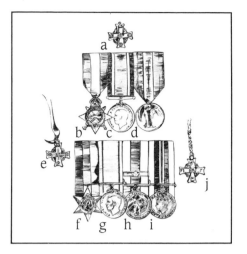

67

(a–d)
First World War Medals
Issued by the Canadian Government to Pte. Lewis A. Currier, 21st Canadian Infantry Division
Gift of Mrs. E. Mahoney

a Memorial Cross, GV Issue
Awarded to the mother of
Pte. Lewis A. Currier, died
2 January 1917
Made by the Royal Canadian Mint,
Ottawa, ca. 1918
Sterling silver, die-struck
3.5 cm H x 3.2 cm W
CWM 30-1-7

b 1914–1915 Star
Granted to those who served in a theatre of war from 5 August 1914 to 31 December 1915
Made in England, ca. 1918
Bronze, die-struck
6.1 cm H x 4.4 cm W
CWM 31-3-52

c British War Medal 1914–1920
Approved by George V to record the successful conclusion of the First World War
Made in England, ca. 1919
Sterling silver, die-struck
3.7 cm diam.
CWM 31-3-53

d British Victory Medal
Issued to those who served in a theatre of war for a specific period
Made in England, ca. 1918
Bronze, die-struck
3.6 cm diam.
CWM 31-3-55

67

(a – d)
Médailles de la Première Guerre mondiale
Décernées par le gouvernement canadien au soldat Lewis A. Currier, 21ᵉ division d'infanterie canadienne
Don de Mᵐᵉ E. Mahoney

a Croix commémorative (George V)
Décernée à la mère du soldat Lewis A. Currier, mort le 2 janvier 1917
Frappée par la Monnaie royale canadienne à Ottawa, vers 1918
Argent sterling, frappé au coin
H. 3,5 cm; larg. 3,2 cm
MCG 30-1-7

b Étoile de 1914-1915
Décernée aux soldats qui ont participé aux combats entre le 5 août 1914 et le 31 décembre 1915
Frappée en Angleterre vers 1918
Bronze, frappé au coin
H. 6,1 cm; larg. 4,4 cm
MCG 31-3-52

c Médaille de guerre britannique 1914-1920
Approuvée par George V en souvenir de l'armistice de la Première Guerre mondiale
Frappée en Angleterre vers 1919
Argent sterling, frappé au coin
D. 3,7 cm
MCG 31-3-53

d Médaille britannique de la victoire
Décernée aux soldats qui ont pris part aux combats pendant une période déterminée
Frappée en Angleterre vers 1918
Bronze, frappé au coin
D. 3,6 cm
MCG 31-3-55

(e–j)
Second World War Medals
Issued by the Canadian Government to Sub-Lt. Ross M. Wilson RCNVR
Gift of R.M.A. Wilson
CWM 1942-RMW-D

e Memorial Cross, GVI Issue
Awarded to the mother of
Sub-Lt. Ross M. Wilson, killed
8 September 1942
Made by the Royal Canadian Mint, Ottawa, ca. 1945
Sterling silver, die-struck
2.7 cm H x 2.4 cm W

f 1939–1945 Campaign Star
Granted for service in operations from 3 September 1939 to
15 August 1945
Made in England, ca. 1945
Copper/zinc alloy, die-struck
5 cm H x 3.8 cm W

g Defence Medal 1939–1945
Granted for service in the defence of Britain from 3 September 1939 to 15 August 1945
Made by the Royal Canadian Mint, Ottawa, 1939–45
Sterling silver, die-struck
3.6 cm diam.

h Canada Volunteer Service Medal
Granted to those who volunteered for service in the Canadian Armed Forces during the Second World War; the bar with maple leaf denotes service overseas.
Made by the Royal Canadian Mint, Ottawa, ca. 1945
Sterling silver, die-struck
3.6 cm diam.

i War Medal 1939–1945
Granted for a minimum of 28 days of operational service
Made by the Royal Canadian Mint, Ottawa, ca. 1945
Sterling silver, die-struck
3.6 cm diam.

j Memorial Cross, GV Issue
Awarded to the wife of
Sub-Lt. Ross M. Wilson, killed
8 September 1942
Made by the Royal Canadian Mint, Ottawa, ca. 1918
Sterling silver, die-struck
2.9 cm H x 2.4 cm W

(e – j)
Médailles de la Seconde Guerre mondiale
Décernées par le gouvernement canadien au sous-lieutenant Ross M. Wilson, RCNVR
Don de R.M.A. Wilson
MCG 1942-RMW-D

e Croix commémorative (Georges VI)
Décernée à la mère du sous-lieutenant Ross M. Wilson, tué le 8 septembre 1942
Frappée par la Monnaie royale canadienne à Ottawa vers 1945
Argent sterling, frappé au coin
H. 2,7 cm; larg. 2,4 cm

f 1939-1945 Campaign Star
Décernée aux soldats qui ont pris part aux combats entre le 3 septembre 1939 et le 15 août 1945
Frappée en Angleterre vers 1945
Alliage de cuivre et de zinc, frappé au coin
H. 5 cm; larg. 3,8 cm

g Médaille de la défense 1939-1945
Décernée aux soldats qui ont participé à la défense de la Grande-Bretagne entre le 3 septembre 1939 et le 15 août 1945
Frappée par la Monnaie royale canadienne à Ottawa, 1939-1945
Argent sterling, frappé au coin
D. 3,6 cm

h Médaille canadienne du volontaire
Décernée aux volontaires qui ont servi dans les Forces armées canadiennes pendant la Seconde Guerre mondiale; la feuille d'érable indique le service outre-mer
Frappée par la Monnaie royale canadienne à Ottawa vers 1945
Argent sterling, frappé au coin
D. 3,6 cm

i Médaille de la guerre de 1939-1945
Décernée aux soldats qui ont participé aux combats pendant une période d'au moins 28 jours
Frappée par la Monnaie royale canadienne à Ottawa vers 1945
Argent sterling, frappé au coin
D. 3,6 cm

j Croix commémorative (Georges V)
Décernée à la femme du sous-lieutenant Ross M. Wilson, tué le 8 septembre 1942
Frappée par la Monnaie royale canadienne à Ottawa vers 1918
Argent sterling, frappé au coin
H. 2,9 cm; larg. 2,4 cm

68

Regimental Uniforms of Canada
1914
A selection of paintings from the
55 works done by an unknown
artist for reproduction on a set of
cigarette cards by the Imperial
Tobacco Company of Canada
Gouache
Image: 8 cm H x 5 cm W

(top row, left to right)
Northwest Mounted Police
CWM 1987.0003-044
Royal Canadian Horse Artillery
CWM 1987.0003-043
Private, 5th Regiment, Royal
Highlanders of Canada, Montréal,
Quebec
CWM 1987.0003-014
23rd Alberta Rangers, Pincher
Creek, Alberta
CWM 1987.0003-064

(second row, left to right)
Pictou Regiment of Highlanders,
Pictou, Nova Scotia
CWM 1987.0003-066
1st Howitzer Brigade, Canadian
Field Artillery, Guelph, Ontario
CWM 1987.0003-048
22nd Saskatchewan Light Horse,
Lloydminster, Saskatchewan
CWM 1987.0003-056
Sergeant, Grenadier Guards of
Canada
CWM 1987.0003-013

(third row, left to right)
72nd Seaforth Highlanders of
Canada, Vancouver, British
Columbia
CWM 1987.0003-040
Royal Canadian Engineers,
Halifax, Nova Scotia
CWM 1987.0003-062
95th Saskatchewan Rifles,
Regina, Saskatchewan
CWM 1987.0003-035
24th Kent Regiment, Chatham,
Ontario
CWM 1987.0003-036

(bottom row, left to right)
3rd Montreal Battery, Canadian
Field Artillery
CWM 1987.0003-025
3rd New Brunswick Regiment,
Garrison Artillery
CWM 1987.0003-052
100th Regiment, Winnipeg Rifles
CWM 1987.0003-028
Governor General's Bodyguard,
Toronto, Ontario
CWM 1987.0003-037

68

Uniformes de régiments canadiens
1914
Peintures choisies parmi 55
œuvres créées par un artiste
inconnu pour illustrer une série de
vignettes insérées dans les paquets
de cigarettes de la Imperial Tobacco
Company of Canada
Gouache
Image : H. 8 cm; larg. 5 cm

*(rangée supérieure, de gauche à
droite)*
Police «montée» du Nord-Ouest
MCG 1987.0003-044
Royal Canadian Horse Artillery
MCG 1987.0003-043
Simple soldat, 5ᵉ Regiment, Royal
Highlanders of Canada, Montréal
(Québec)
MCG 1987.0003-014
23ʳᵈ Alberta Rangers, Pincher
Creek (Alberta)
MCG 1987.0003-064

*(deuxième rangée, de gauche à
droite)*
Pictou Regiment of Highlanders,
Pictou (Nouvelle-Écosse)
MCG 1987.0003-066
1ˢᵗ Howitzer Brigade, Artillerie
canadienne de campagne, Guelph
(Ontario)
MCG 1987.0003-048
22ⁿᵈ Saskatchewan Light Horse,
Lloydminster (Saskatchewan)
MCG 1987.0003-056
Sergent, Grenadier Guards of
Canada
MCG 1987.0003-013

*(troisième rangée, de gauche à
droite)*
72ⁿᵈ Seaforth Highlanders of
Canada, Vancouver (Colombie-
Britannique)
MCG 1987.0003-040
Corps royal du génie canadien,
Halifax (Nouvelle-Écosse)
MCG 1987.0003-062
95ᵗʰ Saskatchewan Rifles, Regina
(Saskatchewan)
MCG 1987.0003-035
24ᵗʰ Kent Regiment, Chatham
(Ontario)
MCG 1987.0003-036

(rangée du bas, de gauche à droite)
3ʳᵈ Montreal Battery, Artillerie
canadienne de campagne
MCG 1987.0003-025
3ʳᵈ New Brunswick Regiment,
Garrison Artillery
MCG 1987.0003-052
100ᵗʰ Regiment, Winnipeg Rifles
MCG 1987.0003-028
Governor General's Bodyguard,
Toronto (Ontario)
MCG 1987.0003-037

69

(top row, left to right)
18th Mounted Rifles, Portage la
Prairie, Manitoba
CWM 1987.0003-063
Prince Edward Island Light Horse,
Charlottetown, P.E.I.
CWM 1987.0003-060
9th Battalion, Volunteer Militia
Rifles of Canada (Voltigeurs de
Québec)
CWM 1987.0003-034
Bombardier, Canadian Field
Artillery, Hamilton, Ontario
CWM 1987.0003-016

(second row, left to right)
Private, Canadian Army Service
Corps, Montréal, Quebec
CWM 1987.0003-019
10th Regiment, Royal Grenadiers,
Toronto, Ontario
CWM 1987.0003-041
Rifleman, 30th Wellington
Battalion of Rifles
CWM 1987.0003-023
Captain, 64th Régiment de
Châteauguay et Beauharnois
CWM 1987.0003-015

70

Costume Designs 1945
Sergeant-Major George Shirley
St. John Simpson, 1907–
Watercolour and pencil
37 cm H x 27.5 cm W
CWM 82637 *(left)*
CWM 82638 *(right)*
 Designs for the Canadian Army
stage show *Après la Guerre*. The
sketch at upper left is of singer
Roger Doucet.

69

*(rangée du haut, de gauche à
droite)*
18ᵗʰ Mounted Rifles, Portage la
Prairie (Manitoba)
MCG 1987.0003-063
Prince Edward Island Light Horse,
Charlottetown (Î.-P.-É.)
MCG 1987.0003-060
9ᵗʰ Battalion, Volunteer Militia
Rifles of Canada (Voltigeurs de
Québec)
MCG 1987.0003-034
Caporal d'artillerie, Artillerie
canadienne de campagne,
Hamilton (Ontario)
MCG 1987.0003-016

*(deuxième rangée, de gauche à
droite)*
Simple soldat, Corps royal d'inten-
dance de l'armée canadienne,
Montréal (Québec)
MCG 1987.0003-019
10ᵗʰ Regiment, Royal Grenadiers,
Toronto (Ontario)
MCG 1987.0003-041
Fusilier, 30ᵗʰ Wellington Battalion
of Rifles
MCG 1987.0003-023
Capitaine, 64ᵉ Régiment de
Châteauguay et Beauharnois
MCG 1987.0003-015

70

Dessins de costumes 1945
Sergent-major George Shirley
St. John Simpson, 1907-
Aquarelle et crayon
H. 37 cm; larg. 27,5 cm
MCG 82637 *(à gauche)*
MCG 82638 *(à droite)*
 Dessins pour le spectacle *Après
la guerre* de l'armée canadienne.
L'esquisse en haut à gauche
représente le chanteur Roger
Doucet.

71

(top)
Photograph of St. John Simpson working with an assistant, an unidentified sergeant, on a Canadian Army show overseas, ca. 1944
NMC 83-1222

(bottom)
Photograph of St. John Simpson on stage singing in the *Forage Caps Revue* in 1942
NMC 83-1219

71

(en haut)
Photographie de St. John Simpson préparant avec un assistant un spectacle de l'armée canadienne outre-mer, vers 1944
MNC 83-1222

(en bas)
Photographie de St. John Simpson chantant dans la revue *Forage Caps* en 1942
MNC 83-1219

72

Attaque sur tous les fronts 1942
Hubert Rogers, 1898–1982
for the Wartime Information Board
91 cm H x 61 cm W
CWM 56-05-12-144

Keep All Canadians Busy – Buy 1918 Victory Bonds, ca. 1918
Unknown artist for the Government of Canada
61 cm H x 45 cm W
CWM 56-05-11-038

72

Attaque sur tous les fronts 1942
Hubert Rogers, 1898-1982
pour la Commission d'information en temps de guerre
H. 91 cm; larg. 61 cm
MCG 56-05-12-144

Keep All Canadians Busy – Buy 1918 Victory Bonds, vers 1918
Artiste inconnu, pour le gouvernement du Canada
H. 61 cm; larg. 45 cm
MCG 56-05-11-038

73

Danke Schön! "Thanks for the Tip-off ", ca. 1941
"Taber" for the National Film Board of Canada
62 cm H x 46 cm W
CWM 56-05-12-016

Maintenant! L'Emprunt de la Victoire, ca. 1918
Joseph E. Sampson, 1887–1946
for the Government of Canada
82 cm H x 61 cm W
CWM 56-05-11-010

Notre armée a besoin de bons Canadiens, ca. 1943
Eric Aldwinckle, 1909–1980
for the Department of National Defence
90 cm H x 61 cm W
CWM 56-05-12-031

Give Us the Ships – We'll Finish the Subs 1941
Alexander Colville, 1920–
for the Wartime Information Board
90.1 cm H x 60.5 cm W
CWM 56-05-12-305

73

Danke Schön! "Thanks for the Tip-off ", vers 1941
«Taber», pour l'Office national du film du Canada
H. 62 cm; larg. 46 cm
MCG 56-05-12-016

Maintenant! L'Emprunt de la Victoire, vers 1918
Joseph E. Sampson, 1887-1946
pour le gouvernement du Canada
H. 82 cm; larg. 61 cm
MCG 56-05-11-010

Notre armée a besoin de bons Canadiens, vers 1943
Eric Aldwinckle, 1909-1980
pour le ministère de la Défense nationale
H. 90 cm; larg. 61 cm
MCG 56-05-12-031

Give Us the Ships – We'll Finish the Subs 1941
Alexander Colville, 1920-
pour la Commission d'information en temps de guerre
H. 90,1 cm; larg. 60,5 cm
MCG 56-05-12-305

74

Unofficial badge, No. 242 (Forestry) Battalion, Canadian Expeditionary Force, 1919
R. Richardson (life dates unknown)
Oil on board
48.1 cm H x 48.2 cm W
CWM Acq. 1897-0003-011

74

Insigne sans caractère officiel, No. 242 (Forestry) Battalion, Corps expéditionnaire canadien, 1919
R. Richardson (dates inconnues)
Huile sur carton
H. 48,1 cm; larg. 48,2 cm
MCG Acq. 1897-0003-011

74–75

A Team of Blacks and a Mill 1918
Sir Alfred Munnings, 1878–1959
England
Oil on canvas
50.8 cm H x 60.9 cm W
Canadian War Memorials Collection
CWM 8596

74–75

Un attelage de moreaux et une scierie 1918
Sir Alfred Munnings, 1878-1959
Angleterre
Huile sur toile
H. 50,8 cm; larg. 60,9 cm
Collection d'œuvres canadiennes commémoratives de la guerre
MCG 8596

76–77

Hand-carved Box 1838
Made by William Reid, imprisoned in the Toronto Gaol for participating in the 1837 Rebellion in Upper Canada
Cherry wood
9.5 cm L x 4 cm W x 6.4 cm H
HIS 986.28.1

Carved Figure, ca. 1944
Made by a German prisoner of war at Monteith Camp, Ontario
Carved wood, painted with oils
12.5 cm H
Gift of G.W. Moorhead, guard at the Monteith Camp
CWM 28.4.238

Pipe, ca. 1941
Made by R.P. Dunlop, Canadian prisoner of war in a Japanese camp in Hong Kong
Bamboo
11 cm L, with bowl 2.6 cm diam.
CWM 4.7.86

Maple Leaf Pin, ca. 1942
Made by a Canadian prisoner of war in a German camp who was captured at Dieppe, France
Brass sheet
3 cm H x 3 cm W
CWM 28.4.238

76–77

Boîte, 1838
Sculptée par William Reid, emprisonné à Toronto pour avoir participé à la rébellion de 1837 dans le Haut-Canada
Cerisier
L. 9,5 cm; larg. 4 cm; H. 6,4 cm
HIS 986.28.1

Personnage, vers 1944
Sculpté par un prisonnier de guerre allemand au camp de Monteith (Ontario)
Bois peint à l'huile
H. 12,5 cm
Don de G.W. Moorhead, gardien au camp de Monteith
MCG 28.4.238

Pipe, vers 1941
Sculptée par R.P. Dunlop, prisonnier de guerre canadien dans un camp japonais à Hong-Kong
Bambou
L. 11 cm; *fourneau :* D. 2,6 cm
MCG 4.7.86

Épingle en feuille d'érable, vers 1942
Façonnée dans un camp allemand par un Canadien fait prisonnier à Dieppe (France)
Tôle de laiton
H. 3 cm; larg. 3 cm
MCG 28.4.238

78

Before Soup, ca. 1917
Alfred Nantel, 1874–1948
Montréal, Quebec
Watercolour
31.1 cm H x 23.5 cm W
Canadian War Memorials
Collection
CWM 8627

79

After Soup, ca. 1917
Alfred Nantel, 1874–1948
Montréal, Quebec
Watercolour
31.3 cm H x 23.7 cm W
Canadian War Memorials
Collection
CWM 8995

80

A Corner of the Compound 1944
Jack Shadbolt, 1909–
Vancouver, British Columbia
Oil on paper
73.5 cm H x 55.7 cm W
Canadian War Records Collection
CWM 14259

81

Returning from Night Duty 1944
Jack Shadbolt, 1909–
Vancouver, British Columbia
Watercolour
78.3 cm H x 56 cm W
Canadian War Records Collection
CWM 14284

82–83

Truce Observer 1954
Ted Ingram
Pencil on paper
Image: 67.4 cm H x 60.8 cm W
CWM 73090
 The subject is a corporal, 4th
Canadian Guards, at an observation post on the demarcation line between North and South Korea.

78

Avant la soupe, vers 1917
Alfred Nantel, 1874-1948
Montréal (Québec)
Aquarelle
H. 31,1 cm; larg. 23,5 cm
Collection d'œuvres canadiennes
commémoratives de la guerre
MCG 8627

79

Après la soupe, vers 1917
Alfred Nantel, 1874-1948
Montréal (Québec)
Aquarelle
H. 31,3 cm; larg. 23,7 cm
Collection d'œuvres canadiennes
commémoratives de la guerre
MCG 8995

80

Un coin de l'enceinte 1944
Jack Shadbolt, 1909-
Vancouver (Colombie-Britannique)
Huile sur papier
H. 73,5 cm; larg. 55,7 cm
Collection d'œuvres canadiennes
commémoratives de la guerre
MCG 14259

81

Ronde de nuit 1944
Jack Shadbolt, 1909-
Vancouver (Colombie-Britannique)
Aquarelle
H. 78,3 cm; larg. 56 cm
Collection d'œuvres canadiennes
commémoratives de la guerre
MCG 14284

82–83

Le respect de la trève 1954
Ted Ingram
Crayon sur papier
H. 67,4 cm; larg. 60,8 cm
MCG 73090
 La peinture représente un caporal (4ᵉ Canadian Guards) à un poste d'observation sur la frontière séparant la Corée du Nord et la Corée du Sud.

84

a Black Duck Decoy, ca. 1910
C. W. (Bill) Crysler, 1870s–1940s
Prince Edward County, Ontario
Cedar, carved and painted
45.6 cm L x 15.7 cm W x
18.4 cm H
CCFCS 80-68

b Black Duck Decoy,
ca. 1920–39
Angus Lake, died 1950s
West Lake, Ontario
Cedar, carved and painted
41.7 cm L x 16.1 cm W x 18 cm H
CCFCS 78-511

85

Goshawk with Chipmunk 1985
William Hazzard, 1933–
Regina, Saskatchewan
Basswood, carved and painted
52.4 cm L x 44 cm H
Bronfman Foundation Collection
CCFCS 86-98

86–87

Gem of the Forest, early twentieth
century
Stanley Williamson, 1877–1968
Gananoque, Ontario
Painted wood and plaster
152 cm H x 226.5 cm W x
12.5 cm D
CCFCS 75-1162

84

a Appelant (canard noir), vers
1910
C. W. (Bill) Crysler, 1870-1940
(dates approx.)
Comté de Prince Edward (Ontario)
Cèdre sculpté et peint
L. 45,6 cm; larg. 15,7 cm;
H. 18,4 cm
CCECT 80-68

b Appelant (canard noir), vers
1920-1939
Angus Lake, mort dans les années
1950
West Lake (Ontario)
Cèdre sculpté et peint
L. 41,7 cm; larg. 16,1 cm;
H. 18 cm
CCECT 78-511

85

Autour et tamia 1985
William Hazzard, 1933-
Regina (Saskatchewan)
Tilleul sculpté et peint
L. 52,4 cm; H. 44 cm
Collection de la Fondation
Bronfman
CCECT 86-98

86–87

Gem of the Forest (Le joyau de la
forêt) début du XXᵉ siècle
Stanley Williamson, 1877-1968
Gananoque (Ontario)
Bois et plâtre peints
H. 152 cm; larg. 226,5 cm;
P. 12,5 cm
CCECT 75-1162

88

Moccasin, Huron type, ca. 1829
Black-dyed tanned skin,
moosehair appliqué, metal cones,
hair
26.5 cm L
Speyer Collection
CANES III-H-425a

89

Moccasins, Seneca type, ca. 1830
Collected at Buffalo, New York
Tanned and smoked skin, porcu-
pine quills, silk ribbon, glass
beads
24.2 cm L
Speyer Collection
CANES III-I-1309a,b

90

(top)
Haida Mask, ca. 1880
Collected by Alexander
Mackenzie, 1878–84, in the
Queen Charlotte Islands, British
Columbia
Carved and painted wood, copper,
skin
25 cm H x 21.2 cm W
CANES VII-B-1554

(centre)
Nishga Frontlet, ca. 1879
Collected by Israel Wood Powell,
1879, at Metlakatla, British
Columbia
Carved and painted wood,
abalone shell
19.3 cm H x 17.5 cm W
CANES VII-C-87

(bottom)
Haida Mask, ca. 1879
Collected by Israel Wood Powell,
1879, in the Queen Charlotte
Islands, British Columbia
Carved and painted wood, ivory,
skin
26.5 cm H x 21.5 cm W
CANES VII-B-3

88

Mocassin, genre huron, vers 1829
Peau tannée teinte en noir, appli-
cation aux poils d'orignal, cônes
métalliques, poil
L. 26,5 cm
Collection Speyer
SCE III-H-425a

89

Mocassins, genre sénéca, vers
1830
Recueillis à Buffalo (New York)
Peau tannée et fumée, piquants de
porc-épic, ruban de soie, perles
de verre
L. 24,2 cm
Collection Speyer
SCE III-I-1309a,b

90

(en haut)
Masque haida, vers 1880
Recueilli par Alexander Mackenzie
vers 1878-1884 dans les îles de
la Reine-Charlotte (Colombie-
Britannique)
Bois sculpté et peint, cuivre, peau
H. 25 cm; larg. 21,2 cm
SCE VII-B-1554

(au centre)
Parure de front nishga, vers 1879
Recueillie par Israel Wood Powell
en 1879 à Metlakatla (Colombie-
Britannique)
Bois sculpté et peint, nacre
d'haliotide
H. 19,3 cm; larg. 17,5 cm
SCE VII-C-87

(en bas)
Masque haida, vers 1879
Recueilli par Israel Wood Powell
en 1879 dans les îles de la Reine-
Charlotte (Colombie-Britannique)
Bois sculpté et peint, ivoire, peau
H. 26,5 cm; larg. 21,5 cm
SCE VII-B-3

91

Nishga Rattle, ca. 1905
Collected by William A. Newcombe,
1905, from the house of Chief
Minisq, Gitlakdamix village,
British Columbia
Wood, carved
32.3 cm L x 19.5 cm W
CANES VII-C-215

92–93

Transformation Mask, Bella Bella
type, ca. 1879
Collected by Israel Wood Powell,
1879, in the Queen Charlotte
Islands, British Columbia
Carved and painted wood, canvas,
hair
Open: 96.5 cm H x 91.4 cm W
Closed: 20.3 cm H x 63.5 cm D
CANES VII-B-20
 The corona of twelve segments
around the inner human image
closes to produce an eagle's head;
the beak is in two sections
attached at the extreme left and
right of the corona.

94–95

Bird in Morning Mist 1984
Pitaloosie Saila, 1942–
Printed by Pootoogook Keatshuk,
1959–
Cape Dorset, Northwest Territories
Colour lithograph, proof/50
50 cm H x 67 cm W
CANES CD25-1984

91

Hochet nishga, vers 1905
Recueilli par William A. Newcombe
en 1905 chez le chef Minisq, dans
le village de Gitlakdamix
(Colombie-Britannique)
Bois sculpté
L. 32,3 cm; larg. 19,5 cm
SCE VII-C-215

92–93

Masque à transformation, genre
bella-bella, vers 1879
Recueilli par Israel Wood Powell
en 1879 dans les îles de la
Reine-Charlotte (Colombie-
Britannique)
Bois sculpté et peint, toile, cheveux
Ouvert : H. 96,5 cm; larg. 91,4 cm
Fermé : H. 20,3 cm; P. 63,5 cm
SCE VII-B-20
 La couronne composée de douze
sections se referme sur la figure du
centre pour se transformer en tête
d'aigle; le bec de l'oiseau se divise
en deux parties, de part et d'autre
de la couronne.

94–95

*Oiseau enveloppé dans la brume
matinale* 1984
Pitaloosie Saila, 1942-
Imprimé par Pootoogook Keatshuk,
1959-
Cape Dorset (Territoires du
Nord-Ouest)
Lithographie en couleurs,
épreuve/50
H. 50 cm; larg. 67 cm
SCE CD25-1984

a b c d e

a b c d e f

96

(a–e)
Beothuk Projectile Points
Collected by H. Devereux in 1970
at Red Indian Lake in central
Newfoundland; all are from the
Indian Point site except **c**, which is
from the Pope's Point site.

a, e Stone Projectile Points,
sixteenth century
2.9 cm L x 1.6 cm W
ASC DeBd-1:F33a,b

b Iron Spear, seventeenth–
eighteenth century
15 cm L x 0.9 cm W
ASC DeBd-1:Fea.39

c Iron Spear, seventeenth–
eighteenth century
18.4 cm L x 1.5 cm W
ASC DfBa-1:1

d Iron Barbed Point, seven-
teenth–eighteenth century
10 cm L x 0.4 cm W
ASC DeBd-1:193

(right)
Dancing Woman 1829
Shawnadithit (Nancy), died 1829
Pencil sketch from a sheet of
drawings
Newfoundland Museum, St.
John's, Newfoundland

96

(a – e)
Pointes projectiles béothuques
Recueillies par H. Devereux en
1970 au lac Red Indian dans le
centre de Terre-Neuve; toutes pro-
viennent du site d'Indian Point,
sauf **c**, qui provient du site de
Pope's Point.

a, e Pointes projectiles en pierre,
XVIᵉ siècle
L. 2,9 cm; larg. 1,6 cm
CAC DeBd-1:F33a,b

b Fer de lance, XVIIᵉ-XVIIIᵉ siècle
L. 15 cm; larg. 0,9 cm
CAC DeBd-1:Fea.39

c Fer de lance, XVIIᵉ-XVIIIᵉ siècle
L. 18,4 cm; larg. 1,5 cm
CAC DfBa-1:1

d Pointe barbelée en fer, XVIIᵉ-
XVIIIᵉ siècle
L. 10 cm; larg. 0,4 cm
CAC DeBd-1:193

(à droite)
Dancing Woman (Danseuse) 1829
Shawnadithit (Nancy), morte en
1829
Esquisse au crayon tirée d'une
feuille de dessins
Newfoundland Museum, St. John's
(Terre-Neuve)

97

(a–f)
Beothuk Ornaments, eighteenth
century
Collected by Diamond Jenness
in 1927 on Long Island at the
northern end of Bay of Exploits,
Newfoundland
Carved from caribou shin-bone
and rubbed with red ochre, the top
drilled for stringing
Lengths range from 4.1 to
11.4 cm
a ASC VIII-A:104
b ASC VIII-A:102
c ASC VIII-A:107
d ASC VIII-A:126
e ASC VIII-A:133
f ASC VIII-A:121

98

Tsimshian Mask
Collected by Israel Wood Powell in
1879 at Kitkatla, British Columbia,
according to his rather confused
records, but more likely at Port
Simpson or other northern
community
Soapstone, painted with red and
green pigments
24 cm H x 22.5 cm W x
18.2 cm D
CANES VII-C-329

100

Dene Fish Lure, ca. 1750
Excavated by W.N. Irving at the
Klo-Kut site, Old Crow, Yukon
Territory
Carved bone
15.5 cm L x 4.6 cm H x 2.2 cm D
ASC MjVl-1:66

97

(a – f)
Ornements béothuks, XVIIIᵉ
siècle
Recueillis par Diamond Jenness
en 1927 à Long Island, à l'extré-
mité nord de la baie des Exploits
(Terre-Neuve)
Tibia de caribou sculpté et frotté
d'ocre rouge; un trou est percé à
l'extrémité pour laisser passer un
fil
Longueurs : entre 4,1 et 11,4 cm
a CAC VIII-A:104
b CAC VIII-A:102
c CAC VIII-A:107
d CAC VIII-A:126
e CAC VIII-A:133
f CAC VIII-A:121

98

Masque tsimshian
Recueilli par Israel Wood Powell
en 1879 à Kitkatla (Colombie-
Britannique), selon ses notes plutôt
confuses, mais plus probablement
à Port Simpson ou dans une autre
localité du nord
Stéatite peinte en rouge et en vert
H. 24 cm; larg. 22,5 cm;
P. 18,2 cm
SCE VII-C-329

100

Appât à poissons déné, vers 1750
Exhumé par W.N. Irving au site de
Klo-Kut, Old Crow (Territoire du
Yukon)
Os sculpté
L. 15,5 cm; H. 4,6 cm; P. 2,2 cm
CAC MjVl-1:66

100–101

(top)
Dene Spoon, ca. 1750
Excavated by R. LeBlanc at the
Rat Indian Creek site, Yukon
Territory
Carved caribou antler
18.7 cm L x 4.4 cm H x 2.8 cm W
ASC MjVg-1:3309

(bottom)
Dene Spear Point, ca. 1750
Excavated by R. LeBlanc at the
Rat Indian Creek site, Yukon
Territory
Carved caribou bone
17.2 cm L x 1.0 cm W x 0.8 cm D
ASC MjVg-1:4110

(far right)
Dene Copper Arrowhead, ca. 1750
Excavated by R. LeBlanc at the
Rat Indian Creek site, Yukon
Territory
Native copper, cold-hammered
5.3 cm L x 1.5 cm W x 0.3 cm D
ASC MjVg-1:2095

102

(top)
Falcon, ca. 1982
Ipeelee Osuitok, 1923–
Cape Dorset, Northwest Territories
Carved green stone with black
marbling
31.2 cm H
CANES IV-C-5016

(bottom)
Scene of Traditional Life,
ca. 1904–11
Artist unknown
Collected by Paul Bonard,
1904–11, on the east coast of
Hudson Bay
Carved walrus tusk
37.5 cm L
This work was acquired with the
assistance of the Government of
Canada under the terms of the
Cultural Property Export and
Import Act
CANES IV-B-1781

100–101

(en haut)
Cuiller dénée, vers 1750
Exhumée par R. LeBlanc au site
de Rat Indian Creek (Territoire du
Yukon)
Bois de caribou sculpté
L. 18,7 cm; H. 4,4 cm;
larg. 2,8 cm
CAC MjVg-1:3309

(en bas)
Pointe de lance dénée, vers 1750
Exhumée par R. LeBlanc au site de
Rat Indian Creek (Territoire du
Yukon)
Os de caribou sculpté
L. 17,2 cm; larg. 1 cm; P. 0,8 cm
CAC MjVg-1:4110

(à l'extrême droite)
Pointe de flèche en cuivre dénée,
vers 1750
Exhumée par R. LeBlanc au site
de Rat Indian Creek (Territoire du
Yukon)
Cuivre natif, martelé à froid
L. 5,3 cm; larg. 1,5 cm; P. 0,3 cm
CAC MjVg-1:2095

102

(en haut)
Faucon, vers 1982
Ipeelee Osuitok, 1923-
Cape Dorset (Territoires du
Nord-Ouest)
Pierre verte sculptée, marbrures
noires
H. 31,2 cm
SCE IV-C-5016

(en bas)
Scène de la vie traditionnelle
1904-1911
Artiste inconnu
Pièce recueillie par Paul Bonard
vers 1904-1911 sur la côte est de
la baie d'Hudson
Ivoire de morse
L. 37,5 cm
L'acquisition de cette oeuvre a été
possible grâce à l'aide du gouver-
nement du Canada en vertu de la
*Loi sur l'exportation et
l'importation de biens culturels*
SCE IV-B-1781

103

(top)
Owl, ca. 1970–72
Latcholassie Akesuk, 1919–
Cape Dorset, Northwest Territories
White marble, carved and
polished
33 cm H
Bequest of Alan Jarvis Estate
CANES IV-C-4415

(bottom)
Whalebone Face 1974
Karoo Ashevak, 1940–1974
Spence Bay, Northwest Territories
Whalebone, ivory, caribou antler,
stone
49.2 cm H
CANES IV-C-4450a,b

104–105

Dorset Masks, A.D. 500–1000
Excavated by Guy Mary-
Rousselière at the Button Point
site on the south coast of Bylot
Island, Northwest Territories
Carved driftwood, red ochre
(left) 18 cm H x 14.3 cm W x
3.2 cm D
ASC PfFm-1:1773
(right) 18.7 cm H x 13.3 cm W x
3 cm D
ASC PfFm-1:1728

Dorset Carvings of Bears,
ca. A.D. 1000
Excavated by Robert McGhee at
the Brooman Point site on Bath-
urst Island, Northwest Territories
Carved walrus ivory
Lengths range from 2.4 to 4.1 cm
(left) ASC QiLd-1:819
(centre) ASC QiLd-1:1641
(right) ASC QiLd-1:2299

103

(en haut)
Hibou, vers 1970-1972
Latcholassie Akesuk, 1919-
Cape Dorset (Territoires du
Nord-Ouest)
Marbre blanc sculpté et poli
H. 33 cm
Legs de la succession Alan Jarvis
SCE IV-C-4415

(en bas)
Visage en os de baleine 1974
Karoo Ashevak, 1940-1974
Spence Bay (Territoires du
Nord-Ouest)
Os de baleine, ivoire, bois de
caribou, pierre
H. 49,2 cm
SCE IV-C-4450a,b

104–105

Masques dorsétiens, 500-1000
apr. J.-C.
Exhumés par Guy Mary-Rousselière
au site de Button Point sur la côte
sud de l'île Bylot (Territoires du
Nord-Ouest)
Bois flotté sculpté, ocre rouge
(à gauche) H. 18 cm; larg. 14,3 cm;
P. 3,2 cm
CAC PfFm-1:1773
(à droite) H. 18,7 cm; larg. 13,3 cm;
P. 3 cm
CAC PfFm-1:1728

Sculptures d'ours dorsétiennes,
vers 1000 apr. J.-C.
Exhumées par Robert McGhee au
site de Brooman Point sur l'île
Bathurst (Territoires du
Nord-Ouest)
Ivoire de morse sculpté
Longueurs : entre 2,4 et 4,1 cm
(à gauche) CAC QiLd-1:819
(au centre) CAC QiLd-1:1641
(à droite) CAC QiLd-1:2299

106–107

(a–i)
Archaeological Stone Specimens
Palaeo-Indian, about 10 600
years before the present
Excavated or collected by George F.
MacDonald in 1963–64 at Debert,
Nova Scotia

a Knife or Preform
Brecciated chert
157 mm L x 53 mm W
ASC BiCu-1:2894

b Projectile Point
Chalcedony
44 mm L x 26 mm W
ASC BiCu-1:3172

c Knife or Preform
Chalcedony
145 mm L x 76 mm W
ASC BiCu-1:563

d Drill/Knife
Brecciated chert
47 mm L x 18 mm W
ASC BiCu-1:2806

e Projectile Point
Brecciated chert
109 mm L x 35 mm W
ASC BiCu-1:1170

f Projectile Point or Knife
Chalcedony
73 mm L x 27 mm W
ASC BiCu-1:1883

g Graving Implement
Chalcedony
24 mm L x 21 mm W
ASC BiCu-1:3113

h Projectile Point
Chalcedony
55 mm L x 27 mm W
ASC BiCu-1:3226

i Projectile Point or Knife
Chalcedony
64 mm L x 28 mm W
ASC BiCu-1:1482

106–107

(a – i)
Spécimens archéologiques en
pierre
Paléo-indien, environ 10 600 ans
Exhumés ou recueillis par
George F. MacDonald en
1963-1964 à Debert (Nouvelle-
Écosse)

a Couteau ou préforme
Chert bréchiforme
L. 157 mm; larg. 53 mm
CAC BiCu-1:2894

b Pointe projectile
Calcédoine
L. 44 mm; larg. 26 mm
CAC BiCu-1:3172

c Couteau ou préforme
Calcédoine
L. 145 mm; larg. 76 mm
CAC BiCu-1:563

d Foret/Couteau
Chert bréchiforme
L. 47 mm; larg. 18 mm
CAC BiCu-1:2806

e Pointe projectile
Chert bréchiforme
L. 109 mm; larg. 35 mm
CAC BiCu-1:1170

f Pointe projectile ou couteau
Calcédoine
L. 73 mm; larg. 27 mm
CAC BiCu-1:1883

g Outil à sculpter
Calcédoine
L. 24 mm; larg. 21 mm
CAC BiCu-1:3113

h Pointe projectile
Calcédoine
L. 55 mm; larg. 27 mm
CAC BiCu-1:3226

i Pointe projectile ou couteau
Calcédoine
L. 64 mm; larg. 28 mm
CAC BiCu-1:1482

108

Prehistoric Inuit Carving, ca. 1200
Excavated by Deborah Sabo at the
Okivilialuk site on the south coast
of Baffin Island, Northwest
Territories
Carved driftwood
5.4 cm H x 1.9 cm W x 1 cm D
ASC KeDr-7:325

109

Prehistoric Inuit Snow-Goggles,
ca. 1200
Excavated by C. Russell at the
Maxwell Bay site on the south
coast of Devon Island, Northwest
Territories
Carved walrus ivory
11.5 cm L x 4.1 cm H x 1.5 cm D
ASC IX-C-2846

110

Garter, Northern Ojibwa
Collected by Sir John Caldwell in
the Great Lakes region, 1774–80
Porcupine and bird quills, glass
beads, woollen cloth, birch-bark,
skin thong
36 cm L x 4 cm W, excluding
thong
Speyer Collection
CANES III-G-843

111

Knife and Sheath
Northern Ojibwa type, ca. 1750
Knife: iron, wood, porcupine
quills, skin thong, glass beads,
woollen yarn; 29.5 cm L
Sheath: wood, tanned skin, porcu-
pine quills, woollen cloth, glass
beads; 24 cm L
Speyer Collection
CANES III-D-568a,b

108

Sculpture préhistorique inuit, vers
1200
Exhumée par Deborah Sabo au
site d'Okivilialuk sur la côte sud de
l'île de Baffin (Territoires du Nord-
Ouest)
Bois flotté sculpté
H. 5,4 cm; larg. 1,9 cm; P. 1 cm
CAC KeDr-7:325

109

Lunettes à neige préhistoriques
inuit, vers 1200
Exhumées par C. Russell au site
de Maxwell Bay sur la côte sud de
l'île Devon (Territoires du Nord-
Ouest)
Ivoire de morse sculpté
L. 11,5 cm; H. 4,1 cm; P. 1,5 cm
CAC IX-C-2846

110

Jarretière ojibwa du Nord
Recueillie par sir John Caldwell
dans la région des Grands Lacs,
1774-1780
Piquants de porc-épic et tuyaux de
plumes, perles de verre, étoffe de
laine, écorce de bouleau, lanières
de peau
L. 36 cm; larg. 4 cm, à l'exclusion
des lanières
Collection Speyer
SCE III-G-843

111

Couteau et gaine
Genre ojibwa du Nord, vers 1750
Couteau : fer, bois, piquants de
porc-épic, lanières de peau, perles
de verre, fil de laine; L. 29,5 cm
Gaine : bois, peau tannée, piquants
de porc-épic, étoffe de laine,
perles de verre; L. 24 cm
Collection Speyer
SCE III-D-568a,b

a b c d e f g

112–113

(a, b, e, f, g)
Drums 1984
Martin Breton, 1958–
Sainte-Agathe-de-Lotbinière,
Quebec
Hand-thrown ceramic, skin
a 35.4 cm H x 29.9 cm diam.
CCFCS 84-137
b 17.4 cm H x 15.4 cm diam.
CCFCS 84-142
e 34.8 cm H x 27.9 cm diam.
CCFCS 84-138
f 21.6 cm H x 17.8 cm diam.
CCFCS 84-141
g 32.3 cm H x 21.4 cm diam.
CCFCS 84-139

c *Darabukka* (date unknown)
North Africa
Clay, calfskin
46 cm H x 23 cm diam.
CCFCS 73-1045

d *Darabukka* (date unknown)
Egypt
Clay, gut
15 cm H x 14.7 cm diam.
CCFCS 77-123

114

Epergne 1824
Made by silversmith William
Edwards, London, England. Pre-
sented to Sir John Henry Pelly by
the Hudson's Bay Company.
Sterling silver
52.5 cm H x 50.4 cm W x
49.2 cm D
HIS K-94

115

Snuffbox, ca. 1810
Marked "L'A" for silversmith
Laurent Amiot, Quebec, Quebec.
Inscribed "SJND" on lid for the
original owner, Sévère-Joseph-
Nicolas Dumoulin
Sterling silver with gilt interior
9.9 cm L x 5.7 cm W x 3.2 cm H
HIS 980.56.3

112–113

(a, b, e, f, g)
Tambours 1984
Martin Breton, 1958-
Sainte-Agathe-de-Lotbinière
(Québec)
Grès, peau
a H. 35,4 cm; D. 29,9 cm
CCECT 84-137
b H. 17,4 cm; D. 15,4 cm
CCECT 84-142
e H. 34,8 cm; D. 27,9 cm
CCECT 84-138
f H. 21,6 cm; D. 17,8 cm
CCECT 84-141
g H. 32,3 cm; D. 21,4 cm
CCECT 84-139

c *Darabukka* (date inconnue)
Afrique du Nord
Argile, cuir de veau
H. 46 cm; D. 23 cm
CCECT 73-1045

d *Darabukka* (date inconnue)
Égypte
Argile, boyau
H. 15 cm; D. 14,7 cm
CCECT 77-123

114

Surtout de table 1824
Fabriqué par l'orfèvre William
Edwards, Londres (Angleterre);
offert à sir John Henry Pelly par la
Compagnie de la Baie d'Hudson
Argent sterling
H. 52,5 cm; larg. 50,4 cm;
P. 49,2 cm
HIS K-94

115

Tabatière, vers 1810
Poinçon «L'A» pour Laurent Amiot,
Québec (Québec)
Couvercle gravé aux initiales du
premier propriétaire, Sévère-
Joseph-Nicolas Dumoulin
Argent sterling, intérieur doré
L. 9,9 cm; larg. 5,7 cm; H. 3,2 cm
HIS 980.56.3

116–117

Crazy Quilt (detail) 1885
Made by either Mrs. Jane Elliott
Spencer, London, Ontario, or her
daughter Josephine Maud Spen-
cer McTaggart, whose wedding
dress is illustrated on page 27.
Various silk fabrics, silk embroi-
dery floss, cotton batting
172.5 cm L x 160 cm W
HIS D-10755

118–119

(left)
Shawl, of unknown date and
manufacture
Used by Jane Elliott Spencer of
London, Ontario, whose daugh-
ter's wedding dress is illustrated
on page 27.
Machine-woven wool, paisley
pattern
163 cm square
HIS 978.42.1

(centre)
Shawl, ca. 1860
Made in India; used by Jane
Elliott Spencer, London, Ontario
Machine-woven wool, paisley
pattern with appliquéd accents
and embroidered border
203 cm square
HIS D-10752a

(right)
Shawl, ca. 1870
Made in Scotland; brought to
Winnipeg, Manitoba, in 1871
Machine-woven wool, paisley
pattern
325 cm L x 166.4 cm W
Gift of Helen E. Macphail,
Winnipeg, Manitoba
HIS D-769

116–117

Pointe-folle (détail) 1885
Confectionnée soit par M^me Jane
Elliott Spencer de London en Onta-
rio, soit par sa fille Josephine Maud
Spencer McTaggart, dont le costume
de noce figure à la page 27
Tissus de soie, fil floche en soie,
ouatine de coton
L. 172,5 cm; larg. 160 cm
HIS D-10755

118–119

(à gauche)
Châle, date et lieu de fabrication
inconnus
Porté par Jane Elliott Spencer de
London (Ontario), mère de
Josephine Spencer, dont le costume
nuptial figure à la page 27
Laine tissée à la machine, motif
paisley
Carré de 163 cm de côté
HIS 978.42.1

(au centre)
Châle, vers 1860
Fabriqué en Inde; porté par Jane
Elliott Spencer, London (Ontario)
Laine tissée à la machine, motif
paisley avec appliques, bord brodé
Carré de 203 cm de côté
HIS D-10752a

(à droite)
Châle, vers 1870
Fabriqué en Écosse; apporté à
Winnipeg (Manitoba) en 1871
Laine tissée à la machine, motif
paisley
L. 325 cm; larg. 166,4 cm
Don de Helen E. Macphail,
Winnipeg (Manitoba)
HIS D-769

120

Dionne Quintuplet Dolls, ca. 1935
Made by the Madame Alexander
Doll Company, New York
Composition bodies and heads,
cotton clothing
19 cm H
HIS 981.6.1.1–5

Miniature Settee, early twentieth
century
Made for the Ganong family, St.
Stephen, New Brunswick
Woven birch splints
22 cm L x 10 cm D x 20 cm H
HIS 979.98.82.1

Marbles, early twentieth century
Made in Germany
Glass
1.7 to 4.3 cm diam.
HIS D-10960f,i,m,o,r

121

Toy Truck 1930s
Made in the United States
Tinplate, painted wooden wheels
38.5 cm L x 12.6 cm W x 14 cm H
HIS 979.32.9

Toy Racing Car, late 1940s
Made by the Mettoy Company,
London, England
Tinplate
40 cm L x 18.5 cm W x 12 cm H
HIS 980.45.1

Toy Transport Truck 1950s
Made by Otaco Ltd., Orillia,
Ontario
Tinplate, rubber wheels
73 cm L x 20.5 cm W x 25.5 cm H
HIS 979.16.2.1

120

Poupées Dionne, vers 1935
Fabriquées par Madame
Alexander Doll Company,
New York
Matériaux divers, vêtements en
coton
H. 19 cm
HIS 981.6.1.1–5

Canapé miniature, début XXᵉ siècle
Fabriqué pour la famille Ganong,
St. Stephen (Nouveau-Brunswick)
Éclisses de bouleau entrelacées
L. 22 cm; P. 10 cm; H. 20 cm
HIS 979.98.82.1

Billes, début XXᵉ siècle
Fabriquées en Allemagne
Verre
D. 1,7 à 4,3 cm
HIS D-10960f,i,m,o,r

121

Camion miniature 1930-1940
Fabriqué aux États-Unis
Fer-blanc, roues en bois peint
L. 38,5 cm; larg. 12,6 cm;
H. 14 cm
HIS 979.32.9

Voiture de course miniature, fin
des années 1940
Fabriquée par la compagnie
Mettoy, Londres (Angleterre)
Fer-blanc
L. 40 cm; larg. 18,5 cm; H. 12 cm
HIS 980.45.1

Camion miniature 1950-1960
Fabriqué par Otaco Ltd., Orillia
(Ontario)
Fer-blanc, roues en caoutchouc
L. 73 cm; larg. 20,5 cm;
H. 25,5 cm
HIS 979.16.2.1

122–123

a The Chinese calligraphy
announces: "Moon cakes for the
mid-autumn festival".

b The freshly baked moon cakes
are from a bakery in Toronto,
Ontario.

c Moon Cake Moulds, ca. 1935
Chop He Fa bakery, Vancouver,
British Columbia
Carved wood
Approx. 33 cm L x 10 cm W x
5 cm D
CCFCS 85-87

d *Cheng* (Balance Scale),
ca. 1935
Vancouver, British Columbia
Wood, lead, copper
51 cm L x 12.5 cm W x 33.5 cm H
CCFCS 85-90.2

e Basket, ca. 1935
Vancouver, British Columbia
Bamboo; paper pasted on lid
bears Chinese characters for
"Double Happiness"
16.5 cm H x 45 cm diam.
CCFCS 85-76.1–2

124

(top)
Image-maker modelling figures of
a goddess, Calcutta, India, 1986.
Photograph: A. Dutta.

(bottom)
Priest and worshippers, Durga
Puja festival, Ottawa, 1986.
Photograph: E. Claus.

122–123

a Inscription en caractères
chinois : «Gâteaux de lune pour le
festival d'automne».

b Les gâteaux frais proviennent
d'une pâtisserie de Toronto
(Ontario).

c Moules à gâteaux de lune, vers
1935
Pâtisserie Chop He Fa, Vancouver
(Colombie-Britannique)
Bois sculpté
L. 33 cm; larg. 10 cm; P. 5 cm
(approx.)
CCECT 85-87

d *Cheng* (balance), vers 1935
Vancouver (Colombie-Britannique)
Bois, plomb et cuivre
L. 51 cm; larg. 12,5 cm;
H. 33,5 cm
CCECT 85-90.2

e Panier, vers 1935
Vancouver (Colombie-Britannique)
Bambou; le papier collé sur le cou-
vercle porte des caractères chinois
signifiant «double bonheur»
H. 16,5 cm; D. 45 cm
CCECT 85-76.1–2

124

(en haut)
Imagier modelant des figures d'une
déesse, Calcutta (Inde), 1986.
Photographie : A. Dutta.

(en bas)
Prêtre et fidèles, festival durga-
puja, Ottawa, 1986.
Photographie : E. Claus.

125

Image of Hindu Goddess Durga
1982
Asutosh Malakar and Sons
Calcutta, India
Modelled clay figures with ornaments of paper, tin, wood, foil and plant fibres
143 cm H x 91 cm W x 43 cm D
Gift of Deshantari Bengali Multicultural Association, Ottawa

126

(top)
Girandole (Lustre), ca. 1855
Made in England; one of the pair photographed on the sideboard on page 127.
Opaline glass with cut-glass prisms
32 cm H x 16 cm diam.
HIS D-8360

(centre)
Punch-Bowl, ca. 1915
Made by G.H. Clapperton and Sons Ltd., Toronto, Ontario
Lead glass with wheel-cut decoration
36.5 cm H x 26.7 cm diam.
HIS D-6260

(bottom)
Vase, ca. 1850–1900
Made in Japan; one of the pair photographed on the sideboard on page 127.
Porcelain with polychrome underglaze (Imari palette)
35.5 cm H x 15.2 cm diam.
Parks Canada X.71.376.14–15

127

Sideboard, ca. 1860
Possibly made by William Drum, Québec, Quebec
Walnut and mahogany
250.5 cm H x 196 cm W x 65 cm D
HIS 982.33.1

125

Image de la déesse hindoue Durga
1982
Asutosh Malakar et fils
Calcutta (Inde)
Figures d'argile avec ornements de papier, fer-blanc, bois, feuilles métalliques et fibres végétales
H. 143 cm; larg. 91 cm; P. 43 cm
Don de la Deshantari Bengali Multicultural Association, Ottawa

126

(en haut)
Girandole, vers 1855
Fabriquée en Angleterre; également reproduite sur le buffet de la page 127 avec un chandelier identique
Opaline, prismes en verre taillé
H. 32 cm; D. 16 cm
HIS D-8360

(au centre)
Bol à punch, vers 1915
Fabriqué par G. H. Clapperton and Sons Ltd., Toronto (Ontario)
Verre au plomb, décor taillé à la roue
H. 36,5 cm; D. 26,7 cm
HIS D-6260

(en bas)
Vase, vers 1850-1900
Fabriqué au Japon; également reproduit sur le buffet de la page 127 avec un vase semblable
Porcelaine à décor de grand feu polychrome, genre Imari
H. 35,5 cm; D. 15,2 cm
Parcs Canada X.71.376.14–15

127

Buffet, vers 1860
Peut-être fabriqué par William Drum, Québec (Québec)
Noyer et acajou
H. 250,5 cm; larg. 196 cm; P. 65 cm
HIS 982.33.1

128–129

(top left)
Portrait of Albert Prince of Wales
Reprinted from *Visit of His Royal Highness the Prince of Wales to the British North American Provinces and United States, in the Year 1860*, compiled by Robert Cellem from the public journals (Toronto, 1861)

(top right)
Dinner Plate, ca. 1860
Made by Kerr and Binns, Worcester, England
Porcelain with transfer-printed and painted enamel decoration
25.5 cm diam.
HIS 985.14.1

(bottom)
Headboard, ca. 1860
Carved alder, black lacquer finish with polychrome painted decoration
161 cm W x 148 cm H
HIS 982.16.1.1
 The headboard is part of a set of bedroom furniture, possibly Canadian-made, that includes a bed, chest of drawers and washstand with painted decoration. The view of Victoria Bridge, Montréal, is signed "E.T. Cotton".

130

Tilt-Top Table 1903
By an unknown craftsman who lived near Kentville, Nova Scotia
Inscription: "Built 1903 with the native wood of Nova Scotia."
Oak, maple, birch, ash, beech and cherry
76 cm H x 97 cm diam.
HIS E-118

131

Secretary/Bookcase, ca. 1876
Presented to Sir John A. Macdonald, first prime minister of Canada
Inscriptions: "Dominion Secretory"; "Rec'd 1876"
Walnut with maple veneer
250 cm H x 126 cm W x 72 cm D
HIS D-5578

128–129

(à l'extrême gauche)
Portrait du prince Albert de Galles
Tiré de *Visit of His Royal Highness the Prince of Wales to the British North American Provinces and United States, in the Year 1860*, articles de journaux recueillis par Robert Cellem (Toronto, 1861)

(à gauche)
Grande assiette, vers 1860
Fabriquée par Kerr et Binns, Worcester (Angleterre)
Porcelaine, décor imprimé par transfert et peint à l'émail
D. 25,5 cm
HIS 985.14.1

(en bas)
Tête de lit, vers 1860
Aulne sculpté, laqué noir, décor de peintures polychromes
Larg. 161 cm; H. 148 cm
HIS 982.16.1.1
 Cette pièce fait partie d'un mobilier de chambre, peut-être de fabrication canadienne, comprenant lit, commode et table de toilette décorés de peintures. La vue du pont Victoria à Montréal est signée «E.T. Cotton».

130

Table à plateau basculant 1903
Artisan inconnu, région de Kentville (Nouvelle-Écosse)
Inscription : «Built 1903 with the native wood of Nova Scotia.»
Chêne, érable, bouleau, frêne, hêtre et cerisier
H. 76 cm; D. 97 cm
HIS E-118

131

Secrétaire/bibliothèque, vers 1876
Offert à sir John A. Macdonald, premier premier ministre du Canada
Inscriptions : «Dominion Secretory»; «Rec'd 1876»
Noyer et placages d'érable
H. 250 cm; larg. 126 cm; P. 72 cm
HIS D-5578

132

Banjo (detail) 1933
James Kindness, 1888–(?)
Toronto, Ontario
Wood, mother-of-pearl inlay,
metal strings
84.4 cm L x 35 cm W x
13.4 cm D
CCFCS 85-62.1

133

"Violut" (with detail) 1967–75
Maher Akili, 1949–
Syria
Wood, ivory and mother-of-pearl
inlay, metal strings
105 cm L x 39 cm W x 24.5 cm D
CCFCS 78-399

134

(left)
Portrait of Samuel Johannes
Holland, first surveyor general of
British North America
Reprinted from *Ontario Historical
Society Papers and Records*, vol.
21 (Toronto, 1924), facing p. 11.
Public Archives of Canada C-2280

(right)
Holland Astronomical Clock
(detail), ca. 1750
Acquired by Samuel Holland in
1764. Face marked "Geo. Graham
– London".
Mahogany case, brass works and
face
198.1 cm H x 41 cm W x
23.5 cm D
HIS D-5579

135

Drafting Set
National Museum of Science and
Technology 78723.000

Map of Nova Scotia 1798
Public Archives of Canada
27924/H1200 1978

Calipers
National Museum of Science and
Technology 77512.000

Octant
National Museum of Science and
Technology 830362.000

132

Banjo (détail) 1933
James Kindness, 1888–(?)
Toronto (Ontario)
Bois et incrustations de nacre,
cordes métalliques
L. 84,4 cm; larg. 35 cm;
P. 13,4 cm
CCECT 85-62.1

133

«Violut» (et détail) 1967-1975
Maher Akili, 1949-
Syrie
Bois, ivoire et incrustations de
nacre, cordes métalliques
L. 105 cm; larg.39 cm; P. 24,5 cm
CCECT 78-399

134

(à gauche)
Portrait de Samuel Johannes
Holland, premier arpenteur en chef
d'Amérique du Nord britannique
Tiré du document *Ontario
Historical Society Papers and
Records*, vol. 21 (Toronto, 1924),
en regard de la page 11.
Archives nationales du Canada
C-2280

(à droite)
Horloge astronomique de Holland
(détail), vers 1750
Acquise par Samuel Holland en
1764. Inscription sur le cadran :
«Geo. Graham – London»
Gaine en acajou, mouvement et
cadran en laiton
H. 198,1 cm; larg. 41 cm;
P. 23,5 cm
HIS D-5579

135

Instruments de cartographe
Musée national des sciences et de
la technologie 78723.000

Carte de la Nouvelle-Écosse 1798
Archives nationales du Canada
27924/H1200 1978

Compas
Musée national des sciences et de
la technologie 77512.000

Octant
Musée national des sciences et de
la technologie 830362.000

136

(a–l, n)
Kitchenware
Made by Medalta Potteries Ltd.
(founding name Medalta Stone-
ware Company), Medicine Hat,
Alberta
a Teapot 1939–54
Earthenware
15 cm H x 26.5 cm W
HIS F-4369a,b
b Teapot 1937–43
Earthenware
11 cm H x 15.5 cm W
HIS F-4578a,b
c Bean Pot 1924–54
Stoneware
20.3 cm H x 24 cm W
HIS F-4358a,b
d Jug 1924–54
Stoneware
24 cm H x 14 cm diam.
HIS F-4566
e, f Bottles 1930–43
Stoneware
21 cm H x 7 cm diam.
HIS F-4158a,b
g Crock 1924–54
Stoneware
31 cm H x 25 cm diam.
HIS F-4516a,b
h Foot Warmer 1924–54
Stoneware
29.5 cm L x 14.5 cm H
HIS F-4208a
i Oval Casserole 1939–54
Earthenware
15.5 cm L x 11.5 cm W x 7 cm H
HIS F-4284a,b
j Rarebit Dishes 1954
Earthenware
22 cm L x 11.2 cm W x 6 cm H
HIS F-4474a–f
k Creamer 1937–43
Earthenware
7 cm H x 10 cm W
HIS F-4202a
l Petite Marmite 1952
Earthenware
9.5 cm H x 9.5 cm diam.
HIS F-4279a,b

136

(a–l, n)
Ustensiles
Fabriqués par la Medalta Potteries
Ltd. (fondée sous le nom de Medalta
Stoneware Company), Medicine
Hat (Alberta)
a Théière 1939-1954
Terre cuite
H. 15 cm; larg. 26,5 cm
HIS F-4369a,b
b Théière 1937-1943
Terre cuite
H. 11 cm; larg. 15,5 cm
HIS F-4578a,b
c Pot à fèves 1924-1954
Grès
H. 20,3 cm; larg. 24 cm
HIS F-4358a,b
d Cruche 1924-1954
Grès
H. 24 cm; D. 14 cm
HIS F-4566
e, f Bouteilles 1930-1943
Grès
H. 21 cm; D. 7 cm
HIS F-4158a,b
g Pot 1924-1954
Grès
H. 31 cm; D. 25 cm
HIS F-4516a,b
h Chauffe-pieds 1924-1954
Grès
L. 29,5 cm; H. 14,5 cm
HIS F-4208a
i Casserole ovale 1939-1954
Terre cuite
L. 15,5 cm; larg. 11,5 cm;
H. 7 cm
HIS F-4284a,b
j Assiettes pour canapés à
l'anglaise 1954
Terre cuite
L. 22 cm; larg. 11,2 cm; H. 6 cm
HIS F-4474a – f
k Crémière 1937-1943
Terre cuite
H. 7 cm; larg. 10 cm
HIS F-4202a
l Petite marmite 1952
Terre cuite
H. 9,5 cm; D. 9,5 cm
HIS F-4279a,b

n Teapot 1952
Earthenware
11.2 cm H x 16.3 cm W
HIS F-4391d,e

m Bean Pot 1966–67
Made by Medalta Potteries (1966)
Ltd., Radcliff, Alberta
Stoneware
14.5 cm H x 25 cm W
HIS F-4210a,b

n Théière 1952
Terre cuite
H. 11,2 cm; larg. 16,3 cm
HIS F-4391d,e

m Pot à fèves 1966-1967
Fabriqué par la Medalta Potteries
(1966) Ltd., Radcliff (Alberta)
Grès
H. 14,5 cm; larg. 25 cm
HIS F-4210a,b

137

(a–g)
Decorative Pottery
Made by Medalta Potteries Ltd.
(founding name Medalta Stone-
ware Company), Medicine Hat,
Alberta
a Bulb Bowl 1930–54
Earthenware
5.7 cm H x 24.5 cm diam.
HIS F-4220a
b, c Planters 1939–54
Earthenware
21 cm L x 6.7 cm W x 7.8 cm H
HIS F-4366a,b
d Vase 1939–54
Stoneware
18 cm H x 12 cm diam.
HIS F-4483b
e Vase 1939–54
Earthenware
23 cm H x 19 cm diam.
HIS F-4488
f Lamp Base 1932–54
Stoneware
20.5 cm H x 13 cm diam.
HIS F-4559b
g Lamp Base 1932–54
Stoneware
21 cm H x 21.5 cm diam.
HIS F-4531

137

(a – g)
Poteries décoratives
Fabriquées par la Medalta
Potteries Ltd. (fondée sous le nom
de Medalta Stoneware Company),
Medicine Hat (Alberta)
a Bol à bulbes 1930-1954
Terre cuite
H. 5,7 cm; D. 24,5 cm
HIS F-4220a
b, c Jardinières 1939-1954
Terre cuite
L. 21 cm; larg. 6,7 cm; H. 7,8 cm
HIS F-4366a,b
d Vase 1939-1954
Grès
H. 18 cm; D. 12 cm
HIS F-4483b
e Vase 1939-1954
Terre cuite
H. 23 cm; D. 19 cm
HIS F-4488
f Pied de lampe 1932-1954
Grès
H. 20,5 cm; D. 13 cm
HIS F-4559b
g Pied de lampe 1932-1954
Grès
H. 21 cm; D. 21,5 cm
HIS F-4531

138–139

Goblet, ca. 1740
Made in France; type of glassware
excavated at the fortress of Louis-
bourg, Nova Scotia; acquired in
Maine
Free-blown soda-lime glass
13.3 cm H x 8 cm diam. (base)
HIS 981.30.1

Bowl, ca. 1780
Made in England or the United
States; owned by the Henry Young
family, Prince Edward County,
Ontario
Free-blown bottle glass
11.5 cm H x 46 cm diam.
HIS 978.147.1

Silk damask in background
courtesy W.H. Bilbrough and
Company, Toronto

138–139

Coupe, vers 1740
Fabriquée en France; type de verre
exhumé à la forteresse de
Louisbourg en Nouvelle-Écosse;
acquis au Maine
Verre sodocalcique soufflé
H. 13,3 cm; D. 8 cm (base)
HIS 981.30.1

Bol, vers 1780
Fabriqué en Angleterre ou aux
États-Unis; a appartenu à la famille
Henry Young, comté de Prince
Edward (Ontario)
Verre à bouteille soufflé
H. 11,5 cm; D. 46 cm
HIS 978.147.1

Le tissu en damas de soie est une
gracieuseté de W. H. Bilbrough
and Company, Toronto

140–141

a Plate, ca. 1882–97
Made by John Marshall and
Company, Borrowstounness,
Scotland
Earthenware; pattern name
"Canadian Sports"
19.1 cm diam.
HIS 980.111.257

b Basket Stand, ca. 1830–40
Made by Davenport's,
Staffordshire, England
Earthenware; pattern name
"Montreal"; shows the city and
harbour from Sainte-Hélène Island
25.2 cm L x 21 cm W
HIS 980.111.52b

c Plate, ca. 1882–97
Made by John Marshall and
Company, Borrowstounness,
Scotland
Earthenware; pattern name
"Canadian Sports"
19.1 cm diam.
HIS 980.111.256

d Plate, ca. 1818–46
Made by Enoch Wood and Sons,
Staffordshire, England
Earthenware, with view of Mont-
morency Falls near Québec,
Quebec
22.9 cm diam.
HIS 980.111.262

e Plate, ca. 1850–85
Made by Francis Morley and
Company, Staffordshire, England
Earthenware, with view of the
junction of the Rideau Canal and
the Ottawa River from Bytown
(now Ottawa, Ontario)
23.7 cm diam.
HIS 978.135.1

f Plate, ca. 1825–40
Made by an unidentified potter in
Staffordshire, England
Earthenware, with view of
Québec, Quebec
23 cm diam.
HIS 980.111.292

140–141

a Assiette, vers 1882-1897
Fabriquée par John Marshall and
Company, Borrowstounness
(Écosse)
Terre cuite; motif «Canadian
Sports» (sports canadiens)
D. 19,1 cm
HIS 980.111.257

b Plat, vers 1830-1840
Fabriqué par Davenport's,
Staffordshire (Angleterre)
Terre cuite; motif «Montréal», repré-
sentant la ville et le port vus de
l'île Sainte-Hélène
L. 25,2 cm; larg. 21 cm
HIS 980.111.52b

c Assiette, vers 1882-1897
Fabriquée par John Marshall and
Company, Borrowstounness
(Écosse)
Terre cuite; motif «Canadian
Sports» (sports canadiens)
D. 19,1 cm
HIS 980.111.256

d Assiette, vers 1818-1846
Fabriquée par Enoch Wood and
Sons, Staffordshire (Angleterre)
Terre cuite, ornée d'une vue des
chutes Montmorency près de
Québec (Québec)
D. 22,9 cm
HIS 980.111.262

e Assiette, vers 1850-1885
Fabriquée par Francis Morley and
Company, Staffordshire
(Angleterre)
Terre cuite, ornée d'une vue du
canal Rideau se jetant dans
l'Outaouais à Bytown (maintenant
Ottawa, Ontario)
D. 23,7 cm
HIS 978.135.1

Reference: Elizabeth Collard, *The
Potters' View of Canada: Canadian
Scenes on Nineteenth-Century
Earthenware* (Kingston and
Montréal: McGill-Queen's
University Press, 1983).

142–143

Hand-painted Ceramics
John H. Griffiths, 1826–1898
London, Ontario
Painted polychrome decoration on
ceramic "blanks" imported from
England or France

(left)
Moonflask Vase, ca. 1880–98
Inscribed "J.H.G."
Porcelain
14.2 cm H x 11.7 cm W x
4.3 cm D
HIS 983.70.5

(centre)
Door Push-Plate 1892
Inscribed "J.H.G., 1892"
Earthenware
29.6 cm H x 8 cm W
HIS 980.70.8

(right)
Circular Wall Plaque 1887
Inscribed "J.H. Griffiths, 1887"
Porcelain, 37 cm diam.
HIS 983.70.1

Reference: Elizabeth Collard, *Nine-
teenth-Century Pottery and Porce-
lain in Canada*, 2nd ed. (Kingston,
Ont.: McGill-Queen's University
Press, 1984).

f Assiette, vers 1825-1840
Fabriquée par un potier inconnu
du Staffordshire (Angleterre)
Terre cuite, ornée d'une vue de
Québec (Québec)
D. 23 cm
HIS 980.111.292

Source : Elizabeth Collard, *The
Potters' View of Canada : Canadian
Scenes on Nineteenth-Century
Earthenware* (Kingston et
Montréal : McGill-Queen's
University Press, 1983).

142–143

Céramiques peintes à la main
John H. Griffiths, 1826-1898
London (Ontario)
Décor polychrome sur céramiques
vierges importées d'Angleterre ou
de France

(à gauche)
Vase à panse aplatie, vers
1880-1898
Signé «J.H.G.»
Porcelaine
H. 14,2 cm; larg. 11,7 cm;
P. 4,3 cm
HIS 983.70.5

(au centre)
Garniture de porte 1892
Signée «J.H.G., 1892»
Terre cuite
H. 29,6 cm; larg. 8 cm
HIS 980.70.8

(à droite)
Plaque murale circulaire 1887
Signée «J.H. Griffiths, 1887»
Porcelaine
D. 37 cm
HIS 983.70.1

Source : Elizabeth Collard,
*Nineteenth-Century Pottery and
Porcelain in Canada*, 2e éd.
(Kingston, Ontario :
McGill-Queen's University Press,
1984)

a b c

144

a Friction-Type Locomotive with Attached Coal Car, ca. 1920
Made in the United States
Tinplate
44 cm L x 8.5 cm W x 13.5 cm H
HIS D-11254

b Miniature Locomotive with Separate Passenger Car, ca. 1900
Made in the United States
Cast iron
26.5 cm L x 3 cm W x 5.5 cm H
HIS D-11256a,b

c Toy Locomotive, ca. 1905
Made in Germany
Tinplate, copper
27.5 cm L x 10.5 cm W x 16.5 cm H
HIS 979.32.17

144

a Locomotive sans rails avec wagon à charbon, vers 1920
Fabriquée aux États-Unis
Fer-blanc
L. 44 cm; larg. 8,5 cm;
H. 13,5 cm
HIS D-11254

b Locomotive miniature avec voiture de voyageurs, vers 1900
Fabriquée aux États-Unis
Fonte
L. 26,5 cm; larg. 3 cm; H. 5,5 cm
HIS D-11256a,b

c Locomotive miniature, vers 1905
Fabriquée en Allemagne
Fer-blanc, cuivre
L. 27,5 cm; larg. 10,5 cm;
H. 16,5 cm
HIS 979.32.17

145

Barbara Ann Scott Doll, ca. 1950
Made by the Reliable Toy Co., Toronto, Ontario
Composition body and head; costume of lace fabric with synthetic lining, marabou trim; skates have plastic boot, cast-metal blade
38 cm H
HIS 983.29.23

146–147

Ballroom (details) 1946
Archelas Poulin, 1892–1969
Lac-Mégantic, Quebec
Painted wood; 113 hand-carved figures animated by concealed geared mechanisms and dressed in costumes made by the carver's daughter, Annette Poulin
150 cm L x 130 cm H x 69 cm D
CCFCS 86-184

148–149

Ukrainian Easter Eggs (*Pysanky*) 1961–75
Canada
Hens' eggs, hand-painted and lacquered
Approx. 5.5 cm L
CCFCS

150

Vase 1975–80
François Houdé, 1950–
Toronto, Ontario
Hand-worked glass, sandblasted surface
27.5 cm H x 22 cm W x 7.2 cm D
Massey Foundation Collection
CCFCS 83-748

145

Poupée Barbara Ann Scott, vers 1950
Fabriquée par la compagnie Reliable Toy, Toronto (Ontario)
Matériaux divers; costume en dentelle, doublure synthétique, garniture en marabout; bottines de plastique et lames en métal coulé
H. 38 cm
HIS 983.29.23

146–147

Scène de bal (détails) 1946
Archelas Poulin, 1892-1969
Lac-Mégantic (Québec)
Bois peint; 113 figures sculptées, mues par des mécanismes cachés et vêtues de costumes confectionnés par la fille du sculpteur, Annette Poulin
L. 150 cm; H. 130 cm; P. 69 cm
CCECT 86-184

148–149

Œufs de Pâques ukrainiens (*pysanky*) 1961-1975
Canada
Œufs de poule peints et laqués
L. env. 5,5 cm
CCECT

150

Vase 1975-1980
François Houdé, 1950-
Toronto (Ontario)
Verre dépoli au sable
H. 27,5 cm; larg. 22 cm;
P. 7,2 cm
Collection de la Fondation Massey
CCECT 83-748

a b c d e f

151

a Vase 1981
Daniel Crichton, 1946–
Toronto, Ontario
Hand-worked glass
7.2 cm H x 10 cm diam.
Massey Foundation Collection
CCFCS 83-771

b Vase 1979–80
Daniel Crichton, 1946–
Toronto, Ontario
Hand-worked glass
14 cm H x 17 cm diam.
Massey Foundation Collection
CCFCS 83-704

c Vase 1979–80
Daniel Crichton, 1946–
Toronto, Ontario
Hand-worked glass
23.5 cm H x 12 cm diam.
Massey Foundation Collection
CCFCS 83-705

d Perfume Bottle, ca. 1975
Darrell Wilson, 1952–
Toronto, Ontario
Hand-worked glass, sandblasted
surface with one polished facet
16.1 cm H x 4.1 cm W
Massey Foundation Collection
CCFCS 83-379.1–2

e Decanter 1979
Darrell Wilson, 1952–
Toronto, Ontario
Hand-worked glass
17.4 cm H x 8.3 cm diam.
Massey Foundation Collection
CCFCS 83-711.1–2

f Vase 1979–80
Daniel Crichton, 1946–
Toronto, Ontario
Hand-worked glass
9 cm H x 14 cm diam.
Massey Foundation Collection
CCFCS 83-706

151

a Vase 1981
Daniel Crichton, 1946-
Toronto (Ontario)
Verre
H. 7,2 cm; D. 10 cm
Collection de la Fondation Massey
CCECT 83-771

b Vase 1979-1980
Daniel Crichton, 1946-
Toronto (Ontario)
Verre
H. 14 cm; D. 17 cm
Collection de la Fondation Massey
CCECT 83-704

c Vase 1979-1980
Daniel Crichton, 1946-
Toronto (Ontario)
Verre
H. 23,5 cm; D. 12 cm
Collection de la Fondation Massey
CCECT 83-705

d Flacon à parfum, vers 1975
Darrell Wilson, 1952-
Toronto (Ontario)
Verre dépoli au sable, poli sur une
facette
H. 16,1 cm; larg. 4,1 cm
Collection de la Fondation Massey
CCECT 83-379.1–2

e Carafe 1979
Darrell Wilson, 1952-
Toronto (Ontario)
Verre
H. 17,4 cm; D. 8,3 cm
Collection de la Fondation Massey
CCECT 83-711.1–2

f Vase 1979-1980
Daniel Crichton, 1946-
Toronto (Ontario)
Verre
H. 9 cm; D. 14 cm
Collection de la Fondation Massey
CCECT 83-706

152

Sailor's Chest, ca. 1890–1920
(detail, interior of lid)
Acquired at Berwick, Nova Scotia
Painted pine; applied and painted
wood relief
93.5 cm L x 47 cm W x 36.5 cm H
CCFCS 78-220

152

Coffre de marin, vers 1890-1920
(détail, intérieur du couvercle)
Acquis à Berwick (Nouvelle-
Écosse)
Pin peint; relief en bois appliqué
et peint
L. 93,5 cm; larg. 47 cm;
H. 36,5 cm
CCECT 78-220

Drawings by Christiane Saumur Dessins de Christiane Saumur

Contributors to This Book

Steering Committee
George F. MacDonald, *Director*
Frank Corcoran, *Assistant Director, Public Programmes*
Chris Laing, *Assistant Director, Research and Collections*
Jean-François Blanchette, *Chief, Publishing Division*

Creative Team
Harry Foster, *photographer*
Dalma French, *art director*
Christiane Saumur, *research assistant*
Laurie Thomas, *design assistant*

Book Production
Eiko Emori Inc., *graphic designer*
Budget Type Typographers
Hadwen Graphics Ltd., *colour separations*
D.W. Friesen and Sons Ltd., *printing*

Contributing Authors
Directorate
George F. MacDonald

Archaeological Survey of Canada
Jacques Cinq-Mars
David Keenlyside
Raymond LeBlanc
Robert McGhee

Canadian Ethnology Service
Ted J. Brasser
Annette McFadyen Clark
Michael Foster
Judy Hall
Odette Leroux
Gerald McMaster
Judy Thompson

Canadian Centre for Folk Culture Studies
Carmelle Bégin
Magnús Einarsson
Banseng Hoe
Stephen Inglis
Robert B. Klymasz
Wesley Mattie

History Division
Christine Grant
Jean-Pierre Hardy
Isabel Jones
Cameron Pulsifer
Frederick J. Thorpe
Judith Tomlin

Canadian War Museum
Hugh A. Halliday
Ross M.A. Wilson

Outside the Museum
Joanne MacDonald
Dorothy Speak
Philip Tilney

Special Assistance from Within the Museum
Marion Bialecki
Kitty Bishop-Glover
Dora Borowyk
Carole Charron
John Chown
John Corneil
James Donnelly
Danielle Forget
Glenn Forrester
Claude Gauthier
Charles Hett
Julie Hughes
Chris Kirby
Diane Lalande
Paul Lauzon
William McBurney
Monique Morrissette
Jan Mulhall
Lynne Nellis
Ruth Norton
Monique Picard
George Prytulak
Claire Rochon
Martha Segal
Jean Soublière
David Theobald
Vaclav Valenta
Elizabeth White

Special Assistance from Outside the Museum
Edward Boulerice
Dolores Cattroll
Elizabeth Collard
Michel Charles Desrosiers
John Fleming
Pauline Foster
Leonard Fowler
Brian Goodkey
Patricia Lockwood
Rita Matthews
George McKenzie
Ruth Mills
Jean-Paul Murray
Joseph B. Quinto
Ahab Spence
Dorothy Steele
Steven Takach
Joan Willis

Collaborateurs

Comité directeur
George F. MacDonald, *directeur*
Frank Corcoran, *directeur adjoint, Programmes publics*
Chris Laing, *directeur adjoint, Recherche et collections*
Jean-François Blanchette, *chef, Division de l'édition*

Conception
Harry Foster, *photographe*
Dalma French, *directrice artistique*
Christiane Saumur, *adjointe à la recherche*
Laurie Thomas, *adjointe à la conception*

Production
Eiko Emori Inc., *conceptrice graphique*
Budget Type Typographers
Hadwen Graphics Ltd., *sélection des couleurs*
D.W. Friesen and Sons Ltd., *imprimeur*

Rédaction
Bureau du directeur
George F. MacDonald

Commission archéologique du Canada
Jacques Cinq-Mars
David Keenlyside
Raymond LeBlanc
Robert McGhee

Service canadien d'ethnologie
Ted J. Brasser
Annette McFadyen Clark
Michael Foster
Judy Hall
Odette Leroux
Gerald McMaster
Judy Thompson

Centre canadien d'études sur la culture traditionnelle
Carmelle Bégin
Magnús Einarsson
Banseng Hoe
Stephen Inglis
Robert B. Klymasz
Wesley Mattie

Division de l'histoire
Christine Grant
Jean-Pierre Hardy
Isabel Jones
Cameron Pulsifer
Frederick J. Thorpe
Judith Tomlin

Musée canadien de la guerre
Hugh A. Halliday
Ross M.A. Wilson

Collaboration spéciale
Joanne MacDonald
Dorothy Speak
Philip Tilney

Contribution spéciale (au Musée)
Marion Bialecki
Kitty Bishop-Glover
Dora Borowyk
Carole Charron
John Chown
John Corneil
James Donnelly
Danielle Forget
Glenn Forrester
Claude Gauthier
Charles Hett
Julie Hughes
Chris Kirby
Diane Lalande
Paul Lauzon
William McBurney
Monique Morrissette
Jan Mulhall
Lynne Nellis
Ruth Norton
Monique Picard
George Prytulak
Claire Rochon
Martha Segal
Jean Soublière
David Theobald
Vaclav Valenta
Elizabeth White

Contribution spéciale (de l'extérieur)
Edward Boulerice
Dolores Cattroll
Elizabeth Collard
Michel Charles Desrosiers
John Fleming
Pauline Foster
Leonard Fowler
Brian Goodkey
Patricia Lockwood
Rita Matthews
George McKenzie
Ruth Mills
Jean-Paul Murray
Joseph B. Quinto
Ahab Spence
Dorothy Steele
Steven Takach
Joan Willis